U0042355

世紀烏托邦 The Century's Utopia

■高名潞 著

大陸前衛藝術

The Trends of Contemporary Chinese Avant-Garde Art

藝術家出版社

世紀烏托邦
The Century's Utopia
大陸前衛藝術
The Trends of Contemporary Chinese Avant-Garde Art

■高名潞 著

藝術家出版社

目錄 世紀烏托邦·

The Century's Utopia · The Trends of

大陸前衛藝術

Contemporary Chinese Avant-Garde Art

從老傳統到新傳統

自我完善與集體烏托邦

世紀烏托邦‧大陸前衛藝術

引言

從來的中國繪畫史都是試圖客觀地敘述按時間進程排列的現象的歷史，我們固然十分需要這樣的歷史，也已有許多前輩為我們整理出來一本本頗有價值的歷史，但是，我們同時又看到，從來就沒有純粹客觀的歷史，今人所寫的歷史實際上是今人眼中的歷史。我們解釋歷史和反思傳統，也是理解和反思我們本身和我們所處的時代，同時，也是在構築著未來。因此，過去、現在與未來是一個活的整體，我們的解釋也是建基於這一整體之上，而局部的、階段的現象的選擇與闡述，是為了最終將其納入這個統一體之中。我們在論說中國畫的歷史與未來時，注意到幾個中國繪畫史上的現象和問題：

1. 中國繪畫史實際上主要是指中國卷軸畫的歷史，或者是文人畫的歷史，因此，我們雖然也論述文人畫以外的中國古代繪畫，但我們始終最關注著文人畫的歷史。

2. 組成中國文人畫歷史的，主要是山水畫的發展史。人物畫和花鳥畫的發展遠不如山水畫的歷程那樣綿延完整、首尾相應。因此，我們又更多地關注於中國的山水畫史。

3. 當我們將上述兩個關注的（及此之外的）問題和現象進行了全面的審視後，我們發現，一部中國繪畫史並非如一些前人所總結的那幾個歷程，即宗教化、政治倫理化、文學化、審美化幾個時期。而恰恰相反，中國畫的歷史正是由表現人的空間宇宙意識而逐漸走向人格化（道德倫理化）和情性化的歷程。這與羅素為我們所勾畫的科學發展歷程大致相吻合：「各門科學發展的次序同人們原來可能預料的相反。離我們本身最遠的東西最先置於規律的支配之下，然後才逐漸及於離我們較近的東西：首先是天，其次是地，接著是動、植物，然後是人體，而最後（迄今還遠未完成）是人的思維。」[1]

此外，本文認為中國繪畫（特別是古代繪畫）與其說是表現了人的情感，不如說是表述了在變化中的有意向性的意識，這意識我們既看做是創作主體的，也看做為某些特定的社會階段中人的哲學思想、世界觀與人生觀的總和。因此，本文的論述是以創作意識或觀念中互相蘊涵的

主體世界與客體世界的攻守轉換的價值變化為基點和脈絡而展開的。

我們的論述又是圍繞著這些問題而展開的：1.中國古代繪畫中所揭示的民族精神和古人對人與外部世界關係的認知觀念是遵循著怎樣一個道路而演變的？是求於外的不斷外化拓展，還是不斷求於內的自我完善？2.在近現代西方文化的衝擊下，傳統文人畫中的精神內涵到底變化了沒有？它對現代、當代中國畫起了什麼作用？3.面向現實與未來，在反思了中國畫發展歷程後，我們應怎樣選擇中國畫的道路，應當為中國畫構築一個怎樣的未來樣式？

這不但是本文的目的所在，也是文化史研究者需要共同深思與探討的問題。

不斷自我完善之路──古代繪畫

眾所周知，中國的哲學、人生均崇尚天人合一、物我和諧、人我和諧，不強調人與自然的對立關係，這是相對於西方哲學和人生觀而言。然而這種特點也有其發生發展的過程，有其階段性的差異。繪畫發展史這一重要的文化史的組成部分本身即是一部精神史，中國繪畫史亦是中國哲學和人生觀發展歷史的索引，柯林伍德說：「歷史是與人的行動密切相關的……從外部看來，一個行動是發生在物質世界裡的一個或一系列事件；從內部看來，它是把某種思想付諸實踐……史學家的任務是深入到他論述的行動的內部去，重建，或者更確切地說，重新思考產生這些行動的思想。」「在重新思考的過程中，我們以此而逐漸理解到它們當時為什麼會這樣考慮。」[2]

下面，我們將古代繪畫分為三個階段論述：晉唐（及此之前）、五代兩宋和元、明、清。我們將從繪畫中所表述的人與自然（包括社會與人際）的關係的變化發展這一角度，對這三個階段的繪畫發展進行比較與聯繫。

● 神化與仙化的天地

唐代張彥遠在《歷代名畫記》中說：「魏晉以降，名蹟在人間者皆見之矣。其畫山水，則群峰之勢若鈿飾犀櫛，或水不容泛，或人大於山。率皆附以樹石，映帶其地，列植之狀，則若伸臂布指。詳古人之意專在顯其所長，而不守於俗變。」張氏此話本意是推崇古代山水畫的簡拙，摒斥當時的雕鏤之習。他說，古代繪畫之所以簡拙，是因古人專在顯其所長，這裡所長可有二解：一從形式而言，謂筆法與造形；二從創作意念而言，謂題材與形象組合規則。然而，古人究竟顯其何所長呢？他們只是要完好地表述自己的意念。這意念則是一種超自然之力，它賦予自然山川以更多的神祕意味。

泰漢時期的繪畫更多地體現了人們的這種神化意志。漢人眼中的天並不是自然形態的天空，而有著鮮明的至上神的色澤，為萬物之祖，百神之長，自然法則乃神性的表露，有著類似人間秩序的天堂。而地也是神旨的安排，地上之物，自然也是

神性的表徵，如馬的天化和龍化。人間秩序也是天堂的影子，所以漢代繪畫，總是將天上畫成人間而將人間畫作天堂。鳳、夔、龍、扶桑、金烏、嫦娥、女媧。乘鳳、御龍、駕虎，風馳電掣。「車如流水馬如龍」，宏大的場面，鋪排的陣勢，均透露著那個時代人們對自然與人生的一種天上人間的幻想情致。漢代馬王堆帛畫中天上地下自不必說，即是那眾多的描繪人世的畫像石、畫像磚也總給人以富庶的天國境地的感覺。這種浪漫幻想並不如有些人解釋的，是基於個體意志對未來生活的憧憬這現世情感之上的，而是剛剛脫開原始宗教但又帶有原始宗教的氏族崇拜和超個體的普遍信仰心理的表述。

時至魏晉，繪畫中的神化意志漸轉為仙化意志，這一方面與道教於東漢末年的形成有關，另一方面也與「在儒而非儒，非道而有道」的玄學大興有關。正始名士放蕩不羈，蔑視名教，臧否人物的清談之風的背後是極度的悲觀思想，超脫慾望與道家思想合拍，但這時的對神與仙的嚮往已不似秦漢時代的敬崇，而帶有一定的現實性了。「對酒當歌」、「人生幾何」，認識到人的生命的結束乃悲哀之事，這是人性的進步與覺醒，同時也是脫離崇高與博大的開始。因而放棄了神的幻想，而實施服藥煉丹之長生仙術。

南京西善橋出土畫像磚〈竹林七賢〉，形象清逸而又詭譎，不乏仙氣。顧愷之〈洛神賦〉圖亦飄然若仙境，仙島瓊瑤，飄風暴雨，那有若雞冠的樹，不就是張彥遠所說的伸臂布指麼。這種布指法的樹，我們又在〈竹林七賢〉畫像磚和嘉峪關墓室壁畫中均曾見到。這絕不是什麼對現實物象的概括提煉，而是一種玉樹珊瑚的仙界之物。即使是頗有儒家正統意義的〈女史箴圖〉也瀰漫著一股鬼魅之氣，那強化了的拖地長裙與寬袖飄帶有定向的旋動，有如在天上駕雲飄動，而非在現世的殿堂之間。此外，一些造形的樣式，如髮髻的束結，人之間的照應，道具的鋪陳，也均給人以人間天上之感。此外，顧愷之的行雲流水描，是當時士大夫與工匠畫合流的標準樣式，這不僅在大江之南盛行，在北朝同樣也盛行，如酒泉出土北涼高善墓造像塔下面的石刻佛像，衣紋飄舉，線形細密。日人金原省吾曾稱中國彩陶紋飾等早期繪畫中的尖刻有顫動感的線是鬼線，有著巫祝意味；漢畫中流動的線是神旨的線；而顧愷之的線是將漢畫（漢畫的創作者主要是民間畫工）的線條弱化了，揚棄了其不可言喻的跳動感，凝入了早期繪畫中的尖刻意味，故而雖然有了侃侃而談的親切感，卻仍不乏超人間的仙氣。這與當時詩壇之風相類，所謂「正始明道，詩雜仙心。」(3)

南朝宋人宗炳在〈畫山水序〉中所描繪的理想境界是「峰岫嶢嶷，雲林森眇，聖賢映於絕代，萬趣融其神思」，真乃「煙霞仙聖之地」。一俟入此境地，作者遂自謂「余復何為哉？暢神而已」。這裡的神顯然非後人所理解情感之謂。

王遜先生曾經指出，「在郭熙以前的山水畫裡，表現神仙思想一直佔有很重要

的地位。展子虔的〈遊春圖〉也不是表現『泉石嘯傲』的思想感情的。」[4]「煙霞仙聖」在郭熙看來是人情所常願而不得見的。秦、漢、晉、唐人樂於追求「人情所常願」，得見不得見無關緊要，因此這是一種較爲純粹的「謀事在人」的樂觀向上精神。

唐人繪畫延承了魏晉時期的神（仙）化意志，繼續將那冥幻世界推向有序化和完滿化，神仙世界的等級與鋪排透溢著現世的繽紛層次。張彥遠出於崇古而揚晉貶唐，鄙夷刻鏤，然而，唐人的刻鏤何以又不是「顯其所長」呢？李思訓、李昭道父子將隋人展子虔〈遊春圖〉中已露端緒的刷脈鏤金之「所長」引向極致，使山水畫風又爲之一變，創立了金碧青綠山水一派。「煙霞仙聖」之境至此已爲固定樣式，「神格」已定型化了。以設想之宏麗與構造之陸離，標示仙聖之所在，似此方爲古仙人所居的「三神山」、「五神山」。

宏麗的仙境與繽紛的現世互爲表裡，從唐代敦煌壁畫的〈西方淨土變〉中看到了現實的影子，而從描繪現世的繪畫中又時時現出作者的神（仙）化意志。對仙界神境的嚮往與對現世物質的佔有欲的交融並雜是唐代繪畫的特點。唐代庶族地主日益壯大，「舊時王謝堂前燕，飛入尋常百姓家。」現實因素是宗教神話暢想的障礙，但唐人卻巧妙自然地將二者合爲一體。人間與天上的距離似乎近多了。照舊是宏麗奇偉，然而光怪陸離的氣象少了。反之，那些在我們看來是「寫實」畫風的開山之作也未必沒有神（仙）化的意志在內。如我們多引爲田園寫實傑作的韓滉〈五牛圖〉，據元代趙孟頫的解釋，乃是畫陶弘景隱逸求道之意的。

秦、漢、晉、唐時，人們對自然、外部世界有著控制的慾望，這種控制已不是以原始氏族宗教式的巫祝形式（原始知識）表現出來，而以幻想的圖示表現出來，繪畫即是明顯的體現。因此，繪畫理論中沒有抒情的觀念，只有暢神（道、神話仙境的幻想）的意念，因此，是一種向外擴張和發散的主動行爲。

● 人化的宇宙

時至五代、北宋，繪畫中的神（仙）化意志逐漸淡化，那種集體幻想境地也漸爲有著認知宇宙本源的全景山水所替代，畫家們開始重新探究遠古的天經地義，並且構築著標示鴻濛初開的宇宙空間。於是自然景觀從「煙霞仙聖」轉爲「泉石嘯傲」，從神旨的暢想轉入人化的理想，「天人合一」的觀念至此找到了最佳的人間歸宿。

五代荊浩的《筆法記》和傳世作品最明顯地體現了這種轉化趨勢，「煙霞仙聖」與〈泉石嘯傲〉並雜其間。《筆法記》藉仙叟之言講述如何含道映物，怎樣以「真景」表述宇宙之本源。對洪谷古松的描述，實爲虛構。文中的「氣」、「象」、「元」、「真」等畫理用語也多爲道家之詞。玄虛的仙家之「道」極力向有著樸素的理性因素的太樸之初的「道」復歸。荊浩是在理論上首倡墨法的畫家（前人早已

有所運用），他把墨法看做是探索玄祕的宇宙本源的最重要手段，而不是擬寫形跡的技法。而筆墨描繪的「眞實」非指文中的洪谷、異松、石鼓岩，乃是不爲現實形跡所惑的絪縕之象，甚或是世界本初、宇宙初萌之境。

現存荊浩〈匡廬圖〉描繪了靜穆、寂然的寥廓江天及其絪縕氣象。在李昭道〈春山行旅圖〉中，刻意重疊勾勒的縱的山勢筋脈一變爲積墨硏染，並與雲雨江天渾然一體；隱然而沒的群峰昭示著強大的主山還將無限綿延的趨向，從而頌讚了空間的博大和拓展的無限性。荊浩的積墨法和向上突趨的構成法則（雲中山頂）突破瑞風祥雲飄繞的李家仙山的「神格」。李家仙山的「神格」是基於人與神的不平等地位之上的，而神化場景的構置卻是由一定的塵世目的（貴族意志）所驅使的。物質的極大豐富和現世的歡娛並未使他們擺脫人爲神所囿的信條，這與唐代缺少靜穆式的思辨所導致的浪漫情致有關。而由荊浩所開創的五代北宋山水畫，卻將人自己放入了宇宙這個生命大會場裡，試圖參加其中的競賽，這是超脫了塵世的沉思之後，對自然的皈依，企望將大自然向人類灌注的某種永恆的靈性（理）圖示出來，這就是崇高，是毫無造作的靜穆中的偉大。范寬的〈谿山行旅〉與〈雪景寒林〉二圖氣象蕭森，石山赫然進逼眼前，這可觸摸的大千世界，卻又那樣升騰縹緲、沉寂寧謐，有千種不可喻解之意融於其中。這體現了北宋人對外部世界的本體及其認知途徑的思索（知與行的矛盾統一），於是一種全、多、大的理想構成的山水畫格即應運而生，而相應的墨不厭多的積墨法（從映道的意義上講，則是「玄法」）也大興。米芾《畫史》說范寬山水「用墨太多，土石不分」，「勢雖雄強，然深暗如暮夜晦暝」正表明了這種探究（抑或是征服）世界的目的與意志。探究的方式除了構築外，還有肢解與剖析，宋代院體花鳥的寫生也是合此目的的。這寫生不是科學意義上的孤立影像的寫生，而是對萬類競技式的自然理法的探求。這種執著探求必然將描繪物象導向極度局部寫實的境地，並賦予其主體的理想意志，即不厭其煩地訴說和重複自然構成規則（畫理）的慾望。李成的鷹爪樹、郭熙的卷雲石、許道寧的峭峰聳壁、董源的點子皴，均出於此等意志，故每個人的作品均有千篇一律之感。被後人尊爲南宗宗師的董源，作畫時亦恐並非只爲抒平和蘊藉之情，因其〈夏山圖〉、〈夏景山口待渡圖〉等，構圖飽滿，物象充塞於畫中各個角落，遂有一種外拓而非內聚之力，繁皴密點，墨色醇厚，「峰巒出沒，雲霧顯晦」，自有一種磅礴的氣勢和欲全而又不能全的擴張意志。相比之下，〈瀟湘圖〉與〈龍宿郊民圖〉較平淡沖和些，但據童書業先生考證這不是他的主要畫格(5)，從而也就不是他的主要追求。

如果說，在荊、關、李、范、董、巨的作品中還主要以探尋與構築對遠古即已形成的天地空間（宇宙）爲目的，其中包括較多地注重描繪非現實的鴻濛初開時的混沌氣象的話（這在米友仁〈瀟湘奇觀圖〉中最爲明顯，這裡的迷濛印象絕非基於

視覺自然，而是想像自然印跡。）那麼從郭熙開始則更多地注意了這種多樣博大的宇宙空間與人的現實精神和情感相和諧的意志，但和諧雙方主動的一面仍在於認知和表現的主體。山水畫的構成即是表現主體（郭熙時代的主體不是個體，而是群體——士大夫階層）的感情意志的理想化，全、多、大的多樣世界和主次朝揖的空間及循環有序的四時陰晴顯晦都要由相應的多樣有序的人的情感意志去統納，而後方可按照梳整與規範後的法則去構成大山大水為主的全景山水。這裡重在一個「全」字。所謂「畫山水有體，鋪舒為宏圖而無餘，消縮為小景而不少。」這種「全」是「一山而兼數十百山之意」，且「高者、下者，大者、小者，盎晬向背，巔頂朝揖，其體渾然相應。」此外如三遠、三高等法則，都是對外部世界的整序化和條理化，以此而合人的精神和情感需求，即合於林泉之心。而這林泉之心中有「不下堂筵，坐窮泉壑」的世俗佔有慾望，千里之山，要能盡奇，萬里之水，須能盡秀，如此方可為我所用。（上述引文均見郭熙〈山水訓〉），這是由宋代中小地主階層的仕隱觀念所導致的精神需求。

郭熙的構成法則的普遍運用是在南宋，南宋畫家們更多地將宇宙法則納入了現世情感的需求之中，山水的理想構成是基於不理想的心理矛盾之上，喪權失土的哀慟和收復河山的願望是南宋王朝的時代情感基調，從而使「不下堂筵，坐窮泉壑」真正成為矛盾；宋學中，求外的「格物致知」（朱學）與求內的「發明本心」（陸學）的不可調和性等等矛盾，均促發了南宋人對外部世界的各取所需的態度。馬遠、夏圭的邊角之景和那眾多的秋江暝泊、柳岸風荷、柳溪放牧等令人愛不釋手的小品畫，都試圖以一角半邊式的局部世界來展示整體世界的秩序，這應是郭熙理論的本意，但揚棄了郭熙的全景山水的法則，這似乎是因為南宋人於此雖情之常願然終不可常得的緣故。因此，由於力圖使邊角景的容量更大，遂使畫面有一種拼湊之感，這是世俗情感意志與靜穆的自然秩序之間的矛盾體現。北宋山水中的渾濛氣象被概念化地沿襲著，卻打上了人為強加的印痕。

但是南宋繪畫中的世俗情感不是後世的個性情感，而是社會與時代情感的類型化表現。而這種世俗之情與理想之景的結合遂展示了一種後世所不可模擬的「意境」。這意境早在唐人王維那裡即已出現，只是王維的世俗之情是以「超脫」、「空靈」的旗號出現的，是與當時的山水畫的「神格」相對的。由於蘇軾始倡，王維的情趣化的畫格至南宋方始壯大為流。

宋代繪畫從宇宙表述轉向情感化，就像宋代理學從探究宇宙本源和認知外部世界的理則開始而導向人倫自省一樣，是一種人化空間、人化自然、人化宇宙的過程。從泛神到泛情，從理念化到情趣化，中國繪畫的轉折點以及上一時代的巔峰和下一個時代的潮頭都這樣集中在宋代了。

● **自足世界**

　　在郭熙之前，自然山川不是做為審美觀照的媒介物而進入繪畫創作之中的，繪畫的目的主要是表述「元真」、「道」——自然和宇宙的法則。審美觀照的目的的出現與世俗情感的介入有關，這種介入主要是在郭熙之後。但是，在宋代（主要是南宋）繪畫中仍存在著自然法則與審美觀照的矛盾關係，這是由於宋人的思辨理性與社會情感衝突較激烈的原因造成的。

　　元人試圖解決這一矛盾。但辦法只有一個，即將外部世界、宇宙空間的法則導向個體的內心世界，將拓擴和博大變為平和與完滿，這新的宗旨恰與元人追求「不激不勵，而風規自遠」的中和情感相謀，從而創造了表現「和諧」的自足世界的一種新法則。

　　元初趙孟頫、錢選等人倡導的「復古」之風，其實是宋代一種情趣化（在蘇軾、郭熙的理論和南宋山水小景的實踐中體現的）趨勢的延續。但是所抒發的情感內涵卻與宋人大相逕庭。宋人或鬱勃奔張，或綺靡消沉的極端情感不能為元人接受，因此，就是對他們所佩服的理論開山祖蘇軾、米芾等人也時有譏詞，如趙孟頫與倪瓚對米芾等人書法的劍拔之氣的批評。而對倡不激不勵的自然中和之趣的陶淵明和王維備極推崇。

　　他們「復古」的真意並非想回歸到古人「以形媚道」、求索人與自然冥合的境界，而是重倡詩經和唐詩的「雅」韻，端莊不乏剛健，悽惋自饒秀潤的中和律度。他關注於情感律度的控制，而揚棄了宋代繪畫（特別是北宋山水畫）中的精神內涵和理性因素。

　　這與元人的「主靜」心理有關。一場鏖戰後破碎的心很快被儒、道、佛的合成學說——理學的內省功夫所彌合了。元人仕隱觀念的「無可無不可」的隨遇心理即是內省後的結果，悲怨與哀嘆等各種心理矛盾面臨著選擇，要麼發憤抗爭，要麼銷聲匿跡，不在沉默中爆發，就在沉默中滅亡。元人選擇了後者。宋代文人那種儘管底氣不足，然而不乏書生意氣的劍拔之氣在元人那裡不見了。元人學到了將各種消極與積極的對立因素消融化解為「空故納萬境」的「格物」功夫。北宋周敦頤的「主靜說」將佛、道兩家帶有消極色彩的「靜」的形式加入了積極的格物內容，消極與積極在理性上、在主觀願望上得到了統一。然而，真正的統一卻是在元人那裡，因為他們不僅僅在理性上，而且在情感上也得到了這種淨化，從而使元代乃至今後幾代文人的個體心靈世界的自我完善成為可能。

　　宋以後，中國文人似乎完全「成熟」了，也可以說「世故」多了，對外部世界不論是合理的，還是不合理的，均非常「理解」了，主客觀世界在這「理解」中和諧了。在宋學中處於對立的朱熹、陸九淵兩大學派至元代也「兼綜」、「和會」起來。本體論和認識論中一直爭論不休的問題也漸趨一致。在認識論方面，他們主張將朱學的重行求外與陸學的重知求內相統一，倡內外皆求，知行兼該。本體方面，則開始強調天

之「理」與我之「心」的統一和物我一致。陸學後裔鄭玉道：「天地一萬物也，萬物一我也，……所謂天地萬物皆吾一體。」而被稱爲「朱子後一人」的元代朱學領袖許衡也說：「人與天地同，是甚底同？……指心也，謂心與天地一般。」(6)

　　因此，元人對自然山川已失卻了強烈的認識自然秩序與法則的知性目的和享受與佔有的慾望，而將自然山川視爲「我」的統一體。這雖然還是古已有之的「天人合一」觀念的延續，但這種觀念已非早些時候的「天人合一」中的人在宇宙中所處的地位的觀念了。那時的人是自然構成法則中「四大」之一，若老子所言：「故道大，天大，地大，人亦大。域中有四大，而人居其一焉。」而元人的「人」已失卻了「四大」之一的人的與自然抗衡的意志力，而更多地將「人」的關注力導向人本身和社會人際中的性情、道德和倫理了。雖然早在孟子時即有人性即天之說，但孟子的天和人性中均有人是意志的主宰之意，而宋明理學卻一方面將天「自然」化，另一方面又將人性的範疇與作用更具體化和寬泛化了，認爲天乃心性之本源，心乃天地之核心，而「心統性情者也」（張載）。心性即爲宇宙本源又是因爲人倫之理即是天之理，人性的規範即是宇宙的法則。

　　這個道理雖然提高了人的性情的地位（但並不眞正尊重人的性情），也似乎提高了人在宇宙間的地位，其實不然，在人失去了理性主宰的意志這個精神實體後，人也就失去了那種靜穆、偉大和崇高的超脫自我的精神，從而失去了眞正與宇宙冥合默契的靈性，也失去了人在大自然這一生命會場中競爭的衝動和慾望，而只信奉：人只要淨化心靈，陶冶性情，使之規範化就能使宇宙也按照人之所願一樣保持一定的規則和秩序。這是古老的東方神祕主義的一個可悲結局！主動的、外拓的意念、神化和幻想變成了以不變應萬變的自足的樂天安命的癡想妄念，這導致了輕智能、重通脫（智慧）、輕理性（現實）、重詩意（浪漫）的安分自足的感悟而非實在的個體世界的出現。

　　人與自然之間的絕對的和諧本是不可能的。這種慾望本身就是一種妥協，其結果將是生命動力的退化，然而，在情感領域中卻可以相對容易地獲得「和諧」。元代繪畫即高度地體現了這種「前無古人，後無來者」的「和諧」。而這「和諧」背後的支撐物則是個體人格和情緒的完善。這目的對於自我情緒是有價值的，然而對於宇宙與人類卻不無自私之嫌，正如斯賓諾莎所說：「一切情緒的基礎是保存自我的願望。」

　　元代繪畫在追求這種和諧時，除了強調心靈、情緒的中和與協調外，在表現形式上，則強調線的靈活運用，這也是元代「復古」運動在形式方面的一個組成部分。但是，他們並非要復歸秦漢那顫動跳躍而又周流環暢的幻象之線和唐代殷實膨脹、富於浪漫理想的線，而追求多向的、敏感的線，以示其含蓄內蘊的情感之力。它是畫家個性情感的軌跡，借山川的內在運動流向和外部物質構造爲畫因（媒

介），他們將線的表現力發揮得淋漓盡致，這又得益於書法。書法自離開金文、石刻而以毛筆躍然於絹帛之上後就是較為純粹的現世情感之力的舞蹈，故備受歷代文人青睞。張彥遠、郭若虛等人均曾倡導「書法入畫」，因時風未移，終不能成江河。元初趙孟頫登高一呼，而百川匯海，頓成風尚。

書法之線的興起是新起的平面構成法對宋代層疊漸進的積墨法的反動。線的「力透紙背」、「綿裡裏針」的深度感，完全是情感訊息的含量的衡量體驗，而積墨法則是理性幻象的表現。前者尊重直覺的偶然性，後者追求有終極因的幻象；前者多為隨機的，後者多為選擇的。

倪瓚的山水畫是元畫特點的集大成者，又是後世文人交口稱譽的畫格，可謂元人畫之精粹。但倪瓚那蕭疏簡遠的作品正是他隨遇通脫、安閒自娛的處世哲學的寫照。「人間何物為真實，身世悠悠泡影中。」（3月6日南園四首）、「斷送一生棋局裡，破除萬事酒杯中。清虛事業無人解，聽雨移時又聽風。」（〈自題春林遠岫圖〉）這種對世間不平視而不見的清靜無為之舉，我們實在不能冠之為「高風亮節」。自然，我們不能要求身處元末亂世中的倪瓚要有「無產階級的戰鬥精神」。但是，當我們看到，元以後這種消極遁世、與世無爭甚而自欺欺人的惰性在多數文人士大夫中已病入膏肓時，我們又怎能容忍這種獨善其身的所謂「淨化」和「抒逸氣」的自私污跡呢？這與唐人「醉臥疆場君莫笑，古來征戰幾人回」的視死如歸的氣概怎能同日而語？因而，當我們欣賞倪瓚那些幾乎是大同小異的，近景數株枯樹和一間茅亭，中景無波之水，遠處起伏平緩的荒坡所構成的蕭疏空寂的畫面時，雖然也得到了一種洗滌塵埃的輕鬆感，似乎產生了一種「雲散水流去，寂然天地空」的禪家境界，我們也確實嘆服畫家那微妙的運筆所造就的集秀、散、勁、放、蒼潤於一畫之中的高度藝術成就，我們也為元四家這種詩書畫印相互輝映的東方獨特的藝術樣式的成熟而高興，然而，我們卻並不怎麼引以為豪，因為它缺少崇高精神。我們寧可欣賞北宋的構成雖「蕪雜」，然而卻是力圖包羅萬象的大山大水，而不願躲進這小橋流水般的心靈天地中怡然自得。清人王鐸說得有理：「（關仝之筆）結構深峭，骨蒼力厚，婉轉關生，又細又老，磅礡之氣，行於筆墨之外，大家體度固如此。彼倪瓚一流，竟為薄淺習氣，至於二樹一石一沙灘，使稱之曰山山水水？荊、關、李、范，大開門壁，籠罩之極，然歟非歟？」然而，和者甚寡。我們的國土有大山大水，我們的民族也應崇尚崇高和偉大。雅典修辭學家卡蘇朗‧朗吉弩斯在〈論崇高〉中說：「一個人如果四方八面把生命諦視一番，看出一切事物中凡是不平凡的、偉大的和優美的都巍然高聳著，他就會馬上體會到我們人是為什麼生在世界上的。因此，彷彿是按照一種自然規律，我們讚賞的不是小溪小澗，儘管溪澗也很明媚，而且有用，而是尼羅河、多瑙河、萊茵河尤其是海洋。」

元四大家高度的「和諧」使後人嘆為觀止，怯於進步，明清畫壇上，「大癡

乎」、「倪高士乎」的喊聲震天價響。從此，四百年內無數畫家即在元人所圈定的情趣化（抒寫胸中逸氣）的地盤中翻筋斗。其間雖有幾位大家試圖力轉時風，然而由於沒從根本上看到決定時風的根本所在，也只是想在情趣上有別於他人，因此儘管明清兩代是中國畫史中派別最多的時代，僅明代即有浙、江夏、吳門、華亭、武林、姑熟等派林立，但仍不過是某種風格之爭。這些畫派的終極目的只在於橫向差異，沒有歷史的反思和瞻前的願望。明代流派雖多，但少有形成「流」的。畫家中，真正獨往獨來的是徐渭，他的畫是更多地建立於直覺之上的情感噴灑，而非淨化。這種對蘊藉的情感有著反抗因素的畫風，影響了清代甚至近現代的一些大師。然而，這不是一種社會共性的產物，只是個性的，甚至帶有一些神經質的因素。又如明代書法：任何一個不著名的明人，寫字都有點趣味，但即使最著名的書家也竟無一人有提掣時代的力量。

明人真正的建樹是在理論上提出了南北宗說，它是對文人畫發展的某種角度的總結，表明了後期文人畫的審美觀念和趨勢，從而流行三百餘年之久。

然而，「南北宗」說並沒有給日益走向封閉自足的後期文人畫帶來新的視野和反叛精神，相反，卻更加名正言順地助長了這種趨勢。

董其昌以禪喻畫，以禪家南北宗分畫派，表面上似乎是將南宗繪畫和南宗教義相提並論，並不是在劃分風格之派，然而他在具體論述中又往往強調筆法趣味等風格因素，這就造成了主次相混，左右錯置的矛盾現象，而後人又在風格層次上糾纏不休，遂有扯不斷，理還亂的煩惱。

以南北禪宗了悟遲速為別（南頓北漸）分析畫之南北宗，雖不無道理，卻是沒有說到根本。北宗認為淨心、染心本不相生，必磨除妄念，方可得「空寂之知」（佛性、真如）。南宗則認為一切念均為道體本用之用，妄念亦就不存在。這是一切聽其自然，自然的一切都順理成章之意。南宗禪法的中心是用簡易的方法來點悟「凡人」，使其直接立證就可成佛。禪宗後期，把人類一切活動，把世界一切事物都看做尋求解脫的「妙道」，一切事物均體現了「真如」，「青春翠竹，盡是禪心；鬱鬱黃花，無非般若。」但是，這種將「佛性」、「聖心」人性化、自然化、普泛化的結果，卻是否定了反思，否定了超自然的精神實體，從而否定了人的思維的最可貴的能力——選擇和認知，從而輕而易舉地獲取自然而然的「真如」。

這正是董其昌提倡南宗的要害之處，正如理學將人理性化後的結果是，反而使人失去了控制外部世界的理性意志而自足於個人世界的道德、心靈完善一樣，後期禪宗南宗的佛性的人性化的結果，又使人增加了一個完善——生命完善。如果說，元代繪畫已完成前一個完善的話，明清繪畫則將最後一個完善也完成了。董其昌在《畫禪室隨筆》中說了一段很重要的話：「畫之道，所謂宇宙在乎手者，眼前無非生機，故其人往往多壽，至如刻畫細謹，為造物役者，乃能損壽，蓋無生機也，……

非以畫爲寄以樂者也，寄樂於畫，自黃公望始開此門庭也。」畫之道在董其昌這裡變成了一個公式：畫之道＝宇宙＝生機＝壽命（多壽）＝樂。這個公式十分清楚地表明，封建社會後期文人受理學和禪宗影響，已把遠古涵義豐富博大的宇宙和道的觀念泛化、具體化爲個人的生命意義了，於是只須修身養性即可得道致理，道與宇宙的內涵已縮小到最低限度了。這裡的「樂」不是及時行樂之樂，是有趣味標準的，即「生」、「拙」、「雅」、「秀」、「疏」、「簡」等等，以上述公式去理解董其昌的「自然」，其意自明了。董其昌的「南宗」的道觀、宇宙觀與秦漢、晉唐、北宋相去何等之遠了！宇宙的人化，也使人忘記了宇宙，而宇宙從而也沒有了人的地位。當西方此時正在轟轟烈烈地進行著人文主義、宗教改革、近代自然科學三大運動，在文化問題上，尊重理性，在信仰行爲上注重信念、意志和良心的並駕齊驅，從而完成著從中世紀文化形態向近現代文化形態的轉化時，古老的中國卻在大談什麼個體的完善和廉價的和諧這種不食人間煙火（然而一時也離不開煙火）的禪語，多麼可悲啊！難道幾個世紀的差距就沒有這幾代頹唐的文人們的責任嗎？

董其昌影響了有清一代畫壇和書壇，清初四王是他直接的傳鉢者，而後又有「小四王」、「後四王」。就是我們一直做爲「四王」對立面的四僧、揚州八怪、金陵八家等也未嘗沒受過他的影響，至少，董其昌所總結的文人畫的幾點「雅」趣的標準爲他們以不同程度地運用著。最突出的是金冬心，他那秀逸而簡拙的畫風似乎是董其昌理論的最佳物化。相比之下，連鄭板橋也顯得「熟」和「俗」了。此外，如八大山人對董其昌的秀逸之風也是極爲敬服的。

通常，我們在談到四僧、八怪時，總是做爲與四王正統派的異端而評價的，但是我們看到二者在情趣化這一基本層面上並沒有根本衝突，因此還是大同小異的。無論是四王畫中的孤寂冷漠的群山（或仿某大師的山水），還是朱耷的怪石怪鳥，石濤的粗樹亂石，八怪的輕狂筆觸，這些都是只做爲未經理性梳理後的情緒的載體而進入畫面的，並且極力將其控制在主體曾經感受與經驗過的個體情感範疇之內，本質上還是自我情感（情緒）的表現，雖然，在情緒上相對於四王是異端，但在藝術樣式的本質層次上，是基本一致的。由於四僧、八怪的反抗情緒並未昇華，因此其情感總是不能超我和超世俗的，這一點「異端」派甚至還不如四王。因爲，當「四王」全神關注於對文人畫的筆墨形工進行梳理、傳模和綜合時，他們也丟棄了以往文人畫中的特定的個人化情趣，從而使形式失去了做爲傳達某種個人特定情性的功能，筆墨和位置經營於是成爲形式本身。它是物質化了的形式，而非做爲情感符號的形式。因此，「四王」從對風格的研究入手，最終卻解構和消解了風格本來的「獨特」與「唯一性」的意義。

由於「風格化」的慾望過於強烈，甚至連外部世界都視而不見，雲山、樹石呆板地、漫不經心地鑲在那裡，宗師黃公望那華滋舒潤的筆觸所展開的欣愛山川之情

也不見了，自然物象已做爲符號並且僅僅是物象本身概念的符號出現在畫面之中，徹底的「超脫」遂最後完成了。

此外，清代的「異端」派並非表現派，還是抒發自我情感的抒情派。它與二十世紀初的德國表現主義是不同的。德國表現主義的興起是建立在對民族與歷史的反思之上的。運動的理論先驅沃林格爾的《抽象與移情》和《哥德藝術的形式問題》「成爲一個理解這個時代的一切重要問題的『開門咒』」。他第一次從心理動機來說明北歐藝術與古典藝術和東方藝術的區別。遂使表現主義運動的畫家們從此便懷著一種信心前進了，這種信心是以歷史證據爲基礎的，是以扎根於阿爾卑斯山以北的土壤和民族的社會演進中藝術傳統爲基礎的。他們認識到自己的使命就是表現「無生機（形象）的跳動所帶來的神祕的悲劇力量」。這些表現與四僧、八怪等「異端」的「表現」在理性、神祕性、目的性上均有大相逕庭的差異。

當然，「異端」派中的畫家也不盡相同。弘仁是學倪瓚最地道的，這是因爲他學到了倪瓚的心。「傳說雲林子，恐不盡疏淺，於此悟文心，簡繁求一善。」這裡的善不是指筆墨，顯然指心靈的完善。髡殘是學王蒙的，卻失去了王蒙可貴的蒼莽之氣。

朱耷與石濤無疑是四僧中的佼佼者，但他們的創新與功績均不在於其「表現」。朱耷藝術的創造性在於其畫面構成有一種鋼筋鐵骨的框架力度。石濤雖有縱橫之氣，也有復歸古人「澄懷味道」、「含道應物」之心，然而道究爲何物？若擺脫不開道即世俗性情與倫理規範這一時論，則空以滿腹經論談天說地、釋禪解道又有何益？蓋禪家的思辨到底代替不了時代的反省，因此「搜盡奇峰」（試圖歸納）與一畫之論（試圖演繹）終成矛盾，他的畫作中那躁動的、多向的墨線的靈動感並不能昭示他那宏大的哲理，還是才氣加情感的縱橫之氣，而石濤藝術的最大功績也是其線的豐富和多情。然而終歸還是通脫與隨遇的心態的表述。

此外，揚州八怪也並非如人們常說的，是在特定的資本主義經濟萌生的環境中產生的自由思想的體現。八怪之爲「異端」多爲出於風格的叛逆，其思想仍爲傳統人倫道德觀念所囿，對個性價值的理解也至多是抒情形式的自由，而與西方文藝復興時的人文精神的個性價值觀是不同的。

揚州八怪的風格叛逆與清代書法界的南碑北帖論的出現是一致的。

由於阮元、包世臣和康有爲的力倡，中、晚清碑學大興，遂對宋以來尊帖的陳靡相因陋習加以抵制，這種時風與清代今文經學的興起有關。而其根本則是由於西方文化初次衝擊古老的中國，遂使當時的有志之士力圖自強，然而其自強途徑非爲文化向外的吸取拿來，而是尊孔立教託古改制到更遠的古代去尋求良方。這是中國歷代政治文化中「復古開新」的慣例，儘管這一次的改革有著質的方面與前代不可比擬的深刻性。這種局限性導致了文化方面創新的著眼點只在於今古「情」、「韻」

的差別之上。由於尙古之雄强渾樸而貶今之柔弱、纖麗。如王鐸斥倪瓚之畫、康有爲責董其昌之書，「香光（董其昌）俊骨逸韻，有足多者，然局束如轅下駒，蹇怯如三日新婦，以之代統，僅能如晉、元、宋之偏安江左，不失舊物而已。」(7) 而這種「情」、「韻」的外化則是筆墨形式，即關注的仍只是風格的差別，而領悟不到風格背後的支撐物——精神觀念變革的重要性。這種覺悟只好歷史性地留給了五四新文化運動的戰士們了。

在清代畫壇上，龔賢是個類拔萃的畫家，比幾乎所有的畫家都站得高。他主張「心窮萬物之源，且盡山川之勢」，要取證於晉、唐、宋，追索古人那種探究宇宙奧祕和自然法則的靜穆雄渾畫風。於是他不捨層次地積墨暈染，並極力將山形樹貌趨於規則和有序，並暈出一種陰晴顯晦的茫茫霧氣，使山川升騰向上。他的積墨法所產生的顆粒狀態似乎就是宇宙物質結構的形態。這種探究的執著頗與范寬相類，而時人也以范中立相許。此外，畫面中一種苦澀味並未將人領入空寂，而有促人奮發的動感。這與他不願苟且，積極進取的人格相關。龔賢在元人中唯敬吳鎭，而吳鎭在明清少有知音，其實他在元人中是個最自信也最有創造意志的一位畫家。

然而，這勢單力薄之力究竟難挽時風，更何況他們也沒有昇華到更高的歷史層次之上。明清文人畫家們沿著自我完善之途越走越遠了。

殊途同歸

● **「採擷派」、「改良派」與「革命派」**

一部近現代繪畫發展史實際上就是傳統文人畫與西洋畫不斷交鋒、混雜與並融的歷史。自從 1840 年西方人用大炮轟開了中國封閉的大門以後，首先是自然科學，再次是政治體制，最後是文化，源源不斷地向古老的東方帝國湧來，於是，中國人似乎一夜之間，忽然發現了另一個新鮮世界。這時的文人畫也突然失去了明末清初西洋畫初次傳入時那種居高臨下的自信力量了。

首先起而否定明清文人畫的是康有爲，出於救國自強之心，他大聲疾呼：「中國近世之畫，衰敗極矣！」（《萬目草堂藏畫目》），「如仍守舊不變，則中國畫學應遂滅絕，國人豈無英絕之士應運而興，合中西而爲畫學新紀元者。」在向來不及深刻地辨析中西文化精神之時，「合中西而爲畫學」無疑是一種進步的主張。

事實上，在康有爲的呼籲之前，中國畫壇上已經悄悄地向西畫傳送秋波了。從曾鯨、焦秉貞到任伯年，他們分別在傳統文人畫的基礎上吸收了西方古典繪畫的「科學性」——光影表現法。這是一種自如的，沒有任何危機感的拿來主義。在對待西洋繪畫的態度上，他們可稱爲「採擷派」。

與康有爲相呼應的「合中西而爲畫學」的英絕之士隨之應運而生，那就是嶺南畫派的崛起，高劍父早年隨法國教士麥拉學過素描，後赴日本習西洋畫，加之受業

於花鳥名家居廉，遂立志中西合璧：「我在研究西洋畫之寫生法及幾何遠近比較各法，以一己之經驗，乃將中國古代畫的筆法、氣韻、水墨、賦色、比興、抒情、哲理、詩意那幾種藝術上最高機件，通通都保留著，至於世界畫學諸理法，亦虛心去接受」，兼容並蓄的理想與追求造就了嶺南派畫風，在當時畫壇耳目一新，將任伯年的某些風韻又推進了一步，但是形式的折衷說明了表現的精神目的的不明確性，這說明他們對中西繪畫的內在精神的思索和比較，還沒有上升到更高的層次，這是歷史的局限。高劍父的畫實質是偏於西洋水彩的自然感受型的畫風，中國傳統繪畫的筆墨、賦色表現，也是為了同樣的理由。這種現實性合於他「雅俗共賞」的目的。相比之下，陳樹人則偏重於傳統文人畫的淡雅之趣，而其畫旨也是倡「新文人畫」。面對西方繪畫的衝擊，他們可謂是折衷的「改良派」。他們向西方繪畫的拿來與借鑑乃是基於對傳統文人的「雅」趣向「通俗性」方面的轉變與交融的層次之上，這與此時期民族和民主意識的勃興與市民階層的壯大有關。

雖然「改良派」沒能在理想意志與物化手段上清醒地深研，遂使這一畫派未能洶湧成潮，卻有「偏安一隅」的現象出現，但在當時，調和、改良本身就是對舊傳統的自足系統的一種衝擊。但最大的衝擊是以陳獨秀、呂澂和魯迅等人的「革命派」，要想請進「德」、「賽」二先生，就必須「反傳統」，革國畫的命，就要移入西洋寫實繪畫的科學精神，他們取用外來，鄙夷國粹，這種「不挑房蓋就不會開窗戶」的方法論上的偏激主張，實際上是基於強烈的反思民族精神基礎上的民族意識，如魯迅所說：「凡有美術，皆足以徵表一時及一族之思維，故亦即國魂之現象；若精神遞變，美術輒叢之以轉移。」（〈擬播布美術意見書〉）

但是我們看到，魯迅在這裡所指出的思維、國魂、精神的實指是一致的，即國民性，這是由背後一種強烈的愛所引發的「哀其不幸，怒其不爭」的恨，這是對元明清繪畫逃避現實、陶醉於自我靈性的完善與和諧的反動。所以這種對繪畫史的反思是基於道德倫理這一民族精神的問題之上的。誠如陳獨秀所說：「自西洋文明輸入我國，最初促吾人之覺悟者為學術（指科學技術），相形見絀，舉國所知矣；其次為政治，年來政象所證明，已有不克守缺抱殘之勢，繼今以往，國人所懷疑莫決者，當為倫理問題。此而不能覺悟，則前之所謂覺悟者非徹底之覺悟，蓋猶在惝恍迷離之境。」[8]

在一個偉大的情感的復興之前，必須有一場理性的破壞運動。要想徹底結束明清文人畫的封閉的自足世界，就必須破壞它那個體自足完善而代之以群體道德觀念，而且，矯枉過正，就要追求不完善與不和諧，這應當是理性精神萌生的前提。但是，由於戰爭爆發、政治變革的不斷衝擊，使這場「破壞」運動很快走向「急功近利」，即匆匆回歸於社會群體的道德現實之中，從而仍然不能將藝術表現的終極因放到文化本位的層次上。正是上述心態特徵揭開了中國近現代、特別是當代「人

學」繪畫的發展主潮。

● 徐悲鴻的夭折的現實主義與林風眠的折衷的表現主義

在畫壇上承接了五四新文化精神的是徐悲鴻和林風眠。他們是中國畫「改造派」的代表人物，他們以其熱情與才華爭得了現代繪畫史中的一席之地。經過歐洲留學，諸家泛覽和對中西繪畫的體察後。他們提出了觀點相異的改造中國畫的主張，他們的改造途徑不同。從表面上看，徐悲鴻提倡的是現實主義（寫實主義），林風眠提倡表現主義（抒情主義）。徐悲鴻在未赴歐留學之前，就提出以西方科學的寫實手法衝擊和取代頹唐因襲的舊中國畫。「西方之物質可盡術盡藝，中國之藝術不能盡術盡藝。」（〈中國畫改良論〉）「畫之目的，在惟妙惟肖。」（同左）如果說在留歐前徐悲鴻的寫實主義還有較多的朦朧的引進科學的因素，那麼歸國後的寫實主義主張已是初具體系的信念了。他認為：「建立新中國畫既非改良，亦非中西合璧，僅直接師法造化而已。」同時，他還建立了一套較完整的素描教學體系。

林風眠則不同意徐的主張，認為應發揚中國山水畫的表現和抒情傳統，他認為：「西方藝術形式上之構成傾向於客觀一方面，常常因為形式過於發達，而缺少情緒之表現，把自身變成機械，把藝術變成印刷物。如近代古典派及自然主義末流的衰敗，原因都是如此。東方藝術，形式上之構成，傾向於主觀一方面，常常因為形式過於不發達，反而不能表現情緒上之所求，把藝術陷於無聊時消倦的戲筆，因此竟使藝術在社會上失去其相當的地位（如中國現代）。」（〈東西藝術之前途〉）

徐、林二人的觀點中有一個有趣的矛盾，即徐認為林是形式主義的，但林卻認為自己是注重表現情感，同時認為徐所遵循的古典寫實技法方是「缺少情緒」的形式主義。更有趣的是，這個矛盾並未表現二人在形式與內容關係上比重的不同，相反，卻說明了二人在這方面的一致性。

事實上，徐悲鴻的現實主義並不是完全忠實於外部世界（師造化）極力屏棄主觀臆斷的現實主義，嚴格而言，是「理想現實主義」或「象徵寫實主義」。他初始萌生的基於科學性的理性和靜觀之上的現實主義在誕生不久就夭折了。代之的則是具有人格完善與「形美論」原則的「理想現實主義」。1928 年，與徐悲鴻共同創辦「南國社」的田漢曾在〈我們的自己批判——我們的藝術運動之理論與實際（上篇）〉一文中深刻地指出：「悲鴻先生的所謂『同』，雖耳目口鼻皆與人同，而所含意識並不與人同；他所謂『真』，僅注意表面描寫之真，而忽視目前的現實世界，逃避於一種理想或情緒世界。」（引自李松《徐悲鴻年譜》）認為悲鴻的畫名曰寫實主義(Realism)，其實還是理想主義(Idealism)。這種毫不留情的同志式的批判，對那時的悲鴻自然有些苛刻，但對徐悲鴻的藝術觀的評價無疑是非常中肯的。

徐悲鴻的現實情感總是為某種理想情操和美的原則所規範著，他的〈傒我后〉、〈田橫五百士〉、〈愚公移山〉和〈九方皋相馬〉等作品，在題材方面強調

了其中的象徵因素，這種象徵寄託著他對理想的人格和「天人」的情操的嚮往，「吾之所謂天人者」，「指其負六尺之軀，其眉目口鼻之位置不與人殊，而器宇軒昂，神態華貴或妙麗，動用威儀，從容中道者；卑鄙穢惡者固不堪，亦無取乎來去飄忽變化萬端如吳承恩、蒲留仙書中之人，縱自可喜非吾所謂天人也。」（同上）因此，他的作品中的主人公都是這種既是人（外形與常人不相殊）也非神，既不「卑鄙穢惡」，也無「飄忽變化萬端」之仙氣的理想之人，而且這些「器宇軒昂」的「天人」在畫面中總處於被「凡人」所襯托的地位，似乎頗與後來的「三突出」原則相合。而這種原則顯然與發端於法國十九世紀的現實主義、寫實主義繪畫的原則不十分吻合的，我們只要將庫爾貝的〈石工〉與徐悲鴻的上述作品相比較，即可發現，前者是對現實採取如實再現的態度，畫家主體之情退居於現實場景之後，正如庫爾貝在給朋友的信中所說：「情節發生在烤人的陽光下，在道旁的溝邊……這兒絲毫沒有虛構的東西，我親愛的朋友！我每天散步時都看到這些人。」而徐悲鴻則極力以主體情感意志干預現實場景，故現實場景也顯示著作者強烈的構築成分。

這種理想主義還體現在徐悲鴻眾多的馬圖和花鳥畫中。奔騰嘶鳴的馬是人格化了的馬，「哀鳴思戰鬥，迴立向蒼茫。」它既不是漢代的天馬，也非現實的做為動物的馬。而引頸高歌的公雞和蔑視秋風的山鵲都被賦予了與田橫、愚公一樣的完善精神與情感。因此，從這個意義上講，徐悲鴻的藝術仍然是文人畫抒情傳統的延續，只不過他的抒情不是四王式的更多地導向內的消融，而是類似徐渭與石濤、八大的瀉於外的疏導，但是歸根結底是一種心靈的淨化與完善。當然徐悲鴻的悲天憫人之情與寧折不彎的任俠精神和氣節比之八大具有更多的崇高因素。儘管他的不少

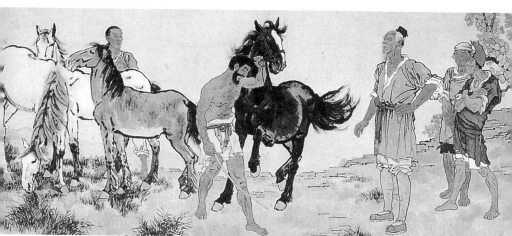

徐悲鴻　九方皋相馬　水墨　1931　139×351cm

林風眠　海天　彩墨　85×85cm　1965

林風眠　花瓶與仕女　彩墨　85×85cm　1974　上海

花鳥畫中也有怡情養性的情致。

　　壯年以後愈來愈強的理想意志使他在創作中逐漸復歸了傳統文人畫中的詩意化和浪漫化的水墨形式，並提出了「復興中國藝術」的主張。而將寫實技巧的修養與訓練更多地轉入了教學體系之中。但是，「素描是一切造形藝術的基礎」這一藝術教學宗旨與藝術創作中的理想抒情的傳統「良範」究竟如何統一？徐悲鴻沒能站在有遠慮的歷史角度上思考與闡述，而隱伏著理想與現實的矛盾的悲鴻寫實畫派能在現代新國畫中成為主潮，與其說是徐悲鴻三十餘年奮鬥意志的體現，不如說是時代與環境的偶發性的選擇更合適。

　　戰爭與革命所帶來的現實與理想憧憬的強烈統一意志選擇了徐悲鴻的「理想現實主義」，並且在中國大陸1949年以後的版畫中發揚光大。這使徐悲鴻欣喜若狂：「吾國因抗戰而使寫實主義抬頭。」，「戰爭兼能掃蕩藝魔，誠為可喜。」在國畫中絕無僅有地將現實主義推向高峰的是蔣兆和的〈流民圖〉，那觀後震撼人心的現實主義人物甚至在後來再也不曾出現過。自此，徐悲鴻畫派遂成為現代、當代中國美術的主潮。但是，使徐悲鴻始料未及的是，其「理想現實主義」的發展高峰不是在他的生前，而是在逝世後的近三十年中。

　　相較於徐悲鴻有些「急功近利」的藝術觀，林風眠似乎更關注於永恒性的藝術。徐似乎是「西學為體，中學為用」，而林風眠則是「中學為體，西學為用」。林風眠提出要「調和吾人內部情緒上的需求，而實現中國藝術之復興。」他從一開始就提出融會中西。並不只是一種改良的理想，他身體力行，努力「從（中西）兩

種方法中間找出一個合適的新方法」，他的這種折衷調和態度主要是指以藝術手法去調和情感意蘊，是手法加情蘊的折衷宗旨，對於傳統中國畫的抒情表現這一要旨是不能削弱的。雖然中國畫是情緒大於手法，於是他自然而然地向西方現代繪畫中的印象派、後印象派和表現主義繪畫中吸取手法，以補中國畫手法之不足，同時，他認爲中國山水畫也是以表現情緒爲主，「所畫皆係一種印象」，這與西方印象派、表現派的表現途徑和目的是一致的。持這種表現宗旨的還有劉海粟、吳大羽等人，如劉海粟曾說：「畫之眞義在表現人格和生命，非徒囿於視覺、外騖於色彩形象者，故畫家乃表現，而非再現，是造形而非摹形也。」（〈西湖風景〉題跋）但是，無論是表現情緒，還是表現生命與人格，如果要深沉博大的「眞義」，就必須對所要表現的精神內涵上升到民族與人類歷史的高度上進行反思，表現的前提是理性的沉思，正如前述德國表現主義運動理性指導先於實踐那樣。但是林風眠的表現主義沒能深刻地對傳統文人畫的情感內容進行反思，特別是沒有放到改造甚至屛棄這種情感的層次上探討表現，至多是出於一種調整願望。因此，新手法的引進並沒有根本改變其作品沿承的傳統文人畫固有的情蘊範疇。因此，歸根結底，藝術還是要表現歷史與時代的意識，而不只是「個性」的情感（情緒）。

林風眠的「折衷」還表現在外部手法的理性因素與內部情蘊的感性成分的調和上。如果說林風眠在情感內容上還缺乏一些宏大深沉的理性的話，那麼在表現手法上他卻非常注重理性成分，「向複雜的自然物象中，尋求他顯現的性格、質量和綜合色彩的表現。由細碎的現象中，歸納到整體的觀念中。」(9)他的形式極力梳理著感性和印象，但又不讓它們失落，以有序的色塊、線條、筆墨將它們納入到一個具有純淨和嫻雅的永恒之美的意境中，他試圖把傳統文人畫中的和諧，從寂冷的心靈世界引入一切可以引起主體呼應默契的與物交流之中。

在充滿了各種社會矛盾的動盪的現實世界中，以林風眠爲代表的這種具有超脫性的、追求永恒之美的抒情作品自然是難以大行其道的。但是他始終與徐悲鴻畫派和以黃賓虹、齊白石、潘天壽爲代表的傳統派相抗衡，畢竟形成了一種不均衡的三足鼎立之勢，並且每當對方筋疲力竭時，這一畫派就應時而起，它沒有徐悲鴻畫派那樣的天時地利，然而卻潛移默化地影響著現代與當代的畫壇。

● 似與不似之間

早在清代，如石濤、惲壽平等人就曾提到「似與不似似之」的創作標準，這種說法又爲黃賓虹、齊白石等人沿承下來。如黃賓虹說「作畫當以不似之似爲眞似」，齊白石也有「妙在似與不似之間」的說法。

這種似與不似之間的說法實際上是魏晉時源起的形神觀的延續。但是早期的形神觀中有哲學和宗教神學的本體論意味，其中有理性思辨的成分。它有使創作主體努力辨知存在於自身意識中的外部世界的精神實體目的。隨著繪畫不斷走向情趣

化，形與神的關係就逐漸變爲境與詩意的關係，在元以後的文人畫中又變爲筆墨與情的關係，並且無論是筆墨還是情，這做爲構成繪畫作品的兩極均不能走極端，而必須處於一種中和的境地。於是似與不似並非只是衡量作品中的物象與原型吻合程度的標準，同時也是指創作主體的情感與外部世界交流時產生的情感衝動的中和律度。元以後的文人畫的宗旨是筆墨要雅、秀，既不狂疏，又不萎靡，情感要符合中和含蓄的中庸之度。這就是「妙在似與不似之間」的本意。石濤、黃賓虹、齊白石的「似與不似之間」的本意也仍然是處理筆墨與情「合律度」的文人畫準則。然而，由於西洋繪畫的傳入，「似」的本意中的兩重性則被人們單純化了，即只將它看做爲描寫自然物象的逼真程度這一個意思了。

從清代石濤等人至黃賓虹、齊白石一再提「似與不似之間」的原則，恐怕都與西洋寫實畫風的舶來有關。這既是與寫實畫法抗衡的原則，同時又是在時風日轉的景況下不得不稍參其法的借詞。這種矛盾在現代中國畫壇上較多地繼承了傳統文人畫的黃賓虹、齊白石、潘天壽等人的作品中顯現出來了。

因此，無論是黃賓虹、潘天壽還是齊白石，均很注意寫生，但並不使寫生流於「形似」。黃賓虹將宋人的積墨和黃公望、石濤似的鬆動筆觸相融合的筆墨描畫視覺感受中的生動之趣。潘天壽以凝練精到的章法陳置他的竹石鷹鳥，而齊白石則以其天生的來自民間的幽默和拙趣畫著籃果雞鴨。他們有一個共同之處是都表現了一種田園之趣，其中黃賓虹文人氣息多一些。這種田園之趣固然與畫家的出身和氣質有關，但終歸仍是他們的有意追求。齊白石衰年變法，有意屏除「冷逸」之調，以

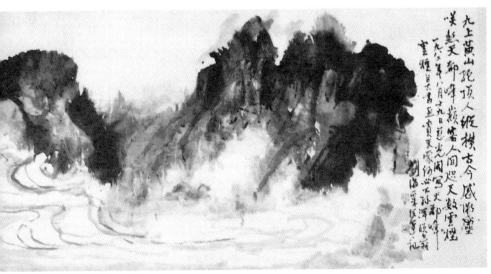

劉海粟　九上黃山　68 × 137cm　1982

轉「識者寡」的局面。潘天壽也向「籬落水邊，幽花雜卉」中拾取詩情。因此，如果說他們在傳統文人畫的道路上有所發展的話，那就是將明清文人畫中的「雅」趣擴大了，並大膽地以「俗」爲「雅」。當然，這「俗」主要體現在題材上，而非筆墨上。然而，正是這些「俗」的生活情趣擴充了明清文人畫的偏於孤寂的自足情緒。

但是也正是似與不似的原則限制了他們表現力的自由拓展，文人情趣的律度限制了他們本來就有局限性的農業經濟所帶來的感受性情趣。其實，欲似即似，不欲似即不似，形象的似與不似完全是由於藝術家的藝術觀和他們對藝術與現實的關係的解釋中展開的，又何必自我劃地爲牢呢？

但是，如前所述，就是引進西法較多的徐悲鴻和林風眠（劉海粟等）也仍然沒有脫離文人畫的范圍，其終極目的和表現效果仍是元明清文人畫追求的情趣化的延續，雖然因時代變化所導致的情感內涵有所變化，但是情感類型的領域並未擴大多少。而形式上的變更也不是由觀念變革所導致的，多是局部形式的變化，少有做爲整體系統的變革。現代畫壇上從未出現過理性極強（無論是現實主義還是抽象主義風格的）和反理性極強的流派，這表明了中國現代繪畫在表現人的思維意識的觀念和手段方面的拘謹和狹窄。

當回顧了現代繪畫發展歷程後，我們就不會同意那種「由於五四新文化運動在吸收西方文化方面的片面性，導致了現代文化產生斷裂層」的說法了。現代繪畫在吸收外來成分時總是在維護著舊有傳統中根本的決定性的因素，這倒並非完全是創作者的主觀願望，而更多的是傳統的慣性力的作用。正是這種力量的強大，遂使現代畫史上的三派最終又殊途同歸。如果說四、五〇年代它們儘管仍然看似殊途，但在共同走向了似與不似的詩意化的浪漫情致這一點上卻貌離神合，那麼，到八〇年代，正是連接三派的共同東西受到了並不比明清文人畫在五四時期受到的挑戰溫和多少的衝擊，這又是它們在命運上的殊途同歸。

註釋

註1：《宗教與科學》頁5。
註2：R.G 柯林伍德，《歷史的概念》，倫敦1984年，頁252。
註3：劉勰，《文心雕龍‧明詩》。
註4：〈郭熙的《林泉高致》〉，載《美術》1981年第五期。
註5：〈南畫研究〉，《中華文史論叢》1979年第三輯。
註6：許衡，〈語錄‧下〉，《許文正公遺書》卷二。
註7：康有爲，《廣藝舟雙楫》體變第四。
註8：陳獨秀，〈吾人最後之覺悟〉，《青年雜誌》第一卷，第六號，1916年2月。
註9：林風眠，〈中國繪畫新論〉。

本文試圖在有限的篇幅內描述一個中國現代文化史包括美術史中理性批判意識由萌生到失落的悲劇。綜觀現代中國美術史（乃至整個文化史），在它每一次轉折變革時期中都強烈地顯示出理性與激情強烈對抗的集體心理狀態，而兩者又由於社會環境、民族傳統、個人素質等多方面原因雙雙受挫，致使中國現代美術的變革悲劇一演再演，終未築成中國現代美術的體系。

對傳統的既恨又愛

沒有勇士和激情就沒有文化變革運動。而激情總是與愛憎相連。但是，激情一旦發動起來，又很可能不符合愛憎的「常情」。

從「五四」新文化運動的陳獨秀到魯迅，乃至八〇年代現代文化變革運動中的熱血青年都有這樣一種似乎情理相悖的心態。即，基於強烈的民族自強之心而以偏激的「反民族主義」、「反傳統」的面目出現。

在文化比較中，他們不惜以我之弱比人之強，以我之古（封建文化）比人之今（資本主義文化），以我之劣比人之優，這種「自紲」比較法是因為他們從妄自尊大的蒙昧中醒來，以理性的目光看現實和世界，深刻反省批判自身，排斥並試圖超越民族感情。如陳獨秀所說：「發揮人間固有之智能，抉擇人間種種之思想。」

但在感情上，又是矛盾的。歷史悠久的傳統精神顯然不能經世致用，而西來富強之道又難於一時合我中華之習，炎黃之情，於是，恨我是因愛我，而愛人（西方）又可能是基於拒人。擁抱與排斥的深層矛盾心理、理智抉擇和情感的不盡情願的外部言行之矛盾，即成為現代中國知識分子的無可奈何的並存心態。就是這些痛苦的而又富於犧牲精神的幾代激進的知識分子推動了中國現代文化運動。

科學理性的喪失

提倡科學與民主是五四新文化運動的主要內容。可以

中國現代美術發展背景之展開

說，這仍然是當今中國現代化變革的中心內容。

五四的科學民主論是對西方近代理性精神的引進，但是其途徑卻是面向現代西方文化的選擇。將求眞理的科學理性做爲人生觀的核心是五四變革的首要任務。面對紛呈的西方現代哲學、科學哲學，五四先哲首先選中了查理‧山德爾斯‧皮爾士、威廉‧詹姆士和約翰‧杜威的實用主義哲學，對羅素的分析哲學亦顯示了極大興趣，試圖樹立科學的人生觀。1919年到1923年間，杜威(J. Dewey)、羅素(B. Rusell)、杜里舒(H. Driesch)等相繼來華講學，而諸家之中，杜威的實用主義哲學尤爲時人所青睞。從陳獨秀、胡適早期著作中均可看到這一派的影響。

實用主義「是一種既尋求與科學、生活及文化的接觸，而同時又保持著一定的邏輯分析水準的哲學」（M‧懷特《分析的時代》），同時，它又是一種關於行動結果的價值判斷的哲學，「所以，實用主義的方法並不是什麼特定的結果，而只是一種決定方針的態度。即：不看最初的事物、原則、範疇、設想的必然性，而看最後的事物、收穫、後果、事實的態度。」（同上）

這種哲學正好符合五四先哲們的選擇意志，也是與他們蔑視以往不能經世致用的天經地義之理，而渴望富於實效的、能應付新環境的眞理的心態相適應的，同時，對於一時難於介入西方形而上學思辨哲學和邏輯分析哲學領域的中國知識分子來說，這種折衷而又平易親切的哲學觀是最受歡迎的了。胡適在解釋杜威的實驗主義時，即說：「眞理不過是對付環境的一種工具。」，「知道天下沒有永久不變的眞理，沒有絕對的眞理，方才可以起一種知識上的責任心：我們人類所要的知識，並不是絕對存在的『道』哪，『理』哪，乃是這個境地、這個時間、這個我的這個道理。」（〈實驗主義〉載《新青年》六卷四號）陳獨秀也高倡「實利主義」：「舉凡政治之所營，教育之所期，文學技術之所風尚萬馬奔馳，無不齊集於厚生利用之一途。……若事之無利於個人或社會現實生活者，皆虛文也，誑人之事也。」（〈敬告青年〉載《青年雜誌》一卷一號，1915.9.15）

這種「實用主義」實從清人顏習齋、李恕谷即已發端。顏、李鄙夷時人的程朱陸王之爭、漢宋之爭和新舊之爭而熱心於用世，講學問要以有益於人生政治爲主。並將董仲舒「正其誼不謀其利，明其道不計其功」翻案爲「正其誼以謀其利，明其道而計其功。」（參見梁啓超《中國近三百年學術史》）

這種對理性特別是實用理性的崇奉是反信仰的，主張對所有聖賢成說的懷疑和否定，倡思考，重個性，這是典型的笛卡兒懷疑哲學和「方法就是一切」的邏輯實證哲學的結合產物。同時強調對現實的批判性，「崇實際而薄虛玄」。凡是違反社會進步理想的傳統和國民性一律排斥，甚而不惜「殃及池魚」（傳統精華）。因爲，無所失的所得是從來沒有的。

面向外部客觀世界，開發征服意志和向人生與大自然進擊的勇氣，這正是科學萌發勃興的關鍵。因此，理性的崇仰使五四的勇士將西方現代諸哲學流派甚至柏格

森的生命哲學亦視爲接觸人生實際的實用哲學。把皮耳士的主要解釋科學的實用主義、詹姆士主要解釋宗教的實用主義和杜威主要解釋倫理道德的實用主義亦混合爲一，皆爲取用爲我所需的哲學觀和人生觀了。它對文化運動的促進即是拿來主義，實驗性行動—科學理性的興起。

科學理性的務實抗拒傳統玄談的虛文，促發了科學精神和面向現實的勇氣，也促進了西方文化的引入。但是，重要的是引入以後的消化。在這實踐（實驗）中發現價值、判斷價值。而「對於價值所作的判斷就是對於所經驗的事物的條件和結果所作的判斷了；也就是對於應當規制我們的慾望、感情和享受的形成所作的判斷。因爲什麼東西決定著這些東西的形成，也將決定我們行爲（個人和社會的）的主要方向。」（杜威〈確定性的尋求〉引自《分析的時代》頁189）顯然，這裡的價值判斷是一種人生哲學、一種社會力量或做爲一種文化批評的工具。因此，科學理性的哲學是尋找判斷力的哲學。這尋找即是腳踏實地的實驗過程，從這個角度看胡適的「少談點主義，多研究些問題」是遵循這一宗旨的。

在造形藝術領域，重科學、重技術、重現實的追求大興，並同時指斥四王的「消極頹靡」的「不合人生實際」畫格。陳獨秀、徐悲鴻等人大倡寫實主義，倡中西合璧改良論的嶺南高氏兄弟謂吸收西洋畫之長亦是「保留古代遺留下來的有價值的條件，而加以補充著現代的科學方法。」即令是與徐的寫實派相對的表現派林風眠、劉海粟、倪貽德等亦主張拿來西人的色彩線條之形式來抒寫實之情，自我之詩意。如倪貽德說：「現在一般國畫家的態度，是摹仿、追慕、幻想……而與現實生活離得太遠……我們應當把這種態度改變一下，從摹仿到創造，從追慕到現實，從幻想到直感。」（〈新的國畫〉，載《藝術漫談》1938年）在實踐方面，諸家在早期作品中均重在嘗試和試驗，要在首先學習研究新的「科學技法」，側重點是向外的，是理智觀察的態度。但這個階段極短，而依附在畫家身上的舊有文人的復舊意識很快就萌發了，加之世界與中國形勢的變化，更使科學理性的探索未能蔚成壯觀。

五四運動幾年以後，在文化界爆發的科學人生觀大論戰實質是對五四新文化運動的反思，它關係到科學理性與民主自由的文化運動是否進一步深化的問題，它顯示了回歸意識與持續的變革意識的鬥爭。一方面，是以梁啓超《歐洲心影錄》和張君勱《人生觀》爲代表的反對「科學萬能論」。梁曰：「人生關涉理智方面的事項，絕對要用科學方法解決，關於情感方面的事項，絕對的超科學。」而他們又很清楚：「方今國中竟言新文化，而文化轉移之樞紐，不外乎人生觀。」（張君勱《人生觀》）但其根本要點卻在：科學是機械的、物質的、向外的、形而下的，即西方的物質文明，而這種物質文明又由西方國際大戰證明已然破產，那麼就應由東方的、情感式的、向內的精神文明來加以解救了。而做爲精神的產物文學藝術等當然不是科學所能解決的。在這裡，他們的反科學當然並非反科技，而是欲以玄學代科

學，以舊文人的詩意浪漫代替現實理性觀念，以回歸代替向外選擇和自身實驗。

胡適、陳獨秀及科學家丁文江、任叔永等則針鋒相對謳歌科學的崇高價值。「科學的目的在求真理，而真理是無窮無邊的。」，「科學自身可以發生各種偉大高尚的人生觀。」（張君勱〈科學之評價〉，載《科學與人生觀》）特別是胡適，當時站在一個人類文化的高層次上提出了以人本為基礎的自然主義人生觀的十點，其基本立意為：謳歌自然時空之偉大，強調物質演化的競爭，認為道德禮教是變遷的，其因由是可以用科學方法探尋的。胡適顯然是在弘揚人類理性選擇意志與創造力的積極自然觀，因為在消極自然的意義上，動物比人完整，它們是自然界賦予的完成與定型，它們與自然無抗爭是和諧的，而人卻不斷地以特有競爭和創造完成自己的完整性，而創造就必得有科學自然觀和人生觀。這對回歸意識濃重的文人頭腦中的傳統儒學、理學、玄學無疑是極大的衝擊。以胡適、陳獨秀等為代表的變革派批判了「歐洲文化破產」論和將其歸罪於科學的論調，維護了五四新文化運動的科學民主精神。而將回歸派所倡的精神文明譏之為「無信仰的宗教」和「無方法的哲學」。

論戰似乎以科學派的勝利告終。但是國內戰爭、民族戰爭的不斷爆發干擾扭曲了它的路線。解決危難的信仰選擇和救亡圖存即為當務之急，而這時科學救國、工業革命簡直是無稽之談了。就是五四文化運動勇士們那種時時想著自己的不足而憧憬西人先進文化的超越激情，這時也變為民族與階級利益的激情了。對傳統批判的反省理性變為民族捍衛的衝動。而做為意識形態的文學藝術也自然十分關注當務之急的社會性問題，特別是新的道德倫理的建樹問題。於是初始的實踐理性—實驗主義亦很快轉入了道德理性和急功近利了。這又是一個誖論的悲劇，文學藝術做為社會變革和戰爭獲勝的工具是無可非議的，「戰爭期間花園裡也得架大炮。」但是這種階段功利主義在人類史的角度無疑是狹義的。廣義的功利主義是以人類社會文化的長遠目標而行動，前者顯然並非基於文化目的。

更可悲的是，從科學理性回歸到道德理性，實質上是傳統理性的復歸。儒家理性是道地的道德理性，它注重人際關係，行為規範和一統的道德秩序。而這種道德理性的核心，按現代社會心理學的解釋，應當是「群體意識」，因此，這種道德秩序是建立在階級和集團意識之上的，而群體意識的核心又是去個性化。它總有一個向心力連結著群眾。它蔑視個體的力量，個體的力量只有附著在這個向心力上才具神力，因而對神力的崇仰又隨之而降。

道德理性的復歸在徐悲鴻身上體現最明顯，他初始的寫實主義的科學性內核很快夭折，寫實只具外觀，繼而急於表現一種為群體所希企的向心力——田橫、愚公等古代社會的救世主。他不歌頌個性個體的偉大和人本的光輝。而是讓庶民百姓只去盼望上述救星的出現，如〈傒我后〉。

由於徐悲鴻畫派的回歸意識恰恰與時代功利主義相謀，又因其「理想化的現實

主義」與社會主義現實主義和毛澤東的「現實主義與浪漫主義相結合」的藝術觀有著內在的一致性，遂使徐悲鴻畫派在中國現代畫壇上幾乎獨占鰲頭近四十個春秋。

故道德理性的核心「群體意識」如果無限膨脹則極易滑入信仰崇拜的「準」宗教意識，因為，它一方面壓抑了個人的理智，另一方面又使理智壓抑的潛意識極大伸張，並借助集體感染而成為狂熱情緒，此時的狂熱已非正常的理性宗教生活，卻成為一種時時變化著的鬥爭力量了，「用子虛烏有的虛構混淆智力，顛倒感情，乃是一種最短視不過的追求幸福的手段。自然會立刻復其常徑。不健全的興奮狂喜，偏頗不全的道德終被招致種種深可嘆息的反動。」（見桑塔耶那《宗教中的理性》）這種狂熱的感情似乎可以視為五、六〇年代我們的烏托邦藝術的基礎，至六〇年代，道德理性又發動了新的激情—對高度模式化、理想化（從而亦不存在）的個體（英雄）和無所不至與無所不包的至上神偶像（同樣不存在）的崇拜狂。因此，現實形象的象徵化和理想化即成為文學藝術的主要追求，而徐悲鴻奠基的理想寫實畫派再經過「三突出」的改造後，即在一九四九年後第三個十年中登峰造極了。

這樣，五四先哲們的科學理性啟蒙運動在剛剛開始，尚未深入知識分子心中（更不必說廣大的民眾）時，即又匆匆進入一種「新」（但內核與舊的有千絲萬縷聯繫）群體道德規範的建構中去了。

結果，初始的理性被後來的狂熱激情俘虜了，而後來的激情亦不是先前的自我反省批判向外求索的求實熱情和科學態度，而是脫離甚至粉飾現實的樂觀盲目的迷狂型激情了。

這樣，原初的理性異化排斥原初的激情，而異化後的激情又扼殺了原初的理性。

在藝術史中則體現了這樣的兩個弊端：淺嘗輒止和殊途同歸。

於是，我們可以看到，引進與實驗只是蜻蜓點水。因而，對引進的流派從未深刻把握和汲取魂魄。無論是庫爾貝的現實主義，還是表現主義、印象派……甚至俄羅斯批判現實主義，在長達半個多世紀的引進史中竟沒有形成某些研究學派和專家，更沒有相應的創作流派和理論專著，豈非咄咄怪事？實踐理性逐漸轉入實用的急功近利，重自然（包括個體感意志）的樸素描繪變為附會的象徵說解，加之回歸意識的瀰漫，遂將藝術革命運動迅速地變為「民族化」的工具改造史。畫家們太急於在自己有限的生命時間內完成某種民族改良樣式了。改革諸家的個人成就甚至並不比國粹派佔優勢，是不應變革嗎？不，而是變得不夠，他們既不能反其道而行之，也不願乾脆返其道而行之。甚至也從來沒有破壞本身仍然帶有的傳統文人的和諧，即令是有一段激情的衝動，但透過本身的內調節而又回歸原來起步時的心理狀態上去了。因此，三、四〇年代的「現代派」畫家們的作品終歸是和諧的，重形式美的，並帶有濃重的士大夫味道。與八〇年代青年前衛畫家的作品有著明顯的不同。然而，這歷史經驗卻值得八〇年代的前衛藝術家深思並引以為戒。

論毛澤東的大眾藝術模式

毛式大眾藝術中的
未來世界與烏托邦精神

毛澤東的大眾藝術並不是一個獨特的現象，它可以納入二十世紀藝術發展的整體潮流之中。

二十世紀藝術的趨勢是從個性化(individual)藝術轉向大眾流行(popular)藝術。但是，有兩種大眾藝術。一是西方世界的普普藝術，五〇年代以後，美國安迪‧沃荷(Andy Warhol)的普普藝術(Pop Art)在觀念上打破了高級藝術與低級藝術之分，影響籠罩了歐美。而八〇年代以來，由歐美掀起的後現代、後結構主義藝術理論更為這種普普現象推波助瀾。現代主義大師式的藝術已成昨日神話。但是不論當代西方藝術如何「普普化」，它的基礎仍是建立在個人主義和自由主義的基礎上，並與市場經濟有密切關係。

第二種大眾藝術則是為國家意識形態服務的集體主義或階級化的大眾藝術。這就是出現在二、三〇年代的歐洲「國家社會主義」藝術，以及在蘇聯和中國的社會主義現實主義藝術。毛式大眾藝術即隸屬此類。

這種類型的藝術在功能方面體現為：

1. 國家宣稱藝術（與文化為一整體）應當做為國家意識形態的武器以及與不同力量進行鬥爭的工具。
2. 國家需要壟斷所有的藝術生活領域和現象。
3. 國家建成所有專門機構去嚴密控制藝術的發展和方向。
4. 國家從多樣藝術中選出一種最為保守的藝術流派以使其接近官方的主張。
5. 主張消滅除官方藝術以外的其他所有藝術，認為它們是敵對的和反動的。

在題材方面，最為流行的是偶像、革命歷史，以及歌頌國家繁榮人民幸福的題材。這種藝術的似乎真實的敘事性實際上是在編織著一個個神祕的烏托邦世界。革命歷史被描繪為神祕的事件，領袖儘管總是與人民在一起，但失去了個人特點，完全變為超自然的神。到處都是陽光普照、鶯歌燕舞的無任何痛苦的樂園，社會樂觀主義和革命理想主義籠罩下的現實永遠是完美的(perfect)烏托邦世界。(1)

在風格方面，則無一例外地獨尊現實主義，提倡通俗易懂，為大眾喜愛。因此，寫實與民間風格往往相結合。民族化因此是集權主義所極力推尚的。

風格方面，不同於蘇聯和中國毛澤東藝術的是，納粹基本照搬希臘、羅馬傳統，這是希特勒的口味，大量用裸體形象。而希特勒的個人肖像也是從羅馬大帝那裡來的，總是單人，從不和「群眾」在一起。諸如此類不勝枚舉。

此外，儘管西方學者將蘇聯、中國的社會主義現實主義與納粹並論，但認為它們仍有一定的區別。從精神上，他們注意到法西斯是反人類的，因為他們毀滅其他民族。唯大日耳曼為尊。故有人稱他們是右傾的集權主義。同時認為蘇聯的集權主義則是建立在馬克思的烏托邦基礎上的，他們對本民族造成的毀滅性災難是由那種消滅階級的虛構理想造成的。從美學的角度，他們認為納粹的藝術是「藝術化的政治」，因為希特勒將所有的藝術因素建築、繪畫、雕刻，包括日用品設計等（他親自設計了汽車和國旗、美術館館徽等），統統納入國家政治一體化之中。而蘇聯的集權藝術則是「政治化的藝術」，因為藝術在那裡總給人「為政治服務」的感覺。

儘管，蘇聯的藝術和納粹藝術都被西方學者統歸為集權主義藝術。但蘇聯的國家社會主義現實主義藝術出現在納粹藝術之前。甚至，納粹藝術還受到了蘇聯社會主義現實主義的啓發。德國納粹藝術的出現是在 1933 ～ 1935 年之間。而蘇聯的社會主義現實主義早在此 1928 年就已經實際成為官方的風格了。(註：見 Lgor Golomstock,Totalitarian Art〔集權主義藝術〕,London,1990.) 有關德國納粹藝術的資料還可參見兩個多小時的電視專題片 Art in the Third Reich（第三帝國藝術),和 Peter Adam, *Art of the Third Reich*,1992,Harry N,Abrams 公司出版。

自毛澤東 1942 年發表〈在延安文藝座談會上的講話〉後，毛式大眾藝術就成為此後半個世紀中國藝術的標準。儘管文革美術是毛澤東藝術的最典型和最充分的表現，但我們可以從其任何不同的發展階段發現上述的特點。不可否認，在發展這種藝術和文化的過程中，群眾被最大程度地發動起來，無論從參加者的數量方面，還是藝術作品中被表現的對象方面。大眾似乎成了藝術的主人，但是，這種藝術更多地是一種向大眾宣傳的工具，是為維護國家和政黨的統一和對抗敵對力量而服務的，正像毛澤東所說，它是「團結人民，教育人民，打擊敵人，消滅敵人的有力武器。」(2)

毛澤東明顯地吸收了蘇聯的經驗。毛澤東基本上沒有公開談論和發表對美術的看法。他對藝術的看法基本上是全面地講的，可以說更為偏重文學，這與列寧和史達林很相像。在 1949 年前，他對藝術的談話全部集中於 1942 年的〈在延安文藝座談會上的講話〉，儘管此前在〈湖南農民運動考察報告〉和〈新民主主義論〉等文章中曾部分地涉及文化和文藝問題。在 1949 年之後，他的一些文藝思想陸續發表在〈關於正確處理人民內部矛盾的問題〉、〈在中國共產黨全國宣傳工作會議上的講

話〉以及一些重要談話，如〈要重視對電影「武訓傳」的批判〉等之中。他還親自為《人民日報》撰寫過一些有關文藝的社論。

但是，毫無疑問，〈在延安文藝座談會上的講話〉最集中而全面地表達了毛澤東的文藝思想。然而，在這篇文章中，毛的階級藝術和藝術是革命機器的組成部分的論述，顯然是來源於列寧在〈黨的組織和黨的文學〉中關於「齒輪與螺絲釘」的說法。關於借鑑古人與外國人的說法也與列寧談對傳統和資產階級藝術的態度類似。毛澤東的關於藝術與生活的關係也來源於車爾尼雪夫斯基的「美即生活」。特別是在這篇文章中，毛第一次明確地指出「我們是主張社會主義現實主義的」。而「社會主義現實主義」是在 1934 年蘇聯作家代表大會上被正式確立為蘇聯文藝創作方法的。

與史達林一樣，毛澤東的〈講話〉的核心也是強調大眾藝術，強調藝術為工農兵服務。但是毛的〈講話〉中的大眾藝術（或者群眾藝術）與蘇聯的「大眾藝術」相較，有了進一步的發展，那就是更激烈地打擊了藝術的「本體」觀念，使其更徹底地大眾化和社會政治化，藝術不是「化大眾」，而是「大眾化」。而藝術「大眾化」的根本是藝術家的立場、思想乃至身分的大眾化。這是個脫胎換骨的「化」，是思想感情和群眾打成一片的過程。而「你要和群眾打成一片，就得下決心，經過長期甚至是痛苦的磨練」。儘管在蘇聯也強調藝術為大眾，但主要還是強調藝術家以藝術去「化大眾」。其基本目的仍然是強調藝術家協會成員的地位和榮譽都是很高的。他們並沒有被要求成為工人、農民中的一員。因此毛澤東的「大眾化」最為徹底，不但藝術得為群眾喜聞樂見，而且藝術家也得承認群眾在藝術方面也比自己高明。比如，被徐悲鴻稱為「共產黨的偉大藝術家」的古元，在延安畫一幅放羊的版畫時曾去徵求放羊女的意見，放羊女說「放羊不帶狗不行」。於是，古元立即頓悟，並自愧「在『小魯藝』的課堂裡是聽不到這寶貴的意見的。」[3]

這種降低藝術家等級的做法當然出自於毛澤東的階級觀念。但是同時，也打掉了藝術家本位觀念，藝術最大程度地走向了「媚俗」。因為它既歌頌了領袖政黨領導下「沒有任何醜陋與黑暗」的現實的光明社會，也在這種歌頌中為大眾勾畫出一個不久的將來會出現的完美的未來世界，同時又迎合了沒有受過教育的大眾（主要是農民）的欣賞口味。以通俗易懂、喜聞樂見的形式描繪的樂觀主義的故事和美好的生活，使那些精力耗散在勞動和戰鬥中的工農兵得到了精神上的愉悅和滿足。一方面滿足了他們的自我投射慾望——一種從作品中能看到自己的光榮感，這是以往從未有過的高貴感。另一方面，使他們忘掉現實的痛苦和艱難，從而勇敢而堅定地走向未來。毛式藝術的最大感染力是它能創造出天真、樂觀的廣大觀眾群，然而，文革時期當工農兵得到了最大的光榮之後，卻落得個「白茫茫大地一片真乾淨」。

在這一點上，毛式大眾藝術又像好萊塢電影，後者以逼真的道具和具有真情實

感的表演敘述一個假想的故事，給你一個幻想，一個能使人身臨其境並受其感染的幻想境地，去滿足和迎合主要是市民階層的惰性幻想和自我慾望投射的心理。但好萊塢電影畢竟還有悲歡離合，而毛式大眾藝術卻從來沒有過這種痛苦的場面。它的悲劇也是崇高的，是忘卻痛苦的殉難。

儘管在人文價值和流行途徑方面，毛式大眾藝術與西方普普藝術不同，但就藝術最終要傳播於大多數人口之中這一「流行」標準而言，二者是一樣的。但在這一點上，毛式大眾藝術無疑擁有最大的優勢。文革中，〈毛主席去安源〉一畫居然一次發行九億張，並在中國掀起了一個全民請寶畫的熱潮，這種現象可堪稱世界流行藝術之最。

毛澤東大眾藝術的發展階段

1942 年〈講話〉發表以後，毛澤東以文藝為工農兵的口號即成為此後藝術的總方針。從實踐上，它可以分為以下幾個階段：1942 年至 1949 年延安時期的稚拙時期、1949 年至 1966 年「蘇化」時期和 1966 年至 1976 年文化大革命的成熟期。

在第一階段，延安時期的藝術活動，實際上主要是藝術改造運動，即將一批從上海等大城市來的激進的左翼美術家的思想進行改造，使其成為工農兵藝術家。奔向延安的左翼美術家當時都是激進的主張社會革命的前衛藝術家。他們的藝術革命與延安精神連在一起。但毛澤東一方面從階級分析的角度改造這些「小資產階級」藝術家的思想，另一面用傳統的民族民間藝術風格改造他們原來的西方化的風格。

幾乎所有為國家意識形態服務的藝術家在其革命初期與本國的前衛藝術都有著較密切的關係，但很快又轉而拋棄這些前衛藝術，返回傳統去尋找一種更為適合於大眾的「通俗」藝術形式。比如，1917 年十月革命勝利後幾天，全俄中央執行委員會邀請了知識界代表去斯莫爾尼宮去討論未來的合作。五位著名的知識、藝術界代表參加了會議，其中包括俄國前衛藝術未來派領袖馬雅可夫斯基(V. Maiakovsky)和藝術家阿特曼(N. Altman)。這種現象出現的原因，一方面是由於前衛藝術當時本身所具有反社會的「革命精神」。據格林伯格(C. Greenberg)說，當時歐洲的前衛藝術家是從原來的布爾喬亞(Bourgeois)脫胎出來一變而為對資產階級不滿的放蕩不羈的波希米亞人(Bohemian)。[4] 故他們在感情上傾向於蘇聯乃至義、德法西斯的革命和政變。另一方面，新的政權和政黨也試圖透過對前衛藝術的親近態度去獲得歐洲激進的知識界的支持。但是，前衛藝術的遠離社會的抽象形式和其強烈的個人化傾向，卻無法容納和適應新政權所需要的宣傳內容及對象。他們的藝術後來被拒絕和批判並非因其反動，而是因其過於「天真」和「單純」。因此，到 1930 年，蘇聯和德、義均迴向古希臘、羅馬以來的西方古典寫實主義傳統，並開始批判、圍剿前衛藝術。

這種現象也同樣出現在三、四○年
代的中國。世紀初以來，中國的藝術革
命精神較之歐洲有過之而無不及。三○
年代，中國的美術革命派有三方：現代
派、寫實派和左派。現代派以林風眠、
龐薰琹、吳大羽等爲代表，他們的形式
最接近歐洲當時的前衛派藝術。但在當
時中國的社會與藝術的關係的情境中，
他們當不是最激進，即最前衛者，儘管
其形式是最新的。寫實派以徐悲鴻爲代
表，「寫實」的概念無疑近於五四以來
「科學」在當時中國的作用和意義。最爲
激進者實爲左派，即左翼美術家。他們

劉春華　毛主席去安源　油畫　1968

古元　減租會　木刻版畫　20×13.5cm　1943

徐悲鴻　傒我后
徐悲鴻的早期油畫，用古代道德聖人題材，結合法國新古典主義的理性主義和英雄主義模
式，去隱喻現實。此畫與〈田橫五百士〉表現了畫家對「天人」——新的民族領袖的期待。
這種宏偉、亢奮或英雄主義悲劇式的形式可以說是毛澤東藝術的另一源頭。

下右圖／陳衍宇　漁港新醫　油畫　1974
下左圖／彭彬、靳尚誼　你辦事，我放心　油畫　1977 全國美展

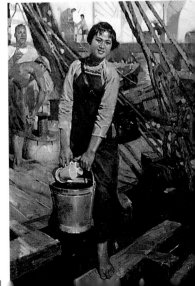

受到俄國「普羅」文藝思想的影響。他們激烈地批評林風眠等人的現代派是「腐朽資產階級的貨色」和「個人主義的呻吟」。在當時，這派激進藝術青年最接近延安精神，而魯迅則在三〇年代的激進青年中最有號召力。所以，毛澤東稱魯迅為「中國新文化運動的旗手」，這一態度也確實與最初蘇聯和義大利對未來主義藝術家的推崇相似。

但是，即使是最激進的左翼美術家，儘管他們在魯迅指導下已經利用木刻開始了大眾藝術創作活動，但他們的「藝術為人生」是建立在五四以來的個人主義本位的基礎上。他們的大眾藝術仍只是「化大眾」，表現的至多只是一種對無產階級大眾的同情和對社會不平等現象進行批判的人道情懷。比如，在去延安之前，胡一川、陳鐵耕、沃渣等左翼美術家的作品，倡導和創作無產階級美術不一定本人就是無產階級。顯然這不符合毛澤東〈講話〉的「大眾化」標準。然而，毛沒有蘇聯、歐洲所擁有的古典寫實主義的輝煌傳統去弘揚，故不能像他們那樣很快地拋棄激進的前衛藝術。毛必須利用和改造這些奔向解放區的左翼藝術家們。一方面發動文藝整風去改造其思想；一方面倡導民間藝術傳統以改造他們的個人表現性的風格和手法。應該說，這一改造是有成效的。延安木刻大量吸收了民間版畫、年畫、剪紙形式。左翼木刻家們從原來運用的德國珂勒惠支、比利時麥綏萊勒，以及蘇聯岡察洛夫、法復爾斯基等人的表現主義風格轉向了民間線刻風格。在這方面較為突出的是古元、力群、馬達、羅工柳、王式廓、石魯等人的作品。甚至一些畫家直接將革命戰士形象代替門神形象。這種歡慶與喜聞樂見的形式雖然收到了大眾化的通俗效果，但顯然失去了左翼時代木刻作品的震撼心靈的自由吶喊與人道主義批判精神。延安木刻的樸實，在自然的鄉土風格中埋下了以後的「媚俗」種子。樸實、喜慶、親和、通俗的木刻作品造成了一種大眾感染力。這種大眾感染力是毛澤東宣傳話語的重要組成部分。在1949年以後，它變得越來越突出，並且越來越矯飾。

從1949年到1966年文革開始，毛澤東大眾藝術從低級、稚拙的階段走向高級的初具學院化風格的階段。對這一發展有直接作用的是中國藝術家對蘇聯藝術的學習。五〇年代前期中蘇藝術家互訪互展交流頻繁。1953年至1956年共有二十四名中國重要的藝術家在列賓美術學院學習，1955年蘇聯畫家馬克西莫夫到北京中央美院辦訓練班，其學員均為此時期的藝術骨幹。

但是，這種影響真正體現於創作實踐則是在五〇年代末以後。五〇年代上半期的美術仍保持著延安時代的稚拙成分。大眾文藝的方針隨著歷次政治運動的開展而被進一步強調。新年畫得到大規模的鼓勵和發展，以歌頌領袖、黨和人民當家做主的新生活。「新年畫」不僅用鄉村民間形式，也大量採用以往的市民商業藝術形式。三〇年代上海月份牌畫家金梅生以同樣風格畫社會主義新生活，其樣式對「新年畫」影響頗大。可見「甜美」為商業文化與社會主義大眾文化所共同需要。

　　五〇年代初，如何表現新生活，如何將民族形式與西方寫實主義進行融合的問題被提出，於是，江豐等人提出了改造國畫，融入寫生和素描技巧的主張。儘管它遭到一些堅持傳統的藝術家反對，但國畫家外出寫生，繪畫表現社會主義建設的「工業風景」山水畫成為時尚。李可染、傅抱石等為這一創新時代的影響深遠的畫家。一批革命的土油畫也於這時期出現，其代表為董希文的〈開國大典〉和〈春到西藏〉，此外如羅工柳的〈地道戰〉和莫樸的〈清算〉等。其中董希文的〈開國大典〉以中華人民共和國成立的重大時刻為題材，但是，此後它因高崗、饒漱石事件和文革中的領導層結構的變更而四次被修改(5)，遂使它成為一件具有聖像學意義的畫。

　　上述的五〇年代上半期的創作甚至包括學習蘇聯的現象，實際上都反映了很強的民族主義和浪漫主義的傾向。這表現為在蘇化的同時又堅持中國自身的特點與方向。

　　其實，五〇年代對中國藝術家影響最大的並不是蘇聯當時的社會主義現實主義，而是十九世紀的以列賓、蘇里柯夫為代表的巡迴畫派。當然，中國藝術家是透過蘇聯的介紹而了解巡迴畫派的。從三〇年代初，蘇聯開始提倡和重視巡迴畫派。巡迴畫派之所以影響中國藝術家的原因在於：1.巡迴畫派畫家大都出身低層階級，故他們提出藝術應服從人民需要，並在感情上一致。這與毛的「大眾化」一致。2.巡迴畫派注重民族傳統。3.巡迴畫派本質上是個浪漫主義畫派（長期以來，我們將巡迴畫派誤解為批判現實主義），不似其上一代的批判現實主義畫家專門暴露社會黑暗與不平等。他們卻是透過帶有感情的表現以肯定大眾對未來生活的希望。4.他們嫻熟的學院派技巧為中國藝術家所崇拜和需要。(6)儘管此前在中國已有徐悲鴻、吳作人等留法的歐洲古典學院派學人的存在，但這不及形勢所需，而且也並沒有對此時期的創作產生很大的作用。而藝術家無緣直觀歐洲學院主義，卻可以從巡迴畫派看到歐洲學院主義的模樣。這種學院主義的技巧的積澱為毛式大眾藝術的高級化和精緻化做了準備。

　　1958 年，毛澤東在大躍進的時代提出了「革命的現實主義與革命的浪漫主義相結合」的口號(7)，以此取代了「社會主義現實主義」。其意義有二：1.反映了毛的有意區別於蘇聯的民族主義意識。實際上，此前這種傾向已有所透露，如宣傳部長陸定一在 1956 年曾強調反對民族虛無主義，反對全盤西化，同時告誡藝術家不要生硬、教條地學習蘇聯經驗。2.反映了毛的不同於任何其他國家意識形態藝術的更為浪漫和更為烏托邦式的藝術思想。在「雙革命」的定語之下，毛澤東抽掉了蘇聯社會主義現實主義「在反映真實的現實的基礎上表現社會主義精神」的「真實」部分。在這種思想的支配下，同時經過數年的「蘇化」，五〇年代末、六〇年代初終於出現了一批精緻化的毛式大眾藝術。這些作品以學院式的寫實技巧描繪一些浪漫化和

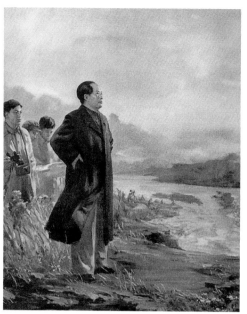

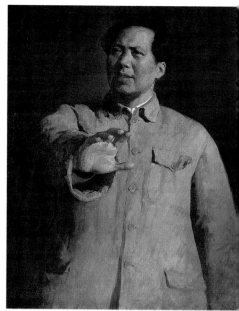

艾中信　一定要征服黃河　油畫　1957　　　靳尚誼　毛澤東在12月會議上　油畫　1961

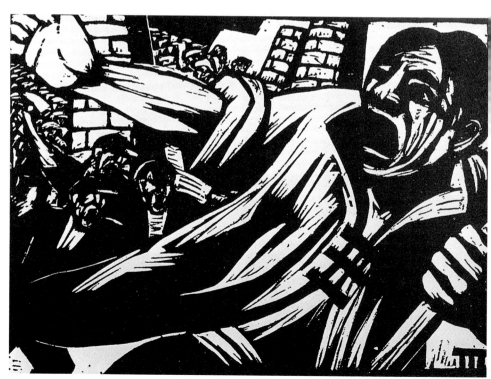

胡一川　到前線去　木刻版畫　20×27cm　1932

蔡亮　延安火炬　油畫　1959

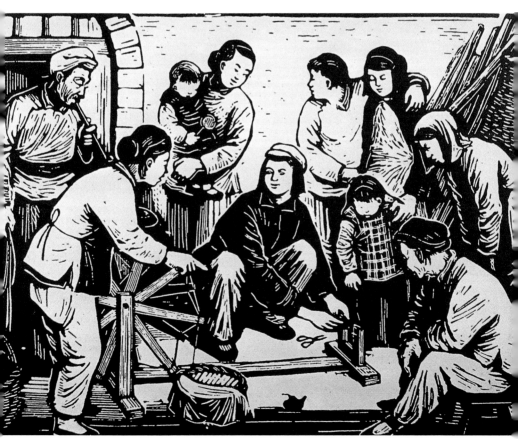

力群　幫助群衆修紡車　木刻版畫　1945

四川美術學院創作組　大型泥塑收租院　1959

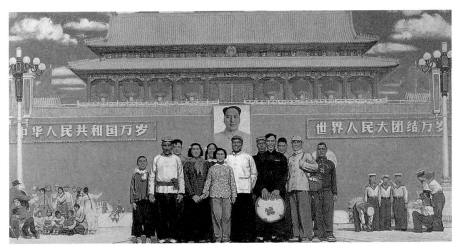

孫滋溪　天安門前　油畫　1964

石魯　轉戰陝北　彩墨　1959

楊建侯　教師訪問家庭　油畫　1956

象徵性的主題。如表現英雄主義的有詹建俊的油畫〈狼牙山五壯士〉、全山石的油畫〈英勇不屈〉、歌頌領袖的有高虹的油畫〈決戰前夕〉、石魯的國畫〈轉戰陝北〉、侯一民的〈劉少奇去安源〉。反映人民幸福生活的如李煥民的版畫〈初踏黃金路〉、王文彬的〈夯歌〉、孫滋溪的〈天安門前〉等。與延安時期木刻和五〇年代初作品的簡單敘事不同，這些作品中的人物似乎是在為我們（觀眾）做造形表演，象徵性和紀念碑意義逐漸在代替故事化情節。此時期出現的大型泥塑〈收租院〉也突出了戲劇衝突性和表演化，但卻是以此前從未曾達到的學院寫實技巧塑造的。

王文彬　夯歌　油畫　1962．
下圖／詹建俊　狼牙山五壯士　油畫　1959

　　但這一時期最近於毛澤東浪漫情懷的則是傅抱石、關山月所作的大型紀念碑式山水畫〈江山如此多嬌〉。據陳毅點撥，畫之魂在「嬌」，以示革命樂觀主義精神。周恩來指示突出紅日，以喻毛之東昇(8)　而畫面視域廣闊，試圖集長城內外、大河上下、東海之濱、北方雪原之眾美爲一體。

　　以1963年開始的文藝整風，似乎使這種高級的專家式的「兩結合」創作高峰中斷。這在文化意識形態上，反映出毛式大眾藝術觀念與三○年代左翼文藝派的最後衝突。僅在十餘年中毛澤東曾發動過幾次政治運動和文藝整風，批判和清除一些知識分子，包括一些著名的三○年代左翼文藝人士。因爲，雖然這些左派努力緊跟毛，但他們不免常常想到藝術的自身規律和高級的專家藝術的建設。這與毛澤東的藝術工具論和大眾藝術思想是相背的。毛澤東終於在三十餘年以後拋棄了當年的前衛藝術家們，並且發動了更爲廣泛的大眾文化革命。歷史又回到了〈講話〉的「大眾化」的起點。所不同的是，大眾已不是被服務的對象而直接成了「文化的主人」。工人、農民同樣可以是畫家，其樣板即是旅大、陽泉的工人美術和戶縣農民畫。當然，這種主人的光榮實質上只是一種做爲共產主義神話大廈的一塊塊磚石的光榮。江青試圖創造一個嶄新的、眞正的毛澤東大眾藝術，因此，她否定了所有傳統。建立在徹底的虛無主義之上的極端實用主義是文革藝術的特點之一。比如，儘管江青反對崇洋媚外，事實上，某種程度，文革中的展覽型繪畫在形式上比以往任何時代都西化，其典型是文革中的中國人物畫。

　　文革美術最大程度地消除了藝術本體觀念和專家、大師的特權；最大程度地發揮了其社會、政治功能（以大眾文化革命的形式促成了國家權力結構的改變確實是毛澤東史無前例的創舉）；最大範圍地盡最大可能性地運用了傳播媒體、廣播、電影、音樂、舞蹈、戰報、漫畫，甚至紀念章、旗幟、宣傳畫、大字報等文革美術已不是單一的、以畫種分類的傳統意義的美術，而是一種綜合性革命大眾的視覺藝術(Visual　Art)。考察研究文革美術決不能只關注那些專業化了的架上繪畫；最大程度地發揮了其宣傳效能，文革中的各種紀念章、徽標、宣傳畫的宣傳效能可以同美國可口可樂的廣告宣傳效能相比。文革中大眾對革命宣傳媒體和領袖偶像的崇拜。然而，毛式宣傳與商業媒體又都是大眾的批量「產品」，是現代社會中眞正的「現實」存在。因爲，在現代社會，所謂個人眼中的、頭腦中所認定的「眞的現實」已不復存在，眞正的現實是傳播媒介，它改變和創造著現實，所以它是眞正的現實。

　　文革美術遠遠超出了社會主義現實主義的範圍，它是一種中國特有的「紅色波普」（編按：中國大陸將普普譯爲波普）運動，甚至其超常形式使我們無法以美術的概念去確定它。「紅色波普」的上述外觀特點又與西方當今的後現代主義的藝術觀念有相似之處，但其本質的差異需要我們深入的研究。

　　但是，「紅色波普」現象最爲集中地體現在文革前期，即六○年代末的幾年

中。從七〇年代初，特別是 1972 年「慶祝毛主席延安文藝座談會上的講話發表三十年美術展」在中國美術館展出後，文革美術又開始走向專業化、展覽化的高級階段。因此，它又回到了以往國家意識形態藝術的俗套——偶像、光榮歷史、幸福生活的三步曲。這是它的最終歸宿。因為，它需要模式和樣板，它需要形象化的「聖經」或者「淨土變」，於是在「三突出」、「高大全」、「紅光亮」的表現律的強化之下，六〇年代初的「兩結合」樣式又大大地向徹底浪漫化和象徵化的方向邁進。從而，最終完成了毛式大眾藝術的全部歷程。

　　總之，毛式大眾藝術的模式，如本文第一部分所述，是從二十世紀國家意識形態藝術模式發展而來。但是，它比以往任何這類藝術都更成功地創造了更為浪漫化的烏托邦世界。它也不像其他這類藝術在延續尊崇某種傳統的形式上發展，而是在徹底的虛無主義基礎上（除了極少數的民間傳統）實用主義地發展其模式。

　　毛式大眾藝術話語(discourse)模式深刻地影響了二十世紀下半葉中國藝術的發展，甚至至今仍潛在地控制著中國當代藝術的話語模式。只不過它逐漸褪去了以往的革命內容，而演變為商業化的流行藝術。儘管在七〇年代末、八〇年代初有「傷痕」、「星星」等繪畫流派和群體，試圖從相反的社會和政治功能的角度反抗它，但仍沿用其話語模式。八〇年代下半期 85 美術運動，以建立在個人主義、自由主義的人文價值之上的西方現代及後現代模式去衝擊它，但由於沒有形成成熟的藝術新體系，至終不能徹底屏除和取代它。而九〇年代以來，中國當代藝術（不僅美術）又出現了大量模仿毛話語的作品。固然，按德希達(Jacques Derrida)講，借用傳統出處也是對傳統話語本身的一種解構。但是，我們總感到，由於模仿者對創造新話語缺少明確的方向和自信力，從而使其模仿本身帶有相當程度的對毛澤東話語模式的崇拜傾向。

註釋

註1：參見 lgor Colomstock，Totalitarian Art in the Soviet Union, *the Third Reich, Fascist Italy and people's Republic of China* (London, 1990).

註2：毛澤東，〈在延安文藝座談會上的講話〉引言，《毛澤東論文藝》（北京，1958），頁 52。

註3：古元，〈參加延安文藝座談會的回憶〉、《紀念在延安文藝座談會上講話發表三十週年》（香港三聯，1972），頁 187。

註4：Clement Greenberg，AvantGarde and Kitsch, *Art and Culture*.

註5、8：Julia Andrews, *Painting and Politics in the P.R.C*（安雅蘭：《中國的繪畫與政治》，即將由加利福尼亞大學出版社出版）。此書引用大量材料，描述了 1949～1979 年間中國的藝術與政治的關係。

註6：參見 Marian Mazzone, *China's Nationalization of Oil Painting in the 1950s: Searching Beyond the Soviet Paradigm* (Seminar Paper, 1992)

註7：這一口號不是由毛直接提出的，而是由周揚在 1958 年 6 月首先進行說明和闡述的，並以毛澤東詩詞和民間歌曲為樣板。

後文革

形式唯美與傷感的人道主義

世紀烏托邦‧大陸前衛藝術

文革後油畫發展中的流派

我把文革後油畫的發展分三組相對的風格範疇。這是大體而分，事實上時期與風格往往是錯綜交錯的，它們之間的關係也非絕對的單向因果關係。

「傷痕流」唯美

在史無前例的帶有宗教迷狂色彩的十年間，畫壇上比比可見的是躁動的筆觸，全、多、大式的構圖和紅、光、亮的色彩，並形成了一套套構成程式，以此描繪著領袖和大大小小的「英雄」。一種政治運動可以被否定，但它所凝結的時代文化意識卻是需要正視的。抽出那些似乎虛幻得可笑的情節和題材，那種特定的形式構成關係中意味著那時人們心中的一種宗教式的理想主義和浪漫激情。藝術潮流的慣性力是巨大的，形式手法一旦成為定式就很難馬上改變。剛剛粉碎「四人幫」後的畫壇上，從題材到形式均未脫離舊有的模式，不過是以真革命反假革命，意在對歷史的反顧、對顛倒的匡正。延安版畫、王式廓的〈血衣〉、董希文的〈春到西藏〉等作品中既具崇高精神而又實在樸素的表現形式重新打動了新、老兩代畫家。然而，他們在描繪老一輩革命家和追懷創業年代時，手法仍是先前程式的延續。似乎非此不能表現真正的崇高、偉大。

可是，很快就出現了叛逆者。四川一批青年畫家首當其衝，程叢林的〈1968 年 X 月 X 日雪〉和高小華的〈為什麼〉等作品首先在題材上突破了舊的桎梏。有人說，他們是批判現實主義，也不妨這樣稱呼，他們用赤裸裸的現實，用直觀的「典型環境」暴露十年動亂，批判社會中的弊端。這是十三年來的第一批具有現實批判意義的美術作品。但他們的批判還不是主要建基於理性的反思和徹悟之上，而是先前激情的逆向流洩，是對「傷痕」的暴露，是對赤子情被褻瀆的憤懣，是對痛苦和不幸的哀怨與控訴，是「失去」的心理補償，所以，我們又稱之為「傷痕流」繪畫，就如同那時的「傷痕」文學一樣。

俄羅斯批判現實主義和稍後的巡迴畫派在傳入中國近三十年後顯示了它的影響，〈雪〉中黑、白、暗紅、

土黃等色調交織成的陰冷的主旋律和人物群體構成的悲劇氣氛與蘇里柯夫〈近衛軍臨刑前的早晨〉和〈女貴族莫洛佐娃〉何其相似。他們有意追求不同以往的對比弱、色階少、顏色暗的基調。他們試圖丟棄很「帥」的有著跳動快感效果的理想化筆觸，而運用層層堆顏色和顏料中加沙子等「笨」方法摳出衣服、馬路、雪地、車痕，以示逼真感。這應是照相寫實派的先兆和發端。

從四川到北京、到遼寧，從〈雪〉到連環畫〈楓〉出現，很快形成了一個「傷痕流」繪畫高潮。〈楓〉的作者將照片剪貼式的「真實」的序列畫面與悲劇的情節衝突相結合，製造一種「真實」的戲劇性，這「真實」中包容著強烈的對比。其情、其景深深銘刻在人們心扉之中。不須反思、回味，只要直觀就足以動人以情。其根本是作者先有一種不可遏止的激情，促使他們要將「這一代青年在當時的純潔、真誠、可愛和可悲，用形象和色彩，用赤裸裸的現實，把我們這一代最美好的東西撕破給人們看。」(陳宜明、劉宇廉、李斌，〈關於創作連環畫〔楓〕的一些想法〉，《美術》1980年1期。按：〈楓〉是用水粉畫的連環畫，但其油畫思想和風格是「傷痕」流的產物與高峰，故放在這裡分析)

一度關於〈楓〉中林彪、江青的「形象」表現手法問題的爭論，實質上是舊的虛擬模式與新的再現手法之間的鬥爭，結果自然是後者獲勝。新的再現手法中昭示著「自然主義」的觀念和形式即將出現。

與「傷痕流」幾乎同時，出於對一元式的規範的形式手法的厭惡，唯美的畫風也問世了。畫家萌生了久久壓在心底的對於「美」的追求。他們要衝破禁慾主義的禁錮，他們無疑是強者、是勇士。起初的追求是遮遮掩掩的。明明是以深摯的愛描繪了一個美麗的青年女工特寫形象，卻偏偏冠之以虛構的批判主題——女工由於愛美而沒當上勞模 (見《美術》1981年第1期劉力群〈評油畫〔思〕〉)。直接、大膽、公然宣稱要表現「美」的是袁運生，他的機場壁畫〈潑水節——生命的讚歌〉是一支「美」的抒情曲。追求人體「美」、色彩「美」、線條「美」、組織「美」。正如作者本人所說：「最令人興奮的是奇妙的西雙版納和傣族人民的美。」，「這是一個既豐富而又單純的線條世界——柔和而富有彈性的線條、挺拔秀麗的線條，也有摯著、纏綿、緩慢游絲一般的線條。」(《美術研究》1980年1期袁運生〈壁畫之夢〉)在畫家眼裡這是「美」的世界，至於「潑水節」這傣族生活的一幕是否真實無關緊要，它不過是畫家組合這些「美」的要素和「美」的組合手段——畫因而已。

唯美的「美」和美學意義上的藝術美是相關聯的，但又不能等同。「美」的很可能是藝術，但藝術卻不僅僅是「美」。唯美較多關注的是賞心悅目的直觀快感和畫面形式構成的「完美」感。其主要追求較多地建基於某些風格層次，如秀美、柔美、富麗美的「美」之上，也就是，還沒有越過風格這一層次，而

直搗藝術之美的本質。因為「藝術」的內涵與外延較之「美」的是更高層次和更寬泛的。藝術的美應當是極大地、完美地包容了作者所體驗、領悟和提醇了的時代文化結構的形式，因此，一些似乎沒有「美」的直觀效果的悲劇情節、「醜」的物象原型透過一定的組合構成，也可以是極美的。這在中外藝壇上，不乏其例。誠然，從藝術本質而言，不同的風格形式是畫家不同情感的物質外化。但如果不是時時關注著形式構成關係是否與文化意象的謀合，而是關注形式構成本身就有唯美的傾向了。英國當代傑出的雕塑家亨利・摩爾說：「藝術品應有表現力，而不僅表現美。如果作品所產生的作品只在表現美，那麼它充其量僅能取悅於感官；如果表現力，它便能深入實在而表現豐富的精神意義。」因此，畫家應全神貫注於他的表現形式到底包容了何種意味，何種情感之力，而不是畫面本身。

我們將袁運生做為唯美派的引發者，是因為他的機場壁畫是唯美畫風的先聲，他的追求代表了唯美畫派的宗旨。但他的〈潑水節——生命的讚歌〉卻不完全是唯美的。那裡面既有畫家苦心尋覓的民族根底的影像，也有高更式的原始樸拙味。然而，既然有「美」的追求，就一定會有「美」的樣式出現。儘管畫家極力借助人物的體態，特別是頸、腰、胯、腕、臂的扭曲線來表現包孕其內的生命活力，但由於他畢竟太注意「美」的瞬間和「美」的靜態效果，從而創造出了在今後畫壇上曾風靡一時的少女體態美的模式——Ｓ形動態線。它不僅大量出現在壁畫中，出現在裝飾性繪畫和線形式的中國畫中，同時也出現在非線形式的油畫和版畫中。此外，〈潑水節〉中少女那柔媚的體態，蛇形線的流轉，斑斕而和諧的色彩也確實給我們以輕音樂效果的完美感。

隨著機場壁畫的出現，畫壇上很快掀起了唯美熱，也接踵出現了一些「美」的樣式。如以壁畫〈白蛇傳〉為代表的螳螂式的秀美的人物造形樣式，以劉秉江為代表的精緻、究究的線色組合樣式，以及成為代表的富麗絢爛的色彩樣式，……從而匯成一股唯美的思潮。

理性主義・自然主義

「在任何一個偉大的情感的復興之前，必須有一場理性的破壞運動」（克萊夫・貝爾《藝術》頁139），這個破壞運動出現了。由青年業餘畫家和專業畫家組成的一些畫會，特別是「星星畫會」，為這一運動的先鋒派，過去的條條框框在他們那裡要少得多，因此其要求解放的口號就徹底得多。他們的創作觀念走在了實踐的前面，「藝術是理念的感性顯現」（黑格爾語），對於他們來說再合適不過了。請看他們的宣言：「過去的陰影和未來的光明交替在一起，構成我們今天多重的生活狀況，堅定地活下去，並且記住每一個教訓，這是我們的

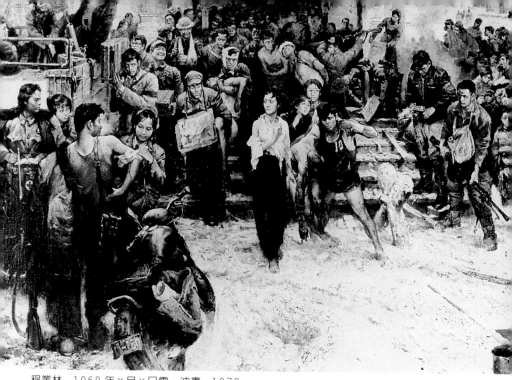

程叢林　1968年×月×日雪　油畫　1979

程叢林　1844
年中國沿海口
岸――碼頭台
階　油畫　1984

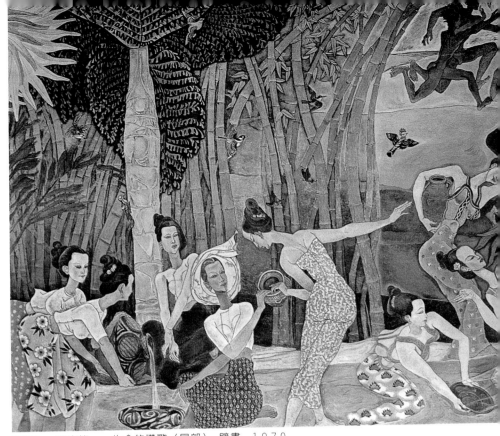

袁運生　潑水節——生命的讚歌（局部）　壁畫　1979
下左、下右圖／陳宜明、劉宇廉、李斌　楓之14（左）、之19　連環畫　1979

責任。」藝術要介入社會，要抹去陰影，歌頌光明。眞是熱血青年！而他們的藝術觀也可以說是功能主義，在這一觀念支配下，他們要破壞舊的形式觀念，他們發瘋地向西方現代派拿來形式、手段，他們轟動了畫壇，並影響了大大小小的民間畫會的湧現。

他們代表著新時期中新一代的審美思潮的趨向，他們要將久被壓抑的胸中的岩漿噴發到畫面中去，他們要表現運動，表現加快了的時代步伐。你看艾未未的〈水鄉碼頭〉、蕭大元的〈魚與網〉、何寶森的〈路漫漫〉，那些點與線、面與體在多方向多中心地躁動著。運動就是美，世界的本質就是運動。他們的可貴之處也正在於作品中顯示的理念的衝動。

他們之中的一些「靜態」的作品又似是凝固的岩漿，是熱情凝縮成的哲理和觀念。如甘少誠的〈主角〉、陳延生〈隕〉、嚴力的〈對話〉，我不能確切地解釋它們，也不了解作者的動機，我與他們毫無過從，但我知道這裡涵蘊著他們要說明的某種社會哲理。

理念是情感的伴和物。按照格式塔心理學家阿恩海姆解釋，情感活動是對總的精神活動（動機、認識、態度以及其他一些不能被準確地知覺和推理的東西）發動起來之後使神經活動達到某種「衝動程度」的體驗。這是藝術創作的動力和支配物，這動力的來源則是「一個人有意識或無意識地意識到的全部事物和事件」，這裡有理念的成分，有意識的支配，但它必須是與無意識和不能被準確地知覺和推理的東西相協同的。二者的渾然天成是藝術品偉大之所在。由於功能主義的畫家們的意識和觀念太強了些，他們似乎還缺乏某種特定的形式，遂使其作品有些圖解之嫌。蘇珊‧朗格曾說：「純粹的自我表現是不需要形式的。」表現可以隨意，而藝術形式卻不能隨機，它永遠是個別的，是不能放之四海而皆準的。

然而，他們不可抹煞的功績是突破，它既不像「傷痕流」繪畫側重題材上的突破，也不似唯美畫風主要強調形式上的突破，它要從內容與形式相統一這一高層次上企望突破，儘管在實踐上它還沒有達到這一高度。不要小看它的影響，雖然他們沒有在全國大型美展中佔有一席之地，但卻引發了一股「潛流」，至今仍在「在野」的青年專業和業餘畫家（特別是大學生）中奔湧。

隨著「傷痕流」、唯美與理性主義相繼問世，畫壇上熱鬧起來，各種形式、手法摩肩接踵、熙熙攘攘。油畫研究會也以其多元的姿態出現於一流展廳。但是，這種絡繹繽紛的多樣現象卻掩蓋不了一種開放後的彷徨。不是許多畫家在心裡問著自己「向何處去」嗎？他們站在一個新與舊的十字街頭。於是，他們向古代、向邊疆異族、向西方去求援。向敦煌、永樂宮、霍去病墓石刻，向表現主義、分離派、立體主義去伸手，一時「拿來主義」大興。有人

說，這是當代人的「全球意識」和由它派生出來的「尋根意識」——追索民族、祖先的根底的意識（和下意識）所導致的，它宏觀地揭示了這時期審美動向的心理趨勢。然而在當時，恐怕多數畫家都是有意識或無意識地將這追索落實在「形式」上。敦煌壁畫的凝重與絢麗，漢代石刻的粗樸厚重，原始部族藝術的稚拙和天眞使他們激動不已。古老和異邦的藝術情蘊與現代人的情感相通了。

但絕不是相同，那些「有意味的形式」是時代心理與情感的積澱，任何簡單的形式移植都不會恰如其分地包容現代中國人的社會情感和心理特質。成功的嘗試和「幼稚」的拼合結伴同行著。

正當人們期待著日新月異、五花八門的形式接踵而來之時，陳丹青的〈西藏組畫〉和羅中立的〈父親〉幾乎同時不期而至。從「變形——新，寫實——舊」這個雖不大合邏輯，然而爲當時所約定俗成的角度看，這兩幅畫均以「舊」的風貌而崛起。陳丹青的古典式的質樸風采和羅中立的現代化的寫實手法都在出其不意中打動了人們。他們的吸引力竟是那樣大，不知有多少條小溪匯合到他們這條幹流中來，繼「中央美院研究生畢業展」和「第二屆青年美展」後，在「四川美院畫展」、「山東風情畫展」、「遼寧小型油畫展」上這種畫風獨占鰲頭，並風靡各美術院校。有人稱其爲「鄉土寫實繪畫」或「生活流繪畫」，我則稱之爲「自然主義」繪畫流，這裡的「自然主義」是就風格形式而言，其實就藝術的實質而言，從來就沒有照搬自然的藝術。逼眞的、自然的物象原型組合不過是一種風格類型的畫因，一定層次的表現符號。這股「自然主義」畫風就是借助微不足道的「小」情節，如老太太〈搓麻繩〉，穿開襠褲的農村孩子在〈翻門坎〉，以及毫不起眼的小人物，如〈山裡人〉，去發掘一代人的心理。直觀的、質樸的農民和少數民族的「眞實」形象替代了流行的原始藝術的樸拙、古代石刻的粗獷，從而離開了前者的抽象性和寫意性。

這裡面有一點魏斯式的淒然的感傷情調，這首先是由於畫面情節與色彩的單純和單調。但魏斯的畫更爲簡潔整體，形式意味更富哲理性，充滿西方出世者的深邃的沉思。而「自然主義」的感傷卻是入世的，有一種「我之爲我，自有我在」的渾然自在之感，這正是畫家有意和無意要表現和揭示的，不論是邊塞的牧羊女，還是山溝裡的掏糞老農，都應和「偉大人物」一樣在廣漠的空間中佔有生存位置，其心靈也未必不比後者高尙。正如四川的一個青年畫家所說：「他們（彝族人）沒有對機巧的崇尙，有的只是脫胎於泥土的純樸靈魂，這個靈魂與土地、與生命的整體靠得那樣近，無論是他自己還是我，都感覺不出這段間隔。」這是對個人價值的肯定，肯定他人，也肯定自己，是表現社會和人生，也是自我表現。它與沙特的存在主義哲學不謀而合。

可能在許多畫家那裡並沒有這種清醒的意識和追求，他會說，我只注意形

陳丹青　西藏組畫：邊城　1980　　　　廣廷渤　鋼水‧汗水　油畫　1981

式（如陳丹青）。但只要是藝術形式，就從來是「有意味的」形式，「自然主義」的形式正是與追求反璞歸眞的時代心理和「集體潛意識」相連的。否則，爲何〈西藏組畫〉與〈父親〉在南北相隔數千里外同時問世？

對於這些作者而言，純眞、自在應以非矯揉造作的手法表現。不求筆觸和色彩的豐富與變化，只求具體地描繪，一切爲了自然攝取，不管筆觸有多麼囉嗦。契斯恰柯夫那理性的明暗交界線不復存在，代之以圓而膩的光感，這樣更眞、更樸。

「自然主義」在強調繪畫的文學性上與「傷痕流」一脈相承。只是「自然主義」已完全擺脫了「崇高」和「理想主義」，從悲怨的控訴轉入冷靜的反思。這一點在「知青繪畫」中最爲明顯，重新認識和評價這一悲劇，追索他們在「父母」──人民的寬博懷抱中吸吮乳汁的機遇和收穫，這在小說中佳作頻頻，《遙遠的清平灣》、《今夜有暴風雪》、《北方的河》，繪畫中則有〈小路〉、〈那時我們還年輕〉、〈地久天長〉、〈我們也曾唱過這支歌〉和〈青春〉等與其遙相呼應。「我們總是在永遠失去之後才想到去珍惜往日曾經揮霍和厭倦的

一切。包括故鄉，包括友誼，也包括自己的過去。」（張承志〈黑駿馬〉）

矯飾‧照相寫實

由唯美派生出了一股矯飾的畫風。繁瑣多變的線條與應接不暇的色彩不其煩地羅致於畫面上。大量運用裝飾手法，畫面精巧纖麗，層次豐富，然而線色的繁複沖淡了畫面整體框架的方向和力度，也掩蓋了它們之中的某種隱喻性，人們在陶醉於這繽紛的天地中之後，一切也隨之煙消雲散。這一點，在一些有意追求形式「美」的點線交織的畫面上較爲突出地顯示出來。

同時，矯飾畫風還有另一面貌。它與「自然主義」是孿生兄弟，它們建基於同一時代心理特質之上。

常言道，「矯枉必過正」，「欲速則不達」，鄙夷「假、大、空」，摯一於眞樸，這願望可貴之極，但要將它物化爲藝術作品卻談何容易。自然（不是自然的手法），是藝術抒情達意的精髓。伴隨「自然主義」而來的「自然」的觀念日趨強大，以致很快形成了一些「自然」的模式，這模式又使人感到造作

權正環　人物　油畫　1979　　　　羅中立　父親　油畫　1980

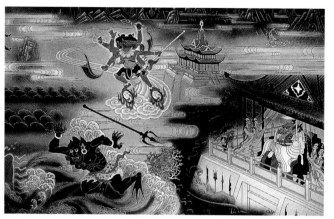

袁運甫　哪吒鬧海（左壁）　壓克力壁畫　1979

而不自然。比如題材模式：牧人與草原，農人與牛，母親與孩子（餵奶），它們成爲一種「準生活情趣」和「泛自然」的程式了。在形式上，似乎自然的場景配置和人物動態都流露著人爲自然的痕跡。比如，遼寧李力的〈春天的土地〉一畫（見《美術》1984年9期封面），作者力圖將觀者引入一個愛情故事中，試圖以少女的羞澀與歡愉的「更接近生活和自然的」（作者語）神態打動人們，但適得其反，畫中形象的刻畫與組合關係並未宣示出畫中人（也是作者）的一種微妙眞摯之愛，只是用一種低首、微笑、劃地的動勢——少女羞澀的程式去解釋這種愛。類似的還有羅中立的〈吹渣渣〉（《美術》1983年1期封面）。其「平凡」的情節和男人吹渣渣的「眞摯」動態以及道具的「質樸感」都使人覺得做作。

這種苗頭發端於四川而風行於遼寧，這股矯飾風又附著於照相寫實的手法之上。羅中立的〈父親〉藉照相寫實手法一舉成功，但其「姊妹作」〈金秋〉卻遠遠沒有達到作者所企望的效果，儘管色調與形象的情緒較之〈父親〉熱烈得多，而觀賞者對它卻是冷漠的。另外，廣廷渤的〈鋼水‧汗水〉曾使不少人爲之傾倒，然而他的〈土地〉的出現，也是從自然主義走到了矯飾主義。〈土地〉雖然借助細入毫髮的微觀表現，去竭力促成畫中人苦大仇深的悲怨和得到土地的激動之情，但顯然是過分了，這無疑是先有作者概念化的設想，然後參照模特兒或照片以畫標本式的程式畫出來，情感是浮泛的，寓意是淺顯的。這種矯飾的照相寫實手法在六屆美展的某些作品中達到極致，甚至在中國畫中也有類似追求，如〈農家三月〉。

從「傷痕流」到「自然主義」，再到照相寫實式的「矯飾風」，反映了文革後審美思潮的一種流行趨勢。從風格形式上它相繼借鑑了巡迴畫派、米勒、魏斯和照相寫實主義。西方現代諸流派對中國畫壇的影響，以照相寫實主義爲最，其他諸派難以與其比肩，這很值得我們深思。爲何如此呢？我想主要原因大致有二：1.由幾十年來形成的欣賞習慣所致，始終越不過「像」、「眞」這一

羅中立　吹渣渣　油畫　1982

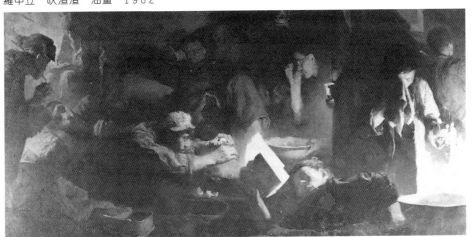

張紅年　那時我們還年輕　油畫　1981

本來不屬於我們民族的欣賞層次，也就不習慣直接體味作品中形式關係所暗喻的精神力度這一藝術欣賞的根蒂。2.機械庸俗地理解馬克思主義的反映論。在繪畫創作中，似乎只有再現物象原型才是反映生活。其實，藝術反映生活的要點在於藝術家表現社會變化所導致的文化結構的變化和時代心理特質，不是生活和物象的原因。表現它、反映它的手段和媒介則是多種多樣的，是「條條大道通羅馬」。

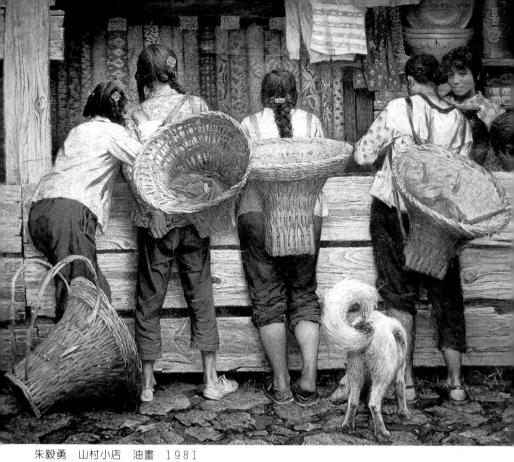

朱毅勇　山村小店　油畫　1981
下左圖／李化吉　人體　油畫　78×62cm　1979　　下右圖／廣廷渤　土地　油畫　1984

烏托邦的幻滅——文革後的傷感現實主義潮流

85 美術運動做為中國當代美術中的第一個前衛藝術運動，並非是在文化大革命剛結束（1976）時出現的。其原因一方面，社會和文化必須開放到一定程度；另一方面，舊有的強大的美學體系必須得經過一段自我的反省和清算，這個反省和清算即是本文所談的新寫實主義繪畫「傷痕」與「鄉土寫實主義」。

毛時代之後的新現實主義藝術也並不是在他的時代結束之時（其標誌是 1976 年粉碎四人幫和文化大革命的結束）立刻出現的。在文革後的兩年，1976～1978 年，美術的形式和題材基本仍延續文化大革命的歌頌式的模式。歌頌領袖和那些在文化大革命中被批判過的老一輩革命家們。這時期對四人幫的批判是漫畫式的，政治宣傳方式的。

直到 1979 年 8 月連環畫〈楓〉發表，才出現了藝術的、以現實主義手法暴露、批判文化大革命中悲劇現實的新繪畫。同時期，在四川、北京等地，一批與〈楓〉的題材相似的，描繪文化革命中普通人民，如知識分子受迫害的油畫作品出現，這種繪畫被稱為「傷痕」繪畫。《傷痕》是 1978 年八月發表在上海《文匯報》上，並立刻引起極大迴響的一篇描述文革悲劇的小說。「傷痕」小說和「傷痕」繪畫都是出自於文化大革命中的紅衛兵一代人之手。儘管在這一代人中，由於他們的家庭出身和背景的不同，在文化大革命中的遭遇也不盡相同，但是，他們之中的大多數都經歷了文化大革命前期狂熱的革命造反和文化大革命後期的上山下鄉（到農村邊疆接受農民、牧民的再教育）運動。在他們天真無邪的青少年時期碰到了這樣不同尋常的激盪的時代，他們不但經歷了狂飆般的紅衛兵戰鬥隊生活，也嘗到了那似乎數十年如一日的平淡而艱苦的下層人民的生活，他們的精神狀態既有樂觀的、迷狂的投入，也有悲觀的、戲劇性的悲劇體驗。正是一種試圖再現這種投入與體驗的衝動，促使這一代畫家創作了「傷痕」繪畫。

如果說「傷痕」繪畫試圖再現這一代人的「當時的純潔、真誠、可愛和可悲，用形象和色彩，用赤裸的現

實，把我們這一代最美好的東西撕破給人看」（註），那麼稍後，他們轉移了視角，從他們自身的悲劇轉到「他者」，這他者在他們看來是「另一個」純眞的鄉土世界。1980年初，以羅中立的〈父親〉、陳丹青的〈西藏組畫〉和何多苓的〈春風已經甦醒〉等作品爲代表的「鄉土寫實」繪畫開始流行。畫中人物都是在邊疆農村、異域僻壤辛苦勞做、默默生活的小人物，現在畫家們用自然主義，甚至是照相寫實主義的手法再現了他們的形象和「苦」、「舊」的環境。畫家極力強調其純眞的特性，爲此甚而不惜描繪出他們的木訥、呆滯的面孔和眼神。這裡的「醜」與眞和善相連，故而是美的。值得注意的是，「傷痕」和「鄉土」繪畫中的很多主要形象都是女性，因爲女性代表著純眞、美和善。如〈楓〉中的盧丹楓，天眞、可愛，在武鬥失敗中，不肯投降，竟死在其敵對派的頭頭，她一向鍾情的男同學李紅剛面前。而程叢林的〈1968年X月X日雪〉中間著白色襯衣的女學生也是武鬥的失敗者，畫家試圖刻畫出一個純眞、嚮往眞理然而無辜遭受痛苦的女性。畫家將這些女性做爲這一代人的象徵，以此認識和反思自己的狂熱和情感，進而清算以文化革命爲代表的毛式烏托邦世界。

任何烏托邦世界都是宗教的，儘管它是主張無神論的。哈貝馬斯(Jurgen Habermas)認爲烏托邦是「上帝死了」之後所留下的一個虛空而產生自由無神

雷虹、羅中立、陳虹、楊謙　孤兒　油畫
117 × 80cm　1979

胡承斯　小女孩　油畫　1985

論的王國。毛澤東的烏托邦即是這樣一個虛空的王國，在那裡，他的異教性格和無神論創造了一種「不斷革命」的神祕性，而這種神祕性又使人們忘記身邊的痛苦與不完美的現實，去追逐未來一個完美的桃花源。因此它的烏托邦實際上是一種對完美未來的暢想，總是與不完美相連的。社會主義現實主義繪畫、毛澤東的文革美術都是在編織這樣一個暢想。而天真爛漫的青少年——紅衛兵則成為這個暢想曲中的一個個音符，暢想不都是和平，也有暴力與破壞，「因為必須打破一個舊世界，才能建立一個嶄新的新世界」。文化大革命的紅衛兵美術和革命樣板美術，都是建立在這種革命烏托邦式的政治化的美學基礎上。

但是，當七〇年代末，文化大革命中的災難性的政治現實為人民所認識後，在脫掉了美學的政治外衣後，這烏托邦美學立即顯現出它的非現實和非真實性。於是建立在懷疑主義基礎上的「傷痕」繪畫和「鄉土寫實」繪畫去質疑何為「藝術的真實」即是必然的結果，藝術家試圖用盡量模仿現實的手法去再現那些他們認為是「真的正在發生著的現實」，他們試圖用繪畫解釋兩個「真」，道德的真和藝術的真，其方法是用藝術的真去批判道德的不真。正如羅中立所說：「我畫了一個大尺寸，是想讓人們停住，去細察，去領會那雖平凡，但卻驚人的細節。」，「農民的喜、笑、怒、罵，農民的真、善、美，令我感到有一種沒有污染的天性。他們質樸、粗俗、敦厚、平凡的性格特徵，常常使我自慚形穢，我已經有點身不由己了。」

但是，任何藝術家都沒有「純真之眼」，在藝術家的視網膜和被表現的對象（人物或自然景物）之間，並非是一個直接的類似透視之類的反映和被反映的關係，這裡存在著一個先定及由特定時期的社會與文化結構所約定的一道屏幕(screen)，當藝術家將被表現對象置入其畫面中後，這些形象已經被這屏幕所改造。因此，「傷痕」和「鄉土寫實」的現實主義繪畫仍然是一種創造的幻覺（任何現實主義都是幻覺）。

在控訴了毛式烏托邦的災難後（「傷痕」繪畫），他們又想用另一個烏托邦世界：簡樸、純真、自然的消極烏托邦去代替破壞性的激進革命的樂觀烏托邦。恰如羅中立的〈父親〉以毛澤東肖像的規格、尺寸去描繪一個老農，因而當時曾有人提議將它掛到天安門城樓上去替換毛的肖像。這裡於是產生了一個詩論，平凡即是平凡，一旦把它升為偉大，就失去了平凡的存在意義。所以，當知識分子極力強調這平凡的偉大價值時，這平凡的形象和載體即成為他自身或者說社會中的某種價值取向的投射，已經不是被表現的對象本身原來的平凡與自在了。

因此，藝術家若想永遠表現出這平凡和自然，就必須使自己的生活也同樣

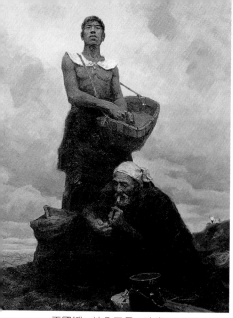
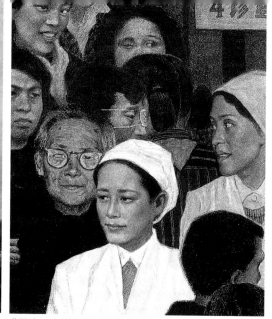

王國斌　地久天長　油畫　1980　　　尤勁東　人到中年　連環畫　1984

平凡自然，就像陶淵明必得親自躬耕為生，而才有其自然空靈之詩，而不是只相信一雙能發現平凡的眼睛。因此，當知青畫家們一旦失去了他們早期的衝動和不再與平凡的農民共同呼吸時，其作品就會失去平凡的魅力，而走向矯情，走向一種異國情調式的鄉土寫實，最終藝術的真實與道德的真實也就變得蒼白無力。事實上，到了八○年代中期，「鄉土寫實」繪畫已經成為過多追求精緻技巧和鄉土風情的異國情調式的繪畫了，並與八○年代初發展起來的唯美主義畫風融合為一種持續至今的學院主義畫風。於是無論是先前的毛式革命烏托邦還是他們一度曾嚮往的桃花源式的鄉土烏托邦，至此都消失始盡。

但是，這紅衛兵一代，或者說「知青」一代（有人也稱之為第三代）畫家畢竟曾真誠地批判、清算甚而反省過自身留存的文革烏托邦的虛妄，然而他們的上一代，那些曾經是五、六○年代及文化革命中毛式烏托邦藝術的真正主力創造者，在文革後則立即失去了那種原有的理想主義熱情，轉而提倡無主題繪畫和形式美繪畫。他們曾經深諳毛澤東大眾藝術的創作模式，然而，一旦當他們抽去了這種藝術的精神因素以後，就只剩下那姣好、光潔的令百姓喜聞樂見的形式。現在，這些畫家又將這種「媚俗」的形式，賦予更為高雅的貴族式趣味。如果說在八○年代初，在吳冠中發表了〈論形式美〉一文後，關於抽象與形式的討論與創作上的探索尚是對文革的題材決定論的政治性繪畫的反抗的話，到八○年代中以後在技巧上則主要是極力模仿西方古典主義風格，在題材上則描繪淑女、裸女、村姑、田園風景這些與社會、政治無關的異國風情。這種狀況，可以在目前大陸風行的寫實油畫中到處可見。社會主義現實主義的政

治媚俗到了八○年代，特別是九○年代以來一變而爲商業媚俗的藝術。政治媚俗與商業媚俗的聯手，恐怕是在中國目前特定的政治和經濟結構所制約下的一種絕無僅有的現象。

於是，至八○年代中期，當新藝術對藝術本體的批判和對道德的批判都已進入蒼白無力的階段，加上 1984 年第六屆全國美展又重新復活了與文革美術類似的長官意志，使更年輕的一代藝術家認識到新的藝術革命的必要性，加上八○年代中期的文化熱潮催化，於是 85 美術運動揭竿而起了。

註釋

陳宜明、劉宇廉、李斌，〈關於連環畫〔楓〕的一些想法〉，《美術》1980 年第 1 期。

何多苓　我們這一代　油畫　1984

一個創作時代的終結──矯飾現實主義的死亡

一種藝術潮流，一個時代風尚往往不是在人們只是理性或只是感情上加以抵制方能結束，其終結必須是情理並匯的水到渠成。

六屆美展已經過去一年了，然而人們仍然對它耿耿於懷。這是一種傷感的情緒，無論老、中、青畫家都將它做為一種歷史的遺跡和一個陳舊的創作模式去看待了。而1985年的美術創作也有一種理性的與六屆美展背道而馳的趨向，在畫家中似乎有「凡是六屆美展擁護的我們就反對」這樣一種逆反心理存在。這絕不是個人得失的憤懣，也非人事糾葛的宿怨，這是對前一個創作時代中我們那些陳舊封閉的藝術觀念在情與理上的反叛，這種觀念又在六屆美展中達到了極致，可以說六屆美展是一個創作時代的終結，是某些藝術觀念的最後一次大檢閱。

傷感與嘆息不能清醒我們的意志，我們需要理性的反思──對前一個創作時代反思，對六屆美展反思。

神化現實時代的終結

多少年來，我們都是在提倡現實主義，並且不是只把它做為一種創作方法，而是做為一種創作規律來奉行。然而，三十多年來我們的文學藝術到底有沒有出現過真正的現實主義流派和作品集群呢？「在所有的人物中要突出正面人物；在正面人物中要突出英雄人物；在英雄人物中要突出主要英雄人物。」這個在今天看來似乎是荒誕不經的「典型」創作理論，雖然出現在迷狂的1968年，然而，在此之前的藝術創作「規律」又何嘗不是這樣的呢？它之所以最終成為藝術中的宗教精神的信條，正是五、六○年代藝壇上佔主導地位的理想主義和浪漫主義為其奠定了反現實的精神基礎。

克萊夫‧貝爾曾經說過：「藝術和宗教是人們擺脫現實環境達到迷狂境界的兩個途徑。審美的狂喜和宗教的狂熱是聯合在一起的兩個派別。藝術與宗教都是達到同一類心理狀態的手段。」(《藝術》頁62) 當我們那時虔誠地「面向現實」時，我們是以充滿浪漫和理想的激情去看待現實的。這時的現實已不是科學或哲學意義上的現實，而是情

感意義上的現實。羅素說：「神學與科學的衝突，也就是權威與觀察的衝突。」（《宗教與科學》頁5）我們先前的「現實主義」是建立在帶有宗教精神的權威的基礎之上的，不是建立在觀察基礎上的，而現實主義的創作方法恰恰是忠實於對現實生活的觀察，而使情感退居於現實場景的幕後，雖然其現實場景的選擇也有特定情感的支配，但其情感一般是偏於理智型的，決不是迷狂的。按德國的類型學家克萊施瑪(E. Kretschmer)所分，它是屬於「心神專一」型的，是「製造者」。而原始的詩人、巫師、浪漫主義詩人和超現實主義詩人都是屬於「心神迷亂」型的。（參見雷・韋勒克與奧・沃倫合著《文學理論》）如果回顧我們三十年的創作歷程，不正是一個走向集體「心神迷狂」的過程？在文革的十年中，群體意識終於徹底排斥了個體意識，藝術也成爲神學的婢女，人成爲神，「生活」也成爲高於生活的經過三突出後的海市蜃樓。這是無視生活（主要是苦和陰暗的一面）和對生活的美化，這是完全宗教精神化了的生活，將現世做爲到達理想的未來的準備，將感情看得高於肉體，精神高於物質，而這感情與精神又是超人性的，是高度「淨化」了的趨於神聖化的情感，因此，現實必然只是做爲理想和浪漫激情的附庸而存在。

自1949年以來的藝術發展，不正是一個不斷神學化、宗教精神化的過程嗎？我們任何時候都需要理想與浪漫，否則我們就沒有了精神支柱，然而這浪漫與理想一旦被其主體意識到「天眞」所在，是一種幻象，就必然會被徹底遺棄。目前，我們的藝術家心理上對「社會主義現實主義」（實質是理想主義）和「革命的現實主義和革命的浪漫主義相結合」（實質是極度浪漫主義）的藝術創作原則產生的迷茫和不解不正是這樣一種否定現象嗎？

進入八○年代後，藝術從神的讚頌轉向了人的謳歌，馬克思說：「任何一種解放都是把人的世界和人的關係還給人自己。」（《馬克思・恩格斯全集》一卷，頁443）藝術是人學，做爲藝術的精靈的人道與人性有了復歸的轉機，而這種復歸在藝術中的體現即是對自我價值的重新肯定，人們再也不相信類似安瑟倫教導人們的「輕視自己的人，在上帝那裡就受到尊重」那樣的宗教蒙昧主義的鬼話了，自我意識的覺醒首先是要求尊重自我，在藝術創作中即是要求理解和尊重個性。

但是，這種轉機，這種自我意識的覺醒，這種個性的追求更多的是建立在人的尊嚴的頌讚之上，並不是一種對自我意識充分認識後的主體意識的徹底覺醒。也就是說，前一個時期的自我意識的覺醒和人性與人道的追求還是建基於一般的、沿襲於先前的一種群體意識中的概念化的人的意識之上的。在美術創作中，最先以批判現實主義的面目出現的「傷痕」繪畫是對人的情感和意志被褻瀆的控訴，以星星畫會爲代表的「自我表現」的潮流也是在上述思想情感支配下，以另一種形式出現的被扭曲的群體意識的逆向反映；做爲對宗教禁慾的反抗的「唯美」畫風的出現也是基於人的基本視覺美感的需要之上的；一股較爲強大的自然主義繪畫（有人稱「生

活流」或「鄉土寫實」繪畫）對邊疆異族、窮鄉僻壤普通小人物的關注和表現也是出於就像路德所說的「我是一個人，這個頭銜比一個君主還要高些」這樣一種強調人的尊嚴和價值的意念的，這裡的人是做為一種生物的類的人；或者是某一群體的一員，雖然這些表現對象也是畫家本人的影子，但這裡的主體意識並非是已被深刻地認識和剖析過的主體意識。只是還像布克哈特所指出的在宗教化時代的人「只是做為一個種族、民族、黨派、家族或社團的一員——只是透過某些一般的範疇而意識到自己」的那種主體意識（《義大利文藝復興的文化》頁125，著重點為筆者所加）。沒有真正地認識到主體意識，也就不能完全認識現實，從而也不能擺脫現實的束縛，也就不能達到創作自由的境界。我們前一時期中總是有一種很快為某一畫風所風靡的趨之若鶩現象不就是主體意識丟失的反映嗎？往往又是當第一個人運用這種形式表現了其某些獨到見解時，另一批人就這獨到之處做為共性推廣開去，而欣賞者也習慣於從這共性中去解釋它們，最明顯的即是前一時期最為風行的自然主義畫風，背後支配著它們的那種共性的「愛」和「尊嚴」，由於其千篇一律和循環重複而失去光彩，只是在外形式上尋找其個性——「樸」、「拙」、「真」、「厚」、「細」等等，到頭來就必然走向「矯飾自然主義」的境地，而這種畫風在六屆美展中達其極致。畫家所精心構築的似乎反文革時期的假現實的「現實」又成為另一種形式的虛幻的現實。誠然，按蘇珊‧朗格的解釋，藝術從本質上都是虛幻的現實，但是這是指手段、外形式，其真髓則是創作主體對現實思索後的意念，這意念是深沉的，是全然不同於他人的。費希特在其《人的使命》中所談的關於主體意識與現實之間關係的一段話說得多麼好！

　　我看見，呵，我現在明顯地看見我從前不留心或看不到精神事物的原因了。如果我們抱有滿腔塵世目的，用種種想像與熱忱忘懷於這些目的，僅僅為那實際上會在我們之外產生結果的概念所策動與驅使，為對於這種結果的渴求與愛好所策動與驅使，而對自行立法的，給我們樹立純粹精神目的的理性的真正推動作用卻毫無感覺，冥頑不靈，那麼，不朽的心靈就會依然被固定在土地上，被束縛住自己的羽翼，我們的哲學是我們自己的心靈與生命的歷史，並且像我們尋找我們自己一樣，我們也思考整個的人及其使命。如果只為渴求這個世界上實際可能產生的東西所驅使，我們就沒有真正的自由。

你要想認識現實，擺脫神化的、虛幻的現實，首先就要超脫現實，胸襟要開闊，要縱橫於人類、歷史的長河之上，要遊心騁思於八級之外。這神祕嗎？不，如果看看我們六屆美展中那些矯揉造作的「風情」和所謂的「生活情趣」，那些昂首壁立的「英雄」，那些和藹可親的「領袖」，那些外露殆盡的「少數民族」……我們不覺得這些現實反而是經過神化了或裝飾化了的現實嗎？不是經過詩意化和浪漫化了的現實嗎？難道不是我們的思維受到了物惑的結果嗎？我們總是首先把題材

——虛幻的現實看爲終極目的，而不是將其做爲手段和畫因，固然有領導意圖的影響，然而歸根結底是我們的畫家主體意識不強。

這種狀況集中體現在對英雄的表現上。

在1949年初始我們的英雄主義是充滿著勝利的喜悅和信心的，有著樸素而向上的理想成分，我們那時的藝術風尚也是以抒發豪情壯志和與天、地、人奮鬥的英雄主義氣概爲主的時代風尚。我們也確實創作出了這樣的一批作品。這時的浪漫激情和理想主義是自然的、樸素的，是具有現實性的。

然而，很快，我們將這些英雄主義無限度引向了超人性、階級典型性，強調英雄的極端完滿化和定型化，從而使藝術中的英雄也步入了神殿，成爲人們所膜拜的偶像，時代造英雄、樹英雄眞正名副其實了，在十年時期達到高潮，擠滿於畫壇之上。

從七○年代末開始，畫壇上層出不窮的各類小人物形象是對這種神化的英雄主義偶像的反動。起初它是建基於情感層次上的，出於反喜劇性，而強調其悲劇意義和批判現實的意義，比如傷痕繪畫。進而試圖進入反思的層次，試圖對人生和歷史（主要是前幾十年的歷史）進行重新審視，但是這種審視並未從「我」開始，也並未從先前的「英雄」和「領袖」開始，而是從另一個陌生的廣闊天地——邊疆異族、農夫牧女開始的，這種迴避矛盾焦點的特徵本身即決定了其思辨的不徹底性和浮泛性。當然其根本，如前所述，是因爲主體意識尚未徹底覺醒，這種覺醒本身也是要經過一番痛苦的反思的。

因此，在儘管經過一段時間對「英雄」偶像的反動之後，再次在六屆美展中出現了蒼白的英雄主義時就不爲奇怪了。這種蒼白的英雄又分爲兩種：一種是先前偶

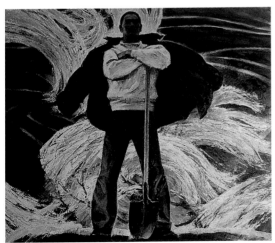

詹建俊　潮　油畫　1984

王美芳　縫嫁衣　年畫　1984

像程式的延續，與激昂、奮發、和藹可親這些英雄（領袖）精神模式相合的表現模式——佇立、挺胸與普通人交談等動勢。雖然在一些具體表現手法上也突破了原先的規範，如運用一些象徵手法（〈太行鐵壁〉、〈潮〉等），但其表現目的思維深度仍是一致的，抽去其表面形式，內在的東西反比先前更蒼白了。起碼先前的英雄背後有著一種衝動的激情。而現在這激情已不存在，強其存在，只能走向矯飾。另一類是出於對神化英雄的逆反心理而追求英雄的人間化，但是也是由於缺少內在精神的深刻和雄渾，所以使其作品更加顯得造作。如〈長征途中賀龍與任弼時〉、〈親愛的媽媽〉、〈桑梓情〉等等。簡單地將具有一般概念化的人情味的「生活」情節、動態和神情（如釣魚、摘花、寫信等）附著在以往的領袖和英雄身上，似乎就使英雄人間化了。

更值得我們深思的是，六屆美展雖然出現了那麼多英雄和領袖形象，卻居然沒有毛澤東！我們總是不習慣於理性和現實地去思考，要麼高入雲端，要麼一落千丈。做為一個統帥中國半個世紀、做為民族性和民族史延續發展中的一個鏈環的如此重要的代表人物，我們為什麼不能真正客觀現實地去認識，去挖掘那交匯於一體中的個人、民族和時代的一種深邃的內涵呢？雖然，美術作品中不可能雕出像文學中的斯巴達克斯那樣七情六慾俱全的領袖和英雄，但我們也遠沒有出現過〈馬拉之死〉中那樣靜穆、自然而又偉大的英雄，儘管我們整天在叫喊著要表現英雄的偉大和崇高。

我們不是反對藝術表現英雄和崇高，我們的民族恰恰需要英雄氣概和崇高精神，但是，我們現在更需要的是建築在理性之上，為主體所強化了的英雄和崇高，而不是神化了的，被某種宗教意志異化了的衝動的英雄主義。羅素說：「神學的危害並不是引起殘酷的衝動，而是給這些衝動以自稱是高尚的道德準則的許可，並且賦予那些從更愚昧更野蠻的時代留下來的習俗以貌似神聖的特性。」（《宗教與哲學》頁54）我們曾經嘗過這種危害。自然，我們也更不要那種只在外形式上稍加更新的仍然是虛張聲勢的「衝動」的英雄主義。

「反映生活」的模式的終結

藝術來源於生活，藝術是現實生活在藝術家頭腦中的能動反映，這個二元論的命題本身是完滿的，然而它又像什麼也沒說。誰能說藝術不是源於生活呢？藝術活動本身不就是社會生活的組成部分嗎？現代西方的普普藝術，一些以自然物形態出現的藝術品和一些「表演性」藝術都極力使藝術回歸自然，藝術與生活的分野逐漸消失，隨著知識階層的出現和壯大，藝術也成為知識的反映，人人都可成為藝術家，只是有人意識到並有本領表現出來，而另一些人並未意識到其藝術特質和靈性所在。藝術與生活之間並不存在神祕的鴻溝。那麼，藝術反映生活這樣的命題還有

何意義呢？

　　現代科學哲學中的證僞主義者提出：一個眞正的科學定律或理論是可證僞的，因爲它對世界提出了明確的看法。一個理論斷言得越多，甚或是極端片面的，但因爲它表明了世界實際上並不以這個理論規定的方式運動的潛在機會越多，就是說，其資訊量越大，也就越有價值，而「藝術反映生活」這種類似「天或者下雨或者不下雨」的「眞」的命題雖然是不可證僞的，然而它也是沒有價值的，它想瞭解一切，然而又什麼也沒有解釋。

　　實際上，我們多年來倡導的藝術反映生活主要強調的是現實的一面，即物的一面，恰恰忽視了人的思維，人的能動性。藝術是人學，是人本的，而非物本的。藝術從根本上講是人對世界、人生、宇宙的認識與感應的圖式，是心靈的外化形態。而我們過去的「生活」的涵義也只是工農兵的生活，決不包括藝術家本人和知識界的生活，恰恰是我們周圍正在有一個知識階級形成壯大，它已打破了工農兵的界限。三十多年來，在我們那種「反映生活」的宗旨指導下，到底產生了多少反映工農兵生活本質和規律的作品呢？這些作品有沒有工農兵自己反映得好呢？在這種創作宗旨支配下的實踐，產生的作品是眞正具有歷史意義，深沉宏大的永恒偉大作品多（有沒有）呢，還是浮光掠影的，經過誇大粉飾的、浪漫化、詩意化的「完滿」然而卻是膚淺的作品多呢？

　　不可否認，我們多年來的反映論帶有機械唯物主義的傾向，馬克思當年在批判機械唯物主義時就曾指出，從前的一切唯物主義對現實、事物、感情只是從客體或直觀的形式理解，不是從主觀方面去理解，而唯心主義卻抽象地發展了能動的方面。這對反思我們前一時期的「反映論」不是很有啓發嗎？矯枉必須過正，今天，我們太應該尊重思維個性，應該強化我們的主體意識了。我們應這樣去理解這能動性：「能動性這個本源，自在自爲的產生和變易這個本源，純粹存在於它自身之內，它確實是力量，並不存在於它自身之外；這種力量是不是被推動或發動的，而是自己使自己運動的。」（費希特《人的使命》頁11）

　　當人們從天眞爛漫的精神世界中走出來後，失卻能動性的苦衷使他們開始了自我的尋索，藝術注重自我表現的呼聲愈高。但是，自我不是終極目的，我們認識自我、觀察自我，是爲了喚醒自我意志。在自我的心靈深處應當總是強烈地回響著這樣一種聲音，即不僅要認識，而且要按認識而行動，這就是你的使命。自我在這聲音的引導下，走向自我意識之外，按照目的概念建立起一個根據自我提供的因果聯繫而發展的感性世界，並力求透過感性世界，走向超感性的精神世界。這就是神遇蹟化、物我兩忘的世界，然而，先前，我們總是願意給「確實」具有的感覺虛擬一個不可認識的對象（生活現象、物質形態），這是因爲我們想在感覺之外尋找引起感覺的原因，而不願在感覺本身尋找原因，因而便使用了一個由果到因的推論方

法，假定在自我之外存在著一個不可感知的東西，歸其原因是因為我們不知道，也不願意知道：「我感覺的只是我自己和我的狀態，而不是對象的狀態。」（費希特《人的使命》頁6）有一千個人的觀察，就有一千種感覺對象。

因此，如果說藝術反映了什麼，那就是反映了藝術家主體的超感覺的精神世界。到達這一境界，方不會似先前我們那種或強物於我（理想式、浪漫式的）或迫我於物（泛自然主義）或是以合物

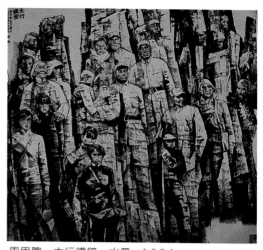

周思聰　太行鐵壁　水墨　1984

的姿態出現，又要求合「我」的畸形體出現（如矯飾自然主義、理想現實主義），這樣，就難免要「貌合神離」。這不由使我想起前一陣風行的「尋根」熱，我所不解的是既然是尋根，是反思，為何不從自我開始，而非要向古代，向邊塞僻壤那帶傳奇色彩的陌生世界去尋，要反思就不要怕痛苦，就不必用一些似乎深沉宏大的「樸拙」、「厚重」的題材和現象迷惑外人，這一點，即使是令我很佩服的電影「黃土地」也難逃窠臼。「我們只有在我們自身中，即在我們關於真理、正義、善和美的積極的理想以及由此產生的與他人的交誼中，才能發現上帝的啟示。」（羅素《宗教與科學》頁104）這「上帝的啟示」就是你所尋的根。

由於上述觀念的不明確，而在藝術創作中一味強調生活——感性世界的因果關係認識途徑和過程，故而在藝術實踐中出現了「反映生活」的模式，雖然「十年」後，人們理性地要反叛為人所囿的「反映生活」模式，但由於並未根本從觀念上更新，也未從感情上對多年積習的技巧手法定式忍痛割愛，致使在一遇相當的複雜空氣時，便大量出現在六屆全國美展之中了。這種多年形成的「反映生活」模式主要有以下三點：

1. 靜態型

這裡的靜是指創作主體以靜止觀察的視點去表現和剖析其對象。主體不是與其表現對象作同步運動，因為，主體並未意識到表現對象，那只是一種虛幻的物質軀殼，相反卻把這物質軀殼做為追逐的目標、認識的對象、感覺到的「外在」形態，於是，畫家拼命去尋找這些軀殼的某種合理的連接性（包括心理的、情節的、表情的、動態的等等）和邏輯性，並試圖將其發展過程的前因後果羅致於一個瞬間的情

節中，類似戲劇場景式的生活照，並要煞費苦心地為它們尋找根據和關係。少女的莞爾一笑、軍人的氣宇軒昂、少數民族傻乎乎的「純樸」，這些精神表象都得有其「出處」，使人透過類推和想像把握到。然而，其結果也只能是不確定和間接的假定。這裡，畫家已將其真實存在的主體精神世界排斥始盡。提供給欣賞者的畫面只是簡單地述說著一件事，一個小趣味，一種簡單的愛或恨。

2. 平面型

這裡的平面不是透視學中的平面概念。是指畫面提供的思維的涵蓋量和聯想空間。由於為了解說和圖示某事、某物、某情，因此極重每個形象單元之間的橫向聯繫，這聯繫又多是單線的，只有這種線形因果鏈環方能說清，使人明瞭了。如《未來世界》，透過凝神關注圖畫的小孩，孩子手中拿著鉛筆，牆上釘滿他的畫，告訴

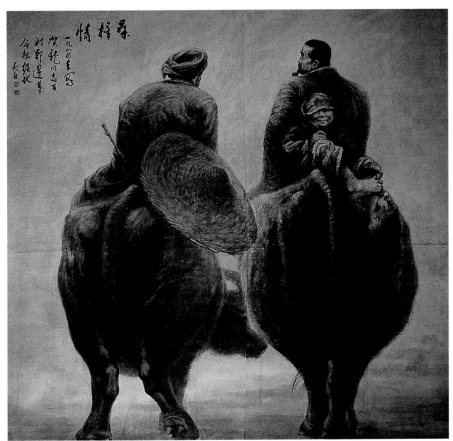

賀飛白　桑梓情　水墨、淡彩　1984

人們孩子在憧憬著未來。油畫〈潮〉雖非情節性，而略帶象徵意味。但也是同樣的構成樣式。以柱鍬而立的青年，迎風抖開的棉襖，連綿的樹海構成一種平面連帶關係，以示改天換地的英雄氣概這一主題。這種簡單的橫向關係限制了人的思維馳騁的空間，而且這橫向關係愈明晰，空間越狹小，越單薄。這種為物（事件、信條、概念化感情）所惑的孤立的構成模式根本無法涵蓋那做為類的、個體的和歷史發展中的人的深沉博大的思維及其積澱的民族意識。支配這種構成樣式的觀念是太注重感性的秩序了，這秩序對於處於同一生活境地的人們來說，僅僅是一種簡單現象。只有純粹精神的秩序方是真實存在的，並賦予前一秩序以意義、合目的性和價值，而這時的感性秩序就可能是不合理現象了。然而，它已昇華到無限深沉和博大的境界之中去了。如陳子昂的千古絕唱「前不見古人，後不見來者。念天地之悠悠，獨愴然而涕下」。這與天地相合的悲愴是何等真實感人！而我們今人為何吟不出這簡單而又偉大的辭句來呢？看著六屆美展中那些令人索然寡味的他人他物的喜怒哀樂或故作深沉的無表情的表情，難道我們不覺得自己幼稚膚淺嗎？

3. 單一型

一件作品只為突出一個主題，因為一切為了說清楚，清楚得也就只剩下一個一目瞭然的意思了。且不說歷史題材與英雄題材的直語化，就是許多描寫「生活情趣」的作品讓人思索回味的內涵也少得可憐。這些情趣一般都追求一種詩意化，用一種感性的詩意，配以形態化的畫意，以示侃侃而談的「深意」。這些詩情雖然比先前的繃著臉說話親切多了，但仍然缺少一種博大的精神支柱，我們為什麼不可以將這「情趣」放在民族、民俗史的層次上，從古老與現代的文化心理的矛盾的交點上去深研一下呢？現代科學中闡明的知覺的整體性、思維的模糊性，社會發展的多線進化論等觀念都與我們過去的單一的觀念，如知覺的從局部到整體的單線循環觀念、過多強調用情感、理性、形象等單一因素的片面思維觀念、社會學中的單線進化論等觀念相悖的，而後者正是支配我們藝術創作中「單一型」模式的主要觀念之一。

我們要走向立體與圓渾，我們中國人的思維真是如同我們一些畫中所描述的那樣單調與偏平嗎？

我們從某些角度，簡單回顧了這尚在腳下的歷史，我們由傷感變為堅定，更使我們鼓舞的是，1985 年的美術已經顯示出我們堅定的目的和意志，新藝術觀念正在起步。

對一個我們曾經為之瀝血的創作時代的逝去，我們不無傷感與悵惘，我們只好以歷史主義者的口吻說：「凡是現實的都是合理的」，然而，當我們認識了其價值之後，我們又不得不說：「凡是合理的方是現實的」，因為，我們總是要面向未來，面向真理，雖然，它們似乎總也不「實現」。

新時期初的幾年中，「傷痕」、「星星畫會」、鄉土自然主義等繪畫流派偏重於社會性，注重人和社會問題。另一方面，唯美畫風傾向純藝術。1985年以後的新潮美術有明顯的反純藝術傾向，將人本做為旗幟。但是，在人本美術這一主潮之外，原先的唯美畫風的純藝術思潮也仍然在發展，隨著政治美術越來越弱，這種純藝術傾向則隨著新潮美術的上升和下降而下降和上升。它們二者在當代美術中已成為兩個最強有力的對峙力量，雙方的抗衡與互補組成了當代美術的基本格局。從年齡組合方面看，新潮美術以青年畫家為主，唯美畫風則以中年畫家為主。二者在藝術觀上的根本區別在於：前者反形式主義和風格主義，而後者則追求形式主義和風格主義。

在1978年至1984年的人道美術階段，唯美畫風是與批判現實和鄉土自然美術相頡頏的一股強有力的畫風。1985年以來，這種純藝術傾向的展覽和活動也並不比新潮美術少，但是其影響不如新潮美術大；然而，由於其作者大多是各美術院校和創作機構的中年骨幹畫家，所以其潛在實力要比新潮美術強。同時，因為這類活動和展覽的規模一般也比群體的展覽和活動規模大，甚至是全國性的，其中部分展覽的組織形式和作品也有一定新意，所以也引起了美術界的很大關注，甚至對美術界的整體格局也產生了一定的影響。比如，1985年的黃山會議和「半截子美展」，1986年的「全國油畫藝術討論會」、「當代油畫展」、「國際藝苑第一回展」等等。

這些展覽和活動在明確的風格主義的基本層次上又強調多元化。這裡的多元化有兩層意思，一是指藝術環境，二是指個性。

中年畫家是承上啟下的一代，但他們的黃金時代是在個性被壓抑的時代度過的。他們在新時期裡呼籲自由的聲音比哪一代都響。他們深知藝術環境的重要，所以他們一般主張寬容不同風格和形式的「多元化」格局。1985年的「黃山會議」（油畫藝術討論會）和1986年的「全國油畫藝術討論會」即是體現了這一宗旨的會議，它們

王沂東　肖像　油畫　　　　吳冠中　防沙林　油畫　1976

黃永玉　雀墩　中國畫　1978

對美術界近年的活躍局面發生了促進作用。

　　他們又提倡「個性」的多元化。只有多樣的個性才能有多樣的風格。風格主義的個性是個人的「真情實感」，或獨特的氣質，它是感性生活經驗的直接產物，當然，也不排斥修養學識因素，但其學識與新一代畫家不同，而且他們主要將修養和學識歸結為對「格調」的控制和把握方面，並不打算將其轉化為精神性和觀念性因素。中年畫家最痛感前些年所失去的珍貴的感性生命。所

吳冠中　春雪
下圖／曹達立　峇里魂　油畫　100×100cm　1979

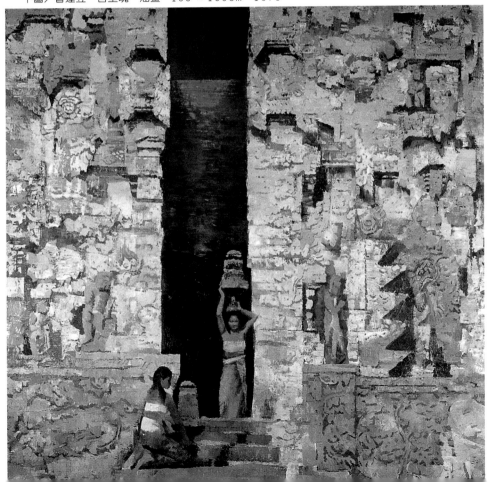

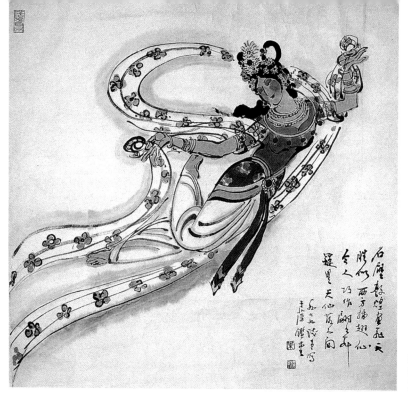

葉淺予
飛天　彩墨
1979

以，新時期以來，他們是尋找感性經驗的主力。他們從唯命是從轉向只尊重自己的經驗，他們大多不理解為何在有了一定創作自由氛圍的今天，年輕人不是高唱個性，反而反對「自我表現」，追求什麼「超我」的人性和意志？他們對於青年畫家所注重探討的人、文化、社會、宇宙諸大問題一般不感興趣，並認為這些問題在過去年代曾攪擾和佔去了他們的藝術生命，他們要尋找的是藝術個性而不是人性，由此，他們甚至認為新潮美術是政治運動和新的觀念圖解。

這裡的關鍵分歧在於對人性和個性的關係的理解。風格主義畫家認為個性屬於個人感性經驗範疇，是對自身生活經驗的調動和啟發，或者是對身外之物的視覺感受。而藝術個性就是上述經驗的閃光和高度提煉。而新潮藝術家則認為個性乃是人性的個體顯現，他們雖然也重視個人的體驗，但不僅僅是體驗某種情緒或感情等可以把握到的生活經驗，更主要的是體驗超驗的不可知的生命領域，於是必然追求超感性或者無感性，所以人性也就具有觀照本質的實在性。

滿足並肯定了自己的經驗世界的風格主義畫家必定將怎樣表現視為根本，故語言和技巧即是第一等要素。而不滿足於經驗世界，總想探討點不可知世界的奧祕的新潮畫家則將語言和技巧置於從屬地位。當然，在具體的創作過程中，不是這樣簡單的非此即彼。好的作品的出世，是觀念、思想和語言技巧相輔相成的結果。

　　新時期初期的唯美畫風在 1985 年以後的新潮美術的衝擊下又有了新的發展和變化。 1985 年以前其風格主義更多的是唯美外觀，這與當時的反禁慾主旨有關。 1985 年以來，風格主義的主流超越了唯美階段，轉向了「新學院主義」。

　　這裡的「新學院主義」不是簡單地指西方十八世紀下半葉和十九世紀初的新古典主義規範的舊學院主義，不是專指古典主義寫實畫風，同時也不是專指中國現行的美術學院教學體系或與之相符的數學觀念，它是指一種風格主義的藝術觀及其藝術創作方法。當然，它與學院有很大關係，因為學院主義畫家大多是美術學院的教授和講師，此外，還有一些是畫院的畫師、畫家等，他們有較優異的創作條件並且已取得一定的學術地位。

　　說它「新」是因為，它是中國特定環境中的產物。在風格上，它是混雜的，既有西方古典主義寫實風格，如靳尚誼、楊飛雲，也有融印象派或表現主義的寫實風格，如朱乃正、詹建俊、李天祥等，也有較純粹抽象的，如吳冠中後期作品以及葛鵬仁等。因此，其風格不似西方古典學院主義那樣明確、單一

詹建俊　石林湖　78×54cm　1982

和規範，但又不是西方現代藝術更為多元、開放的風格，這種狀況就是中國經半個多世紀引入西畫後形成的一種特定面目。

「新學院主義」有如下幾個特徵：

1. 對現實的超然態度，強調藝術是純學問，避免介入社會文化思潮。
2. 優雅、安逸的格調。追求高級的、文化的甚至貴族味的氣派。既不流於俗媚，亦不入於狂躁，可謂「中和之美」。
3. 講究技巧和製作的精到，注重語言自身表現力的實驗和探討。
4. 排斥精神性、觀念化和故事情節主題，或者至多表現某種詩意和情趣，而且盡量符合自我視覺感受而非超我的精神化境界。

因此，「新學院主義」又可稱為一種高雅的沙龍藝術。如 1986 年舉辦的「當

靳尚誼　人體　油畫　1981

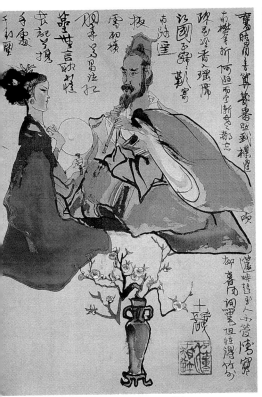

程十髮　高山流水　彩墨　戊午　　　　　李化吉　藏族婦女　油畫　57×38cm　1979

代油畫展」、「國際藝苑第一回展」和1987年舉辦的「國際藝苑第一屆水墨畫展」等，即是典型的沙龍藝術展覽。「新學院主義」在中國當代美術界中，以西來畫種最爲明顯，特別是油畫界實力最強，其次雕塑，最弱者是版畫。而中國畫似乎也形成了一種融中國傳統與西方現代繪畫的「新學院主義」風格。

　　無疑地，「新學院主義」是中國幾代人引進西方美術並將其融入中國美術教育和創作實踐中的結果。

　　但是，無疑它又對緊緊抓住時代精神、思考民族命運以及注重文化變革和熱中探討人類自身奧祕的現代新潮美術，具有負面影響和排斥性。因爲「新學院主義」尚在興起期，當它一旦進入成熟期，這種現象會更明顯。這種對抗性在當前已日趨激烈，不少新潮畫家常稱「新學院主義」繪畫具有一種「中產階級」趣味。而在學院主義中這種弊端也確實存在。

　　此外，更重要的是，文化功能很強的現代美術將日益面向社會和大眾文化。新一代的青年藝術家追求表現自己對世界、人生的看法、幻想和寄託，他們熱中爲之的現代美術必將成爲主流趨勢，而回歸到舊的單一現實主義之中去或遊戲於高雅安逸的沙龍藝術中，只能是新一代青年藝術家中爲數很少的一部分。

風情與超風情——遊牧文化的表情和性格

提到少數民族題材的作品，人們就必然想到「風情」。維族是充滿裝飾的「風情」，藏族是原始素樸的「風情」，蒙族則是牧歌式的「風情」，……於是，「風情」成為少數民族生活的概括。千里迢迢「深入生活」的畫家，其志多在於「采風」，土生土長的畫家，也將「風情」做為本民族和本區域的特徵，以別異域他族。甚至並非少數民族，像巴山、陝北、湘西……凡邊塞僻壤，各有各的「風情」。擴而廣之，江南北國也自有「風情」。「風情」，如果拋開它的原始意味，按目前一般的理解，就是風土人情，包括風俗習慣、地理風光、人的風采情趣、男女風月之情等等。它是一個區域、民族的文化的表層特徵，它具有一下子抓住異域他邦的好奇心的魅力。

誠然，「風情」是客觀存在，但它不是一個民族、區域的全部文化、生活的概括。在「風情」以外，「風情」背後，還有著更深層的精神因素。但是，「風情」的魅力誘使一些「藝術家」滿足於視覺經驗的描述，反映生活停留在新奇的場面和稍加變化的「形式」上，造成一種「風情」氾濫的局面，使人頗有厭膩之感。

我們不排斥表現「風情」，而是說，「風情」不是一切，而且，「風情」本身亦有層次之分。

即如內蒙草原，似乎充滿詩情畫意，藍天、白雲、嘹亮的牧歌和激揚的馬頭琴，富於浪漫色彩的套馬摔跤、剪羊毛，……成為人們取之不盡，用之不竭的表現題材。然而，蒙古族並不是僅僅像歡快的牛犢那樣生活，她的民族心理和文化有著深層的和複雜的多方面。當初成吉思汗對百官之訓言可以窺見其性格：

> 閒暇的時間，要像牛犢。
> 嬉戲的時候要像嬰兒、馬駒！
> 拼殺衝鋒的時候，要像雄鷹一樣！
> 高興的時候要像三歲牛犢一般歡快！
> 同敵人對陣的時候要像黃雀一樣節節躍進，
> 飢餓的老虎一樣，憤怒的鷙鳥一樣！
> 在明亮的白晝要像雄狼一樣深沉細心！
> 在黑暗的夜裡，要像烏鴉一樣，有堅強的忍耐力。

引自〔日〕小林高四郎著《成吉思汗》

是呀，我們只要了解一下蒙古族的既有屈辱和失敗，又有征服與榮耀的坎坷歷史，就不難理解馬頭琴那深沉、悠遠的長調的意味。它既有悲愴傷感，又有堅毅、興奮和歡快。它是愁與樂、回憶與憧憬的和弦，而馬頭琴也正是少年蘇和爲解除寂寞和仇恨，寄託對自然造物的純眞之愛的回憶而作的。（見《蒙古民間故事選·馬頭琴》）

我曾有幸在內蒙烏蘭察布草原與牧民共同放牧生活五年。如果有人問我，草原的最大特徵是什麼？我就回答：「孤寂。」不是麼，山坡、雲、蒙古包，甚至畜群，在廣漠的空間中，靜靜地躺、懸或嵌在那裡。人的一生時光大部分是在一個人的情況下度過的。那達慕和剪馬鬃、剪羊毛一年只一兩次，那是牧民的節日，而一切歡樂、傷感、幸福都在孤寂中孕育，在孤寂中等待，在孤寂中品嘗和回憶。孤寂與蒙古族堅毅的忍耐力連在一起，孤寂將牧人與天、地、一切自然造物合爲一體，從而使它既像「蒼狼」一樣深沉，又像白鹿一樣單純。就是這蒙古族世代吟誦的祈禱——蒙古源流的傳說：

「——天上有命，一位蒼狼，他的妻子是雪白的鹿。他們從一望無垠的大湖對面游過來。斡難河水流經不兒罕山，誕生了英勇的巴塔赤罕。」（《蒙古祕史》開篇，採用〔日〕井上靖《蒼狼》譯句，中譯本張利，曉明譯）(1)

蒙古族是愛好抒情的民族，然而其情卻不是文人的吟風賞月，而是樸素的史詩、英雄的讚歌，《蒙古祕史》就是值得驕傲的民族英雄史詩，它語言單純得像處女，內中充滿格言、詩句、諺語，在平易中顯出力量和雄渾，它像北魏時流傳到今日土默特平原的遊牧民歌：「敕勒川，陰山下，天似穹廬，籠蓋四野。天蒼蒼、野茫茫，風吹草低見牛羊。」婦孺皆知的詩歌，而今誰解其中味？到底是悲愴、傷感、自信、漠然，還是孤獨？不可知，但可以肯定它絕不是什麼詩情畫意，內中有著樸素、深沉的自然意識。史載北齊高歡爲周軍所敗，曾使敕勒族人斛律金唱此歌以激勵士氣呢。後來，唐朝一個邊塞詩人吟出了一首與之相匹配的絕唱：「前不見古人，後不見來者，念天地之悠悠，獨愴然而涕下。」前者在對天地的愛與畏的讚頌之中投入自然，人沒有感到孤獨。後者則意識到了自然與人的某種對立，雖然與前者一樣吟誦了宇宙的博大，而人卻感到渺小了。

不論白天、夜晚，只有蒼天。天地以外，泯然無物。宋人趙珙《蒙韃備錄》謂蒙古人「其俗最敬天地，每事必稱天」，敬天之例在《蒙古祕史》中屢見不鮮。他們既不像藏族受佛教原則所維繫，也不似漢族爲倫理秩序而束縛，而有著更泛神的自然原則。蒙族起源除上述蒼狼白鹿之說外，還有「感光」一說，即成吉思汗孛兒帖赤那氏族的祖先孛端察爾是「感光而生」的天子（見薩囊徹辰著《蒙古源流》）。雖然十六世紀開始傳入蒙族中間的喇嘛教（黃教）總想以佛的至上觀念排斥蒙族本

土薩滿（蒙語布克）崇天的自然神觀，但蒙族的傳統敬天思想仍然很濃，蒙語「騰格里」既謂天，又指神。（2）

這種自然觀導致蒙族對自然物的愛和畏，他們祭天、祭敖包、愛馬、愛牛，……

畫馬，於是就成爲蒙族的永恒題材，很早，在十三世紀以前，蒙族就把「天馬」旗懸掛在蒙古包或敖包上。上用文字寫著天馬從太虛幻境帶來的幸福。因此，馬不僅僅是可以跑的馬，它還有精神性，畫馬也不能徒具其表。其實豈止蒙族，漢族早在唐代就有這樣一種立論了：杜甫批評韓幹「亦能畫馬窮殊相，幹惟畫肉不畫骨，忍使驊騮氣凋喪」。

在這次「慶祝內蒙古自治區成立四十週年美術展覽」中，青年蒙族畫家海日汗和丹森畫的馬就多多少少賦予了某種精神性於其中。丹森〈走馬〉圖中牧民斜側的身軀與略誇張的走馬恰到好處地畫出了步履如飛而又平如船行的感覺，但單調的不斷綿延的草坡使怡然之趣也變得單純，一切情感心理被排斥掉了。走馬是馬中之馬。人與馬在互相制約中融爲一體，而頭腦中是空白，空白面對著漠然的天地，這時只有存在與非存在。這張畫使我又想起了浙江美院 85 屆畢業生張克端（來自內蒙）的雕塑〈冬季的草原〉。海日汗的〈馬〉（國畫）卻傾注了作者的愛，他極力想把馬畫得單純些，盡力去掉馬的動物屬性，加進自然的靈性。蒙族雖沒有「乾爲天，天爲馬，地爲坤，坤爲牛」（《周易》）的直喻，但神馬的傳說世代流傳。

蘇新平　敖包　石版畫　1987

鄂溫克青年畫家維佳畫的〈採蘑菇〉有一種特殊的神祕味道，枯木槎椏的超現實場景卻是一種現實生活的背景，一個採蘑菇的鄂溫克婦女神情專注、怡然自得於自己的工作，「冷峻的現實」對她們無動於衷，自然的枯竭與人的生命慾望之間的衝突何等強烈，然而作者把二者處理得那麼和諧，在純潔天眞的眼中，一切現實都是「和諧的」。作者表現的是

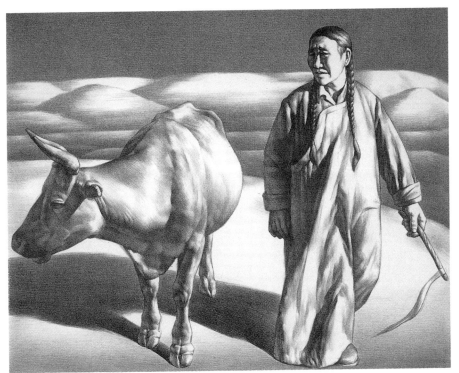

蘇新平　季風　石版畫　1987

額爾古納左旗敖魯克雅地方生活的亞庫特人（鄂溫克族的一支）的心理和情感。他們對這些枯樹、死樹的「視而不見」的情態，對我們而言是很難理解的。據說這一支現在還有一、二百人，他們是森林地帶的「狩獵民」。蒙族自古也分為森林地帶和草原地帶，二者在生活方式與文化方面均有差異。他們又與都市文化有更大差異，這差異造成的神祕和不理解難道不是很自然的嗎？

　　從內蒙到中央美院讀研究生的蘇新平近期畫了一套石版畫，也有超風情的追求，當然仍帶有風情的印痕，他是從風情中走出來的。他的人物造形簡潔拙樸，健康、充滿活力。運用光影很熟練，概括力強，因此光影使物象與「感覺」分離了，靜寂的世界是明確的。這種理性因素強化了民族的「孤寂」特徵中的豐富性。

　　亞里士多德曾說過：「喜歡孤獨的人不是野獸就是神靈。」在草原，牧民迎接客人的除了奶茶點心，還有沉默，彼此相顧無言，靠靜寂中的默契神會交流，「也許唯有能與他人真正結合的人，才有這種孤獨於宇宙之間的外表罷」（〔英〕戴‧赫‧勞倫斯）。這「他人」對於蒙古人來說即是自然、是朋友，這時，他們是忠誠

的，說謊與偷竊與他們無緣，甚至喝酒亦得酩酊大醉，不要奸方夠朋友。但對敵人他們也會詭詐，在沉默中、等待中伺機以懲。而這些，早在十三世紀中葉，葡萄牙人約翰・普蘭諾・加賓尼的出使蒙古遊記《蒙古史》第四章就有「關於他們的性格（好的和壞的）」的詳細記述了。[3]

因此，風情不但涵蓋不了一個民族的生活，更不能揭示其深層文化和心理。浮光掠影的「采風」，搜奇獵異，會助長部落文化的保守性，其心理是只滿足於充當供它民族獵奇的博物館。這不僅僅對少數民族而言，整個中華民族亦然，一般來說，一個民族的文化總有形式的、直觀的文化和精神的、信仰的文化兩個方面，這兩種文化，又可以稱爲有形文化和無形文化。風光、習俗、奇異的祭禮等等是有形文化，即通常我們所指的風情，無形的文化則是指語言、性格、心理、宗教、信仰等等文脈結構。前面我們談到的蒙族的非風情方面均屬無形的文化。

無形文化應是藝術表現的更重要的領域。以感悟的形式，顯示民族的觀念、民族的心理和意識及民族健康向上的力度。一旦悟出那微妙的深沉之點，自然會與某種有形文化的特徵連在一起，而後技巧問題才是當務之急。

有形文化對造形藝術有直接的誘惑力，特別是對形式偏愛的藝術家，常會激動不已，這激情會使他認定有形文化即是內容，從而標舉爲該民族該區域的普遍特徵。同時，某一成功畫家的「風情」樣式會導致一種普遍風尙，而從大範圍看，我們的「最原始的即是最現代的」（現代加民間）的「風情」還不是從畢卡索、馬諦斯那裡來的麼？

這次內蒙四十週年大慶美展，如果與 1983 年在北京舉辦的以「風情」爲特徵的「草原風貌畫展」相比，已見明顯不同。這次畫展，「風情」作品雖然仍佔多數，內中也有一些乏力之作。但更重要的是，已經出現了超風情的趨勢和在風情表現上多種形式風格的探求，特別是油畫，面目還是比較豐富的。

既然「風情」是直接介入人的視覺和情感體驗的表層特點，那麼它就應該包括：自然形式的、紀實性的、趣味的和抒情的等等多種角度。

當然，我們強調藝術深掘無形文化，並非是指藝術等同於民族學研究，民族藝術畢竟是有別於民族學的一門學問。除了外部形態和思維形態的區別外，更重要的是，民族學的研究主要著意於過去，即從歷史的角度研究民族。當然，從本質上講，一切歷史也應是當代史。而藝術毫無疑義是屬於現代人的，復古亦爲開今，它是現代人的心理觀念和情感的寫照。於是，一個尖銳的問題即擺在面前，如何對待民族特徵與現代义化、區域文化與全球文化之間的關係。

二十世紀民族學中的德奧歷史學派（或稱德國文化圈學派）的創始人格雷布內爾提出了「文化圈」和「文化層」的概念，即具有相似物質文化和精神文化的民族同屬於一個「文化圈」（空間概念），而「圈」「圈」重疊便成爲「文化層」（時間

概念）。此派學說反對進化學派的人類具有共同文化發展規律說，認爲整個人類文化史只是幾個少數優秀民族文化爲中心的幾個文化圈在地球上移動的歷史。此說雖有機械結合和文化沙文主義之嫌，但很大程度上道出了文化在傳播中競爭、生存、發展的眞諦，因此，它又稱爲文化傳播學派。

曾有人以烏龍茶比咖啡好，說明民族的即是世界的道理，但從文化傳播學的角度看，這只是一廂情願。咖啡不但做爲飲料，同時也做爲文化傳播媒介進入中國的。或許不少自詡具有現代文化的人雖喜茶，但他必須得品嘗和認識咖啡，這種強迫你接受的力量顯然烏龍茶不具備，要想使烏龍茶戰勝咖啡，不僅要保持烏龍茶的品質和純度，更重要的還得使烏龍茶的背景——中國人和中國文化強大得使人以接受爲榮耀才行。

因此，一個嚴峻的現實即是，只封閉地保持民族特點，是不能自強的。不能只把自己的文化局限在民俗的層次上，即基層文化的層次上，還應創造具有擴張力和包容性的上層文化。一方面挖掘強化固有的精髓，同時要賦予其現代精神，使它能與現代諸元文化對話、抗衡。爲什麼我們就只能以表面的「風情」取悅於人，而不能也表現我們的抽象思維、生命衝動和對世界的解釋呢？難道因爲「沒特點」我們就不能騎摩托車、穿西裝、住房子，就不能作現代藝術嗎？多少萬年前大家都在群居和打磨石器，而今天任何誘人的文化都是人類智慧者的創造，羞於拿來不如放膽引入並作出更好的來。也不必妄自菲薄，似乎少數民族地區就不能作現代藝術。

所以，必須立足兩級，一方面，深掘民族意識的精髓，另方面，喚醒和強化民族的走向未來的意識和生命力。沒有前者，後者無根基；而無後者，前者也會萎靡。二者是互補的。所以我們應創造出深沉的、眞摯的民族藝術及同步的高層次的現代藝術。而現代民族藝術的根不是爲發思古之幽情的尋根，它應是敢於展示自己維護民族與超越民族的內在矛盾的勇氣，唯有經過這一胎動，新藝術才會降生。藝術不只是美的點綴，更多的是人類的生命力的補劑。美與多情的民族使人愛惜、憐憫，深沉亢進的民族使人敬畏、愛戴。同是愛，力量與程度殊異。

我希望蒙族和全中華民族是後者而不是前者。

註釋

註1：《蒙古祕史》（開明書店1951年版）謝再善譯文爲：「成吉思汗的祖先是受有天命而降生的孛兒帖赤那，他的妻子名豁埃馬蘭勒阿。渡過了騰汲思湖，居於斡難河源頭的不兒罕山下，生子名巴塔赤罕」。「孛兒帖赤那」蒙語是「蒼色狼」，「豁埃馬蘭勒阿」蒙語是「慘白色鹿」，這是古代圖騰崇拜，就像黃帝稱有熊氏一樣。「不兒罕」是「佛陀」的蒙語，是「佛」和神之意，此山原語爲「卡兒頓」，是「孤峰」的意思。

註2：參見秋浦主編《薩滿教研究》，上海人民出版社1985年出版，《中國少數民族哲學思想史論集》，中國社科出版社1985年版。

註3：見〔英〕道森編《出使蒙古記》，中國社科出版社1983年版。

做為運動而非流派的

當代中國前衛藝術

烏托邦、反烏托邦與解構烏托邦

世紀烏托邦・大陸前衛藝術

當代繪畫中的群體和個體意識

有人把知青畫家（或美院 77 級學員）稱爲第三代畫家而把 81、82 級美院學員稱爲第四代畫家。不論此分法科學與否，二者之間確實存在著較大的差異。

六屆全國美展以後，這第四代畫家開始崛起，繼「前進中的中國青年美展」之後，在中央、浙江、四川等美術院校的畢業生作品中出現了一批引人注目而又頗具爭議的作品（可參閱《美術》7.9.10 期畫頁），特別是浙江美院爭論最激烈。在四川美院，對 81 級畢業生作品亦褒貶不一，支持者曰，變得好，突破了舊有的模式，反對者則曰，如此一變，丟掉了本色，認爲過多注重形式，思想深度不夠。當然，支持者居多。

這些有爭議的作品突出的一點是具強烈個性。這個性並不只是情感的自我表現和流瀉，更多的是強調和述說「我」對世界的思索和在某種懷疑和否定中的選擇，因此，他們的作品大致可依次分爲觀念的、象徵的和表現的三種，中央美院（主要指參加青年美展的）和浙江美院畢業生的作品主要偏向於觀念性和象徵性，四川美院則偏向於象徵性和表現性。與前一代畫風相較，情節再現性的作品驟減。由此出現了許多具神祕感、冷漠感的作品。他們的作品中的形象、色彩似乎如塞尚所說，「是那個場所，我們的頭腦和宇宙在那裡會晤。」作品中的物象的排他性和孤獨感是這一代人的心理寫照，這大約是出於對前代（或前幾代）人的一種群體意識的逆反心理。

第三代畫家有著先天性的群體意識。按社會心理學解釋，群體具有一種共同成分——凝聚力，它是使成員維持在一個群體內的合力，這凝聚力的一個重要後果就是去個性化。這種群結意識既有著富於犧牲和顧大局的崇高精神又有著盲目順從之弊端。在清算十年中反個性的宗教蒙昧主義時，第三代畫家也曾高呼「表現自我」，然而他們那已深入心扉的社會責任感總是使他們的作品具一種共性，即令是在一些頗具自然主義傾向的畫作中，也始終有著「同甘共苦」的熱忱的表述。這在羅中立、陳丹青、程叢林、何多苓、張紅年等人的作品中是顯而易見的，就是「星星畫會」的畫家們的作品也從另一個側面強烈地表現了其群體意識。

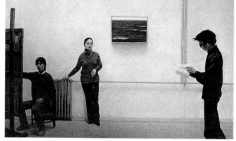

李貴君　畫室　油畫　1985　前進中的中國
青年美展

而第三代畫家中像張群、孟祿丁的
〈在新時代——亞當夏娃的啓示〉，李貴
君的〈畫室〉，耿建翌的〈燈光下的兩個
人〉等作品則突出地顯示了他們的個體
意識，畫中的形象是具排斥性的，是不
相關的，它們之間的聯繫不依靠合乎情
理的表情和動態，而需要觀賞者的思維
軌跡去溝通，也許你根本就無法溝通。
無論是世界這個大宇宙和創作主體的大
腦——小宇宙中都存在著迷茫和不確定
性，因此，認識自我就是認識世界，而
自我不僅僅是嬉笑怒罵這精神的表象，
它的本質在更深的一層，這就是和大宇
宙默契神合的那一層次。

求知、懷疑、否定、肯定的交替循
環，這就是第四代畫家的特質，也是他
們的藝術風貌的重要決定因素。

俞曉夫　孩子、畢卡索、鴿子　油畫　1985
前進中的中國青年美展

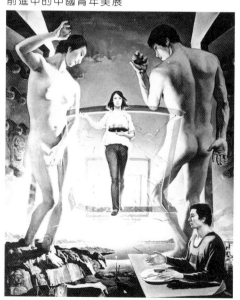

張群、孟祿丁　在新時代——亞當和夏娃的
啓示　1985　前進中的中國青年美展

胡偉　李大釗、瞿秋白、蕭紅　中國畫
1985　前進中的中國青年美展

在藝術方面，一度正常興起的派別，當它繼續存在下去時，卻漸漸地衰落了。一個新興的派別往往以驚人的爆發力量登上它的頂峰，其行動之迅捷，使得歷史學家來不及仔細觀察。他無法闡明這樣的運動，也無法把它的眞實情況告訴我們。但是當這個派別一旦獲得成就，衰微之感便隨之而來。已經獲得的造就不但沒有培養和淨化後一代的趣味，反而加以破壞。——柯林伍德(1)

當人們站在第六屆全國美展的油畫大廳中，看到發端於四川美院的鄉土自然主義繪畫已經在畫壇上成爲趨鶩之勢，並有走到矯飾自然主義的傾向時，就感到四川油畫勢在必變。這預感在「前進中的中國青年美展」中更爲強烈了。以中央美院學生和青年教師爲代表的一批作品頗引人注目，它們幾乎不約而同地道出了新的藝術觀念，大有新流派崛起之勢，從而取代了四川美院近年來一向在全國美展中處於領先的地位。繼而，這股畫風又很快出現在浙江美院畢業生作品中，與前者頗有神合之處。

果不出所料，最近，四川美院 81 級畢業生的油畫作品也以新的面貌出現了。雖然還能看出是四川的畫，但與 77 級的畫格——人們印象中的四川油畫相去很遠了。

對此一變，褒貶不一。支持者曰：突破了四川舊有模式，好。這是多數。反對者則曰：如此一變，失掉了學校本色，況且，形式追求多，缺乏思想深度。

就變論變總歸說不透，人們在評價任何事物時均有其參照系，我們不妨將四川美院 81 級作品與 77 級和目前中央美院、浙江美院學生作品縱橫比較一番，或許能窺其全貌。

與 77 級相較

77 級就是人們熟知的羅中立、程叢林、何多苓等一批「四川畫派」的代表畫家。

從形式構成特點而言，77 級側重再現，81 級多強調表現，這顯而易見。前者在構築一個有中心主題的群體形象時，著力刻畫每個單體形象，並努力使其相互照應，這照應又主要借助於被描繪對象的合乎情感與心理邏輯的外貌和表情，只有這樣才能使主題明晰，場景的配置亦追求一

三個層次的比較與兩代藝術家的差異

種眞實的戲劇效果，這個法則貫穿於他們早期的具批判現實主義味道的傷痕繪畫和後來自然主義傾向的作品之中，雖然後期他們力棄前期具浪漫色彩的「典型性」表情，而追求「無表情」和「無情節」，然而，這時的「無表情」隱喻著他們對最大表情的追求。總之，支撐他們畫面的框架是表情、動態、道具，以及它們之間的照應。

而81級畢業生作品的主題大多是摸不著的個性，他們關於造形的直接目的是風格主義的，即在整體風貌上要體現個性，因此極重繪畫元素的組合關係，強調合於整體的色塊、線條的表現性。無疑，這強化了繪畫語言的表現力。

追求個性，使他們相互間力避趨一。這頗富理性精神的風格距離又體現在審美趣味上，龐茂琨追求靜穆的理想美，劉宇追求象徵性的裝飾美，羅發輝追求自然美，蕭紅則喜愛有現實感的古典美。大概他們看到前屆同學們總試圖在那一公尺見方的畫布上留下不能再多的痕跡，覺得太累了，應該輕鬆一些了，因而畫出了輕鬆的畫，那種以傻、大、黑、粗、笨等樸拙要素做爲昭示自然價值的再現法則基本消失了。畫面中再不是那灰霾的天空籠罩下的村戶，而是燦爛的陽光照耀下的廓外青山和綠樹相合的農舍。他們的美不是浮光掠影般的感官形式美，因爲他們有不同程度的「超形式」的追求。然而，我們還是感到這些因人而異的多樣形式似乎可以更

龐茂琨　曠地上的晨曦　油畫　1985　四川美院

為深沉些，凝重些，這是四川油畫的傳統，雖然曾經也不可避免地出現了一些故作深沉的作品。在當今畫壇尚有一股纖弱之風流行之際，這種「輕鬆感」是應該為之警惕的。

與中央美院、浙江美院81（82）級相較

　　儘管四川美院 81 級畢業生作品變化大，但他們仍是傳統的造形觀念，即表現型的、至多是象徵型的觀念，而中央、浙江美院的一股趨勢是強調藝術直述觀念。如中央美院張群、孟祿丁〈在新時代──亞當夏娃的啟示〉、李貴君〈畫室〉、李迪〈多

譚平　雲　油畫　1985　中央美院

思的年華〉，以及浙江美院耿建翌的〈燈光下的兩個人〉和魏小林的〈黃河組畫〉等，這些作品既不以瞬間情節的真實做為畫面的構成框架，也不注重繪畫元素（色塊、線條）的直接表現力，它們以思維軌跡為框架，以視覺形象組合成超視覺時空的畫面，以此傳達述說某種觀念和哲理。他們力圖超越繪畫語言本身的表現力更不屑於模擬某種情節。他們揚棄了曾經熱中過的色彩魅力和線條的動感，而重新選取了理智型的形做為述說的具體元素。阿恩海姆說：「對色彩的反應是典型特徵，是觀察者的被動性和經驗的直接性；而對形狀的知覺時的最大特點，是積極的控制。」(2) 他更認為，色彩好比具誘惑力的女性，而形狀則似理智的男性，以形為畫面的單元形象可以更易於顯示創作主體和欣賞者的思維進程和深度。但這裡的形絕對不同於再現性繪畫中的表情照應式的、表達情節式的形，而只是做為思維進程中的跳躍

張克端　冬季的草原　雕塑　1985　浙江美院　　耿建翌　燈光下的兩個人　1985　浙江美院

的點，它們是不能直譯的，是不確定性的，只有置放到整體觀念中方能明其「身分」，而在自然生活現象中卻找不到它的位置，正如〈畫室〉作者李貴君所說：「靠畫面傳達出具體的生活情趣來打動人，不是我所追求的。」換句話說，他描繪的不論是不是生活場景中的一瞬間，其目的都不在於引起觀者的生活聯想，而是驅使欣賞者的思維在它們之間迅跑，迅跑的過程即是審美的過程，其時間越長，思維空間越宏遠，審美價值也越大。

　　而四川美院 81 級畢業生還是注重表現生活情趣的，這也是四川繪畫的傳統。羅發輝的〈八月〉用清潤的色彩詩意般地繪出了對家鄉那可愛的「綠」的感受。翁凱旋的〈春夢〉很縹緲，頗有點「莫是雲在青天水在瓶」之意，然而，卻也是現實的。另如龐茂琨的〈雲朵〉、閻彥的〈三月的風〉也以微度變形的形色感覺描繪了可愛的村姑和牧羊女。即令是作品具神祕象徵意味的劉宇也極力表現著他與生活過一個時期的西雙版納那個世界的同一之處。龐茂琨表現藏民的畫也如此。從這個意義上講，他們與 77 級同學畢竟是有著承衍關係的，而且龐茂琨等人也曾經走過類似 77 級的創作道路，如龐的〈蘋果熟了〉。

做為兩代人的 81 級與 77 級相較

　　雖然我們看到了四川 81 級學員與其他院校同代畫家之間風格上的差異，但我們又可以找到他們做為與 77 級不同的一代人的一致感，那就是個性意識，這種個性意識已不同於前一時期的「自我表現」的呼籲。在此，我想到了不知是誰講的關於文藝創作中自我實現的從低到高的幾個層次：1.生存需求（混碗飯吃）。2.安全需求（被強迫指令而為）。3.歸屬需求（集團意識）。4.尊重需求（強調自我價值）。5.自我實現的追求（物我兩忘，物遇蹟化）。眼下，這新的一代已在試圖超越尊重需求，他們在創作中強調自我意志的對象化，這意志要求與外在世界謀合，這是小宇宙與大宇宙的觀念，這種尋求的矛盾性體現在作品中即普遍帶有一種神祕性。這不僅在中央美院、浙江美院學生作品中顯而易見，在四川美院 81 級學員作品中亦存在。如龐茂琨的一些描繪藏族牧羊女的畫中透著一種宗教式的靜謐色彩，沒有前屆同學中的一些同樣題材的作品中那種入世的感傷情調，這情調總像有點雜念，而他卻賦予牧羊女以聖母般的、理想主義美，極力表現那超凡脫俗的沉靜和純潔。凡是到過牧區的人不都有這種超脫感嗎？但不少人卻把「自然」的觀念強加給她們，將她們強拉入自己的「自然界」中，遂顯出一種東施效顰般的、故作深沉的「矯飾自然主義」習氣，龐茂琨認識到了這一點：「在大多數情況下，我們所認識到的，無非是我們精神的外表而已，如果藝術家僅僅表現這個外表，那麼就會流於膚淺的『浪漫主義』，無非是哭哭笑笑般的歡愉或感傷。因此藝術家要探索精神中更深的層次，在那裡感情變得更深沉，甚至是靜態的。」（摘自畢業論文）這更深的層次

應是創作主體與對象世界的默契神合，不是貌合神離。

如前所說，這些更年輕些的年輕人的個性其實並不只是一種個人情感的發洩，而是一種對世界觀的選擇的深思，是在否定中的選擇，他們背叛前代（甚至是前幾代）的畫風是由他們對前代人的群體意識的逆反心理所決定的。

77級與81級雖只差數歲（或十數歲），卻有兩代人之感。77級大多是老三屆，是知青畫家，他們的集體心理意識是時代的產物，他們從一誕生、一懂事起就受到了與他們前代人相同的群體意識的薰陶，他們從中飲到了甘霖，養成艱忍、富於犧牲和顧大局的崇高精神，然而其弊端又是順從，這是一種向群體的合力內聚的習慣性，按照社會心理學家克特・W・巴克解釋，群體具有一種共同成分——凝聚力。他認為：「凝聚力是使成員維持在一個群體內的合力。」而「凝聚力的一個重要的後果是去個性化。」(3) 以此觀點解釋一代人的藝術創作心理機制，或許有點片面，然而，如若對十年的社會心理進行思考，這說法不是很有些道理嗎？隨著新時期人道和人性的復甦，這知青的一代憤懣地向十年間不尊重人的個性的宗教式蒙昧主義進行了清算，他們成了這一時期文化運動的主力，然而這群體意識深入心扉的一代人本能地帶有社會責任感，並使他們從正視現實到擁抱現實，從批判現實中的弊端和陰影到謳歌小人物的生命價值，他們總願將描繪對象納為自己群體的一群，對象與畫家是「同甘共苦」的，因此，他們所有的作品總有一種人們可以體味到的共性，而人們也習慣於以這種先入為主的共性去衡量評價他們的作品。但是，用這種標準和方法去評價81級的作品時，往往會是很尷尬的。

81級的新一代卻沒有受過群體的訓練，他們一懂事就是開放、引進、繽紛多彩，他們對十年的背叛是理性的，較之具感性的過來人更徹底，因為後者總有回味之戀，昔日苦往往是驕傲與借鑑的財富。

而新的一代沒有那麼多縱的瞻顧，他們多橫向滲入，這滲入又帶著排他性和紊亂性，有如第二熱力定律中的熵，他們不具內聚力，總希企本身的值大，他們獵奇性強，求知慾旺，問號多——多思的年華遇到了無數需要思考的問題，因此他們總要迷茫，要懷疑，要否定別人，否定自己，他們的藝術創作也在思索中試圖與世界同步，這思索已不是愛發熱的盲從或參與，而是有距離的審視，因此，人們說他們的作品是冷漠的、自私的、神祕的，是不能理解的……

然而，他們畢竟帶著他們的合理性登上了舞台，儘管我們還無法深入地闡明這個運動的去從與歸宿。

註釋

註1：引自《現代繪畫簡史》頁4
註2：《藝術與視知覺》頁458
註3：克特・W・巴克主編，《社會心理學》頁118

85
美術運動

緣起

人類的文化史是人不斷自我解放的歷程。人只有在創造文化的活動中才成爲眞正意義上的人，也只有在文化活動中，人才能獲得眞正的自由。而這種文化創造活動的階段延續性則體現爲不斷遞變的文化運動。1985 年，在中國大地上發生了一場自五四新文化運動以來的又一次文化變革運動。

畫壇上也興起了一場美術運動，它幾乎包容了該年文化運動的基本特徵和主要問題，它是該年中西文化碰撞現象的組成部分。

大凡運動，總有其一定的針對性和指向性。85 美術運動的針對性則是面對開放後的西方文化的再次衝擊，反思傳統，檢驗上一個創作時代（上一個運動），其指向性，則是中國美術的現代化。它又體現了自身特徵，即理論上的針鋒相對和實踐上的一面倒的狀況。在理論上，短短的一年中基本重演了五四新文化運動時中西、古今之爭的三個階段和基本內容。三個階段爲：「中西優劣、中西異同、中西文化趨向。」內容：選擇途徑分別爲國粹、洋務、中西合璧，交點則體現在對民族化與世界性、傳統與現代等問題的認識和選擇上。在實踐上的主導傾向是拿來主義，也是在短短的一年多時間裡，幾乎西方現代（包括部分後現代）諸流派的所有樣式手法均蜂擁而至，在中國畫壇上熙熙攘攘，摩肩接踵。其勢之凶猛似不亞於五四新文化運動中西方美術的衝擊程度。因這一實踐運動的絕大多數成員是青年，因此，85 美術運動又可稱爲青年美術運動。

如何評價和認識這一運動？我們必須首先正視這一運動，其次是剖析研究它。要從當代中國與世界的社會變革和國民心理結構的變異這一深刻層面上去把握和去理解，將其置於近現代中國文化發展歷史的橫縱比較研究中去解釋，方可明其實質與意義。

這樣我們就會提出一些值得深思的問題。當我們指責這一運動重複前人和照搬西方的時候，我們想到沒有，一部中國近現代文化史（甚而整個東方）就是不斷接受融合

耿建翌　自來水廠　1987
在教室裡置一堵板牆，牆上掏空一些洞並裝上古典油畫框，人群可以框向裡面，有如古典油畫，也可以作觀衆欣賞「畫」。但雙方都是被觀者，也是觀者。

張健君　有No.85鐘　油畫、實物　1987

李山（上海）　圓　油畫　1985

湖南「零」藝術集團集體創作　無題　1985
在一次群體集會後，杯盤狼藉的現象被宣稱為作品

西方文化的歷史，而當我們肯定前人如林風眠、徐悲鴻吸收外來文化的勇氣時，是否想到當時他們也未曾被肯定。更不曾想到，彼時彼地，他們吸收的對象和終極因與此時此地有何層次上的差異，而他們初始為之奮鬥的目標究竟完成沒有？即使完成了，是否就是唯一不變的未來的既定樣式？

　　事實上，偉大的五四新文化運動過早地結束了其歷史使命，而將它沒有解決的繁重的歷史任務留給了後代。多年來，我們並沒有較多地在人類文化這一高層次上

反思過去與現在，從而構築未來，更多地是在文化的某些部分，某些領域中進行，因此，使我們的藝術的自身調節和吸收、互補只能在一個較狹窄的天地中展開，反思的願望極為微弱，而文化的創造正是基於叛逆的反思之上，而反思又是基於創造主體領悟到的人為當代文化發展所支配的判斷力之上的。因此，不同的文化時代（時代文化）和不同的文化圈基於不同的立足點就有著不同的文化選擇，於是無論是相異的互補選擇，還是重複的相類選擇都是有其特定的需要與指向的。

五四以來，中國現代美術諸派，以吸收西方科學寫實為主旨的徐悲鴻畫派（包括以俄羅斯批判現實主義然而卻是理想現實主義的寫實派），以調和中西以倡導發揚中國表現情蘊悠長為目的的林風眠、劉海粟畫派，立足國粹再發展的黃賓虹、齊白石、潘天壽畫派經過半個多世紀的滄海桑田，殊途同歸於倡情趣意蘊的傳統文人畫的大範疇中了。經過新時期最初幾年的彼升我降榮辱升遷的篩選後，於八〇年代中葉又均受到了強烈的挑戰，這又似乎是它們在現象上的殊途同歸。

而經過「傷痕」、「唯美」、「生活流」、「矯飾自然主義」諸畫風的幾經變遷的小運動後，在三十年來中國最大型的六屆全國美展中，這幾種曾經是新的繪畫樣式的代表與三十年來形成定式的理想現實主義畫風也握手言和，似乎形成了現代中國藝術多元的局面。六屆美展就是這樣一個大總結大檢閱，無論其經驗是正面的還是反面的，其意義均是深遠的。它對中國當代畫家的心理作用，是導致 85 美術運動的直接原因之一。

而歷史的不斷地戲劇性地回歸、社會的經濟物質開放所帶來的文化審視，則是 85 美術運動興起的氣候和土壤。

現象

這場運動的突出特點是眾多的群體展覽的興起。六屆美展以後，各地湧現了規模不等、形式相異的美術展覽幾十個，其中絕大多數是自發的青年群體性展覽，少數是配合國際青年年活動所舉辦的。甚至還有中年群體展覽，如半截子畫展在一片青年人的喧囂聲中尤為引人注目。這些展覽大多歷時不長，甚至只有三、五天，在深圳還出現了街頭展覽，景象頗可觀。這些展覽大多爭議很大，並有少數展覽因此而中途停展。這種遍布中國的此伏彼起的展覽熱為歷年所罕見，無疑是一種新時期以來難得的好現象。

從展覽宗旨、群體性口號以及作品體現的創作主體的藝術觀來歸納，這些展覽大體可分為三種傾向：

● **提倡理性精神**

其中以「北方藝術群體」、「浙江 85 新空間」、「江蘇藝術週大型展覽」等

較突出。他們的創作是為一定的理論思索指導的。如「北方藝術群體」這是十餘個繪畫、文學及其他社科或自然科學專長的青年的自發組織，它們提出了建立「寒帶——後」文化和「北方文明」的藝術主張。「寒帶——後」是針對世界文化北移及目前溫帶文化結體這兩種傾向而提出的象徵性概念，他們認為當代東、西方文化面臨著空前的困境。這時就要有一種理性的、崇高的、莊嚴、肅穆的藝術形式崛起，這就是「北方文明」的出現。為此他們創作了一些系列作品，試圖展示世界的壯闊、永恒與不朽甚而要感受到一種自然而不帶迷信色彩的宗教精神。他們的作品將世界的運動狀態和形態結構團塊化，並置於廣漠、冷寂（北方極地）的空間中，在「靜穆式的偉大」和「凝固的崇高」中展示他們的理念。

浙江的一批青年畫家也崇尚理性精神，他們的理性多指創作前的先發性的思考，而創作過程必須重直覺，比如谷文達認為，理性是歷史的、縱向的，而直覺在創造中乃是至高無上的。他以佛洛依德的「本我」和「自我」去解釋二者之間的關係。認為藝術是人類靈性的圖示，其境界是天人合一。他反對自我表現，認為自我是小我，要將世俗情感昇華，超凡為某種精神，這精神不依賴視覺經驗，而應以推論視覺之外的精神形象而得到。其實，嚴格而言，谷文達還不屬於嚴格的理性派，應屬於靈性派，似介於理性與直覺之間，與他相似的如「北方藝術群體」的任戩等人。

「浙江85新空間」畫展是由平均年齡二十七歲、大多為浙江美院畢業生組成的「青年創作社」創作的。他們的作品極力避免田園詩意，要與前幾年風靡的生活流繪畫相左，從司空見慣的城市生活中挖掘現代人的意識，畫面構成追求實在、嚴謹、平靜。手法採用「新寫實派」。他們也曾讀康德、黑格爾、沙特、維根斯坦，自然全憑興趣，不可能去深研，他們喜愛南美小說，崇拜馬奎斯。比如耿建翌的〈理髮四號〉，以故意複雜化了的「平庸」標題和實在得幾乎超星球的宇宙人形象相結合，製造一種幽默感，引發人們的某種哲理聯想。或許是受接受美學的影響，他們很強調欣賞主體的參與，在創作過程中，注意需要由欣賞者的思維想像去填充的部分，這使畫面的不可譯成分增強。由於創作者追求現代大生產和城市文明帶來的視覺感受而屏棄農業經濟田園詩意的自然感受，注重第二自然的條理化和有序化，機械、建築與幾何裝飾相謀合，產生靜態效果，遂有一種冷漠、孤寂的外觀。在展出後，引起了較激烈的爭論，有人指責他們的「畫面人物麻木、孤僻，到底現實如此還是作者冷冰冰地對待現實？」

與「85新空間」相似，「江蘇青年藝術週——大型展覽」也是從反思生活流繪畫而起步的，所不同的是，他們的思索注重人類、歷史的歷時性，即動態型的比較，而前者則較其共時性，即靜態型的比較。自然，不能以此概括這一展覽的全部。就其中較主要的有代表性的作品而言，他們試圖將畫面中的場景、物象及其組合置於某種文化背景中展開，場景與物象對於背後的精神意蘊而言，不過是一種

任戩（黑龍江） 核 油畫 1985

谷文達 門神 水墨 1986

左頁：
左上圖／吳國權（湖北） 黑鬼 水墨 1985
左中圖／丁方（江蘇） 劍形意志 油畫 1987
左下圖／王強（浙江） 分裂體1號 1985
右上圖／李彥平（西藏） 為西藏造形 水墨畫 1985
右下圖／吳山專 赤字 1987

象徵符號。而文化背景又是傳統與現代、東方與西方縱橫交錯的某一瞬間，在這一特定的時空中尋找個體和這一時代人的位置，尋找某種判斷力。因此，他們認為生活流繪畫不是真正的人自身的反省，而是以怨抱怨，沒有懺悔精神。故而，屏棄戲劇性和情趣化，倡導現實性和理性化。他們苦於沒有理論家的指導，而有時自己又必須履行理論家的職責，理論充實了畫家的頭腦，但是自身理念如何物化，仍是他們的苦惱，不過，這苦惱是好現象，是自覺地將自己納入人類文化發展洪流的自覺的意識。

在上海也有一批中青年畫家，走著理性之路，他們努力涉獵東西方哲學、人類學和現代物理學，他們認為傳統應從整個人類的角度來談，這樣，無論中、西、古、今繪畫表現的只是一個「人」。張健君〈人類與他們的鐘〉將不同人種置於某種宇宙空間之中，時間倒置，星球超移，表現人類不斷地向自身的認識能力衝擊，追求「超知識」的意念。李山則似乎在他那既有形而又無定止的「圓」中述說著縱貫人類古今的某種「有無相生」的恒定內涵。

1985年這股理性之風最早是從國際青年年美展中吹起的〈在新時代──亞當夏娃的啓示〉、〈渴望和平〉、〈畫室〉、〈春天來了〉等等一批作品強調思維框架的畫面結構，揚棄了情趣化的構成樣式，畫面的空間分割和物象置陳較多地受創作主體意念的支配，而較少地為某種生活情趣或現實場景的一瞬間服務。不過，這時的理性精神對於85美術的理性之潮來講帶有啓蒙性質，它更多地關注的是繪畫樣式的反思和個性反思，雖然也有文化反思的意味，但並非主要目的。

緊接青年美展之後的浙美畢業生作品又將這一潮流推前一步，其主旨與前者異曲同工，但已顯示了後來逐漸增強的宗教氣氛和冷峻的神祕意味。

這股理性之潮又散布於各地的群體展覽之中，如在安徽油畫研究會的一些作者的作品中也追求構成的思維化，將主題分解為諸意念單元，然後，附著於某種物象或情節上，跳躍地聯在一起，此外，在江西第二屆青年美展和湖南「零」的藝術集團展中也有同樣創作追求，但已有一些轉入文化反思的層次上了。在一個展覽中局部地區可能是孤立的，但全面而聯繫地看則是有機聯繫的整體的一部分。

伴隨著理性之潮的興起，又萌生了一種對宗教精神和宗教氣氛的追求。由於理性繪畫多採用靜觀的構成和有序化的鋪陳手法，而物象和場景又注重其象徵功能，遂有超現實的冷寂氣氛，而這種氣氛又恰恰與創作主體崇高和永恒等偉大的終極目標相吻合，也與他們倡思索、愛否定、敢反叛尋覓超人意志的心態相合，因此，追求宗教精神和宗教氣息，倒不是信奉某種宗教，如江蘇的一位青年畫家說：「中國一直沒有宗教，沒有原罪感和懺悔意識，這是宗教最可貴的東西。」可以看出，他所說的宗教精神與對文化和傳統的反思相關。事實上，大多數畫家所實指的宗教精神是泛宗教精神，對於他們來說，宗教精神在這裡只是一種對世俗情感不加淨化的

流溢（自我表現）和對現實持浪漫化和詩意化解釋的一種反叛。超現實、超自我、超人，在他們的作品中這種超越世俗和現實的意念正好與宗教的教義組成核心相吻合。因此，冷漠、孤寂、神祕、麻木等一切宗教外形式的辭彙也就均可用於評判這些繪畫的外貌（外形式）了。但眞正的剖析還須深入到他們的哲學、心理和社會意識的那一層次去，如此才能解開其宗教之謎。

● 直覺主義與神祕感

　　這種傾向在北京「11月畫展」，上海、雲南「新具象展覽」，深圳「零展」，山西「現代藝術展」等展覽中較爲突出，但是在其他展覽、甚至是理性因素較強的展覽中也存在，正如理性之潮不只存在於幾個展覽之中，而是一種普遍現象一樣。

　　對直覺的崇尙並非近一二年以來方出現的。它是伴著自我表現的口號一起興盛的。85美術運動中一方面趨於極端理性化，另一方面更強化了這種直覺因素，而且從感受型步入衝動型，從溫和變爲粗獷，甚至帶有血腥味，線色團塊的躁動充滿野性，如「山西現代藝術展」宋永平、王紀平等人的畫，色彩的高濃度和線條色塊的強力衝突使畫面噴發著原始狀態的野性，他們聲稱是要追求西北人的粗豪，而有別於江南的溫潤之氣。上海、雲南「新具象展」的前言寫道：「首先是震撼人的靈魂，而不是愉悅人的眼睛，不是色彩和構圖的遊戲。」他們強調眞，眞得要回歸到人類童年，甚至回到生命的本初——原生物。天津的李津在「西藏印象」組畫中畫了多幅人和動物的畫面，這裡動物與人在生物類這一層次上平等了，人失去了那高貴、優雅的神氣，而動物也被賦予了靈性，人被生物化，而動物也被人化了。這是受到生命哲學的影響。「新具象展覽」作者毛旭輝（雲南）與其同伴畫了多幅運動中發展變異膨脹著的體積，在他們看來，這就是人的本能和血性。它是生命的同義語。他記住了蒲寧的話：藝術是祈禱、音樂、人的靈魂之歌，因此他們自信，藝術是靈魂本身在搖撼著靈魂，而那一切外在的形式就是靈魂的符號，是靈魂的「悟」。

　　又如深圳「零展」的王川等一批青年畫家透過〈懸棺〉、〈拓〉、〈無限的時空〉等帶著意蘊主題的躁動的畫面挖掘人類和民族甚而動物世界中生與死的搏鬥和輪轉中體現的生命意識。

　　相比之下，北京的「11月畫展」要溫和得多了。他們的生命表現建基於某種超脫感之上。他們崇尙純藝術、摒斥社會性因素。而上海、雲南「新具象展」、深圳「零展」、「山西現代藝術展」等則反對超脫社會，提倡藝術要觸及人生，應該像馬雅可夫斯基所說，給社會趣味一記耳光。而北京「11月畫展」的畫家們更注重自我的完善。他們注重導向內的淨化，而反對向外的流瀉。曹力倡不可言傳的眞實感，夏小萬在尋找自己的位置和意志，並將它皈依到宗教領地，因此他的畫總帶有神祕色彩，從天、地、日、月到人和魔鬼，越來越神祕。施本銘的一套素描似乎在

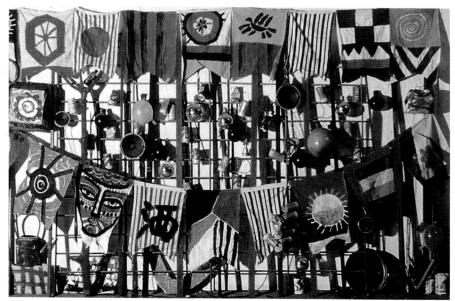

王紀平（山西） 旗 1985

毛旭輝（雲南） 紅色體積 油畫 1985

與自己講述著一個自身心靈中的愛
情故事的片段。作者講，這是一種
自我需求，是當時的一種情感和深
層心態的流露，因此作品不存在社
會意義的針對性，自然社會也可以
對其漠然。丁品則強調音樂節奏與
繪畫線色的直覺聯繫。當然，內中
也有躁動型的，如馬路的畫，以抽
象的色塊組合（他自己稱爲符號）表
述著某種社會心理矛盾，破壞著沖
和與中庸。

馬路　戲就是戲　油畫　1985　北京11月畫展

　　因此，在青年畫家中，不僅理
性之潮與直覺主義形成了創作宗旨
的分歧，即是在直覺、非理性主義
一派中，關於繪畫終極因也存在分歧，這又集中在自我表現和反自我表現、個性與
反個性的口號之上。前者強調個人心靈的挖掘，個體潛意識中的原始童眞的復歸，

夏小萬　地魂　90×119cm　1985　北京11月畫展

是重個體的。因此他們首先關注藝術性、繪畫性，注重手段與心靈的和諧。後者則認爲表現的終極因應是人類及其生命的靈性和運動，是非個體的，而是超人、超世俗情感的。所以，他們在形式體現的躁動感和外擴扭曲之「力」中包容更大的精神內涵，力的超越性和跨度似乎展示著意蘊的宏遠，因此與前者的性靈直覺相比，他們更多的是意念直覺。前者認爲後者（包括理性派）的追求超出了藝術範疇，而後者則認爲前者過於遊戲，缺乏精神實體。

「半截子畫展」在1985年畫壇上是頗有代表性的展覽，雖然這種中年群體展覽是絕無僅有的。但十位中年畫家的心態、創作宗旨、美學觀念代表了一大批中年畫家。在經受了左的思潮的洗刷後他們更珍惜真誠，恐怕他們應屬性靈直覺的一派，但他們的作品面貌卻與年輕人有不少的差異，他們強調藝術技巧、功力。與青年人相比他們似乎安逸多了，這是艱辛後的安逸。廣軍的畫似乎做著幽默的遊戲，吳小昌追求安樂椅式的抒情。程亞楠追求樸實與深沉，詹鴻昌則追求民間的天真之趣。

還有一類情趣直覺意義，是一種對逝去和正在出現的幻象的追索和捕捉，但沒有達利式的荒誕，也沒有佛洛依德的夢釋和推理。是符合視覺原型的朦朧的境界幻象，這種幻象追索不是要敘說某種生命哲理或直抒隱私（性慾），而是表達創作者的某種情趣，這或許是對先前表述式的、文學式的情趣厭惡，而去挖掘屬於個人的心照不宣的「小神祕」的情趣。

但是，直覺主義的幾種類型不論怎樣差異，卻共同呈現著神祕感。首先是因爲他們多採用不可譯的抽象形式，其次是所表述的情感狀態、意念、精神實體，無論是個體的還是人類的，抑或是宇宙的，都基於某種不可知的前提或者雖然有著強烈的目的感和終極形象，但由於創作過程強調超驗性，遂使欣賞者更難把握主體的本意，個體小宇宙和星系大宇宙同樣呈現在游離與縹緲的狀態之中。這種感應形態對於欣賞主體而言，是無法還原爲創作主體的初衷的，按照接受美學理論，也沒有必要追求還原。事實上，創作主體自己也未必可以還原，正如安徽的一位青年畫家所說：「我只想把我表現出來，希望能夠看到自己，我雖然出現了，但它好像還缺什麼，她正用焦急的眼光看著我，好像是期待再次去尋找。可是，那已經過去了。」這好像孔德所說：「所謂對心靈（它被看成是獨立自在的、先天的）所作的觀察，都是純粹的幻覺。」因此，我們通常所說的要表現自我，要認識主體意識，並不是個人的情感和意識，應當是普遍的主體。人類不應當用人來說明，而是人應當用人類來說明。因此純粹的個人的本性（真情實感）是不存在的，有的只是人類延續的歷史性和文化性。從這個觀念看目前許多青年人反對自我表現並且認爲這是「小我」，是「世俗情感」，而倡導挖掘表現人類長河中的永恆精神的觀點是否有其道理和存在價值呢？

● **觀念更新與行為主義**

1985 年是藝術觀念更新口號最強烈的一年。是中國藝術面臨西風，如何走向現代的一種思索，它首先出現在理論和評論界，隨之畫家（包括老、中、青）也為之傾心。但是，觀念首先是特定文化圈認知水準的體現，因此在沒有上升到文化與歷史的層次上討論觀念的時候，必然會出現對「觀念」的文化語境、「觀念」的涵義和它的針對性產生混亂和不理解。所以這場討論也就很容易轉入更為空泛的傳統與文化討論熱潮中去了。

但是，對於實踐家，特別是對青年畫家來說，觀念更新仍有其巨大的魅力。

在創作中，首先體現在試圖打破我們以往的造形觀念上，具體有如下幾個方面：

強調作品的製作過程的價值和創作過程的整體意義

減弱獨幅作品和創作個體的包容量，將它們只做為某種創作宗旨的具體和局部的手段，而非最終目的和結果，從而往往將幾人合作的一個展覽會做為一件作品，展廳（室）內置放的繪畫和雕塑等只是這個整體作品的局部，不能成為完成的作品。因此，展廳的布置甚至比作品的繪製還要重要，因為它體現了整體意志，展廳中大量地堆置實物，普普作品一時紛紛湧進展廳，而且還要借助於音響、錄影，甚至光線等等。這方面突出的例子是中央民族學院的「三人展」和山西「現代藝術展覽」、湖南「零」的藝術集團展也有類似的因素存在。此外，不少青年畫家作系列作品，本意恐亦在此。他們覺得高容量的思維負載靠單幅畫完成是很困難的。

行為主義

基於這種製作觀念，遂認為過程比結果重要，氣氛比作品重要，而結果似乎早已在預料之中了，預先有了結果，再去製作原因，這種因果倒置的創作完全是一種行為主義，這與帕洛克的行動派不同，因為後者創作的終極目的仍是作品。而這種行為主義的展覽往往會收到預期的「效果」。所以，這種觀念更新不如說是一種觀念的破壞，但又認為沒有破壞也就不會出現更新。於是，行動和姿態就極為重要。往往由於這種行為的刺激性較強，使得這些展覽大部分中途夭折。然而，某種程度而言這也正是作者們的追求。無疑這是一種逆反心理的極端表現，是一種有針對性的衝擊。這種衝擊波無論為社會認可與否，都會在人們心理上產生影響。

普普熱

曾在中國美術館展出的勞生柏展是這些年來最有刺激性的國外展覽。對它的反應，不論是被羞辱後的惱怒，還是敬服的感嘆，都不得不欽佩藝術家的開闊的思維，從而再不能對這類現代派藝術持不以為然的態度。在中國畫家正苦苦尋覓新觀念，而窘於思維空間的狹窄之時，它無疑是一種新鮮空氣，儘管這已是西方六○年代就已出現的舊「玩藝」，而在中國這個特定空間中，卻成為新東西。於是很快在各地出現了一批「小勞生柏」，對於這個稱號，他們並不難為情。山西「現代藝術展」的

黃永砅　輪盤系列　1985
為黃永砅諸多反藝術觀念作品之一，過程如下：
1．將所有顏料、塗料、油等隨意編碼並配製相應數碼的骰子，共25枚。
2．做一輪盤，劃分8份，類似八卦。
3．在畫布上規定出與輪盤對等區域。
4．抓骰子選擇顏料，每次一枚，共64次。
5．轉動輪盤確定顏料在畫布中的位置，第一輪與第一枚骰子所代表的顏料符合，以此類推，
轉64轉。
6．將兩種數碼（區域與顏料）填入表格，根據表格著色。

上海街頭布雕　1986　　　　　　　　　　〈之一〉　〈之二〉
行為藝術。藝術家身裹黃布，行走於外灘街頭。〈之一〉在黃浦江邊（左圖），〈之二〉在咖
啡館（右圖）。

右頁下圖／南方藝術家沙龍第一回實驗展　1986　廣州
行為藝術。策畫者為王度、林一林等。集舞蹈演員表演、音樂和觀眾參與為一體。策畫者宣
稱要打破舞台與觀眾、造形與欣賞之間的界限。

楊迎生（江蘇） 背影的白鴿和遠去的魔方 油畫 1985

作者說：「我們就是模仿勞生柏，要說模仿，誰又能免得了模仿。」其實，早在勞生柏展覽之前的一、二年內，各地已相繼出現過這種材料拼合和集合物的作品。走到這一步似乎也是勢所必然，而勞生柏展覽不過是一個偶發性的催化劑而已。

有人要在傳統造形樣式和藝術構成規律中謀求更新，改造語言的單調或貧乏，又有一些人乾脆連這種所謂造形語言也要更新。前者仍在討論著瓶子的多種構成途徑和最佳效果。後者則說要以小便池代替瓶子。對於後者來說，已不在於瓶子或小便池的本身樣式，而在於這種換置的行動，熱中於普普藝術的青年人的目的似乎也正在於此，他們未必不知道繩子、紙板、紙盒、布幔是人家早已用濫的東西。但是，他們也看到，油彩每天都還為無數畫家所用，濫與不濫全在於特定文化背景下的某種敘說需要，這似乎就是他們的初衷。

以上我們概括的現象還不足以深入說明地域和群體之間乃至作者之間的複雜而豐富的差異。有時，這些因素會互相滲化、游離，似乎無壁壘可言。似乎也有較例外者，如河北省有個米羊畫社展，其思考的重心則在中國文化（文人）傳統和民間傳統的差異方面，他們試圖在這種關係中確定自己的價值和創作方向。從表面看似乎溢出了當代青年運動潮流之外。但廣而言之，仍有神合之處。

潛流

我們從這樣三個方面概括85美術運動，豈不是基本囊括了西方現代美術流派的全部特徵了嗎？還有何現實中國美術的特點呢？然而，這所謂沒有特點的特點正是現時中國美術的特點，也正說明了85美術之所以成為運動的理由。藝術變革需要運動，沒有運動就沒有藝術的發展，當然藝術畢竟不等於運動，運動初始也不一定會出大師。這種狂熱的「拿來主義」運動是開放的必然產物，雖然有某種破壞性，但正如克萊夫・貝爾所說，在一個偉大的情感復興之前，必然有一場破壞的運動，它很可能是統領時代的流派與大師出現的序曲，儘管隨著月轉星移，運動中的絕大多數作者和作品也許會泯滅，然而運動長存，其主要價值在於做為整體的作用而非與其同步的某件作品，何況也出現了相當一批有前途的畫家和好作品。

運動的這種性質使參加運動的青年畫家們產生了悲劇感與犧牲意識的心理狀態。

面對著一面是強大的，同化力極強，然而確實不能與這些現代青年的心態同步的傳統和過眼雲煙般的西方諸流派產生了強烈的位差感，我們和另一個文化系統根本不在同一個層面上，遂使他們難於馬上尋找到自己在步入未來時的位置，新觀念、民族化、中西合璧是那樣遙遠的理想，在這西方文化不斷衝擊東方文明古國，遂使古國的堤壩不斷決口而又不斷後移的時代，當務之急的選擇本身就是實在的行動和現時最高的藝術價值，他們何嘗不想超脫開這「水火不留情」的文化戰爭去構築著藝術的理想殿堂，然而這殿堂怎能構築在堤壩之上？與其如此，還不如充當一

粒沙子或一塊石頭投入洪流中去，這樣，首先就要淹沒於洪流之中。當西方的繪畫語言要超越自己，並從東方吸收養分時，中國的畫家卻割愛了「復古開新」的老路，甚至要「反傳統」，這傳統可能在另一個層次的文化系統中看來是精華，而在這裡卻是沉重的包袱。於是，不得已重複人家走的路，正如浙江的一位青年引西賢之言說：「既知某事無望，決意反其道而行之」，一個勁地朝那個極端走，哪怕走得很膚淺，作出勇敢的犧牲。這種犧牲恐怕正如日本明治時代的全盤西化，沒有這個過程就不會出現岡倉天心和日本畫。

一方面是勇敢自信的衝衝殺殺，一方面是自我的哀嘆。衝殺是靠群體，然而這群體只是形式並非是群體意識，沒有這群體形式就不能形成力量，而尚未確定、正在尋找和思索著個人和民族的位置和意志的個體力量是渺小的。

有的青年畫家總有一種危機感，擔心自己的藝術生命會過早結束。浙江的一些青年畫家則戲謔地說完成了一批作品，好比結束了自己的生命，從懸崖上跳了下去。但是這悲劇感同時也是一種不斷否定中的進擊意識，在現時中國，這種悲劇意識似乎要比那種盲目樂觀的浪漫詩意更具現實性和積極意義。

自信心與悲劇感，衝殺與犧牲似乎是不可避免的時代矛盾。誰不想當大師呢？沒有狂妄也不會成為大師。但是，他們知道，這或許還不是立刻出現大師的時候。江蘇的一些青年畫家甚至認為百年內築成中國現代藝術體系是不可能的。然而，即使如此，還要思索、選擇和應戰，哪怕是姿態性的。85 美術運動或許從某種角度說就是一種姿態，是一種勇敢者鋪墊者在應戰的姿態。

但是，這種「拿來」並不是為了拿來而拿來，而且一旦拿過來後，樣式的值就已發生了變化，這種「姿態」行動的背後有其選擇意志。這意志也不能簡單地斥之為照搬。事實上我們一直在選擇與拿來，俄羅斯、蘇聯、印象派、克里姆德、莫迪利亞尼、魏斯，不同的是我們經常是只以其中一種做為我們的主要參照系，那麼現在參照的多了，有何不好呢？至少說明我們的表現空間和思維空間的需求拓展了。

尚且，這不是表面現象。在這現象的下面，流動著與大洋相通的千溝萬壑，這一代青年的許多哲學意識和心理狀態自發地具有世界性，這種「西方化」的現象是基於某些世界性的心態之上的，並非只是效響之舉。這種心態體現如下兩方面：

● 自我認識的危機

人類文化越往後發展，認識人自身的內向觀察就變得越加顯著。文藝復興時期的思想家蒙台涅說：「世界上最重要的事情就是認識自我」，隨著人類生存空間和宇宙空間的不斷拓展，人對自身思維的認識越來越迫切，人類學與宇宙學將並駕齊驅。但是，正如宇宙具有無限性一樣，人的思維與認識也是無有終極的。同時，外部空間的雄渾偉大和人類科學的日益豐富，時時摧毀著人的自明性，而且相當程度

上是人類選擇的結果，按馬克思所說是人的異化，於是超人、超知識即成為一種普遍心態。這種心態又以求知與懷疑的矛盾體現出來，而人類生存的要素即是矛盾，恐怕眼下的中國青年是中國近代歷史上最矛盾的一代。甚至他們還肩負著藝術家和社會學家的雙重任務，這種矛盾又造成了他們的作品追求某種智慧型，其結果則是多義性。求知必然崇尚理性，隨著世界性的知識階層的出現，藝術的知識化和思維化是必然趨勢，而85年美術中的繪畫學者化和泛生活化的傾向（消除知識生活與藝術神祕之間的界限）就不足為怪了。但是，85美術的理性不僅僅是由知識性和文化反思成分構成的，還有著現實批判性因素在內，理性的覺醒，首先是懷疑，到底凡是現實即是合理的，還是凡是合理的方為現實？這種魔圈似的正反命題雖然仍在循環，但當務之急的裁決與判斷是人的本性，特別是在文化轉折時期。

但是，無論是在科學領域還是藝術領域中，當知性大踏步行進以後，一時還不能突破自身的局限性時，就會逐漸步入神祕的殿堂，85美術思潮中，恐怕屬理性派畫家最為苦惱了，既然窮理盡性是不可能的，於是宗教精神便應運而至。一位浙江「85新空間」的作者到寶鋼去，看到五顏六色、粗細不均盤根錯節的金屬管道，聽著那管道內的嗡嗡怪響，一種神祕性伴隨著某種失落感油然而生。他本來的表現現代文化有序構成和揚棄農業經濟的自然感受的理性目的為這不可知的神祕性所籠罩，他畫出了這種神祕。藝術與宗教本來就是孿生兄弟，這時，只有宗教的荒謬與神祕方能解釋這種神祕。

於是這種宗教的神祕使創作主體的矛盾產生了平衡，人與宇宙和諧相處了，並且不為任何外部力量所干擾，歷史與人類的某種永恒性的東西在這靜觀與空寂之中生成了。這即是85美術理性之潮的宗教精神（氣氛）。

此外，宗教教義中的某種墮性，這時反而成為他們反思傳統國民性和藝術精神

喬曉光（河北）　空間・吉祥之光　油畫　180×180cm

的武器，如前所說，他們提倡宗教中的「原則性」和「懺悔精神」。前者體現爲藝術形式與精神內涵的有序化，後者則體現爲對現實性的關注和正視現實的冷峻與不迴避的態度。

認識自我的危機產生於迷惘，迷惘是永遠存在的，但人們總是追求更高水準的迷惘。這或許是一些青年畫家的某種心態。

● 自我價值的失落與回歸

這裡所說的價值並非某種現實性的功利價值，而是指的一種人的本性的價值。這價值即是判斷力。人類的歷史與其說是事件的歷史還不如說是人的判斷力不斷演變的歷史。隨著大工業文明的出現，科學技術的迅猛發展，人們一方面自信於判斷力，另一方面也時時感到判斷力的喪失，又由於人類生活的價值在於不斷地對生存狀態進行批判性的審視，因此，一旦判斷力存在危機，那麼馬上導致更強烈的對生存狀況進行審視的慾望，同時，相應地也會出現一種失落感。85 美術作品中出現眾多的「冷漠」、「麻木」、「孤僻」氣氛的畫面恐怕與這種遠距離的審視有關。這種遠距離的審視正是出於擺脫主體判斷力喪失的窘境的動機，因爲「人總是傾向於把他生活的小圈子看成是世界的中心，並且把他的特殊的個人生活做爲宇宙的標準。但是，人必須放棄這種虛幻托詞，放棄這種小心眼兒的、鄉巴佬式的思考方式和判斷方式。」（恩斯特・卡西爾《人論》）

因此，跳出原有的生活圈子去審視生活而且要站得高些、遠些，天上、地下、橫向的、縱向的、多角度地審視，即是強化判斷力和主體意識的必然途徑。85 美術中出現那麼多宇宙、時空意識的作品，即體現了這種有意或無意地回歸主體判斷力的願望。同時，這也是一種掙脫農業經濟式的自然感受型的落後生活圈而步入城市文明的現代生活圈的現實需求。是參與世界文化的自強心的體現。

這無疑是一種積極的認識慾望，審視不等於超脫，批判不等於否定。儘管許多青年畫家的審視可能是無意的，但也並非是趕時髦，說到底，其內心存在著這種潛意識。

因此，如果我們不從人類文化發展的層次上去分析目前青年畫家的「孤僻」、「冷漠」或者「躁動」、「擴張」，而只是從以往形成的某種機械社會學的模式去貼標籤，則必然會出現南轅北轍的窘境。

以上，只是一個簡單的心理狀態方面的分析。

總之，85 美術運動是隨著中國大陸的開放政策而來的好現象，它是五四新文化運動精神的延續和發展，是構築中國現代美術體系走向世界文化的又一次跳躍。沒有運動，沒有歷史，也不會有大師，而認識運動，跨越歷史，還要由大師來完成。這裡我們應記住孔德的這句話「認識你自己，就是認識歷史。」（摘錄）

瘋狂的歲月──「中國現代藝術展」始末

轟動一時的「中國現代藝術展」（China/Arant-Garde）（1989. 2.5 北京中國美術館）已經過去十多年了，它發生在天安門「六四」事件之前四個月，學生民主運動開始前二個月，但它的準備過程從 1986 年 8 月開始大約有二年半時間，在展覽結束後，其收尾工作又持續了約二年時間，直至 1991 年 10 月我赴美。做為該展的籌備委員會負責人我親身經歷了全部過程，在這一段時間，我因籌備工作之需，主動地和被迫地與各階層人士：政府官員、公安、企業領導、個體戶、知識精英、民運人士、作家，當然還有藝術家、藝評家等廣泛接觸。這一事件涉入了從中央到地方的多個部門，從政治經濟到文化的各方面。故它反映了彼時中國社會結構與社會心理，它本身的運作即是中國大社會的一個縮影，本文不擬從理論上分析這一事件，而是據記憶、筆記、史料、文獻和發表物等作一事實陳述。我做為涉入最深的當事人，自以爲有責任將這些事實記錄下來，做爲有興趣者的研究資料，更重要的是也除去了我心頭的一份掛牽。以下，我將主要過程與事件按時間順序輯錄如下：

展覽的最初發起，
珠海「85 青年思潮大型幻燈展」

85 運動的轟轟烈烈震醒了正趨於保守的美術界，1986 年 4 月在北京召開的「全國油畫藝術討論會」是由中國美術家協會主辦的官方會議，但會議者主辦者爲此後成立的中國油畫藝術委員會，其主要核心爲在美術界持開明姿態的靳尚誼、詹建俊等五〇年代成長起來的油畫家。會議邀請了水天中、我和朱青生作了三個學術報告，分別從中國二十世紀早期油畫、當代美術，以及西方美術幾方面做演講。這次官方會議破天荒地首次邀請了一些 85 年運動中的群體藝術家代表，包括哈爾濱北方群體的舒群、上海的李山和杭州的張培力。我的演講題爲「85 美術運動」的報告，向與會者放映了幾百張各個藝術群體的作品幻燈片，並講解了這些群體的藝術觀，這種如潮般突如其來的創作現象

使老一代和中年一代藝術家大為吃驚。儘管他們不理解，但至少這些介紹使他們對85運動有所了解，而其開明者則表示願意理解。這種交流方式使與會的幾位群體代表萌生了舉辦一個幻燈片展的想法。廣州的李正天與舒群、李山、張培力找到我，共同提議一起籌辦這一展覽，並擬在廣州舉行。

在此期間，北方群體的王廣義調到了成立不久，且有意舉辦全國性會議念頭的珠海畫院。於是他開始奔走北京與南

珠海會議後，部分青年藝評家移師長沙，召開新潮藝術演講會，此為會後留影。由左至右依次為：李路明、王小箭、高名潞、鄧平祥、李子健、朱青生。

方，與我共同擬定了會議的計畫，並最終說動了珠海畫院與《中國美術報》合作主辦，並由我（展覽委員會主任）出面籌備會議。這應是85運動以來第一次群體藝術家的大聚會，各地與會的藝術家有王廣義、舒群（哈爾濱）、張培力（杭州）、丁方（南京）、毛旭輝（昆明）、李正天、王度、王川（廣州）、曹湧（甘肅）、李山（上海）、譚力勤（湖南）等。但此會亦邀請了多位從北京中國美術家協會、中央美院、中國藝術研究院以及廣州美院來的開明中年藝術家與理論家。此一幻燈片展於1986年8月15日至19日舉行，共收到了從各地徵集到的一千多張幻燈片，最後選出了三百四十二張作品參加展覽。8月16日和17日，參加映展的群體作品包括：甘肅「探索、發現、表現」五青年畫展、蘇州部分青年畫家近作、國際青年年美展、北方藝術群體、河北米羊畫會、河南「中原藝術集團展」、浙江85新空間展覽、杭州「池社」作品展、浙江「紅75％、黑20％、白5％」展覽、江蘇「新野性主義畫展」、江蘇油畫年展、江蘇大型藝術週展、四川部分青年作者作品、湖南「零藝術集團」展、湖北部分青年作者作品、「廣州105畫室」作品、南方藝術家沙龍、山東青年「奉獻展」、上海地區部分青年作者作品、「安徽油研會青年畫展」、「江西青年美展」、「天津四人畫展」、「北京11月畫展」及「北京青年畫會」、「山西現代藝術展」、內蒙部分青年作品、雲南、上海「新具象」展、西藏部分青年作品、深圳「零展」以及珠海青年畫家作品。

在映展過程中，與會的藝術家與藝評家還就一些理論問題，如「85美術運動到底是思想解放運動還是藝術運動」、「中國現代主義與後現代主義」、「什麼是前衛性」等，這些問題都是中國前衛藝術所面臨的基本課題。這次大型幻燈展是1989

年的現代藝術大展的序幕，事實上，也正是在這次展覽上，與會的藝評家與藝術家共同發起倡議開一次大型的中國當代前衛藝術展。於是，一個艱難而複雜的展覽籌備歷程即此開始，而當時恐怕沒有人會想到這一設想在二年半後方實現，而且也沒料到它會引起那樣強烈的社會衝擊力。

中國現代藝術研究會

雖然「珠海會議」事件本身的出現是激進的前衛群體與開明的官方組織（新成立的珠海畫院，尤其是《中國美術報》）合作的結果。但前衛藝術家畢竟是不理會甚而蔑視既定的官場法則的，他們是放浪形骸的波希米亞人，極具挑釁性。「珠海會議」是一次前衛運動的集體演練，它成功了。但是它也必須付出代價，因為前衛陣營的不守規則，利用權威而又蔑視權威的態度，以及骨子裡痞子習氣是與權威的「貴族」標準格格不入的，更不用說他們的自由意志更不能為後者所容忍。因此，一旦事件告成，而合作關係的破裂則在所難免。王廣義為「珠海會議」的出現立下汗馬功勞，但他為了事情的成功，不惜瞞天過海，待展覽開幕後，珠海畫院和《中國美術報》雙方都指責王廣義未以誠相待。珠海畫院甚至以無約在先為由，不發給參加會議的群體藝術家、代表回家路費，後經我與院方交涉，而王廣義表示認錯後，風波方止。

或許因不滿青年藝術家群體以及年輕藝評家群的激進、猖狂，本來同意做為主辦單位的《中國美術報》也在珠海會議後撤回許諾。我曾試圖幾次與《美術報》社長張薔和主編劉驍純爭取，但他們均表示由於是集體做的決定，不能更改。在中國的政治背景中，任何展覽均需至少有一個主辦單位承辦，何況這樣一個大型的全國性藝術展，非得有一個全國性的藝術部門出面。在《美術報》拒絕後，我又嘗試以《走向未來》雜誌來主辦。當時以金觀濤為首的叢書編委很希望組成一個美術展，但幾經磋商仍未達成共識，《走向未來》則獨立辦了一個以中央美院幾位青年教師為主的展覽。無可奈何的情況下，我與幾個在京的年輕藝評家商議，決定自發成立一個組織，美院教師朱青生自珠海會議後非常投入展覽籌備的活動。此外，還有周彥、范迪安等人也極力主張組織一個現代藝術研究會，將中國有為的藝評家聯合起來，一方面為促進藝術理論的更新；另一方面為籌備現代大展。因為，自八〇年代中，一些理論研究生和年輕藝評家進入中國的重要美術刊物做編輯兼批評工作。如北京，《中國美術報》有栗憲庭、劉驍純等，湖北《美術思潮》有彭德、皮道堅等，湖南《畫家》有李路明等，《美術》雜誌有我、王小箭、唐慶年等為責任編輯，八〇年代，在出版是全國美展之外的另一條主要面世之路的情況下，於是，這時期的藝評家與編輯，即發揮了前衛藝術贊助人的身分與作用。

1986年11月15日，朱青生與我一起商討籌建現代藝術研究會的計畫。朱極力主

張我出面做研究會的負責人，但我考慮這個研究會還須是一個中、青年藝評家合作的組織，最好由一位中年藝評家出面，並覺得由劉驍純出面為好。當即，我們騎車前去劉驍純家，路經朝陽門立交橋，我倆停駐橋上傾心長談，朱談到其志向始終是做一位學者，從學術的角度建立研究現代中國藝術體系。而我則表示，儘管我也熱愛純學術研究，但目前中國需要衝破保守的束縛，我得先充當抱炸藥去炸碉堡的角色，沒想到這次長談決定了往後多少年，使我的命運與前衛藝術運動特別是 89 前衛藝術展覽綁在了一起。

研究會籌建工作進展順利。第一次成立會議 1986 年 11 月 25 日在中央美術學院美術史系召開，劉驍純、水天中、郎紹君、栗憲庭、朱青生、周彥、范迪安十幾人參加了會議。我在會議前一天突患急性盲腸炎住院開刀，未能與會。會議當天，劉驍純、朱青生到醫院看我，告訴我會上通過了「中國現代藝術研究會的意向書」，會上推薦了二十九位來自各地的藝評家和理論家為第一批成員，並委託在北京的劉驍純、我和朱青生為臨時召集人，會議並決定全力以赴促成 7 月份的展覽。（見〈意向書〉原文，高名潞存，未發表）但是，如果使研究會成為合法機構，就必須使它掛靠在一個官方機構之下。於是，經北京青年畫會的會長劉長順介紹，我們正式向北京團市委提出了申請，同時在我與劉長順長談之後，他表示北京青年畫會（北京團市委屬下機構）願意出面主辦中國現代藝術展。在北京青年畫會的推薦下，我與北京農業展覽館的副館長談了展覽計畫。由於他早年畢業於中央工藝美院，開明的表示願意大力支持。當時也考慮到在北京農業展覽館展出可以避免文化部的審查及展廳高大適合於現代藝術發表。幾經討論，終在 1987 年 1 月 7 日雙方簽署了合同。甲方為全國農業展覽館，乙方為北京青年畫會，租用場地面積為 6037 平方公尺，展覽時間為 1987 年 7 月 10 日至 25 日，共 16 天。展覽全部租金為 33807.20 元（原始合同，高名潞存）場地的確定，使籌備工作有了突破，繼而是經費與具體展覽方案的落實。3 月 9 日我以個人名義向各地群體發出信件，邀請他們到北京開會。1987 年 3 月 25 日、26 日兩天來自黑龍江、內蒙、甘肅、山東、河北、廣東、湖南、天津、四川、福建、江蘇、安徽、浙江等地的藝術家和在北京的藝評家三十餘人聚集一起確定了幾點具體方案。1. 展覽由各地青年藝術家群體以聯展形式展出，各群體有獨立空間，可自行設計。2. 自籌資金。會議非常緊湊，各群體代表參觀了農展館的場地，都備感興奮。儘管會議場所因條件所限而時時移動，甚至一次冒嚴寒在北京團市委中堆放貨物的大院內開會，這時大家已感到政治氣候趨緊。果然，就在原計畫第二天即可從北京團市委得到研究會被批准成立的正式文件時，傳出胡耀邦總書記已被停職，而反資產階級自由化運動即從此開始。儘管政治形勢變化會帶來影響，但大家一致決定仍按原計畫在農展館開幕，為避免政治的敏感，將展覽定格為「各地青年藝術家學術交流展」而避免用「前衛」、「現代」、「新潮」等字樣。

第一次現代藝術展籌備會後留影。會址，北京團市委堆放貨物大院。前排戴墨鏡者為高名潞。 1987.3.26.

但是，反資產階級自由化的洶湧推進，使藝術界的官員們迅速調整其政策與方向。僅僅在《美術》雜誌，大小型的總結會、討論會、反省會就不知開了多少。主編精神高度緊張，每日如坐針氈，而我也免不了備受關照，但仍積極籌備著展覽。至4月份少數群體已籌集到一些資金。進展順利。

籌備處是虛擬的，名義上凡參加第一次會議的人都算籌備處成員。當時在北京的大量工作是在北京青年畫會的支持下作的，畫會的吳曉林和《美術》雜誌的陳威威作了大量的事務性工作。美院的周彥、范迪安則是主力幹將，而朱青生則如其朝陽門立交橋上宣示的志向，離開了運動，「回歸學術」去了。劉驍純和栗憲庭不顧《中國美術報》不願參與的限制以個人名義參與支持。此外，賈方舟等人也熱情支持。

1987年4月4日，中共中央宣傳部文化藝術局向中國文聯、各文藝協會和中國作家協會下發了通知，禁止全國性的學術交流活動，（見《通知》，中共中央宣傳部文化藝術局，1987年4月4日），4月10日，在中國美術家協會書記處緊急會議之後，書記處書記之一的《美術》雜誌主編邵大箴與我長談，向我出示了中宣部文件，要求我立即停止籌備展覽工作，以及中國現代藝術研究會的組織工作，這時，外地的群體也反映由於反資產階級自由化，贊助極難籌集。這種無能為力的情況使我不得不在四月底發出通知，宣布這次全國群體藝術展被迫流產。

進入中國美術館的談判

展覽流產與反資產階級自由化運動的持續逼使我回到書齋，於是決心將85群體運動這一歷史事件以史實形式記載下來，經與同道者，王明賢、周彥、舒群、王小箭及童滇八個月的集中搜集材料和撰寫，完成了《中國當代美術史1985～1986》。由於此書是做為「文化：中國與世界」叢書之一，在編撰過程中與學術界的朋友加強了交流，待1988年初反資產階級自由化運動結束，在甘陽、劉東和楊麗華等朋友的幫助下，與「文化：中國與世界」叢書、三聯書店、《讀書》和中華全國美學學會（社科院）達成共識共同主辦中國藝術展，儘管這些主辦單位多為道義上的支持，但有了這些開明的極有影響的官方文化單位的支持，就有了與中國美術館談判

的籌碼。

自1988年4月，我開始與中國美術館展覽辦公室和主管展覽的副館長正式談「中國現代藝術展」事項。我向館方提供了展覽方案和一些作品幻燈片，一星期後，美術館答覆不能承辦，因爲作品的方向需愼重考慮。至1988年夏天，反資產階級自由化運動似完全過去，我又一次與中國美術館聯繫事前做了更多的準備。首先，拜訪了劉開渠、吳作人、靳尚誼、詹建俊等先生，請他們出面支持，並作展覽的顧問。特別是劉開渠乃德高望重的雕塑家，又是美術館館長，加上爭得了邵大箴主編同意《美術》雜誌也做爲主辦單位之一。這樣連同原來的中華全國美學學會、「文化：中國與世界」叢書編委會、《讀書》雜誌、《中國美術報》、北京市工藝美術研究所，六個單位共同主辦這個展覽，無疑增加了其合法性，並加上準備了更充分的材料和報告。9月初，我又一次將材料交給美術館。

9月15日，中國美術館答覆，基本同意承辦，並將日期訂在1989年春節期間。開幕之日正是大年三十，但是中國美術館爲避免單方承擔責任，提出必須得有中國美術家協會同意與證明，方可拍板定案。

9月22日，在美協書記處成員董小明的協助下，我在美協與闞風崗、葛維墨、董小明三位書記處成員談話，向他們解釋了展覽的全部計畫。最後他們提出了三個條件：1.不許有反對四項基本原則的作品。2.不許有黃色淫穢作品。3.不許有行爲藝術。當時，我很不情願接受第三項，但考慮到展覽的整體，於是答應了。提出行爲藝術將以圖片形式展覽，而後，書記處在展覽報告和主辦單位名下寫了「同意美術雜誌參加主辦『本國現代藝術展』，請中國美術館予以大力支持。中國美協書記處。1988.9.22」並加蓋了公章，自此中國美術館方最終同意承辦展覽，進入中國美術館的歷程是艱難的，但進入中國美術館的意義是非同小可的。有人批評這是前衛被招安，而堅持前衛就是堅持地下和處於反官方地位。而我則認爲，前衛應該佔據文化傳播的制高點，這樣才能充分顯示其文化的顛覆性。此外，前衛——做爲知識分子文化的代表，更應注意到它的大衆傳播意義與效果。

1988年9月底，當我得到美術館確定展覽場地的消息，即與各主辦單位通報，並於1988年10月8日，在《美術》雜誌舊址「東四」八條召集了以各主辦單位代表組成的第一次籌備會，劉東代表「文化：中國與世界」叢書和中華全國美學學會，楊麗華代表三聯書店與《讀書》，劉驍純、栗憲庭代表《美術報》，唐慶年代表《美術》雜誌參加會議，同時美術學院的周彥、費大爲、范迪安，《建築》雜誌的王明賢，參加了會議。這些人即成為籌備委員會的基本成員。

在我介紹了爭取場地的經過後，會議確定了展覽籌備委員會的組織形式。大家一致提出由我做籌委會負責人（不稱主任，因不符合前衛藝術風尚）。我當時曾提議由劉東和劉驍純或栗憲庭做爲兩個副的籌委會負責人，但大家一致認爲一個人做

決策更爲明確簡單。會上，我還提議請栗憲庭負責展廳設計，范迪安負責宣傳及文件，周彥負責學術（包括圖錄和研究會等），費大爲負責對外聯絡宣傳，孔長安負責藝術作品的銷售，唐慶年負責經費安排，王明賢負責其他日常事務，會後發表了「中國現代藝術展」籌展通告第一號（見《中國美術報》原文，高名潞存）。

學術準備：88 中國現代藝術研討會（黃山會議）

1988 年 8 月，安徽省合肥畫院畫家凌徽濤到北京找我，提到合肥畫院有意主辦一次現代藝術討論會，希望我來主持。9 月，由於中國美術館的場地問題有了進展，同時有必要進行一次展覽的學術準備會議，我立即與凌徽濤確定了會議的細節，得到了美術研究美研所所長水天中的支持，同意美研所做爲會議主辦單位。

11 月 22 日，百餘名前衛藝術家及藝評家、編輯等從中國各地（包括西藏、內蒙、甘肅等地以及一些外國朋友）齊聚黃山市屯溪江心洲賓館，開始爲期三大的繼珠海會議之後的第二次全國前衛藝術家大聚會。

這次會議的重要性不僅在於它檢閱了自反資產階級自由化以來，以及在經濟浪潮的衝擊下的前衛藝術的動向與反應。這政治與經濟的雙向衝擊確實對前衛的發展影響很大。會議觀看了一千餘張新作品幻燈片，宣讀了三十多篇論文。但這些成果遠不及原先料想的豐碩，這也多少爲 89 年的前衛藝術大展投下陰影，至少不得不從原先新作品展的計畫退回到一個以回顧展和新作展相結合的展覽形式，除了政、經雙向衝擊導致作品的弱化之外，85 運動以來的新轉向也是重要原因之一。會議中不少藝術家認爲 85 運動應有新的轉向，因爲 85 運動是對人文熱情、社會理想（包括政治理念）的抒張，而新的轉向則應是對人文熱情的清理。下個階段中國現代藝術的發展是意義的消失，是與世界背景的認同。應該說這一轉向非常早地傳達出了 89 年「六四」後的前衛發展動向：走向膚淺與普化、商業化的和全球化。

儘管這一轉向在反省 85 運動的烏托邦理想主義，並試圖將藝術回歸到現實社會這一點上是具有積極

1988 年黃山會議中的大鬍子藝術家合影。由左至右：宋永平、曹湧、張曉剛、李津、柴旭、王廣義、劉彥。 1988.11.23.

意義的，但它畢竟尚未體現在具體的藝術實踐中，於是，轉向即可能成為階段性空白。但更為重要的是，這次大聚會是中國範圍各路前衛「諸侯」的大會師，這不僅僅是藝術思想與藝術作品的交鋒競爭，同時也是風度、魅力、語言表達等方面個人風采的爭輝。對這些造反者而言，無權威可言，無先來與後到，不同群體的藝術家之間的對壘常常是不可避免，他們的對話往往語詞激烈。學術之外不乏人物臧否。互相反唇相譏，甚至劍拔弩張，或許前衛藝術家的聚集注定是散沙堆起的金字塔。

黃山會議聚集了全國前衛的精英，從服裝到風範舉止。這些放浪形骸的現代精英們住進了黃山市最豪華的飯店。這頗使當地的「時髦」名流及「土豪劣紳」大生醋意而頗為不滿。

本來，從大家一踏入江心洲賓館，我的神經就開始繃緊，防範各路諸侯之間會有「火併」。在地方的被壓抑很可能在另一種放鬆的環境中發洩。儘管三天會議間對一些行為進行了控制，如有的藝術家飯後當眾摔砸飯碗及掀飯桌。有的藝術家則在各個藝術家房間內投撒保險套，一位收拾房間的女服務員抱著一大包保險套來見我，問怎麼辦，我趕緊讓凌徽濤給她二十元，叫她不要聲張。但藝術家們的放浪形骸引起了當地部門的不滿。但我萬萬沒料到會發生流血衝突。11 月 24 日閉幕式晚餐後以為萬事大吉，誰料到與會藝術家在晚餐即將結束時與同時在餐廳進餐的新郎及客人（當地頗有影響的好事者們）發生暴力衝突。新郎被一藝術家用酒瓶將頭打破，一時黃山各路好漢將前衛精英們團團圍在一間飯廳之中，公安局長也隨即趕到。黃山好漢們高喊捉拿與會藝術家某人——他們認定的凶手，在與警察談判後，我同意親自帶這名肇事者到公安局，但當我拉著他的手試圖衝破攔截的人群到飯店門口乘車時，石塊卻如雪片飛來，藝術家雖身高一公尺八也手直顫抖，我只好拉他返回飯廳。公安局只好就在飯店與我們談判。我和合肥畫院德高望重的老畫家裴家同、范迪安、周彥等都參加了談判會。強龍壓不住地頭蛇，公安局當然護著地頭蛇。公安局堅持要留下「凶手」，懲罰會議主辦者，而飯店主管也趁火打劫，歷數藝術家的種種惡跡，我們只好據理力爭，為藝術家辯護。正在雙方僵持時，電話叫我，告我藝術家宋永江在試圖跳窗逃離飯店時被當地流氓圍住，亂棍打得躺在血泊之中。我頓時大怒，向公安局指出，若宋有意外，你們要負責任。宋永江被急送醫院，臉部就縫了十七針，牙也被打掉幾顆。公安局見勢不妙，這畢竟是「全國性」會議，麻煩惹大不好收拾，於是建議我們連夜離開黃山市。這時已是半夜，我趕忙召集所有與會者百餘人，不論選擇何種交通工具，立即動身，必須當晚離開這是非之地，於是各路英雄三三兩兩悄然消失於夜色之中。回想起那緊張狼狽而又富喜劇色彩的一幕，真像電影的場面，使我感到一種發生在藝術家和民眾心底的浮躁，它是一種不滿、宣洩，也是一種對社會強烈的非理性批判。這浮躁後來出現於現代展中和「六四」學運中，但它是社會所給予的，它又回敬給社會，有時其政治目標並

不是很清晰的。但這種盲目的發洩與破壞也是中國當代社會轉型期中必不可少的動力與活力。

籌資金難，難於上青天

籌集資金的難度，遠甚於學術的準備。場地與經費是籌備現代藝術展的雙頭馬車，這樣一個大型的展覽，資金全部得自籌。雖然有六個主辦單位，但只是名義和道義上的支持，且那年頭，這些文化單位也是自身難保。

在展覽場地落實，學術動向摸清後，最關鍵的即是如何籌足十幾萬元的經費，對我們這些窮讀書人而言真是天文數字。而一次次的否定贊助回音幾乎使我覺得前面的努力付之東流。特別是南京熊貓電子公司原擬獨家贊助，但忽然在12月初傳來噩耗（當時我正在武漢開會，接到努力幫助聯繫的南京楊志麟、徐累的電報）熊貓電廠撤回許諾。此時離開幕只有兩個月，然而全部資金只有北京工業美術總公司贊助的三千元，供維持日常展覽事務用。時間緊迫，到哪裡去籌集這十幾萬元款項？於是，我在此後籌委會上憤慨地說：「以前是因政治上不可抗拒的原因辦不了展覽，那是實在無奈。但如果這次是因經濟而使展覽不能實現，我將宣布永遠退出美術界。」這話被當時在旁聽籌委會會議的長城快餐車老板宋偉聽後，覺得實在太浪漫而不可思議，但他同時也很佩服這幫書生的意氣。也就是這個宋偉後來慷慨解囊，資助了展覽五萬元（後取回三萬）。

這時，經費問題已使展覽籌備工作到了破斧沉舟的地步。一方面我們得咬著牙做正常的工作，如收集報名作品，以及做初審評選等。另一方面我得全力以赴把精力投入到籌款工作。當《中國市容報》的曾朝瑩（阿珍）告訴我黑龍江建委有可能提供贊助的消息時，當晚我即登上北上列車，並發誓帶不回分文，我則變成冰雕，以此感化人們對現代藝術的支持。哈爾濱之行約十幾天，我與阿珍四處拜訪，包括建委主任，儘管我還將自己收藏的一件卷軸畫奉獻了，但得到的無一例外的當面熱情寒暄，而別後則是石沉大海。幾近絕望之際，阿珍把我介紹給《中國市容報》主編，幾次面談，他允借五萬元作展覽費用，展後於1989年6月30日前還回，當即簽下合同，從而未使哈爾濱之行徹底空手而歸。

這些籌錢的「愁」，使藝術界之外的朋友也為之動容。知青一代的小說家張抗抗打電話給關心現代藝術的小說家馮驥才，懇請幫助。並在《人民日報》上發了給馮驥才的一封信〈這事只有找你〉。而我則連夜兩趟穿梭於京津，與馮驥才一席談，頗是惺惺相惜，不僅僅是因為本為同鄉，我還覺得他身上有一種天津人特有的江湖氣。他也是性情中人，難怪他能寫出〈三寸金蓮〉和〈神鞭〉中那些天津水陸碼頭上的各類世俗人物。事情迫在眉睫，馮當即允以天津文聯刊物《文學自由談》名義資助一萬，天津文聯所屬一個藝術公司協助提供贊助一萬。二萬元在展覽即將

開幕之際落實，這有如絕處逢生，使我吃了一劑定心丸。加上一些外地藝術家協助得到約二萬元贊助。儘管仍有大部分經費沒著落，但開幕至少已不成問題。

在經歷了驚心動魄的兩次停展和緊張的 69 小時的展覽後。閉幕那天中午，宋偉懷抱五萬元人民幣到美術館廣場交與我，這筆贊助似乎一下子消除了經費上的危機。然而，展覽後宋偉因手頭緊為由，要回三萬元，並答應 6 月 30 日前還回。但接著學生運動和「六四」發生，長城快餐車幾遭全軍覆沒，這筆錢始終未兌現。「六四」後我一面背著這三萬元債，一面被停職在家學習馬列，直至 1991 年 10 月我來美國之前，才由安徽凌徽濤透過朋友的贊助，以及《美術》雜誌一起還掉這拖欠《市容報》二年多而讓我喘不過氣來的三萬元債務。

兩次停展

展覽開幕的前一天，1989 年 2 月 4 日，按中國美術館要求，美術館領導、文化部藝術局和中宣部藝術局與展覽籌委會在中國美術館召開了一個審查會。同時籌委會也請了一些開明的美院教授如靳尚誼、詹建俊、邵大箴等到會，以尋求他們對展覽的支持。會議開始一些作品果然遭到強烈的指責和批評，其中爭議最大的是王廣義的〈毛澤東 1 號〉，美術館館長堅持撤下，我們據理力爭，同時在美院幾位教授的支持下方保住，但要求王廣義必須在作品旁邊寫上作者的意圖和說明。會後我和王廣義一起起草了「說明」，按會上我們辯護的理由，即毛澤東是二十世紀中國歷史最具影響的人物，不論其功過如何，我們必須用理性去分析他。故覆蓋在毛像上的方格應解釋為理性。但一些反對者說這是將毛置於牢籠中，此外，其他少數作品，如黃永砅的裝置作品〈拉走美術館〉在會議之前即已被美術館因場地不適合為由而否定。

此外，有幾件與性有關的作品也受到指責。最終，預定參展的三百件作品，取掉了三件（我們同意了，因為它們都不是很重要的作品）。

2 月 4 日，美術館已經充滿了火藥味。首先官方，包括美術館領導、保安部門以及北京市公安局都找到我，極力想從我這兒得到是否有意外事件發生的可能性，並施加壓力，警告不許有非計畫的事件發生。北京公安局問我是否知道北京中央工藝美院和中央美院的幾個學生要在美術館廣場遊行，我確實不知道，事後才知道確實有幾位美院學生，包括盛奇、康木（他們曾在北大、長城等地做過幾次〈觀念二十一世紀〉的行為藝術），計畫在 2 月 5 日開幕的當天從中央工藝美院一路作行為藝術直至美術館展廳。2 月 4 日夜，便衣警察連夜守候在工藝美院外，以阻止這些學生外出，幾位美院教授也善良地出面勸阻，此事件方沒有發生。

藝術家方面也是緊鑼密鼓，不少人緊張地準備第二天不宣而戰地衝進中國美術的最高殿堂。似乎這時任何理性地，以藝術的形式、觀念的語言陳述文化與社會的

一般觀眾在 1 樓展廳。正面的作品是高桅、高強、李群的作品〈充氣主義〉，由塑膠手套、保險套和充氣球等構成。

觀點都顯得柔弱乏力了。哲學的深沉於此時徹底地喪失了價值，這個特定的時代大概真正需要的是非理性的鼓譟與膚淺。本來人們期待的通常溫文爾雅重思辨的上海兵團（藝術家群），會帶來他們的理性繪畫的代表傑作，如張健君的〈人類與他們的鐘〉、李山的「圓」系列和行為藝術〈最後的晚餐〉等。但他們帶來的則是新的計畫，提出要在一樓的展廳中心從房頂到牆面直至地面鋪上一個繪製的巨大的男性生殖器（作品未能實現）。有的上海藝術家則在自己的裝置作品上掛上裝進水的保險套。王德仁也在準備他第二天要在展廳拋撒的保險套，我因在黃山會議上曾遇到保險套麻煩，故對這些計畫不大感興趣，於是讓人轉告王德仁不要撒保險套。同時一樓展廳高桅、高強與李群的裝置作品〈充氣主義〉，也都是用汽球和保險套、手套組成的陰陽交合的象徵形象，顯然，「充氣」是充陽剛之氣，為拯救民族國家的陰盛陽衰。故性的題材對於與前衛藝術家而言總是與民族、國家和集團利益相關，而在本質上與女權主義等少數民族式的西方性主題不搭界。同時性的釋放，又是自由的同義語，中國藝術家將它從佛洛依德的性壓抑和潛意識的生物性意義層面轉化為社會性意義層面。所以，性形象的氾濫也是一種向權威的挑戰和對美術的最高權力代表（美術館）的褻瀆，但是，當時這種意義是以極端非理性和情緒化的形式發洩出來的。任何運動都需要非理性，沒有非理性就不能發動運動，但非理性發動後，必須得有理性的控制和指引，而這就特別有賴於領頭人的理性意識。

在這樣一個極具挑戰性的首次前衛藝術展即將誕生並會成為一個歷史事件的前夕，我想來自兩方面的挑戰恐怕在所難免：一是反抗並有策略地反抗抵制來自官方的壓力限制。二是如何把握住藝術家中的非理性宣洩的程度。

2 月 5 日晨，美術館廣場充滿肅穆氣氛。一百多位參展藝術家和藝評家提前來到廣場，陳少平等將畫好的大型展覽標誌牌立在大門外，不准掉頭的交通標誌成為展覽的標誌。設計者來自南京的楊志麟說：「我設計『中國現代藝術展』的標誌即

是基於這樣的觀念：任何新的、前衛的東西在實驗時都由某些強烈的情緒導致的強制性，這即是標誌中『禁止』符號的來源……」（〈九人百字談──與中國「現代藝術展」主要作者對話〉《北京青年報》1989 年 2 月 10 日）

負責展廳總體設計的籌委會成員栗憲庭則帶領一些藝術家將五條印有紅色不准掉頭標誌的和白色「中國現代藝術展」的巨大黑布條幅鋪在了美術館廣場上（原計畫掛在美術館正面的五個立柱上，但美術館不同意）三條小一些的同樣條幅則掛在了美術館一樓內大廳。一個象徵著黑色箭頭的墓碑狀黑色箱子平放在大廳入口處，上請徐冰鐫刻了方硬的宋體字：「僅以此展獻給為中國現代藝術奮鬥的幾代藝術家。」

2 月 5 日上午 9 時，展覽開幕式開始，我只簡短地介紹了展覽籌備過程，並宣布「第一次由中國藝術家自己舉辦的中國現代藝術展開幕」，後以劉開渠為首的幾位顧問首先進入展廳，而後人們魚貫而入。

而這時，幾個行動藝術亦開始。

吳山專開始賣蝦，而第一個買主即是劉開渠。吳山專在這裡「售」他自 1988 年黃山會議以來的「大生意」藝術觀念。他認為「美術館不光是展覽藝術品的地方，也可以為『黑市』，所以親愛的顧客們，在舉國上下慶迎『蛇』的時刻，我為了豐富首都人民的精神生活和物質生活，從我的家鄉舟山帶來了特級出口對蝦（轉內銷），展覽地點：中國美術館，價格：每斤 9.5 元，欲購從速。」（〈九人百字談──與中國現代藝術展主要作者對話〉《北京青年報》1989 年 2 月 10 日）吳山專的行為藝術是經籌委會同意的。

李山開始在畫有許多雷根頭像的腳盆裡洗腳，王德仁則從一樓到三樓在幾乎所有的作品前撒下保險套。他在交給我的說明書中寫道：「一、動機：宣傳計畫生育，免費供應保險套七千個及二分硬幣七千個；二、目的：用七千個保險

李山洗腳後留下的場景　1989.2.5.

展覽開幕 3 小時後，蕭魯向其裝置藝術　　　槍擊後，防暴警車趕至美術館。　1989.2.5
〈對話〉連開兩槍。　1989.2.5.

套及七千個二分硬幣去統一現代藝術展的大體風格；三、過程：空投保險套七千個
及硬幣三次，空投目標爲觀衆和作品（表演、裝置、實物、地面等各處）；四、風
格：強迫欣賞戲謔式；五、藝術追求：統一中國現代藝術展的風格即把整個現代藝
術展當成再製造的對象。89.2.6」(未發表，原稿，高名潞存)

　　應該說，這種試圖將現代藝術展統一在自己個人風格和印記之中的野心，並非
只王德仁一人所有。現代展的熱烈膨脹不是因爲作品擁擠，而主要是由於藝術家多
年被壓抑的心理與慾望，一朝有機會則試圖統統噴發在中國美術館。

　　來自大同的兩位非參展藝術家身裏白布緩緩走入展廳，被便衣警察立刻趕走。
非參展藝術家張念，則坐在二樓展廳「孵蛋」，有人讓我到二樓去處理此事，但我
到時張念已走。正在這時我聽到二聲槍響，但我以爲是三樓有人放鞭炮，待從三樓
回到一樓見到警察將唐宋緊緊抓住帶出美術館，方知是唐宋與蕭魯合作的行爲藝術
——朝自己的作品開槍。

　　這時幾位便衣簇擁著一位穿灰色制服的公安局長來到一樓展覽臨時辦公室，他
指著我的鼻子吼道：「你給我一分鐘內關閉所有展廳。」見他不容我解釋，我氣憤
地說道：「如果你認爲我犯了法，你可以現在將我逮捕。否則你必須平等地與我講
話。」

　　至這時，我方明白，自開幕，便衣警察已布滿美術館，據這位局長講，當蕭魯
開槍時，他就站在唐宋旁邊。而蕭魯向自己的裝置作品〈對話〉開了二槍後，匆匆
扔掉槍，跑出美術館，唐宋則是在拾槍時被警察局長抓到。一時展廳大亂，美術館
大門關閉，藝術家全都集中到廣場。美術館、公安局和籌委會緊急開會。美術館副
館長執意閉館，公安局想關又不敢，因怕引起政治後果，特別是西方媒體的報導。

開始，他們曾提出閉館。這種結局當時也正中不少藝術家和一些籌委會成員下懷。栗憲庭與凌徽濤等寫了因故停展的通知擺在大門口，但觀眾與記者（包括許多外國記者）的圍觀、抗議，使警察收回最初決定，想迫使我們只關閉一樓開槍的展廳，而其他五個廳繼續開展，我堅決反對，因展覽是一整體，要展一起展，要開就得一起開，我也堅決不同意以展覽籌委會的名義關閉展覽。關了當然痛快，反正影響已出去，但不在萬不得已的情況下，我們決不能自斷生路，況且中國前衛藝術一定要面向社會。為此決不能讓三年的辛苦努力在三小時內付之東流，當難題推到北京公安局面前，他們著實為難，這時，他們方感到展覽是塊燙手的山芋。

開槍事件後，藝術家聚集美術館廣場，興高采烈。最前面者是原星星畫會的藝術家。 1989.2.5.

在我們與公安局談判期間，廣場上的藝術家像過節一樣的歡樂，而門外的抗議聲不斷，公安局希望我去解釋。但當我與門外激烈抗議的畫家陳平剛進行交談並解釋現狀時，兩名便衣警察衝撞過來將我倆無理衝開。下午四點鐘左右，經藝術家朋友和其舅舅的勸說，畫家蕭魯回到美術館，並立即被公安局帶走。

終於在下午6點左右，各方達成協議（估計公安局已得到上級的指示）展覽以放假名義停展四天。

2月6日，全體參展藝術家及籌委會成員在美術館側樓歡度春節，此日是大年初一，因大多數藝術家是從外地來，籌委會特訂了肯德基炸雞招待。我介紹了展覽第一天的停展經過，同時身為籌委會負責人，我嚴肅地批評了一些藝術家未經過籌委會同意，而進行行為藝術。強調做為一個整體，我們為現代藝術發展的目的是一致的，但為了大局，個人的行動必須符合整體的利益，個人的非理性必須服從集體的理性，我又極力強調，我決不允許任何人使這個奮鬥了三年而得之不易的展覽在沒有充分實現目標的情況下毀滅。做為前衛藝術家，我們不應對這個展覽有吃了上頓不顧下頓的農民起義式的衝動。中國現代藝術的發展將是長期和艱巨的，必須爭得有理、有利、有節，我們不可以一次展覽而獲得全部目的，要有個性，我們還要爭取有第二次、第三次……。我們不能重複星星畫會畫家們的命運，永遠移居海外使自己的藝術生命停止，而沒有留下與中國社會息息相關的藝術作品。我的批評

1989.2.10.，展覽停展4天重開後，釋放後的「槍擊事件」作者唐宋及蕭魯在自己作品前。

是嚴厲的，包括對開槍事件。儘管我心中清楚也高興它給展覽帶來媒體宣傳的影響，但我不能鼓勵這種無序與非理性的事件盲目地發展。

王德仁因而在會上對未經籌委會同意，而擅自行動的行爲做了檢討。

2月7日，我與唐慶年、周彥到北京市東城公安局看望蕭魯、唐宋。接待的是公安局一位科長。我們被告知二人已於當日早被釋放。經調查沒有政治企圖，蕭魯、唐宋均出身爲革命幹部家庭，蕭魯父蕭鋒爲浙江美術院長，唐宋父親則是軍隊幹部。

當天，公安局又提出，我們必須雇用其所屬的保安隊在展廳內維持秩序與警戒，所需幾千元費用要由籌委會付，我們只好接受。

2月10日，展覽重開。觀眾較前更爲踴躍，蕭魯、唐宋是展覽的英雄，舊地重遊，在美術館唐宋給我一張聲明，託我向外界轉達，上寫：「做爲中國現代藝術展開幕當天的槍擊事件的當事人，我們認爲這是一次純藝術的事件，我們認爲做爲藝術本身是會有藝術家對社會的不同認識，但做爲藝術家，我們對政治不感興趣。我們感興趣的是藝術本身的價值和社會價值，以及用某種恰當的形式進行創作，進行更深刻認識的過程。」（未發表，原稿，高名潞存）但是，對這件行爲藝術的解釋與反應則是不以藝術家本人的意志爲轉移的。只要看看世界各大通訊社報導、《紐約時報》、《時代週刊》等重要報紙的介紹就會發現這一事件的重大政治意義。

大約中午，美協書記葛維墨向我傳達了東德大使館對宋海冬作品的抗議。宋海冬將一個象徵性的柏林圍牆用繩子捆在一個地球儀上，方位正好是東西德交界處。東德大使館認爲此作品干涉了他們的內政，必須撤掉。我說此事必得同藝術家商量，當我告訴宋海冬後，他說願撤掉。

下午一點，公安局保安隊的人找到我，說一藝術家將對面街上存車處的自行車偷來扛進美術館，被其阻拉。當我與這位來自山東的參展藝術家談話時，他臉色漲紅眼內充血，顯然是剛喝過酒，極度興奮，非常不滿地抱怨，爲什麼蕭魯、唐宋、王德仁等能違規作行爲藝術，從而一舉成名，而我爲何不可。我與他耐心談了大約一個小時，他才冷靜下來。

2月11日晚，在中央美院教室，召開了「我的藝術觀」的研討會，很多參展藝

術家和聽眾參加會議。會上主要爭議在以徐冰、呂勝中爲代表的學院派前衛與游擊隊前衛之間展開，後者批評前者過於溫文爾雅，缺乏激情與社會衝擊力。一位藝術家觀眾甚至頭裏綠頭巾，拔劍出鞘，高喊「革命不是請客吃飯，不是作文章，不是繪畫繡花，現在需要的是劍與火。」似乎這種激進的聲音情緒與瀰漫於一些藝術群體之中，這種聲音也似乎反映了社會大眾當時的不安心理。所以現代展中許多藝術語言深沉、成熟、思考深邃的作品，如徐冰、黃永砅等的作品就不如行爲藝術那樣能引起更多的關注和冷靜和研究。大概這實在不是研究藝術問題的時刻，而是整個社會問題和社會大眾心理突顯的時刻。

2月12日，較爲平靜的一天。

2月13日，「中國現代藝術研討會」在美術館召開一整天，似乎最激烈的題目是：「中國前衛藝術是中國現代的，還是倒爺」，此議題後刊於《文藝報》。

2月14日，中午，當我正在美院參加由《江蘇畫刊》主辦的部分藝評家研討會時，收到美術館保衛部電話，讓我趕到美術館。我2點鐘趕到美術館保衛處，見公安局與保衛處幾人正在開會。讓我在門外等候，直到4時方叫我進去，立即向我出示了三封一樣的匿名信。此信分寄北京市公安局、北京市委和中國美術館。信紙爲空白紙，上貼由報紙上剪下的字。內容爲：「必須立即關閉中國現代藝術展，否則將在美術館內三處放置引爆炸彈。」公安局和保衛處的人都很緊張，他們不知如何處理此事。儘管這可能只是一種恐嚇而已，但又不能視而不見，如果再次關閉，勢必會又一次引起國際媒體的批評關注，甚至會嘲笑公安部門的無能，於是他們試圖將責任推到我身上。公安局長問我「你認爲是該關還是不該關？如果不關，後果責任將由你負責。」我很氣憤地回答：「我認爲不應該關，因爲無法證明炸彈爲事實。但我絕對不能承擔炸彈爆炸的責任。美術館的安全問題與責任應當由你們公安、保安部門負責的，我別說炸彈，連手榴彈也沒見過。我不能負此責任。」於是公安局長要我將意見立即寫下來。我拒絕說：「你們已研究好幾個小時，尚無結論，且讓我等了二、三個小時，現在讓我立即決定，我不能。我必須得召開籌委會會議和主辦單位協商方能作決定。」問我需要多長時間，我說兩小時，於是5至7時半，我召集了幾位當時可以找到的籌委會成員在美院周彥家開會。寫下了三條意見：1.不關閉展覽。2.安全問題由公安局負責。3.籌委會與藝術家可協助防範炸彈。

但當我與周彥、唐慶年、范迪安等人腹內空空趕到美術館保衛處時，公安局長沒問我們的書面意見，只是通知我們接受文化部與中宣部指示，關閉美術館兩天，由武警部隊檢查美術館。後來在當時任文化部長的王蒙來哈佛大學演講時，我問他此事，他說確實當時市委宣傳部先與他聯繫，提出關閉兩天，他同意，之後中宣部長王忍之也同意了。

2月15日，北京武警特種部隊搜檢美術館，運用了從先進科技到警犬各種方

胡日光天：兩次停展首日封

法，至晚上9點左右搜檢結束，並未查出任何炸彈。

2月16日，公安局和美術館保安部又向我們提出三項要求，1.由籌委會雇用更多的保安隊人員。2.每個展廳以平方公尺計算，大約每30平方公尺要有一人負責監視置放炸彈或破壞者，這些人要由展覽籌委會負責雇用安排。3.觀眾不得帶任何提包、手袋等進入展廳，為能繼續開展，我只好答應。但這樣一來本來就不足的經費支出又增加了。儘管，我們安排了不少藝術家自願承擔這些工作，而只支付微薄的補助。

兩次停展的時間大約佔展期的一半。這不僅減少了作品面世與觀眾交流的機會，同時在經費上使我們更為拮据，本希望展覽的圖錄售出後可以抵廣西人民出版社的五萬元印刷借款，但未完成計畫。

2月17日，再次開館。

北京集郵公司印了印有「兩次停展」字樣的中國現代藝術展的首日封，但不久即被公安局沒收。

美術館廣場成了臨時存放行李處，觀眾不允許帶任何類型提包入展廳，排隊排成長龍。

2月18日，較平靜的一天。

2月19日，閉幕日，全天美術館瀰漫著緊張、肅穆不安的氣氛。

一早，美術館館長、公安局長即把我叫到館長辦公室，讓我「從實招來」是否有任何閉幕式，或一些與展覽無關的會議等活動，並警告我，不要像開幕式那天一樣，搞襲擊。我感到很受污辱，氣憤地回答，籌委會沒有安排任何活動。確實是這樣，我真希望展覽平靜地閉幕，然後從容地總結與分析展覽的得失和中國前衛藝術發展的方向，而就我個人而言，真已是筋疲力盡。展前長時間奔波不說，展後每天幾小時睡眠，每日從開館到閉館那一刻都得死守美術館，不知何時會有意外發生，一次偷空打盹，只得讓人將我鎖在美術館展覽臨時辦公室內，稍後，當我叫孔長安來開鎖時，他則大呼這又是一個行為藝術。

接著不斷收到藝術家傳來的消息。王德仁說可能今天下午有人要在展廳內演講和簽名，黃永砅說，有人通知全體藝術家下午一點在一樓展覽開會，如此不一，而我則全然不知。

上午11點，長城快餐公司老板宋偉突然來見我，並帶來了贊助現代藝術展的五萬元現款，我當時在美術館廣場，他懷抱著五萬元現金交給我，我立即讓負責展覽經費的唐慶年存入銀行，日後以此償還《市容報》的五萬元借款。宋偉只說贊助

不爲別的，只爲你我交個朋友，並說：「我佩服你的魄力。」我喜歡俠氣的人，而宋偉這種義氣的作爲著實打動了我。五萬元人民幣當時是大錢，捐給現代藝術，沒有任何合同契約，有的只是一句話，憑的是信義。

接著，有兩個北京藝術家找我，說一位「個體戶」願爲現代藝術展開慶功酒會，問我是否同意，如同意他會來見我。我剛剛被個體戶所打動，遂欣然同意。接著，他們又提到北京有三十三位學者簽名，要求鄧小平釋放魏京生，並提到幾個我的朋友都參加了簽名，我說這是好事，但我因忙於展覽不知此事。我當時絲毫未想到他們提到的慶功酒會與這個簽名活動之間有何關係，但之後發生的事卻證明這是一回事。

約下午2點，這位「個體戶」來見我，風度自然，有別於宋偉，身著西裝並攜一位英國夫人。他告訴我，他擁有兩處咖啡館，一是朝陽門外的捷捷酒吧，一是新開在三元橋附近的。他願意爲現代藝術展開慶功會，並問我願去哪處，我就因地點近而選擇了捷捷酒吧。當時我全然不知捷捷酒吧的背景，更不知正面對的是一位「著名民運人士」。但我提出約法三章：1.不許請任何記者，因展覽開始以來，我們已被記者圍剿得痛苦不堪。2.吃飯時，我們將順便開內部會議，討論有關撤展作品去向及香港展覽等事宜。3.我將帶藝術家去，人數大約六、七十人，但6時半將返回美術館連夜撤展，因爲第二天美術館還要安排新展覽。他同意，我們當下敲定，卻沒想到這段談話遂引發後來的捷捷酒吧事件。

五時展覽結束，所有的藝術家都站在美術館廣場上，黑壓壓的一片。當然不僅僅是藝術家，我看到了許多陌生人的臉，也看到曾參加審查會的中宣部文藝局局長站在人群中。當然，還有打過多次交道的公安局警察們。廣場上很靜，人們表情凝重，似乎覺得有什麼事要發生，有人渴望地等待著，而有人則警惕地尋獵著，但什麼都沒發生。

捷捷酒吧與小天安門廣場

事情還是發生了，儘管是在展覽之外，之後。

按約定，我通知了所有在北京的藝術家到捷捷酒吧。

等我和一些藝術家到達捷捷酒吧時，見大約25平方公尺的空間已擠滿了人。一些香港和外電記者已架好了燈光，不少外國記者在裡面。咖啡館老闆見我進來，向我走過來。我說：「很多人不是現代展的人，我們說好的不請記者。」於是，我向大家喊道：「不是現代藝術展的人請離開這裡。」但沒人離開。我又對老闆說：「如這樣，我們怎樣坐下來開會和吃飯？」他回答：「我沒說吃飯，只有啤酒。我這裡只是個『吧』。」我說：「好，也許我誤解了。但我們的藝術家辛苦了多天，且今晚他們還要在7點以前到美術館，連夜撤展，我們也有一些內部的事須討論，

那麼我們離開這裡。」他說：「不能走。」我說：「爲什麼？」他說：「我有事要宣布。」我說：「什麼事，你可先告訴我。」他於是說想讓全體藝術家在三十三位學者的聲明上簽字。我說：「這事你爲什麼不先告訴我？做爲個人，我願意在這聲明上簽字，但以整個展覽和全體藝術家的名義，我不同意。因爲展覽事先沒有這個準備和安排，做爲展覽負責人，我必須得對展覽及其主辦單位和所有藝術家負責。」他於是變得強硬，說：「你能代表展覽和藝術家嗎？」說著，就跳上了一把椅子，逕自開始他預先安排好的「新聞發布會」了，我當時非常氣憤地對他說：「你辦事真不仗義！」於是，我呼籲所有藝術家離開，藝術家們開始離去，但門口有兩名彪形大漢把守，不讓人出去。一向義氣豪爽的《美術》編輯陳威威（女）與他們吼起來，要出去。最後，他們被迫將門打開。絕大部分藝術家出來，清點人數約六十三人，但仍有幾名事先知道此事的藝術家和個別籌委會成員留在裡面。

等不知所措的藝術家們齊聚美術館對面的一個小餐館時，我向大家說明了過程，大家非常感嘆，做爲一個獨立藝術家和文化人，想獨立於任何權威與政治的干預，去獨立思考和表達自己對文化社會和政治的看法，又是多麼難！

大家填飽了肚子急忙趕回了美術館。直至深夜才將6個展廳的作品全部撤走。

這個突如其來的「簽名事件」又一次使我感到「中國現代藝術展」不只是一個「前衛藝術」的角逐場，也是各種社會、政治力量的角逐場。我爲此而自豪，但也深感悲哀。如果說官方霸道的權勢是鎮壓民主的和違反民意的，某些藝術家文化人的躁動是一種對社會不滿的非理性發洩，但這些對我來說似乎都是合情理而可接受的，也可以用我認爲正確的方法去對待。但我不能理解的是做爲民主運動的「簽名事件」爲什麼又沒有遵循基本的民主精神呢？如果真是我們的民主鬥士，他們爲何不敢登高而呼，喚起民眾（更何況藝術家大概是最易喚醒的民眾），而採取了這種有點欺騙性的政治操作手法。如此不光明正大與不坦誠相待，又怎能喚起民眾呢？難道我們倡導民主的陣營內部，不應該對民主鬥士的人格、操守是否與民主精神、信念相吻合做一深刻的反思嗎？

撤展的當夜，我仍非常氣憤，試圖找到曾向我傳話的兩位北京藝術家，讓他們解釋爲什麼這樣做，但未找到。不過，我向曾事先知道此事的一位籌委會成員很氣憤、很衝動地講明了我的上述想法。第二天，當我和很多藝術家忙於將參展作品搬出美術館時，那位北京藝術家突然出現在我面前揮拳便打，當場打掉了我的眼鏡。

後來，我又找到了他，他就污辱我的事向我道了歉。我想他現在大概會理解了我當時爲什麼那樣做，但畢竟這種來自隊伍內部的傷害是最痛的了。中國前衛藝術做爲一個整體之兵團式地作戰是很不容易的，大概也只有中國的前衛藝術可以這樣，這是八○年代我們許多藝術家與藝評家共同致力去做的，這應當是我們的驕傲，但是，「前衛」歸根結底包含著很強的個人意志和反中心與權威主義的傾向，

王毅　聖徒之牆　油畫
此畫遭到批判，險些未入選。最後展出，被指為對聖潔與大師的玷污。

吳少湘　雜物系列──文字　裝置現成物
紙　1988

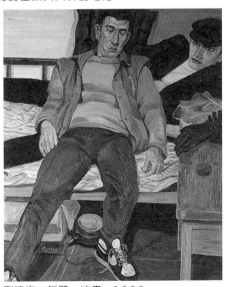

劉曉東　無題　油畫　1990

這與其兵團作戰的方向與戰鬥力是相牴觸的。正因為如此，我們很少看到在以個人主義為基本價值標準的西方前衛藝術中，有像中國前衛藝術那樣的兵團作戰和大規模群體運動的現象。

「中國現代美術展」做為一個中國式前衛運動的縮影，至少提示了這樣的問題：1.怎樣平衡前衛藝術的反中心、反權威的意志與其整體運動的方向和價值之間的關係。 2.前衛藝術運動做為藝術運動的操作與目的，和做為社會活動（包括政治）的操作與目的，應怎樣平衡協調？這是社會整體協調的問題，也是個人素質問題。

2月13日，中國美術館發出了「對中國現代藝術展主辦單位不遵守展出協議，出現開槍射擊造成停展事件的罰款通知」全文如下：

今年2月5日上午「中國現代藝術展」在本館開幕。違反展出協議和美術館明確規定。相繼出現在廣場上滿地鋪有展標的黑布，在男、女公用廁所掛上用紅彩綢裝飾的鏡框內寫著「今天下午停水」的獎狀，於館內出現了三個身纏白布的人，一樓東廳有賣魚、蝦的，洗腳的，扔保險套的，扔硬幣的，二樓展廳有人坐地孵蛋。我館當時向在場的主辦單位負責人提出要求解決這些違反展出協議的問題，也未能完全制止。不得已由美術館將廁所內「獎狀」拿掉。約11時，在一樓東廳又出現更為嚴重的參展作者開槍射擊問題，致使公安部門採取封閉現場，停止售票的緊急措施。

上述事件的發生，「中國現代藝術展」主辦單位負有主要責任，違反了辦展協議，影響了其他展覽正常展出，並給我館聲譽造成極大損害。為此，我館決定罰款二千元，並在今後二年我館不為「中國現代藝術展」七個主辦單位安排任何展出活動。

送「中國現代藝術展」主辦單位

《美術》雜誌、「文化：中國與世界」叢書、中華全國美學學會、《中國美術報》、《讀書》雜誌、北京工藝美術總公司、《中國市容報》

抄報：文化部藝術局、中國美協、中國美術報　1989.2.13.

1989年「六四」天安門事件以後，中國現代藝術展自然成為資產階級自由化的典型代表。美術界的一些保守人士甚至將該展稱為美術界的天安門廣場，除了批評展覽的資產階級自由化的方向問題，並隱喻天安門的第一槍是在這裡開始的。

而我做為「中國現代藝術展」的主要推動者，也注定得遭清算。1990年12月的一天。新任《美術》雜誌主編約我到德勝門箭樓上長談了二個小時，從「五四」運動到中國現代藝術展，他先問我的看法，然後作了批評結論，他認為我的看法和認識仍停留在「六四」之前。其中一個批判，讓我至今想起仍哭笑不得，他問我：「什麼是『五四』運動的精神。」我說：「科學與民主啊。」他說：「你錯了，應該是反帝反封建。」

長談後，他宣布了中國美協早已作好的決定：停止我的編輯工作，在家學習馬

絆腳繩　廈門達達作品
黃永砅將麻繩展開於展廳地面，從 1 樓連到 3 樓，目的是
以此引起觀眾注意，麻繩是作品並貫穿全部展覽。

列主義一年，以觀後效。
並很誠懇地從口袋掏出一
本事前買好的關於馬列主
義原理的書，鄭重地交給
我，囑我認眞去學習。

　　後記：中國現代藝術
展是八○年代前衛藝術發
展的一個高潮，是所有投
入這個運動的藝術家和藝
評家的奮鬥結晶，多少人
沒沒無聞地爲它作了大量
的，我不能一一記下的工
作。以上只是我所親身經
歷的一個側面，歡迎所有
經歷過的朋友們，從不同
角度補充。我的陳述若有
錯誤與不足，歡迎指正。

范書儒　無題　裝置藝術
1 個布袋人體被玻璃和網割裂開

有關中國現代藝術展的報刊發表文章（摘選）

1. By Ann Scott Tyson ，Staff writer of The Christian Science Monitor,Avant-Garde Bursts onto Chinese Art Scene ——Action art symbdizes artists' determination to brashly take advantage of eased state censorship,The Christian Science Monitor, Tuesday, February 7, 1989 p.6

2. By Edward M.Comez.Reported by Jaime A. FlorCruz/Beijing Art Condoms,Eggs And Gunshots —— In Beijing, gallerygoers meet the challenge of modernism,*Time magazine*, 1989.3.6 p.44

3. 'Police in China Close Art Show After Artist Shoots Her Work', *The New York Times*, Fed 6, 1989

4. Jasper Becker in Beijing 22 The Guardian Art shock tactic lost on Beijing Fed 6, 1989

5. Dalla Noster Redazzione Lina Tamburrino Pechino non ama gli spari d'autore,團結報（義大利共產黨機關報）1989. 2.7. 北京

6. AFT, Reuter, UPI.AP CHINE Fermeture mouvementée d'une exposition d'avant-garde,世界報（法）1989.2.7.3 版

7. 北京・田村宏嗣，中國前衛藝術展——格子じまかぶせた毛澤東の肖像畫も，朝日新聞（週刊）1989. 2.28.

8. 北京美術館前衛畫展遭炸彈恐嚇暫時關閉，《申報》（香港）1989.2.16.

9. Carmen Martin China, tradicion y modernidad LAPIZ Revista Intemacional de Arte,Ano VI Numero 61,Espana.P80 ～ 81

10. Carmen Martin China pinta aloleo ELPAIS ARTES 1 ～ 2 Ano

11. Numero 60 / 3ABADO 6DE MAYO DE 1989
 11.Reuter China allows avant-garde art show to reopen ,曼谷郵報（BANGKOK POST）Fed. 11,1989

12. 美の散策，1989.4 發行，平成元年 4 月 1 日（土）株式會社　北京で初の前衛藝術展文革後搖れ動く中國美術

13. 千葉成夫，動き始め巨像——どこへ向かう中國現代美術，每日新聞（夕刊）1989.3.8（水曜日）2 版(6)

14. by Wang Ningjun,Culture Show is going with a bang,*China Daily* Tuesday, February 14, 1989-5

15. by Xing Pu, Avant-garde art show may shock as nudes did *China Daily*, Wednesday, February 1, 1989-5

16. (1) By Orville Schell Special to The Chronide Socialism With Chinese Characteristics China has chipped away at its identity as a revolutionary country

 (2) By Hu Oili Special to The Chronicle An attempt to integrate the advantages of the planned and market economy Great Decisions '89 Wednesday, March 1, 1989

17. 震撼半個地球的行動藝術，《明報》1989.4.16,頁 1

18. 費大爲，前衛藝術在中國，《北京青年報》1989.2.10

19. 周彥，中國現代藝術展的誕生，《北京青年報》1989.2.10.4 、5 版

20. 王友身，美術館的槍聲，《北京青年報》1989.2.17.3 版

21. 中國美術館發生一起開槍射擊展品案件，《北京日報》1989.2.6.2 版

22. by our staff reporter Cheng Hong,Bomb threat closes gallery,*China Daily*, Thursday, February 16, 1989-3

23. 張抗抗致馮驥才，1989.1.15，這事只有找你，《人民日報》1989.2.2.8 版

24. 湯立峰，「中國現代藝術展」記實——幾經波折而打開的新局面，香港《經濟日報》2.16

25. 王明賢，現代藝術在中國的命運，《中國市容報》1989.2.2.4 版

26. 端木壯，現代藝術展槍聲下停停開開，《亞洲週刊》1989.3.5.頁 24

27. 程天賜，首屆中國現代藝術展——靠你們連西北風都喝不上、作品裡的魚臭了、兒童玩具、藝術家狀態、給他們致敬才鼓掌、當眾表示不愛讀書，《農民日報》週末版 1989.2.18.5 版

28. 蔡小楨，美術館裡的槍聲與現代藝術展，《中國經營報》1989.2.21.3 版

29. 邵劍武，髒，絕非藝術！——《中國現代藝術展》觀感，《經濟參考》1989.2.25.2版

30. 時平，是現代藝術？還是窮極無聊？，《中國老年報》1989.3.29.3 版

31. 何慶基、MaudGirard-Geslan 、 Monica Dematte 、千葉成夫（日），海外人士談中國現代藝術展，《中國美術報》1989.5.15.4 版

32. 李春，撲朔迷離風波迭起——記中國首屆現代藝術展，《衛生與生活》1989.3.22.4版

33. 蓋夏，中國美術日前作出決定，中國現代藝術展主辦單位受罰，《新民晚報》文化新聞 1989.3.17.2 版

34. 孫維寧，現代藝術展大追擊，《中國新聞》1989.3.12.4 版

35. 王碧蓉，首屆中國現代藝術展將於春節舉行，《中國青年報》1989.1.6.2 版

36. 閻曉虹，大陸將舉辦首屆中國現代藝術展，《中國新聞》1989.1.27.11680 期

37. 趙忱，中國現代藝術大展春節在京舉行，《中國文化報》1989.2.5.2 版

38. 中國現代藝術展明開幕，《北京日報》1989.2.4.2 版

39. 楊永安文、李鬥攝影，人孵不成雞蛋——攝自中國美術館的一個鏡頭，《北京日報》1989.2.11.2 版

40. 高汾，美術館槍擊事件眞相大白——肇事者之一蕭魯爲上海油雕院女畫家，鳴槍創作破壞性藝術觸犯我國法律，《新民晚報》1989.2.7.2 版

41. 亦眞，中國美術館槍擊屬藝術事件——肇事者蕭魯和唐宋日前已被公安部門釋放，《新民晚報》1989.2.11.2 版

42. 沈浩鵬，中國現代藝術展富有創造性——中央美院和浙江美院各領風騷，《新民晚報》1989.2.12.2 版

43. 錢丹霞，中國現代藝術展目擊記，《中國青年報》星期刊 1989.2.19.5772 期.1 版

44. 賀延光，中國現代藝術展紀實，《中國青年報》1989.2.11.2 版

45. 陳西林、高博燕，現代藝術在中國美術館，《中國婦女報》1989.2.15.422 期.1 版

46. 許涿，因作者槍擊自己作品而關閉，現代藝術展重新開館，《人民日報》（海外版）1989.2.11.4 版

47. 吉男，現代、現代，《北京青年報》1989.3.3.5 版

48. 周彥，什麼是現代藝術？，《北京青年報》1989.2.24.1271 期.5 版

49. 石一寧，中國現代藝術家是倒爺？還是前衛？，《文藝報》1989.2.25.1 版

50. 邵建武、尹鴻祝，中國現代藝術展引起爭議，《人民日報》1989.2.21.4 版

51. 是荒唐，還是藝術？——中國現代藝術展在京引起強烈反響，《新民晚報》1989.2.19.2 版

52. 沈浩鵬，多災多難的中國現代藝術展，《上海文化藝術報》1989.2.24.總第 204 期.1 版

53. 楊梢，美術館的槍聲，《上海文化藝術報》1989.2.17 總第 203 期 1 版

54. (1)丁方，藝術引導我們走向信仰。(2)徐冰，在僻靜處尋找一個別的，《北京青年報》1989.2.10.

55. 王廣義（珠海）、吳山專（舟山）、張培力（杭州）、孫人（孫保國・杭州）、葉永青（重慶）、耿建翌（杭州）、孟祿丁（北京）、黃永砅（廈門）、楊志麟（南京），九人百字談——與中國現代藝術展主要作者對話，《北京青年報》1989.2.10.

56. 中國現代藝術面面觀（座談紀要），《人民日報》1989.4.18.6 版

57. 延宏，姍姍來遲的春天——《中國現代藝術展》觀後，《科技日報》1989.2.17.4 版

58. 寫在中國現代藝術展開幕之際（籌備委員會成員），《中國美術報》1989.2.6.185 期.1、4 版

59. 北京中學生通訊社記者，北京開學第一天，《人民日報》1989.2.21.2 版

60. 張作民，來自觀眾的立體思考—— 2.14 中國現代藝術展見聞，《中國文化報》1989.2.22.1 版

61. 李雅民，(1)光怪陸離的天地——巡禮 《天津日報》1989.2.18.3 版；
 (2)現代藝術展趣聞多 《天津日報》1989.2.16.3 版

62. 陳西林、高博燕，現代藝術展 59 小時，《新觀察》1989.9 期.頁 26 ～ 28

63. 邵大箴，美術—— 1988 年的回顧與思考，《北京青年報》1989.1.27.

64. 「中國現代藝術展」側識（討論會紀要），《美術》1989.4.

65. 三石、雷子，「槍聲，首屆中國現代藝術展」海南紀實，1989.5.頁 4 ～ 11

66. 馬少華，現代藝術衝擊現代觀眾，《文藝報》1989.2.25.1 版

67. 心雯，中國現代藝術展廳裡的槍聲，《法律與生活》1989.5.頁 16 ～ 17

68. 中國現代藝術展籌備通告（第一號），《中國美術報》1988.10.31.171 期.

69. 美術與文學座談會紀要，《美術》1989.5.頁 12 ～ 18

70. 邵建武、尹鴻祝，有爭議的中國現代藝術展，《蘭州晚報》1989.2.20.4 版

71. 高名潞訪談錄，《江蘇畫刊》1989.4.頁 11 ～ 15

72. 展出即是一種意義：展廳總體設計——栗憲庭訪談錄，《江蘇畫刊》1989.4.頁 16 ～ 17

73. 呂梁，瘋狂‧理智，《東方紀事》1989.4.頁 6 ～ 31

74. 邵大箴，大陸前衛藝術展前前後後，《藝術家》1989.4.

75. 栗憲庭，我的自供狀，《美術史論》1989.2 期

高名潞訪談錄——關於中國現代藝術展

此文是《江蘇畫刊》記者南沙在 1989 年 2 月「中國現代藝術展」展出期間採訪做爲展覽籌委會負責人的作者時的紀錄。

記者（以下簡稱記）：請問何時開始籌辦大展的？

高名潞（以下簡稱高）：這個展覽最初是在 1986 年召開的「珠海會議」（註）上提出的，當時定名爲「全國青年美術家學術交流展」，初步安排在北京農展館展出。但後來因政治形勢的變化擱淺了，停了一段時間後又重新提議籌辦，然而組織方式以及宗旨與原先預定的不太一樣。從產生動機到現在眞正落實，已經歷了兩年半的時間。

記：展覽的展出方向是什麼？或者說有無主題和宗旨以提倡你們的意向？

高：展覽的基本傾向可以說是「現代藝術」，它並沒有一個明確提出的主題，但有一個宗旨，即透過展出對 85 美術運動以來，全中國範圍內的現代藝術探索作品進行一次總結性的檢閱，堅持前衛性、學術性以及回顧性的原則。當然回顧作品參展數量很少，主要是近期的新創作。

記：雖然此展欲求一種衝擊性，但它畢竟也是全中國範圍的大展，請問組織方式與四年一次的全國美展有何區別？

高：與全國美展不一樣的，首先在於它是由民間籌辦的。雖然組織方式是由幾個文化單位共同主辦，籌委會中也有主辦單位的代表，但更多的自主權在於籌委會的成員，而不在官方的單位。特別是籌委會主要是由有經驗的青年藝評家組成，他們評選作品時比較審愼和富有寬容度，而不像全國美展那樣，地方美協推薦上報，層層判定，對作品干預較多。這種直接與藝評家見面的方式也體現了我們的宗旨。

記：展覽透過何種途徑和方式邀請徵集作品參展？

高：主要有兩條途徑。一是籌委會成員都是參與新潮運動的藝評家和專業報刊編輯，他們根據近幾年報刊發表的作品，掌握著一些活躍分子的基本情況，並邀請他們參展；二是透過啓事的方式在全國範圍內徵集，從寄來的大批幻燈片和作品計畫中，挑選相對成熟的作品和作者參展。

記：籌委會評選作品是以什麼做爲入展標準的？

高：最基本的原則是作品要具有現代意識。這一方面是指藝術觀念，包括對藝術的理解上要力求反叛以往因襲的觀念，具有新思維和新解釋，以及內容上要表現出中國特定境況下的文化和藝術家自身生存狀態的真切感受；另一方面則指藝術手法上的求變。

記：自 85 美術運動以來，對新潮藝術的發展情況褒貶不一，此展做為實績的檢閱，你認為有無明顯的區別和變化？

高：85 美術運動是自發產生的文化現象，加之藝評家和一些報刊的倡導，形成了藝術主張和創作手法各具特色的多元局面，至今也有三年多的時間了。這其中無疑有很多變化，但從目前展覽看，大格局上沒有過多的變化，但微妙的改觀這些年一直沒有停止過。局部思潮不斷碰撞的結果，是相互之間從對抗狀態中轉化為滲透。比如「理性繪畫」原先是追求帶終極意義的東西，個體體驗被統轄於永恆的狀態中，但它又必須透過個體獨特的體驗才能完成，因此它的一部分便有了汲取「生命繪畫」因素的兆頭；而以西南地區為主要代表的「生命繪畫」，逐漸由強調個人體驗進入超越純粹個人的階段，深化的結果便開始關注自然意識狀態，這種狀態很自然帶有濃厚的宗教感，歸結為一種「大我」的思考，恰好與「理性繪畫」殊途同歸。如果不是「反對資產階級自由化」的風波使新潮藝術的發展進入一個暫時的低潮階段，兩者之間的互流是很有可能的，互流本身即是一個深化過程。所以，現代藝術的發展如果沒有來自客觀因素的干擾，可能會比現在的情形還要好。但我個人看，展覽的整體氣氛還是不錯的。

記：前衛性作品是否在近期有所加強？

高：起碼這種心理狀態在加強。對此，積極的因素在於藝術家企圖不斷地反思自己，超越自己，以求新面貌的出現；消極的作用在於其中不免會帶有急功近利的弊病。最顯然的現象是，以架上繪畫見長的「理性繪畫」作者，有許多朝著觀念藝術方向發展，他們透過一系列的表現超越了純粹的繪畫，整個心理狀態似乎想修正自己的過去，調整到更徹底的藝術方位上去。但我們應該注意到這種超前心態的負面影響，藝術家們不容易在原先的基點上深化，樹立有建構意義的東西。

記：此展的作品均可出售，請問籌委會評選作品時是否考慮到商業化的問題？

高：對我們評選作品本身來說，沒有考慮商業化的問題。我覺得中國現代藝術自1985 年以來，實際上應屬於「精英文化」的範疇，由於這樣的原因，便不能與一般的商品藝術相提並論，它會因為社會對它的陌生不太容易一下子進入商品流通的行列。但我們也注意到，現代藝術如果能夠進入整體的經濟系統中，無疑有助於藝術的發展，對之，我們的回答已經在出售作品的形式中體現出來。

記：面對目前商業化浪潮對社會的日益侵入，是否會影響到中國現代藝術的創作態度和質量而產生危機？

高：實際上已經影響了。前一段時間，有許多畫家為了維持自己的創作和生活，已經花了很多精力去賺錢，即使那些埋頭苦幹的藝術家也不例外地受到感染。不過，商業化現象的出現，某種意義上說是對新潮本身來了一次清洗，它自行淘汰了那些過分關注物質化的不堅定者。但其中不乏包括著這樣一些有戰略眼光的人，他們想透過經濟的實力支持現代藝術的穩定發展。另外，商業化問題的出現，有可能在不遠的將來，使現代藝術在商品流通中得到社會的傳播。

記：籌辦大展的經費來源是如何解決的？

高：基本上靠民間資助形式籌款。籌委會聯繫了許多企、事業單位，以求在互惠基礎上的後援，因為時間的短促，政府投資額收縮等原因，給這次籌款帶來意想不到的麻煩和困難，但最後還是在一些志同道合的朋友們的支持和共同努力下辦妥了。

記：有多少藝術家參加了這次展出？大展入展作者在全中國各地區的分布情況如何？

高：有一百八十六位藝術家參加了這次展出，至於全中國範圍內的分布，除了新疆、廣西、寧夏、青海、吉林以外，其他各地區都有參展者。當然沿海地區尤其是江浙一帶以及北京等地的作者多一些。

記：中國因為時空和歷史的客觀原因，大眾接受現代藝術的層次不太普遍，前衛藝術的前景是否樂觀？

高：我認為是樂觀的。因為自85美術運動以來，我曾被邀請到藝術圈以外的地方，諸如大學、科技界、經濟界的單位作系統介紹，與藝術界的有些指責恰恰相反，他們對這些作品持非常歡迎的態度。他們往往不關心其中的藝術性本身，而比較注意隱含於作品中的想法和內容，將之視作文化傳播予以接受，有這樣的觀眾群存在應該說前景是比較可觀的。再者，我們應注意到，藝術家們的素質還是不錯的，關鍵在於心理狀態的穩定性。如果這方面的鍛鍊加強，又有良好的經濟投資環境，我相信會有好的發展。

記：可以說此展是首次以公開的姿態展出了近幾年出現於大陸的現代藝術作品，請問籌辦過程中是否存在來自官方的壓力？

高：所謂的壓力，我理解你可能是指來自國家意識形態的控制。我以為，這主要與政治氣候與時局有關，如果社會處於變化和動盪時，必然會影響到新藝術的探索。在「反對資產階級自由化」期間，現代藝術受到一些非難，理由是某些人認為它與社會主義格格不入。在我們籌辦此展的開始階段，藝術觀的非議還是有的，但後來具體籌辦的緊張過程中，來自這方面的壓力較少，主要面臨著經濟問題的困擾。

記：發生在開幕那日一位作者槍擊作品的事件，對展覽是否有影響？你對此有何評論？

高：籌委會開始並不知道會有這樣的行動，如果預先料到的話會從安全的角度予以

阻止。但作者這樣做一定不會通知我們的。這個事件做為作者從藝術過程著想完成實施其作品計畫，本身也許有他的道理。他在公共場合尤其是春節期間製造槍擊，公安部門當然會從刑事方面追究並造成展覽停展三天。但沒有完全影響展出的進行。雖然我們也希望展覽能引起轟動，但更應該是藝術本身的力度和學術上建樹的結果。

記：你認為今後仍會舉辦定期的「中國現代藝術展」嗎？

高：我希望定期舉辦雙年展。以此展為首屆，逐漸發展到亞洲甚至國際範圍，成為固定的現代藝術精粹匯展。這樣也可以透過展覽的鍛鍊使中國現代藝術直接與世界對話，而使之成為不可忽視的重要藝術基地。

記：在整個國際藝術大潮中，中國現代藝術處於何種位置？

高：我覺得中國現代藝術一直處於比較脆弱的狀態，它從二、三〇年代開始至今，其歷史也不算短，但始終沒有達到預想的結局，每每是剛有一點探索的兆頭便銷聲匿跡，總不能完善地建立自己的體系。目前看來已有了這樣的基礎，然而將來要真正卓有成效，至少應該湧現某些流派，它同時具有國際性和本土性的雙重特性。

記：今後的新潮藝術有可能朝著什麼流向發展？對它的未來形態有無預測？

高：我了解你的問題有兩方面的意義。一是在外部形態上藝術家採取何種形式參與發展，它包括藝術家強調自身的主體創作意識，以及應該依靠某種方式成為聯結的力量。歷史的經驗告訴我們，中國現代藝術很容易淺嘗輒止，急功近利，若要排除這樣的弊端，就必須以學術的組織方式將諸多個體狀態親近化。二是現代藝術既然包括著思想觀念和藝術形式等因素，我預測它的前衛性會加強，藝術家們都希望能找到超越的途徑；同時，回歸意識也可能會滲入新潮中，它包括自然狀態的回歸和藝術家對本土現代文化的重新落實，它並非是走回民族化的道路，而是中國特定的現實情境的發現。總之，中國若要建立有實力的現代藝術體系，整體的共進是不可忽視的重要之舉。

註釋

1986 年 8 月，由《中國美術報》與珠海畫院，在廣東珠海召開了「85 美術思潮大型幻燈展暨理論研討會」，從各地收集了新潮美術作品幻燈片近千張進行交流、切磋，以後簡稱之為「珠海會議」。

在中國大陸1985年狂飆般興起的新潮美術是八○年代後半期最引人注目的新潮美術運動。1989年2月在北京舉辦的「中國現代藝術展」是這一新潮美術運動的總結，它宣告新潮美術完成了它在這一階段內的最後一個高潮。

目前，新潮美術的沉寂，一方面是政治原因造成的，另一方面這也是其自身發展的必然階段，從喧囂到冷靜是它自身完善的必要一步。此後，無論畫家是否更新，畫派是否交替，在這個基礎上，進一步完善與確立中國現代藝術體系已是不可動搖的方向和必然要發生的現實。

正是新潮美術的出現，改變了中國當代美術的格局，為中國現代藝術爭得了一席之地。從而使當代美術形成鮮明的三個方面：

● **傳統美術**

它包括舊傳統和新傳統。舊傳統即源遠流長的文人畫等本土傳統。新傳統就是「革命的現實主義」美術。從五○年代（甚至可以說從三、四○年代開始）到七○年代末，這兩種傳統在共處有時也相斥的狀態中並存發展，成為這一時期的主流，當然舊傳統經常處於被壓抑的狀態，比如在文革時期。但自八○年代初以來，傳統文人畫復興，其間雖然革新中國畫口號及其派別幾次更迭（如「新文人畫」），但終未逾越舊傳統的范圍。而新傳統則自八○年代初逐漸衰竭，但「現實主義」的創作手法仍被沿用，並抽掉了革命內容，轉變為自然主義或溫情主義的繪畫，成為學院主義的支脈，同時也是當今大陸商品畫的主要來源。

● **學院美術**

目前的中國學院美術不同於西方十九世紀古典主義規範的學院主義，不專指古典寫實主義，同時也不專指我們現今美術學院的教育體系或與之相符的教學觀念，它主要是指一種崇尚風格主義的純藝術派別。其主要畫家大多為美術學院的教師或畫院的畫師，並以中年畫家為主。學院美術在外觀形式上是混雜的，既有西方古典寫實風格，也有西方印象派或表現主義風格，甚至是較為抽象的形式。在精神意蘊和情

趣格調上，學院美術迴避社會性與文化思潮，講究技巧和形式，強調安逸、高雅甚至貴族氣派的格調。嚴格講，中國的學院美術成熟於八○年代，在八○年代前期，它表現爲明顯的唯美主義傾向，形式美、抽象美、自然美是其早期反文革美術的主旨。學院美術的中性特徵，使它與傳統美術和新潮美術都保持著若即若離的關係。

● **新潮美術**

　　現代主義是新潮美術的核心，儘管在新潮美術內部，對現代主義的理解也不盡相同。中國現代主義美術的萌芽可上溯本世紀三○年代，但它無力與舊傳統和新傳統抗衡，所以，只能是曇花一現。八○年代初，雖有「星星畫會」和少數畫家致力於現代藝術的探索，但未釀成潮流。八○年代前期，中國美術以兩大潮流爲主，一是以「傷痕」繪畫、鄉土寫實繪畫爲代表的關注社會與現實的潮流，一是強調純藝術的唯美主義潮流。至 1985 年前後，現代藝術群體蜂擁而起，各種展覽、宣言、論文呼嘯而至，85 美術運動狂飆驟興，新潮美術於是以其強烈的社會性和文化功能意識並裹挾著各種西方現代派的形式躍上畫壇。它對傳統美術具有強烈的反叛意識，對學院美術也持批評態度。它在與傳統美術和學院美術的對抗中，在意識形態和政治的排斥和壓抑下，自強不息，形成了自己的格局。或許新潮美術只是中國現代藝術的實驗和啓蒙運動。但它完成了這初步的使命，奠定了中國現代藝術進一步發展的基礎，也就奠定了它在中國當代美術中的重要地位。

新潮美術的發展階段及其內涵
1985～1986：「理性繪畫」與「生命之流」──理性表現階段

　　就精神內涵而言，新潮美術與八○年代前半期的「傷痕」、「鄉土寫實」繪畫有著淵源關係。「傷痕」與「鄉土寫實」繪畫無疑具有批判現實的意味，它關注社會與人生，出於直接對文革的逆反，這些作品從暴露現實到描摹現實，內中體現了畫家對人性進行了泛愛的理解，這是理想的然而也是傷感的人道主義，未免有烏托邦的意味。新潮美術更直接、更明確地張揚人性主題，但對人性則從文化的、宗教的、生命的、社會的各種角度進行了解釋。這種解釋不僅透過作品，也透過宣言、論辯等形式表達出來。

● **理性繪畫**

　　「理性繪畫」這一概念本身即存在著語義矛盾，但它也非常準確地概括了新潮畫家在藝術價值與文化價值的選擇方面的衝突與矛盾。新潮藝術家一開始就想將作品成爲負載他們的文化意識、精神內涵的工具，對文化與社會人生的極大關注導致

他們關注自己的思想遠於關注其作品的表現方式。所以說，從創作觀念方面看，它是理性表現主義的美術。另一方面，從他們的思想和作品內涵本身看，也有強烈的人文理性色彩。這在新潮美術興起的最初兩年中最爲明顯。

● **生命之流**

與「理性繪畫」幾乎同時，在西北、西南、湖北、湖南等地也出現了強調非理性的美術群體。他們的作品主要關注生命的體驗，故稱爲「生命之流」繪畫。「生命之流」的畫家不像「理性繪畫」的畫家那樣把人性的本質推到玄念的彼岸世界，也不想超越生命現實，而是力圖進入人的深層結構之中，體驗生命的實在。因此，可以說兩者都是透過繪畫對人性進行探究，但「理性繪畫」強調超越，「生命之流」的畫家則強調體驗。

實際上，「生命之流」的畫家在藝術本體觀念上與「理性繪畫」是相同的。他們都將繪畫做爲藝術家表現意圖的載體，故關注的中心主要在什麼是「人性」、「生命」這類哲學本體問題。

「理性繪畫」和「生命之流」是1985年至1986年新潮美術發展第一階段的主流。但是，就影響和實力而言，「生命之流」不及「理性繪畫」，儘管「生命之流」畫家的人數並不比後者少，分布的區域也較後者廣。

要言之，1985年至1986年的新潮美術顯示了一代人對文化、哲學、人生的眞誠執著的探究精神，對藝術自由環境的強烈憧憬，對釋放久被壓抑的生命活力的渴望……這些都是那麼眞實感人，生動自然，儘管它顯得粗糙甚而有些淺薄，許多作品也有言不盡意的幼稚之處。但它那恨不得將滿腔的社會激情、生命的渴望、文化的焦慮和哲學的衝動完全傾瀉到那容量有限的藝術作品中的眞摯感情，至今令人難忘懷。這眞是一個追求浪漫表現而又充滿理性熱情的時代。

1987～1989：走向觀念和行為的藝術，改良主義——
非理性與理性的對抗、多元相持階段

新潮美術第一階段向後發展的邏輯趨勢應當是完善自身的語言，以克服言不盡意的苦惱。在完善語言的同時，更爲深刻地反省、清理並發展既有的精神內涵。然而，任何藝術運動都不是在眞空中封閉靜止地發展的。從1987年（實際從1986年末就已開始）新潮美術受到了來自外部的干擾和內部的衝撞。在外部，政治上的反資產階級自由化運動壓抑並遏止了新潮美術正常發展的進程，於1987年7月成立的、由中國各地的中青年理論家組成的「中國現代藝術研究會」和基本就緒的各地新潮美術群體的交流展覽被迫流產；此外，商品畫的潮流也衝擊著新潮美術的陣腳。同

時，在新潮美術自身也出現了新的變化和趨勢。

● 前衛與超前衛

從 1986 年下半年開始，觀念藝術形式和行為表演藝術形式越來越多，成為試圖「超越85」的一種趨勢。從藝術本體的角度看，這是一種藝術擴張的趨勢，旨在批判舊的繪畫觀念，尋求新的藝術樣式。在觀念藝術中，以黃永砅為首的「廈門達達」群體首當其衝，晚來風急。黃永砅的觀念藝術的哲學支柱是維根斯坦和中國的禪宗，其藝術本體觀念則是「方法即本體」、「語言即一切」。黃永砅和「廈門達達」確實以其自身的邏輯和相符的手段完成了他們的「前衛」之舉。而他們提出的「後現代主義」的口號以及各地不斷出現的行為藝術、觀念藝術潮流也著實衝擊了上一時期的主流「理性繪畫」的陣腳。從 1988 年到 1989 年 2 月「中國現代藝術展」期間，一些頗有影響的「理性繪畫」的畫家放棄了已初具規模的架上繪畫的天地，去作觀念藝術和行為藝術，但由於財力不濟以及自身不具備這方面素質等原因，均未獲明顯成功。

● 非理性與理性的對抗

不斷探索是必須的，新潮美術整體走向「前衛」也是必然。這裡的「前衛」是指對新文化價值的認定，對藝術本體觀念的拓寬和豐富，對藝術語言的創造和發展。然而，外觀的「前衛」以及某個體藝術家的驚人之舉都並非是衡量中國現代藝術的發展水準的標準。可是在不少新潮藝術家那裡擔心自己不「前衛」和急於「超前衛」的心態愈來愈強。二十世紀中國文化人的急功近利和淺嘗輒止的舊病似乎又在復發。

針對上一階段理性繪畫的「理性」傾向，一種非理性的呼聲漸高，一方面，這導致了較之「生命之流」更為直觀的生命繪畫──性美術的出現。其中的一些作品確實隱喻地揭示了現實對性意識的壓抑，但多數作品流於發洩和躁動，反而缺少了「生命之流」繪畫的「形而上」意味。另一方面，這種非理性傾向又將未經現代文明洗禮的原始民間的野性罩上現代生命主義的光環，同時又將其標舉為民族的陽剛之氣，將此視之為大生命。這並不能根本拯救民族的命運，雖然這種非理性熱情導致的騷動發洩的情緒有可能轉化為積極的社會性因素，但長遠地看，卻不利於冷靜地分析批判現實並建樹新的文化體系和理想社會。

● 改良主義

早在 1987 年就已有不少新潮藝術家意識到要想完善自身，必須在嚴密發展自己的藝術觀同時，更要尋找符合表述自己觀念的獨特語言，腳踏實地地實現「獨創

性」。

1988年10月徐冰和呂勝中的展覽顯示了這種趨勢。徐冰的〈析世鑑〉自創「漢字」幾千個，用活字木板印刷的方法製成近百公尺長的長卷和一些線裝書，人們稱之爲「天書」。這件母題取自東方傳統的觀念性裝置作品引起人們的極大關注。人們一方面關注其作品，另方面注意到徐冰嫁接了「新潮」與「學院」，這種「退一步」式的改良形式反而獲得了前衛的效果。

與此同時，也有一批新潮畫家致力於將學院美術的語言修養與新潮美術的藝術觀念相結合的嘗試，遂出現了一種新潮美術自身中的「改良主義」現象。儘管從外觀看，似乎其「革命」色彩不強烈，但這不激越的基調或許更能蘊含深刻而豐富的哲理。1989年「中國現代藝術展」結束後，一些主要的新潮美術家仍在沿著這一趨勢進行創作。嚴峻的現實使他們更深邃地透視現實，也使他們的語言更爲系統和完善。

結語：新潮美術的困惑

總之，1989年初，新潮美術在樣式上和藝術觀念上都呈現出更爲多樣的局面，「中國現代藝術展」即是這一現象的集中展示。理性與非理性的不同精神內涵，架上繪畫與裝置藝術、行爲藝術等諸種樣式的強烈對比都表明新潮美術將中國的美術範圍撐寬到了極限。

新潮美術做爲一個歷史時期內的中國現代藝術的探索實驗運動，不僅僅承擔著藝術革命的使命，同時也承受著社會、文化、政治等各方面給予它的重負，這也是藝術家自願承負的歷史使命。所以，新潮美術也集中了各種具有時代意義的矛盾。有時這些矛盾使它困惑，甚至無所適從。比如，在藝術價值和文化價值的關係方面，它既要尊重藝術專科的自律性，又要關切這特定文化時空中的文化價值取向，但往往二者會發生衝撞，衝撞的原因在於文化價值在一個專門學科中的確立往往要由整個文化系統來決定，而在很多情況下，藝術家個體甚至專門學科自身也是無能爲力的。然而，藝術家和專門學科又必得承擔改造全部文化系統的使命，否則系統也不會坐享其成。

其次，不論對藝術價值還是文化價值都應該有終極關切，不確立終極價值的信仰以及對其堅持不懈地追求即不能完成現代藝術的建樹。然而，藝術家又必須面對現實，正視自身的生存狀態，那麼政治的變革和經濟的改善就是當務之急，而一旦藝術家投入改造現實的工作中去，奔向終極價值的超然心態就顯得多少有些不切實際甚而荒唐可笑。於是長期建樹即被「急功近利」所取代。這種困惑、憂患和無可奈何也正是一個世紀來中國知識分子所擺脫不了的命運。

理性：法語 raison，英語 reason 一詞有多種涵義，中譯因其在不同場合中寓意不同而解釋爲「理性」、「理由」、「理解力」、「判斷力」等等，在中文裡，「理性」指修養品性，但其涵義主要是道德倫理（見《辭源》）。統而言之，「理性」是指對眞理的探究、思索和認識。其中又分爲兩層意義，一是做爲眞理———一種恒定的精神原則的理性；二是做爲察覺和判斷這種原則的聯繫的功能，即分析、推理的過程和途徑。

近年來，各地相繼出現的理性繪畫不同程度地包含了上述兩層意義，然而其主旨乃是要表述第一意中的理性精神。這裡的「眞理」（理性）不是某種實際經驗的概括總結，而是一種超驗的、帶有構築意志的、具有永恒原則或崇高精神的對世界秩序的表達，並不是亞里士多德的做爲「工具」的三段論式的邏輯理性。當然，由於理性意志強於語言表達，或者理性本來貧乏，但又強其所難，也出現了不少幼稚的、拼湊概念式的所謂「理性」繪畫，但是，我們不能將它視爲理性繪畫的主流追求。

這種主流追求的直觀體現是反思。這反思又有雙重層次，即對社會與人生的審視和對整個文化傳統及其制約著的道德價值、宇宙觀等形而上問題的思考和探究。這種反思的過程是由「器」入「道」，由經驗到演繹，由感情到理智的過程。實際上，這種反思在新時期開始就已出現，如批判現實主義的「傷痕流」繪畫和鄉土自然主義的「生活流繪畫」是對「十年」的反思，知青畫家是其主將，因而人們說他們是「思考的一代」，但是他們對眞理的重新追求和對逝去的歷史的反思是基於經驗之上的，特別是情感經驗之上的，他們追索的眞理，按萊布尼茨所說應是「事實的眞理」，「事實的眞理」很可能是偶然的，而只有「理性的眞理」是必然的，「誠然理性(reason)也告訴我們，凡是與過去長時期經驗相符的事，通常可以期望在未來發生；但是這並不因此就是一條必然的、萬無一失的眞理，……只有理性(reason)才能建立可靠的規律，並指出它的例外，以補不可靠的規律之不足，最後更在必然後果的力量中找出確定的聯繫。這樣做常常使我們無需乎實際經

驗到形象之間的感性聯繫，就能對事件的發生有所預見。」(《人類理智新論》)因此，精神的充實、思維的深沉與對世界洞察的犀銳同生活的磨礪和經驗的多少並非正比關係。而透過增加學識，加強不同參照系的比較和靜觀式的內省，總之透過思維反省，未必不能得到某種理性原則，得到一種自信力，這是精神充實的前提。

什麼是精神呢？精神就是判斷——在存在與非存在、真實與虛妄、善與惡之間的批判審辨的自信力。生活本身是變動不定的，但是生活的真正價值則應當從一個不容變動的永恒秩序中去尋找，這種秩序是一種不能細細述說的整體的原則。這原則不是在我們的感官和經驗世界中，只有靠我們的判斷力才能把握它。目前理性繪畫中的判斷力的尋索是與近年主體意識和能動思維的不斷被喚醒而並協的。對自我意識的讚頌是對人類自由的追求，有了自由意志，人才能成為理性的存在。但是這種自由意志又必然要回歸到歷史與人類的長河中去。這種主觀意志的自由即是「人應當用人類去解釋，而不是人類應當用人去解釋」。到了這一階段，它才從感性的此岸世界之五彩繽紛的假象裡，並且從超感官的彼岸世界之空洞的黑夜裡走出來，進入到現在的光天化日的精神世界中。這就是理性繪畫的理性內核。這樣說恐怕很「玄」，但是理性繪畫追求的精神恰恰是形而上的，這是我們多年來被忽略的，它是對實踐理性的補充與改造，故而不免要「玄」。

就這種理性精神的追求和反思特點而言，目前大多數青年畫家的作品在不同程度上均有所具備。即令是崇尚直覺的許多作品中也反映著創作主體所執意要表現的某種生命哲理、人生軌跡或者感悟到的「宇宙的秩序」。直覺——無論是意念直覺、性靈直覺或情趣直覺(1)中的先發性的頓悟與理性繪畫的先發性的思考並沒有不可逾越的鴻溝。如果缺乏一定的文化水準和精神力量，不論是理性的還是直覺的外觀均不能震撼人，均不能使人得到某種深邃的洞見之力和感悟之力的。

但是，這裡我們側重分析的理性繪畫畢竟有別於當前的重直覺的繪畫和主要關注於換置造形語言的行為藝術。至少在外觀樣式上它們較多地體現了靜觀審視和分解組合的「推理」特徵的。

我並不認為目前的理性繪畫已達到了某種高峰，出現了某些具有提挈時代的流派和大師，這個領域是我們多年來（甚至不妨說是我們民族藝術史中）從未涉獵到的，它是初創階段的探索，自有其價值和發展的前景。我也不認為它只是西方現代藝術的照搬，這是中國特定文化圈子在遞變中的特殊現象，支撐其後的一代人的心理狀態既與世界某種潮流是同步的，又有其本身的不可替代的心態。而僅就樣式本身而言，也有相當一些作品具有獨創性，儘管這獨創還很不「成熟」。

形成過程

我們不妨把真正的現實主義繪畫也放在理性繪畫的範疇之中，但遺憾的是，我

們從五四以來的「現實主義」卻基本是「理想現實主義」或「象徵寫實主義」(2)。現實主義必須將某種人生哲理貫注到現實場景中去，而現實場景的選擇又必須是理智地有所選擇地忠實描述，在描述過程中要極力屏棄迷狂成分，而這種「照搬」式的描述又是基於較高層次的人類學意義之上，那就是對人類生活的審視，「而人類生活的眞正價值恰恰就存在於這種審視之中，存在於這種對人類生活的批判態度中。」(恩斯特·卡西爾《人論》頁8)古往今來的現實主義畫家中，以米勒最爲偉大，他把審視建築在永恒的人道精神之上。愛不能施與，否則就是做作的愛，愛人要如愛己，這是和諧自然的愛，米勒的畫有這樣的愛，不少人把他列爲自然主義畫家，卻沒有領略到他那儘管與自然和諧然而卻獨立於自然的道德的精神內涵。

贅述這些題外話是因爲近年的理性繪畫正是從對眞正的現實主義的尋覓和對這種尋覓的排斥的矛盾中引發出來的。

「傷痕」繪畫和「生活流」繪畫無疑是試圖返歸眞正的現實主義，帶有批判意味，要把人生最有價值的東西撕破給人看，與幾十年來的現實主義相比，他們確實獲得了很大的現實性。在自我價值和尊嚴的領域內，爲普通人贏得了一席之地。但是他們的情感意志太強了，這使他們怎麼也站不到歷史的裁判席上去。「旁觀者清」，反思需要冷靜，悲劇始於衝動但不能終於衝動，我們必須恨，因爲我們失去的太多了，但不是爲了只得到恨而恨。在「生活流」繪畫那裡這恨轉爲對與自己「同病相憐」的小人物的愛，這是一種帶有憐憫的愛，因爲憐憫自己，但是這「施與的愛」是不徹底的。是直觀的而非深沉的，因而必有不自然之嫌。我們應將這些「創傷」看得淡漠些，它不能阻擋我們對永恒原則的追求，我們還要愛，就像愛神那樣地愛人類。不知是誰說的，斯賓諾莎將愛理解得最透徹，斯氏說：「凡清晰、判然地理解自己和自己的情感者，愛神；愈理解自己和自己的情感，愈愛神。」這是一種崇高的人類理智之愛，所謂智慧即是這種愛。因此斯氏又說：「自由人最少想到死，所以他的死不是死的默念，而是關於生的沉思。」

這裡我們再次反思知青畫家的反思，剖析它的情感意志，卻不等於否定它的價值，做爲反思的先驅和勇士，是有它重要的歷史價值的。正是基於這種對人生的沉思和對父兄、前輩和自我情感的反省，形成了近年的理性繪畫之潮。

這股理性之風最早是從「國際青年年美展」吹起的，〈在新時代——亞當夏娃的啓示〉(張群、孟祿丁)、〈畫室〉(李貴君)、〈春天來了〉(袁慶一)、〈李大釗、瞿秋白、蕭紅〉(胡偉)等作品爲其端諸。但這些作品主要是出於對「現實主義」繪畫樣式的反思，他們厭惡單一情節和主題，不滿足平面思維，但是，他們又不願意像抽象表現主義那樣與「現實主義」徹底分道揚鑣，還願意保留後者的物象原型的說明性，所以將物象原型分成若干「孤立」的單元，在不確定的整體原則統一之下拼合構成，這構成的連接線即是思維框架。這種對「現實主義」的直觀

丁方　呼喚與誕生　1988

張健君（上海）　人類與他們的鐘　油畫　220×340cm　1985～1986

樣式的反思和改造，帶有理性啓蒙的性質和效果。

接著，幾乎同時，在東北和東南，一批青年群體畫家以理論先行爲準則、以文化反思爲目的、以超現實或新現實的場景爲畫因，搞出了一批爲數可觀的理性繪畫。

以王廣義、舒群、任戩等人爲代表的北方藝術群體提出了建立「寒帶──後」和「北方文明」的藝術主張，試圖在向東、西方文化同時挑戰的夾縫中另闢蹊徑，要透過系列作品展示世界的壯闊、不朽與人類的某種永恒原則，他們認爲「靜穆式的偉大」和「凝固的崇高」這種並非「神祕」的宗教氣氛能寄寓他們的理念。

谷文達是個極有希望的畫家，他的作品是典型的「學者繪畫」，這樣說，他本人未必接受，然而，他那不時在自我否定中變化的階段性作品無不是反省的結果，不只是反省自我，也反省他人，自我意識是因爲有了另一個自我意識方存在的，自我意識可以說既是自我，又是對象，自我是對象，他人也是對象。因此，按谷文達自己說，他有明確的「反主流意識」。但是，他仍然是在「主流」之中，或許還是「主流」中的「主流」，儘管他總是以個體出現。如同許多理性畫家一樣，他也極重「悟」，但是，這恐怕不是什麼經驗積累式的「悟」，而是喚醒先天理性和發掘自明性的靈性之「悟」，其橋樑應是反省思維，這思維是用知識淨化心靈，用它自己的話說是「洗腦子」。因此，谷文達的創作應驗了科學哲學中波普爾一派的立論：「觀念先於陳述。」谷文達的成功得力於「反主流意識」，但是，恐怕這也是未來阻擋他的一個「斯芬克斯」。從高層次來看，求異爲「器」，求同爲「道」，求同難於求異，步入藝術神殿的一瞬間將是天人合一、人我合一的境界，一種人類永恒法則閃光的時刻。這曾是多少先哲聖賢爲之瀝血平生的企望之靈。

浙江美院畢業生作品和隨後的「85 新空間展覽」極力要避免田園詩意，有意與「生活流」繪畫相左，力圖從司空見慣的周圍城市生活中挖掘現代人意識。他們也談康德、黑格爾、沙特、維根斯坦，自然全憑興趣，取用爲我所需，甚至也可「斷章取義」，因爲他們畢竟不是「理論家」。「85 新空間」的作品似乎追求一種「新現實主義」，力圖「實實在在」地描述，一方面，他們將身邊的現實縮到極小的範圍，一個角落，一個人，而且是靜態的。另一方面，又把這小範圍放到一個極大的時空背景中去，這背景直觀上是黝黑的、虛空的，爲一片青冷的宇宙色調籠罩。現實的空間與思維幻想（很多得力於間接知識）的宇宙空間形成了某種關係。

藝術可以看做是人類學的一個分支和側面。從藝術一誕生起，藝術就與宇宙學結下了不解之緣，人不僅要解釋自己，也要解釋宇宙。人類學與宇宙學攜手並進，這在我們先民的彩陶紋，楚、漢的帛畫，宋代的山水畫中均溢於言表。

現代新的科學宇宙學更不會削弱或阻礙人類的理性力量，而是確立和鞏固了這種力量，「人不再做爲一個被禁閉在有限的物理宇宙的狹隘圍牆之內的囚徒那樣生活在世界上了，他可以穿越太空，並且打破歷來被一種假形而上學和假宇宙學所設

立的天國領域的虛構界限。……人類理智透過無限的宇宙來衡量自己的力量，從而意識到了它自身的無限性。」

只要現代科學傳播到哪個角落，那個角落就會有現代人共具的「宇宙意識」，同時，這「意識」也是對遠古即存的「宇宙感」的喚醒和改造。

二十世紀現代藝術專家美國的彼得‧塞爾茲看到一些青年群體，如「85 新空間」的一些作品時，驚呼他從中領略到了一種世界性的「宇宙意識」。

從這個角度再去看各地青年群體畫家的那些具有宇宙神祕感的作品大概就不會過於茫然了。

許多青年畫家如同「85 新空間」一樣，是從反思「生活流」繪畫而起步的。比如，江蘇的一些青年畫家也認為，「生活流」繪畫不是深刻的人自身的反省，而是以怨報怨，缺乏懺悔精神。這實際上還是涉及到人這一現實之存在物對現實（環境）和對象（自我和人際）的不同解釋。概而言之，即對現實的不同看法。一方頓悟後，如夢方醒，現實世界原來是一場戲；另一方則說，不，體驗痛苦也是你的使命，這或許是「天將降大任於斯人」的心胸境界，苦心志、勞筋骨不是偶然的時運乖蹇，是必然，這裡無怨可報。因而，在後者的眼中，鬧哄哄的戲劇情節，平面單調的某種「生活情趣」不過是一種低層次的世俗情感，這是感性的，是缺乏理性指導的經驗總結。

因此，這些年輕畫家總愛把現實場景置入一些大場景中。比如，丁方要把〈城〉的一角放到整個黃土高原的文化背景上去描述，沈勤的〈師徒對話〉也是在講著人類世世代代在講的一個宗教哲學的故事，他還曾異想天開地設想，地球人是外星系的棄兒，因此，超越是地球人的本能。而楊志麟的〈人是魚的進化——人喜食魚〉中的魚也試圖改變人們頭腦中食物的概念，要將它高揚為延綿久遠的生物立體。

上海的一些中青年畫家也在走著理性之路，他們努力涉獵東、西方哲學、人類文化學、現代物理學。但是，掌握知識的結果產生了超越知識的意念，因為科學與文化不斷地擴張人們的生活圈子，而人們又總愛將自己的生活圈子看為世界的中心，把特殊的個人生活做為宇宙標準，因此，新的擴展帶來了舊有判斷力的喪失，於是，失落感亦油然而生，判斷力的失落與回歸的交替循環體現著人類思維的進步歷程。張健君的〈人類與他們的鐘〉將不同人種置於某種宇宙空間之中，時間倒置、星球超移，就是要表現人類不斷地向自身的認識能力衝擊，追求「超知識」和回歸判斷力的意念。俞曉夫〈錯位〉一畫也有上述寓意在內，其中還有文化比較的意蘊。此外，李山、陳箴等人則在作品中表述東方古典哲學中縱貫人類古今的某種「有無相生」的永恆運動內涵。

理性之潮在湖南、江西、安徽、甘肅、廣東等各地 1985 年的青年美術展覽的作品中出現，就像某一個清晨忽然新竹遍地一樣，他們彼此並未交流，完全是不謀而

巧合，不期而同至。這恐怕不能完全以「模仿」說去解釋，還得主要從時代心理和文化遞變的角度去理解。

總之，近年理性繪畫脈承「傷痕」、「生活流」繪畫的反思餘緒，然而卻是以反思的反思爲前提，加之文化與傳統討論熱潮的催化，因而形成了一種被關注的局面。其追求則主要是由情感意志轉入理智意念，從批判現實到審視現實，從個性的社會（現實）表現到超社會（現實）的個性表現。其自身的轉變過程則是從觀念（造形樣式）更新轉入文化反思和世界觀、宇宙觀的述說。

表述語言

我贊成現象學中日內瓦學派對文學藝術的解釋，他們認爲，文學藝術是有意向的創作意識的表現；藝術作品決不只是一堆文字或材料的拼合客體，它們是一些個體意識結構的紀錄。藝術創作就是把個人對於經驗世界所抱的自然態度轉變爲他自己對於世界的感受所抱的沉思態度。因此，我在這裡分析理性繪畫的語言特徵時沒有用傳統的「表現」，而用了表現與陳述的綜合「表述」一詞。只以情感特徵去解釋所有的藝術現象是不夠的，意識只包括情感，情感卻不能替代意識，而現代心理學某些實驗也證明情感與理智是不能分解的。

1. 新紀實

這是從文學上借用來的概念。這裡不打算對它作語義學方面的解釋。也可以拋開它在文學中的一些具體針對性。

理性繪畫中的新紀實手法是指那種追求「實實在在」地描述一種微不足道的平易現象的手法。它不同於照相寫實，不是那種細入毫髮的視覺感應程度的再現，而是對視覺感應中的某一視角獲得的整體概貌作出如實的交代，它也不同於「理想現實主義」的「典型」手法──對情節的歸納組合。同時，對現象（主要是身邊的生活現象）的如實交代也不等於具體形象要刻畫入微。

上述手法在「國際青年年美展」和浙江一些青年畫家的作品中有所體現。如浙江張培力的〈請你欣賞爵士樂〉和〈休止音符〉，作者將他在欣賞音樂時，被欣賞者的一種景觀凝固並「懸擱」起來，作者曾說，他在欣賞音樂時最後得到的感受是「神祕」的交響。爲了在純粹的意識領域中重新觀察事物，爲了將對經驗世界的自然感受轉爲對世界感應認識的沉思態度，他暫時中斷了對象的時空和運動，從而排除了現象世界對沉思的干擾，以保證精神完整的想像順利進行。又如耿建翌的〈理髮組畫〉，將理髮搬入畫面，這種紀實本身對那種「風雅」、「規範」的題材就是一種藝瀆，並且故意堂而皇之的用〈1985 年夏季的第一個光頭〉和〈1985 年夏季的流行樣式〉等做爲標題，加強紀實的「準確性」，但是這種準確性並不著意在現象

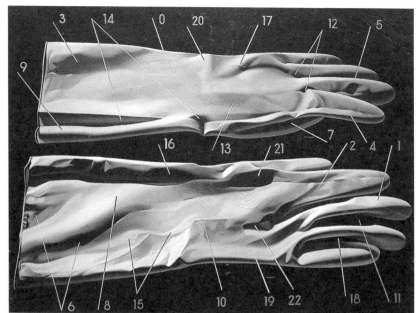

張培力　X？　油畫　1987

袁慶一　春天來了　油畫　1985

本身，而在於闡發一種現代人的生活意識，頗有「幽默現實」的味道。這些紀實性作品以現實的畫因強化了現實與非現實的對比，這裡的現實屏除了心理邏輯和人物、情節的經驗性解釋，努力向觀者提供想像性解釋的餘地。在樣式上，張培力的虛幻的背景，耿建翌那剔除中間色調、簡化肢體結構的「宇宙人」形象等都增強了這種對比效果。沙特曾認為「非現實化」的想像能力是人類自由的證據。那麼由現實（存在、有）變為非現實（不存在、無有）則應當是人類思維的本能。

運用這種新紀實手法的作品為數不少，如湖南袁慶一〈春天來了〉等，這裡不一一例舉。

2.新具象

早幾年，美術界對抽象問題的討論是對單一化的否定，其衝擊的價值頗大，對近年的美術思潮產生很大的推動作用。但是它歸根結底主要還是形式（手法）問題的爭論，所以，那時的抽象極易滑入形式唯美的道路，而將抽象形式的表現意蘊忽略了，即將抽象形式中凝重的內涵丟掉，而只去追逐其直觀的視覺效果，因此，其「革命」性的樣式就很容易再次跌進一種「新八股」（如一種現代派加民間新正統抽象樣式）中去。但是畢竟有許多智者在實踐中將當初的思考引入深化，目前許多中、青年畫家堅持抽象表現主義的創作方法，並將這表現建立在人類文化、時代心理和生命哲學的思考與直覺悟對的層次，而非僅僅是個人的情感和心理的衝動表現的層次之上，為我們展示了一片引人注目的前景。

這時的追求已超越了抽、具象問題的矛盾交點。當代西方符號學派認為一切藝術都是虛構的假象，圖象學家認為藝術是幻覺，現象學家也認為無論是抽象主義，還是現實主義的作品都只是一種符號系統，是『『文本』(text)，而『文本』的客觀性只是一個幻想」，是作者的幻想產物，也是欣賞者幻想的產物。因此，所謂抽、具象都只是做為表述語言的特徵而存在，無關作品的宏旨。這一問題的提出，是因為原先我們不承認抽象語言的藝術。

超越了原先的層次與交點，並不等於徹底決裂，藝術創作是實踐活動離不開語言，今日儘管抽象漸具上風，但事實上，它們有時總不免與我們的「具象傳統」藕斷絲連。特別是在「理性繪畫」中這點比較明顯，我曾在〈三個層次的比較〉一文中引用阿恩海姆的話：「對色彩的反應的典型特徵，是觀察者的被動性和經驗的直接性；而對形狀的知覺時的最大特點，是積極的控制。」色彩直覺感強，形狀理智性強。因此，理智型的「形」更易做為理性繪畫述說的元素，以形為畫面的單元形象易於調動創作主體和欣賞者的思維能動性和推進思維的進程和深度。

因此，理性繪畫與重直覺的繪畫不同的是較之後者更多地保留了一些形，但目的不在塑造典型情節與典型「形象」，而在形的整體組合及其傳達的思維意念之上。

王廣義　馬拉・終極　油畫　200×150cm　　王廣義　紅色理性──偶像的修正　1987
1986

　　這樣，就出現了一種新具象的表達語言，其中又分為兩種：

1. 分解具象

　　將「具象」的特點只保留在個體外形上，這裡的形象的「真實」不表示任何瞬時的事件、情節、場景的整個過程與全部內在聯繫的「真實」意義。似不相關的單個形象組合一起，寓喻一個（或多個）完整觀念，這些單個形象即成為思維進程中

成肖玉　東方　油畫　1985

谷文達　他和他的屋子，靜！靜！靜！　人、水墨　1985

的一些跳躍的點。如「國際青年年美展」中的〈畫室〉、〈渴望和平〉、〈李大釗、瞿秋白、蕭紅〉等作品，成肖玉的〈東方〉、俞曉夫的〈錯位〉、張健君〈人類與他們的鐘〉、王廣義〈人類的背部（組畫）〉和舒群〈絕對的原則〉等等，這種整體抽象和具體原型結合的樣式除了表述不能細細述說的某些感應觀念外，也反映了當前藝術省思活動中某些矛盾和朦朧的特點。

2. 微觀具象

　　似乎是為表述某種宇宙的永恒原則，一些理性繪畫中的主要形象是固體團塊，或者是流體物質凝固下來的狀態，這種形象也像以往我們描繪人物和道具那樣精細。但是這種團塊和流體又不同於表現性的繪畫中的色塊和線條那樣隨意和即興。它有某種構築目的和較為明顯的終極形象。如北方藝術群體中王廣義、舒群和任戩等人的作品。王廣義作品中的團塊即像一種溶岩物質，又像某種生物肢體，又似人類生命的胚胎。這些團塊是凝固靜止的，並被置於廣漠的「宇宙」空間中，作者說，這是他對時代的精神模式和人類的永恒意志的形態表述。從這個意義講，他不認為自己是在作「藝術」。舒群的〈無窮之路〉畫了很多建築物，往往一個畫面只有一個建築的一個局面（一側面，一個門洞），建築結構中的細微部分，甚至構件的顆粒狀態也精緻描繪，在這種有序的構造中試圖表現一種文化背景，並從背景中

透映人類文明的不斷被局限和不斷尋求超越的路程。與此類似的還有丁方的〈城〉等作品。

3 . 新語義

「語義」這個概念也是我們從語言學中借用來的。近代語言學結構主義創始人、美國的布龍菲爾德曾說：「有些創新改變了一個形式的辭彙意義而不是它的語法功能，這一類的創新叫做意義變化或語義變化。」（《語言論》頁525）。

我們這裡所分析的一些理性繪畫的語言恰恰帶有這種性質。

我們看到，一些青年畫家似乎大逆不道，不老老實實畫畫，卻搞起「文字遊戲」來了。如谷文達作了許多幅文字系列，〈正反〉、〈錯位〉等等，更使人困惑不解的是，他居然將錯字、反字、倒字排列一起。並將大串原文和譯文做為標題。還有浙美畢業生吳山專等七人所作的〈紅70%、黑25%、白5%〉展覽作品，將許多字有意重新組合，將一句非常世俗的話語，如貨物牌價「白菜一毛錢一斤」，或者在宗教教徒看來極為神聖的概念如「涅槃」等搬入作品之中，並以具「史無前例」氣魄的方正標準的黑體字（多數用黑，有時用白）書於紅底方板（布）或圓盤之上，再把這些方框與圓盤連接、鋪排於室內（共76塊），這裡只有紅、黑、白三色，特別是耀眼的紅，莊正肅然，人們在經過一番神聖的「淨化」之後就可以平心靜氣地去觀看文字的「意義」了。

但是，藝術家在這裡絕非要進行文字改革和創新，與其說是這種立還不如說是在破，谷文達說這是將中國的傳統推到一個極端。中國的文字本來就是一個極端、獨特、神祕、源遠流長，埃及文字早在西元前五世紀就已從象形文字轉為拼音文字，而中國文字一直走著概念與音響形象（按語言學講，前者為所指，後者為能指）相對獨立的道路。它的音響形象甚至不如它的視覺形象更動人和更具深意，所以中國有書法。如果研究中國語言學，我想除能指、所指外，還應加一個形指。

我不知道谷文達和吳山專等人研究過語言學沒有，但他們有獨到之見，如吳山專等人說：「不管從一種文字對其民族思維方法形成的作用來說，還是從文字對民族心理結構形成的影響來看，中文是最具特殊性的了，它的嚴格的單音節讀法和它的構成外形的獨特性，使它在文字的家庭裡感到一種強烈的『孤立』感。如果說文字是一個民族靈魂之鎖的鑰匙，那麼，掉了中文這把鑰匙就等於把一個最有力的民族之魂永遠鎖在保險箱裡了。」因此，他們要透過中文的排列、組合來表達一種複合觀念，「我們要做的是透過以上的方法告訴人們，這是我們的世界。」這裡的世界是指沉思的世界，有思想和主見的世界，更要緊的是要從重新組合中，挖掘民族之魂。

若從這個意義上講，他們又確實「改變了一個形式的辭彙意義而不是它的語法功能」，因此，這一行動也可叫做「意義變化或語義變化」。當谷文達將為川流不

息的人群而寫的，貼在垃圾站、街道和公共場所裡的「禁止大聲喧嘩，禁止抽煙，禁止隨地吐痰，隨地扔垃圾」的標語冠以「圖騰與禁忌的現代」的並列標題，並以嚴正的書法大字寫於上好的宣紙上，懸掛在藝術展廳並發表在刊物上時，標語的本來語義已經失去，語境變了，語言的接收者的需求和心態變了，語義也就變了，這在語言學中稱爲「符號的任意性」。但顯然作者目的不在於這「文字遊戲」上，似乎是在提示人們對「規範」的思考，把現實的平凡的「規範」與遠古的宗教信條相提並論，它強迫人們對「雅」與「俗」、教義與口號、遠古與現代進行參照比較，說不定還會有好事者會想到「反傳統」云云。

同理，吳山專等人將「涅槃」與「垃圾」相提並列時也流露出這種「泛宗教」式的沉思。這裡，我們可引幾句他們帶有禪宗機鋒式的話，或許有助於理解他們的「文字」。

「禿鷹飛離了天葬台，台上到處是柯達膠卷盒。」

「窗玻璃對蒼蠅來說是宗教。」

「人類的眼睛本身就是對世界的一種破壞。」

禪宗其實不能說是宗教，中國人的宗教觀是「泛神」的。但眼下許多年輕畫家的「泛宗教」意識與古人不同，他們不得不「泛」，要在那麼多「眞理」面前躊躇留連，禪家的「色」與「空」、儒家的「知」與「行」、道家的「有」與「無」、西方諸家的不可知論、唯理論、意志論等等，或許此時自信地想到了我的世界的實體，而轉眼又消融在一個不可解喻的「永恒原則」和非「白板」與「魔圈」的矛盾之中了。

因此，思考的問題也往往成爲繪畫作品的標題，標題有助於補充畫面述說的涵義，甚而也可能與畫面沒有直接關係，標題只是標題，是畫面之外的另一個「文本」，也可以自成一個符號系統，就像欣賞者的心中自成系統的符號模式一樣，都是對畫面這一「文本」的再補充和再創造，因此，許多標題也就成爲可以獨立的「問題」了，而畫面亦不一定非賴於標題而存在，這又是另一種「新語義」之法。試舉幾個標題爲例：

〈蜜蜂在尋找它的新住址〉（甘肅　劉正）

〈最終的追究虛妄〉（江蘇　美竹松）

〈透過黃色的手看到了天空〉（江蘇　吳曉雲）

〈錯位──司馬遷說：「去吧，荊軻不要猶豫」〉（上海　俞曉夫）

〈牆那邊在討論是先有雞還是先有蛋〉（安徽　凌徽濤）

〈聽，有大蜥蜴〉（深圳　李堅）

〈受藝術之神保護的畫家的自畫像〉（湖南　馬建新）

〈理髮2號──1985年夏季的第一個光頭〉（浙江　耿建翌）

幾個問題

1. 關於懂不懂

多年來，我們養成了一種依靠作品解釋清道理、事理、原理、情理的習慣，將藝術創作活動只理解為由作者和作品兩部分組成的，而欣賞主體只是被動的接受者的習慣。但是欣賞者實際上也是藝術創造者，沒有這第三部分的參與，作品等於沒有完成。

在現象學哲學的基礎上產生的闡釋學和接收美學都強調欣賞主體的思維能動因素，要將對藝術作品的解釋從認識論變成本體論。德國的伽達默爾提出「成見是理解的前提」，意即在此。因此，作品的原意並非作者所給的原意，而是由解釋者的歷史環境、群體文化水準、個人的心理和知識結構所決定的。即便是讓作者自己解釋自己的作品也未必如作者初衷，因為口語與繪畫語言是兩種表述符號系統，不會嚴格吻合的。因此，我所作的上述解釋和分析，是我的理解，或許作者完全不會同意。因此，從這個意義講，應當是：你認為懂就懂了，反之，你覺得不懂那就是不懂。

但是，這並非是說沒有一個相對可以把握的「文本」（作品本身），欣賞主體的創作性活動歸根結底是限制在「文本」結構所提供的可能性之內的。但是，往往有這種情況，當一種新的創作思維活動外化為一種新的藝術樣式時，如果我們仍以固有的解釋模式去理解就會迷惑不解或風馬牛不相及。因為「成見先於理解」，「觀念先於陳述」，當老師沒有告訴學生，什麼樣的片子是肺結核患者時，學生根本看不出患者和健康者的片子區別何在，只有他掌握了肺結核的圖象觀念，才能發現和解釋。因此，若要懂，就要理解，而理解就要改變解釋模式，這或許就是觀念更新吧。事實上，我們已經在不斷地理解，儘管有時是被動的，比如，對印象派、馬諦斯、畢卡索，甚至勞生柏。

過去，我們的理論家這方面的「借鑑式解釋」或稱「解釋示範」工作較少，是需加強的。但歸根結底，還在於接收主體本身。

這樣說，無意提倡所有的作品都追求超越目前大多數人的解釋習慣之外，其實，自然會有很多使人懂的作品存在，那麼自然也應當讓那些似乎不懂的作品存在。

2. 關於藝術規律問題

這是個極複雜的問題，本文無意全面展開討論。有人說，理性繪畫反藝術規律，反直覺、反悟性、反形式感應，是新的內容圖解。這種說法有兩點誤解，一是將理性只理解為創作過程中的邏輯推理，不是首先做為一種文化層次的判斷力水準的標誌，而且將藝術創作只限定在情感經驗的感悟範圍內。其實，人類的經驗很

多，不僅有美學經驗，並且也有存在經驗、倫理經驗和思辨經驗，藝術可以表現各種經驗。正如可以有直覺衝動性的表現主義也可以有分析式的立體主義一樣。說到圖解，藝術是人類意識的外化，為什麼不可以圖解，只是先前的許多圖解太拙劣、內容太淺薄了。我認為，藝術可以做為某些人類經驗，如存在經驗和倫理經驗的圖解（如法國魁克、皮尼翁的作品不就是圖解麼？），只要是經過崇高與人性的濾化，真正的現實與真正的人道主義倫理的反省後那時的圖解亦即人們眼下比較時興的用語「圖示」了。

我想，理性的提出還並非只是無所針對地對一種創作思維方法的提倡。其目的及意義還應有：1.文化互補需求。我們的民族文化中須補理性成分（我們應將藝術首先理解為文化，而不是點、線、面），正如英美邏輯分析哲學向歐洲大陸經驗哲學和東方神祕主義吸收養分一樣，不是「我們已有的好東西就必然是現實需要的」，而是「我們需要的方是好東西」。2.倡導面向現實的勇氣，從自身周圍開始審視與批判，不迴避現實的痛苦。因此，不免帶有宗教悲劇意味的崇高精神和永恒原則的追求，而對偏於唯美的半浪漫的詩情畫意持反對態度。但由此也導致了不少畫面帶有消沉的氣氛，這恐怕是一個過程。我們固然應不迴避體驗痛苦，但「末梢文化」與「世紀病」卻不應是我們國民的營養劑。如何將崇高與悲壯，永恒與向上融為一境，應是理性繪畫的一個方向。

以上論述旨在對近年理性繪畫有一個簡略分析，無意倡導「蔚然成風」，成風是我們的教訓。然而，淺嘗輒止也是我們的弊端，剛一涉足，就迫不及待地要回歸傳統和民族化，並名曰「中西合璧」，回歸意識是我們近代以來沒能完成中國的現代藝術體系的重要原因之一。

我贊成不少年輕人的說法，這是個勇敢者犧牲的時代。眼下我們要破，要開拓，要拓寬我們的視野和思維容量，我們的藝術思維，不但要有很理性的，也要有直覺主義的，雖然我們一直以崇尚直覺的民族自居，但是在生命本源的衝動與直覺的領域中我們卻很少涉足。這一切或許都是為了塑造新的、凝重的「中和」性思維所作的鋪墊。

這一切也都開始了，好就好在是開始，而不是結束。因此，我們也沒有必要仍像往常那樣，當一個「潮流」興起之時，就馬上要求「成熟」的、「劃時代」的大作出現。這是個艱難而漫長的路程，需要「上下而求索」的勇士。

註釋

..

註1：可參見我的〈85 青年美術運動之潮〉，載《文藝研究》1986 年 4 期。

註2：可參見我的〈中國畫的歷史與未來〉、〈一個創作時代的終結〉

前衛與人文——85運動中的反烏托邦的烏托邦

在八○年代中至八○年代末中國前衛藝術的發展中，一種非常強烈的人文主義精神影響和支配著藝術家和藝術群體的創作活動。這種藝術中的人文主義(Humanism)精神，從外觀上看似乎不是某種社會的或政治的具體意義所指，而是一些較為抽象的、玄想式的對文化和人性的探索和思考，有兩種傾向充分地表現了這種人文精神：一種是類似於西方形而上畫派的「理性繪畫」，另一種是受到西方（歐洲）表現主義影響的「生命之流繪畫」。儘管它們常常是以對立的面目出現，但它們對抽象的人性本真的追求則是一致的。

理性繪畫，簡而言之是一種以超現實主義的手法去表現某種理想的精神境地——未來世界，或者是某種對現實世界的哲學的或文化的解釋的一種繪畫潮流。它的代表性畫家如「北方群體」的王廣義、舒群、任戩等，江蘇的丁方，上海的李山、張健君等。無論他們的思想內容和感情衝動的類型多麼不同，有一點是一致的，即他們的繪畫並不是要反映一種思想內容或題材，而是繪畫本身即是思想，繪畫中的形象只是其思想的對等物或者是象徵物。他們作品中的「形式」並非是某種對「平衡」或「力度」的組織，它本身即是一個完整的自足世界。比如，王廣義的早期組畫「凝固的北方極地」，試圖呈現一個理念，並非賞心悅目的「具有永恒的協調與健康的世界」。畫中去掉個性的人、懸浮的雲塊、空曠的大地、靜寂的地平線都組成了一種「永恒性」。舒群的〈絕對的原則〉中的結構之網和無休止地描繪的教堂的結構都暗示著一種宗教式的精神秩序。而任戩的〈元化〉更是雄心勃勃，在這個30公尺長、1.5公尺高的水墨畫中，各種奇詭而又帶有科學實證精神的形象組成了一個濃縮的「天、地、人」的「大化」世界，它也是一個宇宙發展的歷史。李山的〈擴延〉，則是一個東方宇宙本體的假說，「世界是由生命組成的，而一切生命都和自己一樣是有知有靈的，人和非人是無界限差別的，是不可分離的。」（李山，〈對藝術的一點看法〉，見高名潞等著《中國當代美術史》頁182）。丁方作品中的時空充滿緊張感，這是因為它將貧瘠荒漠的黃土地賦予了

鋼鐵般的結構，這結構又與一種
基督或使徒隨時準備赴難的時間
感結合凝固在一起。所以丁方的
悲愴的繪畫頗像一種贖罪藝術。
丁方曾經像梵谷那樣用七個小時
去畫一張小村莊的鉛筆速寫，他
努力去尋找那村舍後面的結構，
和猶如耶路撒冷的「聖土」那樣
的人文景觀，畫中的村舍和黃土

丁方　素描　1984

遂成為他內心中的精神模式的對
應物。

　　上述這些不同類型的烏托邦
世界還可以從當時大量的，儘管
在藝術表現上尚不成熟的帶有
「超現實主義」外觀的群體作品
中發現。這些作品大都與西方超
現實主義的表現潛意識或夢境的
作品不同，而是表現了基於現實
的一種對未來世界的憧憬和構造
的願望，它在本質上不是西方超
現實主義那樣肢解式的和荒誕性
的破壞，而是理性的、建構性的
幻想。

丁方　素描　1983

　　這種似乎與現實無關的宗教
的衝動或哲學的歡悅，其實來自
於試圖把握現實的入世精神。人
的意義在這裡應該是秩序的主宰
者和創造者，所以他們的藝術中
的秩序和結構乃是他們心中各自

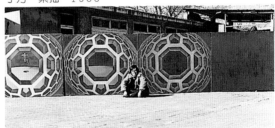

舒群　最後的理性系列──絕對原則消解　1989　中國
現代藝術展

不同的精神模式的對應。時代的先鋒應該首先創造出新的世界模式，這裡藝術已不
重要，藝術家的工作也不再是主要地動手，更多地是動腦，他是新時代的先知，是
使徒或救世主，這是一種人類靈魂「工程師」的意識，儘管它帶有強烈的悲劇意識
和宿命意識，這種意識是由八○年代知識分子文化在社會結構中的特定地位所決定
的。處於文化熱中的八○年代的中國知識分子儘管感到威脅和壓制，但他們似乎仍

有信心和責任感去用文化和智慧建造這些未來的、神祕的、帶有濃厚的烏托邦意味的模式。

因此，他們的人文精神是有別於此前的八○年代上半期的傷感的人道主義精神。「傷痕」與「鄉土」由反對文革的集體主義和偶像崇拜的狂熱而表現人道主義的關懷，但是這種關懷最終走向一種自憐，而這種自憐又是透過對另一個遙遠的同樣可以被憐憫的現實世界相和諧的「憂鬱式的偏見」(Pathetic Fallacy)而表現出來的。這就是懷舊或尋根式的自然主義繪畫，這實際上是由人性中天生的一種追求舒適和逃避的心理造成的。「理性繪畫」要打破這種為了逃離文革的暴力式感情而躲入另一種世俗溫馨中去的舒適，試圖去發現一個擺脫上述兩種或暴力或溫情的世俗情感，去尋一個既非敵對的又非傷感的冷靜的秩序，這秩序是文化的、宗教的，或是哲學的，但不是具體的社會化的，這就是「理性繪畫」的超越意識，也是它的哲學化傾向的來源。

正如尋求現代的途徑可以是寄望於未來，同時也可以回歸原始一樣，對人性的本真的探求既可以是超越的、犧牲救世的，也可以是下潛的、自我體驗式的。藝術不僅有大眾淨化的功能（心理和靈魂的象徵），同時也是藝術家個人心理治療的途徑。前者正是「理性繪畫」，而後者則是「生命之流」，它們是85運動中的一種人文精神的兩個側面。

活躍在西南、西北的一些藝術群體與「理性繪畫」的形而上傾向不同，更注重透過藝術創作去再現個體生命的真正的存在。無論他們的作品表現了怎樣的虛無、躁亂或絕望的外觀，在他們內心深處，始終相信有一個真正的生命實體的存在，無論它是原始性本能的，還是這種本能的社會化，生命中總有一個「內象」。但是，他們表達這個「內象」的方法，「不重靜態的和諧，而追求在矛盾運動中達到崇高」。因此，他們的藝術不像「理性繪畫」強調冷峻的秩序和排斥個人化，他們則更多地強調無序和個性化，但是他們的目的又「絕不是任性和隨意的發洩和瘋狂，它是試圖喚起更多的人追尋生命和世界的意義。」(註) 而他們的個人表現主義是「這種從個人的角度覺察到和體驗到的人類普遍性方是問題的中心和實質」。因此，他們把藝術也當做是探討生命的哲學。這種傾向的最突出代表是活躍在四川和雲南等地的「西南藝術群體」，代表畫家如毛旭輝、張曉剛、葉永青、潘德海等，此外，在北京、湖南、湖北、山西等地也有相當一批藝術家執著於此。

這些中國的表現主義畫家的早期作品都充滿了原始的個人衝動，甚至有強烈的施暴和自虐的成分。它是對來自社會現實的壓抑的反抗。那些頗似西方表現主義作品中的扭曲騷動的變形人體乃是他們心中的真情的流露。但是，因為他們不僅關注個體的生命真實，更關注生命的永恆意義和生命力的文化意義。所以，他們的表現主義作品一般都從早期的更個人主義的傾向轉為更社會化的傾向，甚至從抽象表現

手法轉向象徵的或現實主義的方法。

比如，毛旭輝從早期騷動的人體和普普式的戲謔轉入八○年代末的「家長」系列。後者以象徵兼抽象的形式表現了權力的社會意義，並且合邏輯地走向了「六·四」之後的「家長，關於權力的辭彙」組畫系列。又如張曉剛從早期對生與死的臨界體驗轉為透過一些原始部族的形象和圖騰標記表現某種生命永恒的意義，後來的「深淵集」和「手記」似乎試圖表現更深刻和更普遍化的人和書寫文化表現。他在九○年代創作的〈全家福〉則表現了某種當代中國人的極端共性。可以看出，這些表現主義畫家的語言方式從內涵、隱晦和私人化轉向更為直白明確的大眾化。甚至一些畫家如葉永青也從繪畫轉向實物裝置。但是，他們的作品與沿海、北京等地的藝術家相比，仍有很大的間接性和隱晦性，他們將此稱為「深度感」或「中國經驗」。或許是因為他們生活在商業和現代媒體傳播發展仍較慢的偏遠地區，故仍保持著「傳統」或現代主義意義上的「深刻性」。反之，沿海地區的大多數「理性繪畫」畫家從八○年代末則迅速地轉向了後現代主義式的「表面化」和「淺薄」。

表現主義式的人文熱情似乎還可以從 85 運動以來的行為藝術那裡看到。中國的行為藝術不是從藝術本體的觀念邏輯發展中產生的，而是與「自由狀態」相關的表現主義藝術，但它比表現主義繪畫更簡明、直率，因此這種形式先天地具有「挑釁性」，而對於這種挑釁性的壓制會創造出更尖銳強烈的挑釁。所以，八○年代的行為藝術從開始的有點「學究式」的個人心理體驗走向公開的社會性挑釁，並在1989 年的北京中國美術館的「中國現代藝術展」中達到了高潮。

展覽開幕後，吳山專率先在他的「櫃台」前賣蝦，他稱之為「大生意」（指藝術是大生意）；王德仁在五個展廳中撒放保險套；李山在印有美國總統雷根頭像的盆裡洗腳，張念則在一個角落裡「孵蛋」。但是，使這些行為藝術都黯然失色的是蕭魯和唐宋在開幕後三小時向他們的裝置作品開了兩槍，於是兩人被公安局拘捕，而展覽則因此被公安局命令關閉了三天。

如果與西方當代藝術比較，八○年代中國前衛藝術的人文精神似乎是一個奇怪的現象。因為在西方如今已無人再提人文主義或人道主義(Humanism)，而是將個人主義(Individualism)做為主要價值。但是在中國的具體現實情境中，普遍的人的價值和大眾性的人本主義卻仍有其特殊意義。八○年代中國前衛藝術中的人文主義，既有智者式的個人自由精神，也有平民化的群體意識。做為一種文化精神，它是執著而熱烈的，儘管也有虛張聲勢的一面，但是遺憾的是它也是短暫的，尚未完善便匆匆逝去。

註釋

毛旭輝，〈新具象——生命具象圖式的呈現與超越〉，見《美術思潮》1987 年 1 期。

張曉剛　３個同志　油畫　150×180cm　1994

張曉剛　無題　油畫　1987
左圖／張曉剛　紅色嬰兒　油畫
145×155cm　1993

潘德海　尋人啓事——３號　壓克力
畫　170×150cm　1992

下圖／潘德海　無題　水彩　1988

毛旭輝　坐在紅椅上的家長　90×90cm　油畫
1990.6

消解的意義——析當代中國文字藝術

在近年的當代藝術作品中，漢字成爲一種引人注目的表現題材。谷文達、吳山專、徐冰、邱振中都創作出了很有影響的作品。他們的作品在試圖改造、修正、消解傳統漢字，創造新語義和新形式的意圖與手段方面有著內在一致之處。本文不探討作者的表現意圖，也不對作品的文化涵義和審美趣味做出判斷，只對作品的構成方式和手法進行分析和描述。

選擇漢字做為形象媒介的意義

幾位藝術家選擇漢字做爲題材無疑是因爲漢字做爲中國傳統文化的凝聚符號在形象結構和語文方面有著無盡的可塑性。首先是其具有形象性的抽象結構。唯獨中國保留並發展了文字藝術——書法。然而，漢字之所以保留下來，書法也能發展起來，卻並非因其形象性（在六書中稱爲「象形」）。而恰恰與其表意功能相關，漢字是表意文字體系的代表。（1）漢字的單字造形從本質上爲表意而非表音，因爲它不是一個拼音字母，它本身就是一個音，但音與字本身的意義無關。意義主要與結構（即形象）有關。六書中「指事」、「象形」、「會意」即是漢字表意特徵的概括。正是因爲中國的象形文字表意和音響在結構上是分離的，所以，中國的象形文字才得以保留下來，而埃及的楔形文字的象形符號中有很多不是表意而是表音（符號的作用是一個拼音字母亦即相當於音標），於是它在西元前500年時就迅速地變爲拼音文字了。（2）

由於漢字的符號爲書法提供了完美而又無須再創造的基本結構原型，所以書法的創造只在單字結構上進行微妙的變化改造。其天地主要在筆法和章法，其筆法強於章法，因爲筆法與結體組合微妙地顯示著藝術家的情感和心理的軌跡，這是書法的主要功能，而書法的次要功能才是二維平面的整體結構和理性布局。所以，章法弱於筆法。同理，在中國傳統繪畫中，墨法弱於筆法，因爲墨法偏於理性構成，筆法偏於情感表現。

漢字結構的穩定性決定了書法藝術在結構創造上的惰性承傳，然而，漢字結構原型的保留又並沒有逐漸強化書

法中的語義的豐富性，相反，書法的題材越來越經典化，詩、詞、歌、賦、銘、序、經中的許多經典世代相因，成為書家必書的題材，如〈歸去來辭〉、〈千字文〉等。故人們從傳統書法中獲得情韻的途徑主要是筆畫和間架，而非語義本身（當然不是毫無關係）。一個書家的風格一旦固定，任何題材對於他來說都是一樣的。

於是，傳統書法為現代書法家設置了兩個難於逾越的山峰，漢字的單字結構的穩定性和語義的經典化、程式化、模式化。這兩點如果沒有大的突破就不可能激活現代人的眼睛和心扉。於是，消解漢字的單字結構和經典而又附庸化的語義即是從事現代文字藝術的人必須解決的問題。一旦進入消解，就會發現，消解單字結構必定帶來消解傳統語義，而消解傳統語義模式也必終導致消解單字結構。

消解手段的比較

我們會發現，谷、吳、徐、邱幾位文字藝術家的表現手段就離不開上述兩方面的消解手段。

谷文達的「字」，開始想從破壞單體字的結構入手，同時仍保留書法的筆法，如「神易」。後來發展為錯別字、倒字。但這種破壞其實是表面的，因為不論你怎樣按部首拆開單字，都仍保留著漢字的「字源」，即偏旁，而偏旁同時也是一個完整的字，甚至早在唐代開始即有人研究形旁，當時把會意、形聲等複體字中的形旁視為漢字的「字源」，並把這方面的研究叫做「字源學」。當然，谷文達的「字」非為文字學研究，其目的仍在造形，破壞了習慣性結構（形體解放）帶來了造形的自由度，錯、別、反字的結構趨於純抽象性審美結構，但不徹底。同時，也帶來了許多「迷陣」，反常規的文字連綴阻斷了部分常規語義的通道，不可解的空白產生了新語義，但谷文達的消解始終徘徊在形與義之間，兩方面均未走向極端。即使是他後來的觀念化較強的無標點，或錯斷句的字亦如是。

吳山專等人的〈紅70%、黑25%、白5%〉（以下簡稱〈紅、黑、白〉）和「紅色幽默」中的文字顯然與谷文達有類似之處（不論誰影響了誰）。但吳山專的漢字一上來就排除了書法的抒情因素，全用黑體字寫就，他造了許多高明的簡體字，也造了一些認不得的字，他崇拜漢字的結構美。但他並不只是專注於單字結構之美。其文字的意義和價值主要體現在創造「新語義」方面。因為他一般不破壞單字結構，而且還隨手拈來日常語言或書面語言的字、詞句，「偶然性」地將它們擱置在一起。不相關的擱置導致了語義的陌生感，陌生使通常語義引發的思維模式的流程中斷，遂出現「空白」。這時聯想開始填充「空白」，「空白」越大，聯想越豐富。比如，他將「涅槃」與「垃圾」並置在一起，又創造出像「莊子的蝴蝶是一把剪刀，什麼地方要什麼地方賣」，這樣的很荒誕的語句。還有「禿鷹飛離了天喪台，台上到處是柯達膠卷」等。以「垃圾」、「涅槃」並置為例：

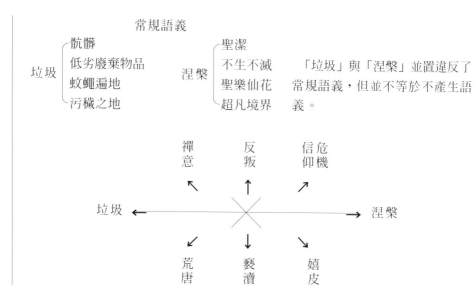

常規語義

垃圾 ⎧ 骯髒
⎨ 低劣廢棄物品
⎪ 蚊蠅遍地
⎩ 污穢之地

涅槃 ⎧ 聖潔
⎨ 不生不滅
⎪ 聖樂仙花
⎩ 超凡境界

「垃圾」與「涅槃」並置違反了常規語義，但並不等於不產生語義。

禪意　　　反叛　　　信仰危機

垃圾 ←——————————→ 涅槃

荒唐　　　褻瀆　　　嬉皮

谷文達　正反的字　1986

谷文達　錯別字　1985

谷文達　靜觀的世界之2　水墨　1985

　　這種新產生的語義聯想是由特定話語社團的語言模式所規定的。或許在不同時代的有些地方，由垃圾可以想到崇高，但在我們語話社團中這是不可能的。而「垃圾」、「涅槃」也使這些概念在話語社團中不是孤立的具有封閉性內容的

吳山專　紅70%、黑25%、白5%　1986　展覽場景

概念，它與許多和其相關的聯想概念織成了一個結構網。德・索緒爾曾舉例說明這種現象，當我們聽到或看到「一個男孩踢了一下女孩」的句子時，我們會想到「不是吻或殺了女孩」，這裡「吻」和「殺」就與「踢」形成爲語義關聯的結構網。換

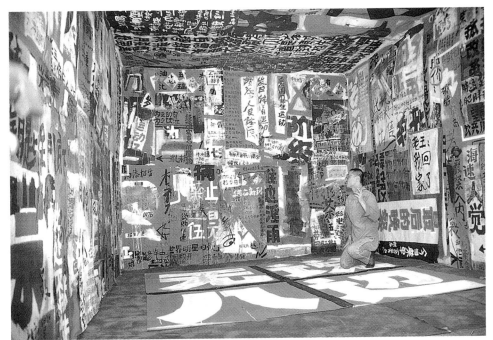

吳山專　紅色幽默系列：赤字　1986～1987

句話說，沒有「殺」、「吻」這樣的動詞，也就無法確定「踢」的動詞涵義。正是索緒爾的這一發現，否定了傳統語言學將每一個詞視為具有固定內容，而詞與詞相加只是不同內容相加的觀念。這導致了哲學、語言學、藝術等領域的一系列革命。

正是因為這種話語社團的特定語境所規定著的結構網性質使吳山專的非常規語義並置產生了各種「空白」，而「空白」又產生了各種更豐富的意味，反過來這聯想意味又豐富了結構網。

當然吳山專並不只是在這裡作詩，玩文字遊戲，他賦予文字以輔助形象，比如將「垃圾」與「涅槃」組織成一個三角形。字在這裡的編排不是按照書寫（信、詩、散文等）格式，亦非書法格式。而是按繪畫性規則配置，更重要的是，黑、白、紅的大色彩對比向觀者提供了更醒目的「直觀空間」，它直接刺激視覺，產生共時性的第一感受。而文字配置得到的語義聯想是「時間流程」，是歷時性的過程。當它們融為一體時，空間與時間、視覺與心理即形成了在反差中的統一，如是「紅色幽默」形成。儘管此後吳山專創作的「紅色幽默」的大字報和廣告的鋪天蓋地，較之〈黑、白、紅〉更為普普，但其基本手段是類似的。

做為裝置形式的作品，徐冰的大模樣與吳山專相類。但徐冰〈析世鑑〉的基調取傳統文人黑白雅素的書卷氣，吳山專則取「通俗」和「革命」的「痞子」風格。在消解手段方面，徐冰對字義的消解既不靠谷文達的拆字、倒字等變化，也不用吳山專保留字的原型，阻斷字義連綴通道的方法。同時，他的字既不是谷文達書法的字，也不是吳山專通俗流行的黑體字，而用宋代木板刻字的字。字的排列也是規整、平均、清晰的，完全是一本正經的書卷樣子。由於字的大小、面積、筆體都一樣，遂取消了觀者可能由於字的位置和比重等形態因素的差別引發的主次感，而這種主次感會導致觀者心理發展的時間過程。正是這種一本正經和平淡無奇的假象，首先抑制了人們的好奇心，而被其整體視覺空間所滯留。然而，當人們合邏輯地去讀其文字時，卻又一個大字也不識。知識積累和文化經驗的斷裂又一次令觀者失去好奇心的焦點，從而產生茫然、不可解等心理空白。人們再不能像看吳山專的字時那樣去聯想和填充具體的語義，也不能為其擇句的機敏和靈動而會心一笑或點頭稱道。更不能像看谷文達的字時那樣去猜字或重新斷句。因為，徐冰的字是根本認不得的非字，但不一定不是字，它使我想到西夏文，乍看是漢字，近視認不得。當然，徐冰的字很有可能於某天與考古發現的字在結構上謀合。

這眾多的非字合成一個無意義的巨大空白，但這不等於徐冰心中是空白。因為他時刻得想著不能刻成某個字，故胸中不離非字之字，亦即不離實有之字，空還是出於實。當然，谷、吳的字之變，語詞的不合理配置也是出於模式之實，但關鍵在於實與空的反差強度，既保留漢字的基本特徵要素，而又將它的結構和語義抽空實在不是易做之事。顯然，從消解字的結構和字義的效果看，徐冰是最徹底的，由於

單字消解徹底，必然導致字的純結構形成。徹底排除了表意後，得到了純造形。非字的純造形合成的巨大空白為人們提供了美學的、心理學的、哲學的、文字學的各種闡釋角度和意義，但在徐冰，則可能是始料未及的。

徐冰消解模式：

（非字 ≠ 不是字）　　　　　（無意義 ≠ 非意義）

吳山專與徐冰「空白」生成模式比較：

吳山專依靠等量並置的字、詞、句阻斷常規語義獲得「空白」。徐冰則以平均等量相加的字在量上的「無限性」獲得「空白」的無限性。

邱振中的消解過程

與谷、吳、徐不同，邱振中是以書法家的身分寫字的，這無疑名正而言順。邱振中的〈最初的四個系列〉也確實在突破傳統之時，又力圖固守傳統書法的最後邊界——筆法和章法。所以，邱振中之字較之谷、吳、徐之字更像書法。但是，邱振中對單字結構和字詞語義的消解卻與傳統大相逕庭，而與谷、吳、徐有著一致性，而且邱振中的消解過程也恰恰囊括了谷、吳、徐三人消解的不同手段。

我猜想四個系列的產生順序如下：新詩系列→語詞系列→眾生系列→待考文字系列。

強化現代平面構成意識

傳統書法是心理主義的創造活動。筆法和章法是情感心理邏輯的物化形態，書

徐冰　天空之書　木刻原板　1987
右頁上圖／徐冰　析世鑑　裝置藝術，布、紙、木　1989
右頁下圖／徐冰在工作室中造字一景

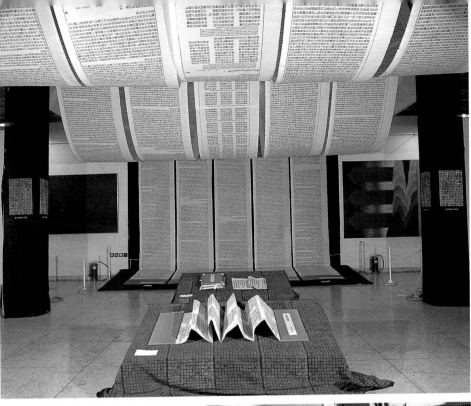

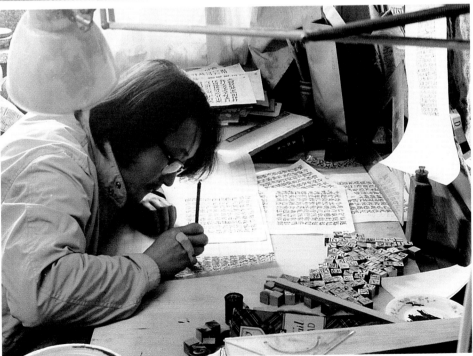

寫的題材也是為此服務的。書寫時任情所至，雖也加以控制，但二維平面的嚴格設計和謹嚴布局意識不強，偶然性強。邱振中的「新詩」系列想以橫寫格式突破舊體詩詞書法的「抄錄」感和簡牘、信札的例行公事的樣子，並保留墨跡漸淡的自然效果，字跡隨意性強，極力擺脫傳統行事草書規範。以橫向行軸線為排列的基本定向和位置，嘗試形式構成的純粹性（見〈新詩系列‧代 B 答〉），但由於作者仍保留著傳統的心理邏輯發展的特點和意境體驗的表現方法，故此系列的突破性並不強烈。

消解意境

　　意境不等於作者主觀要表現的東西，即意圖。從某種意義上講，意境恰恰是主觀意圖非明確表現的「空白」所導致的涵義。我們時下的書面創作常常以個人的心理經驗為「意境」，並強迫自己進入所謂的「意境」之中，於是淺薄和造作比比皆是。通常理解的書法「意境」的原材料當然來源於字、詞、句、詩、文的語義以及與此語義相適的造形意趣。邱振中以消解常規語義的手段打破了傳統書法「意境」的語義模式，擇取「漢語詞典以三角為詞頭的詞」寫成了「語詞」系列中的一幅作品。（見〈語詞系列‧漢語詞典以三角為詞頭的詞〉）。詞典條目似乎是「你一言我一語」的集合，你一言我一語沒有必然的語義聯繫。然而並非絕無聯繫，「三角」是中介。這種阻斷常規語義（如三角褲和三角洲沒有必然的聯繫）造成「空白」的消解手段與吳山專類似。邱振中又賦予這種文字以即書即畫的造形效果，但畢竟筆情墨趣已不為傳統的「意境」服務，從而更為獨立一些了。對於作品的涵義，邱振中認為是：對當代語言學和當代哲學的思考，對佛洛依德泛性慾主義的反思，對生活中秩序與荒誕的感觸等。這裡不作分析，觀者自可由此去想像和驗證。

消解語義規則

　　如果說，邱振中在「語詞」系列階段只是感到不搭界的語詞並置在一起所產生的空白中有一種神祕的意味，而這種效果又是偶然性的題材導致的。那麼，到了「眾生」系列階段，他已自覺地意識到：「當人們交給你二十個意義不聯貫的漢字時，你根本不知道應該怎樣排列。事情的另一面是，規則已不復存在，你可以將它們任意處置。」(3) 於是，「百家姓」、祖母念經時重複無數次的「南無阿彌陀佛」、每天簽名的「日記」就成為眾生系列的題材。把規則束縛拆掉，獲得了單字排列的自由，取得了純形式結構的效果，最明顯的是〈眾生系列之1〉，將「百家姓」的各種姓字在方向、位置上隨意顛倒排列，並分布為淺淡和濃黑的兩塊，其平面構成方式已近於版畫，〈日記〉亦然。不過，這裡有一個關鍵問題。本來「消解」乃是

對書法本體問題的質疑和詰難，所以「消解」的造形形態也應體現出這種難題意味，「消解」的目的絕非爲了走向純抽象形式的繪畫，儘管「走向結構」的方向是對的，但如果字的結構完全等同於繪畫中的線條作用，那麼則又反過來消解了「消解」本身的哲學意味。所以，字在這裡也就不過是一種參照題材或形式的材料而已。這是邱振中「眾生系列」仍嫌單薄的原因所在。

消解的結果必然走向「待考文字」系列

在此之前最大程度的消解是隨意抽取單字，避開語義，但這些單字倘寫得清晰可辨，就會產生新語義，倘不好辨認，又等同於純線條，這種限制對於欣賞者或許無所謂，而作者則總會被單字的語義和結構模式所干擾，產生心理障礙，從而不能較純粹地進入結構性的創造。（這裡的結構並非指純形式，乃指作者的意圖、作品、作品進入交流領域中產生的涵義諸因素的有機關係）。於是，邱振中選取了先秦貨幣待考釋文字爲母題，取待考文字本身是字又非字的文化意味，但在復現它們時又不受這意味的干擾，可以進入純然的組織和書寫工作中去。在「即字非字」的特點方面，邱與徐冰的字相類，但其途徑有兩點不同：1.徐冰造非字，心中實有字，並認爲造出的字不是字。邱振中不是造字是復現，心中也認爲這些是字，只是現在不是字，待考。2.邱振中用待考文字消解字的語義功能，目的很明確，想透過筆法和平面構成提供給人們純粹的視覺形象，即線和空間純形式的抽象繪畫。儘管徐冰的字的組成和刻製也有純粹空間視覺形象的追求，但它更少有表現性和表情特徵，它提供給人們漫長的機械的刻字過程的感受，這過程成爲一種觀念凝結在視覺形象中。

邱振中的作品是現代藝術，然而仍是書法，及用筆和章法都有傳統規範的痕跡。在書法這一類似平衡木運動的藝術創造天地中，他走出了新花樣。其意義並非在於推翻了書法本體，而在於啓發了人們對它的重新認識和拓展，並爲探索現代書法體系提出了某種方法論式的啓示，據此，邱振中可以增衍出更爲成熟而凝重的系列作品，更重要的是，在他的啓示下，將會有更多的現代書法作品出現。

註釋

註1：德·索緒爾將世界上的文字分為兩個體系：
　　1.表意體系，典型範例是漢字。
　　2.表音體系，典型範例為以希臘字母為原始型的文字體系。見《普通語言學教程》。
註2：參見《非洲通史》第二卷〈導言〉
註3：邱振中，〈關於最初的四個系列及其他〉，載《新美術》1989年2期。

從藝術的批判到批判的藝術

在85美術運動中，在強烈的人文精神表現之外，還有另一種重要的傾向。一些藝術家或群體主要不注重藝術的精神，即藝術要表現什麼的問題，而是首先注重什麼是藝術的問題。因此，他們不斷地否定過去的、現在的乃至自己剛剛創造的。他們的現代情結不是像前者那樣構造精神模式的對應物，而是怎樣不斷地推翻和顛覆模式。這種傾向很自然地受到了西方達達主義的影響。其代表者為廈門達達的黃永砅，以及谷文達、吳山專、徐冰等。儘管這些藝術家並不試圖使自己的主觀意念執迷於某種「眞」的精神狀態中，甚至相反要消除這種主觀性，並認為這主觀性是無意義和虛無的，但他們仍然相信有一種最具革命性的前衛藝術的「存在」方式。就求「眞」的最嚴肅態度這一點講，他們又是與85運動的人文傾向是一致的。正是這種前衛性使他們的創作活動在八〇年代起了「不斷革命」的效果和作用。但是，八〇年代末，這些藝術家大都移居歐美。在這裡，他們遇到了與中國完全不同的文化背景和藝術語境，以往的革命形式似乎不再具備意義，於是，他們的方向從中國對藝術的不斷懷疑性的批判轉為透過藝術品（無論什麼方向或材料，假如它一旦可以被當做藝術品去對待的話）去進行文化的批判與對抗。

上述藝術家都曾在中國扮演過不同的革命角色。

谷文達在八〇年代中首先將西方超現實主義形式引入中國水墨畫領域，用怪誕的抽象形式和錯字、別字破壞傳統水墨畫的高雅和詩意情趣，倡導宏偉而神祕的境界。這導致了一批「宇宙流」新潮水墨畫的出現。但他很快告別了這種「理性繪畫」階段，開始製作兼具東方神祕主義色彩和強烈挑釁意味的裝置。與此同時，谷文達的解構性畫法，與吳山專的「紅色幽默」和徐冰的〈天書〉共同形成了一種中文觀念藝術。

黃永砅稱他的達達為後現代。實際上，他的藝術活動一直與具有烏托邦色彩的繪畫思潮相對抗。針對八〇年代的「鄉土寫實主義」他在工廠用噴槍繪畫以清除「周圍的那種虛假的熱情和浮誇畫風」。八〇年代中，他和廈門的幾位伙伴開始作中國達達，開始了反藝術活動。他們創作

徐冰　鬼打牆　1991

堆積實物作品，作展覽，而後燒毀所有展出作品。同期，黃永砅還製作了有如賭具一樣的轉盤，並憑骰子和轉盤上的記號指令去作畫。從而試圖抽掉藝術家的主觀意圖對作品的干預。最後，在他赴法國之前，進入了他的反藝術史的工作，最極端的作品是將王伯敏的《中國繪畫史》和赫伯特·里德(Herbert Read)的《現代繪畫簡史》放在洗衣機裡攪兩分鐘。黃永砅八〇年代的創作在中國產生了一種達達的啓蒙性作用。

　　徐冰在1988年展出他的〈天書〉以後，震動了中國藝術界。兩千多個被創造出來的無人可讀的中文字以宋代製版印刷術的方法印在長卷上，並製作成仿古線裝書。徐冰以他兩年漫長的製作「無意義」的過程創造了一個荒誕的宏偉，假冒的輝煌。許多人從各種角度去解釋它。保守的左派批評它的虛無主義，甚至以「鬼打牆」去比喻它的政治意義。而前衛藝術中的人文主義者則也不能接受它的冷峻與高雅的外觀。

　　從徐冰個人的創作意圖和心境方面考察，或許他確實對當時的文化熱和85運動的新烏托邦持悲觀厭煩的態度，也確實有文化虛無主義的心理因素。但徐冰的〈天書〉帶給中國前衛藝術的新啓示是他對藝術文本(text)的態度，即他努力地創造一個不屬於他的「無意義」文本。照他的話說是「認眞地開個大玩笑」。他的文本

是一個巨大的虛空，是埋葬作者自己的墳墓，卻創造了讓觀眾再解讀再創造的空間。這種意義很接近法國後結構主義批評家，羅蘭‧巴特(Roland Barthes)在他的著名文章〈作者之死〉(The Death of Author)中所闡明的文本意義。但是，在八○年代末仍然籠罩於亢奮狀態中的大多數前衛藝術家不能領悟到這種超前意味。

在〈天書〉之後，徐冰又完成了另一個大工程──拓印了長城的一個完整的烽火台和一段城牆。並以那位馬克思左派批評家的比喻「鬼打牆」命名它。這件作品的本質意義與〈天書〉是一致的。

當這幾位藝術家將革命戰場移到西方後，還保持著雄心壯志，抱著與西方主流文化競爭的決心。但是，革命的對象變了。西方的新的文化背景和藝術語境大不同於中國本土。於是，他們的革命策略也必須改變和調整，否則很可能成為唐吉訶德與風車打仗。

西方當代藝術自從六○年代極限主義(Minimalism)將現代主義的不斷否定與創新的觀念推到「你看到的什麼就是什麼」的極端地步以後，已很少再有原創性的革命觀念。當代藝術可以說又回到了「再現」(representation)。但是它不同於傳統古典繪畫的寫實再現，即再現一個故事、情節或景物的二維平面的鏡子式（幻象）再現。而是再現一個整體的語言系統：各種傳媒（攝影、錄影、錄音），各種正在被社會化的物質（從人體到商品）以及各種正在發生著的相互關係（從文化的到性別的）等。

另一方面，當代藝術的國際化（嚴格地說是西方藝術中心的兼容化）又使藝術活動成為文化戰爭的一部分。自六○年代，愛德華‧薩依德(Edward W. Said)發表了《東方主義》一書後，非主流文化對西方主流文化的對抗日益強烈。但是，八○年代以來，新一代的後殖民主義文化理論者，對薩依德的強調霸權文化和被控制文化的對立性的殖民主義理論進行了修正。比如，其最有影響的代表人物哈米‧巴巴(Homi Bhabha)即轉而強調不同文化的相互關係和它們的「雜交性」(Hybridity)，並用文化的不同性(Difference)代替以往的多元文化的差異性(Diversity)觀念。儘管這種新潮流試圖強調不同文化的平等性和相互依賴性，但是，這種「新國際主義」文化態度又可能演變為一種新的危險──西方文化中心的變體。

正是在上述的一方面藝術身分變得更為自由和不確定，而另一方面，文化（或民族）身分則越來越敏感的西方當代藝術情境中，中國海外前衛藝術家面臨著新的挑戰。

首先，遇到的問題是舊有的革命模式在新語境中不生效。他們原先對藝術本體觀念的思考的深刻性在西方語境中難於被理解。同樣，作品涵義的深刻性也會隨之被懷疑，如黃永砅在歐洲、日本等地作了一系列具有東方哲學意味的大地藝術。如在法國聖維克多山上他用五輛鐵車裝上不同材料，喻示古代金、木、水、火、土五行觀念的〈火祭〉，在日本福岡做的〈非常口〉含有禪宗意味。但叫好的反應大多

是把你看成一個「他者」(Other)文化的象徵。而內中的深刻意味也未必能被理解。

其中一個原因是：西方當代文化的本質是挑戰的文化，文化的理解只能透過文化的挑戰。這挑戰也是批判，女權的、民族的、性別的等等。當我走進 1993 年的惠特尼雙年展(Whitney Biennial)時，突出地感覺就是人人都在喊著「我是誰」，人人都在抱怨著，因此一位美國批評家說，當代的文化是「抱怨的文化」(Complained Culture)。沒有抱怨就沒有似乎是多元性的西方（特別是美國）主流文化，而主流文化的存在又引起抱怨。

於是，中國前衛藝術家也被迫從被挑戰而走向挑戰。

其中，最激烈者大概是谷文達。谷文達一直雄心勃勃地想超越東西方文化差異問題，尋找到一個人類共同面臨的課題，因此，他既反對新國際主義也反對民族主義，他認為前者是新霸權，後者是異國情調心理。他的挑戰是從製作身體藝術(Body Art)開始的。他的第一件引起爭議的作品是在美國洛杉磯展出的從不同國家的婦女寄來的幾十個用過的衛生棉和衛生棉條。繼而在美國又展出用胎盤粉（正常胎、畸形胎、死胎）組成的裝置。後來，他又正在進行一個浩大的環球性作品〈聯合國〉，他定於 2001 年的第一天，在紐約聯合國總部展出用兩千塊由世界各民族人種的頭髮作成的磚所組砌的牆，並已分別在荷蘭、以色列、義大利、美國等地作了分部展。其方法是將本國各族人的頭髮收集後，做成代表這一國家文化象徵的形象，比如荷蘭的是象徵荷蘭殖民文化歷史的形象。（編按：此計畫尚未實行）

谷文達的 Body Art 實際上是一種頗具挑戰甚至「文化侵略」式的藝術，因為當他用頭髮磚為某一區域文化建立歷史紀念碑式的形象時，他已經將自己的文化認定和價值取向投射到這一文化區域。他想以他的 Body Art 去涵蓋人類，包括人種、文化、歷史、性別。這種涵蓋(cover)的想法融化了以往任何殖民或後殖民文化理論中的「支配的」(Dominant)、「被支配的」(Dominated)、「差異」的(Diversity)和「不同」(Difference)的等各種觀念。因此，他的藝術或許可以真正地被稱為「後殖民主義藝術」。

徐冰在〈天書〉和〈鬼打牆〉之後，又創作了一系列的文字藝術。但是，近期他的作品也一改以前的「文質彬彬」而帶有暴力色彩。如在俄亥俄(Ohio)展出的英文《後約全書》(《Post Testament》)是他的裝置〈文化談判〉中的一部分。他將基督教的《新約全書》與一本英文通俗色情小說，按字序分別拆散再合併為一本書。1994 年徐冰又編導了一個動物表演性作品〈文化動物〉。他讓一頭滿身打上英文字的公豬和一頭打上中文字的母豬在人群的圍繞中交配。這裡「文化的動物」如同人類的「文化工廠」(Cultural Industry)所生產出來的產品一樣，或是肉的，或是塑膠的。它們早就被文明紋過身了。動物的暴力是自然的屬性，人類的暴力則是文明的屬性。

無獨有偶。黃永砅也在歐洲展示了一系列動物作品，以喻示文化戰爭的現實，以及人類樂於而又疲於這種戰爭的本質。他將大量蝗蟲與少數蠍子關入同一大木

黃永砅　火祭　1990 法國

吳山專　單性伊甸園　1993　漢堡Spar 超級市場

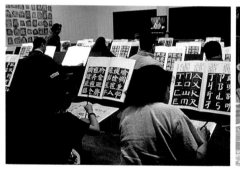

左圖／徐冰　新方塊字——英文書法
1996　哥本哈根
徐冰將英文字母轉化為中國方塊字的偏旁，如 A ＝亼，E ＝山等等。將一個英文詞變成一個中國字，他還將英文名字轉化成中文方式的「百家姓」。讓西方人去學書寫這些方塊字。

右圖／徐冰　文化動物　1994

箱，任其吞噬與拚鬥。他還曾將雄獅囚於籠中在博物館中展出。諸如此類的動物作品常常引起動物保護組織的抗議。龐畢度藝術文化中心的展覽也由於這種抗議，博物館不得不將其作品移入地下室。

　　吳山專始終沒有失掉他的幽默本色，只是更為尖銳了。他近年在歐洲、美國，以及威尼斯雙年展和卡塞爾文件大展中展出的作品都與身分(Identity)問題以及他個人的生存問題有關。比如，在美國維斯諾藝術中心（Wexner Center for Arts）展出的〈想念毛竹〉，像一個商店，吳山專在商店裡出售浙江運來的一千隻玩具熊貓。熊貓顯然可以做為一種絕無僅有的身分象徵。賣熊貓的行為則嘲諷了國人販賣土特產於西方，同時也嘲諷了西方的異國情調或東方主義的視角。吳山專始終願意將任何存在

谷文達　聯合國系列——美國分部　1995 紐約

黃永砯　黃禍　箱子、蠍子及蝗蟲　1992　大量的蝗蟲和少數的蠍子置於同一箱子內。這是物種吞食的試驗，還是人類不同文化種族之間的鬥爭。數量與力量都是警訊，禍從何來？

都看做「物」，每個物有每個物的「物權」。所以，他說自己是個「存在主義」藝術家。在德國漢堡，他展出了與其女朋友合作的〈單性伊甸園〉(Monasex Paradises)。他二人裝扮成亞當與夏娃，手持蘋果赤身裸體（其中吳山專的陽物高翹），站在堆滿商品的現代「伊甸園」超級市場裡。這似乎是在隱喻與嘲諷現代的樂土就是神聖的下降。

　　除了上述幾位藝術家，在紐約的張健君從關注自然空間轉向二十世紀的和平與戰爭問題，張培力更關注人際交流的強迫性和阻隔化的問題，在歐洲的陳箴則主要思考東方主義被神祕化的問題。儘管他們每個人所關注的問題不同，但挑戰的趨勢在加強，很難說他們批判的是哪一種具體的文化，毋寧說是一種以物及物式的對人類當前面臨的一些共同問題的思考與呼籲。

谷文達　聯合國系列——歐洲分部・瑞典

異域文化戰場上的挑戰與衝突

「支離的記憶——海外前衛藝術家四人展」於1993年7月30日在美國俄亥俄州立大學的博物館——維斯諾藝術中心(Wexner Center for Arts)開幕。

1991年10月我應美中學術交流委員會和俄亥俄大學之邀，做為訪問學者在俄亥俄大學學習訪問，並與安雅蘭(Julia Audrews)教授合作進行中國當代美術的教學和研究工作。1991年底，安雅蘭和我一起向維斯諾中心提交了一份關於舉辦中國前衛藝術展覽的報告。根據這一原始報告，展覽應包括兩部分，一部分是以中國國內藝術家爲主的，另一部分則是以海外中國藝術家爲主的裝置部分。展覽試圖能展示一個較全面和較重點的中國前衛藝術面貌。但是該博物館考慮到經濟、準備時間以及場地各方面原因，只批准了海外部分，並確定了谷文達、黃永砅、吳山專和徐冰四位已居海外的藝術家。這與我們的原初想法相距很遠，但是對於在海外展示、交流、檢驗中國前衛藝術而言，這畢竟也是個很好的機會，所以，安雅蘭和我接受了博物館的意見，並一起做爲該展覽的策畫人(Curator)。與四位藝術家合作籌備了這個展覽。

始終貫穿著兩種不同文化的交流和交鋒——理解和不理解，它給我們的啓示甚至並不比作品被完成並面世之後所獲得的少，甚至更爲直接也更爲豐富，由於這四位藝術家都是居國外數年並對西方當代藝術有一定了解和體驗的有代表性的中國前衛藝術家。而維斯諾藝術中心又是一個新起的美國一流的當代美術館，此次展出的參展者（藝術家）和展出者（博物館）之間的對話在一定程度上即呈現爲西方主流文化與非西方的邊緣文化之間的交流與對抗的實驗和實證。無論四位藝術家選取的角度多麼不同，最終他們的作品，還是自然地擺脫不掉地走到了一個共同的主題之下。

四位藝術家都並不闊氣，他們基本上得斷掉靠作品被收藏而發財的念頭，因爲即使是西方藝術家，裝置作品被收藏也是極少的。谷、徐可賣掉些早期作品維持基本生活，黃永砅目前靠基金會提供研究基金維持生活，而吳山專則靠打工（包括以作品的形式打工）維持生活。但是，

他們在海外藝術家中還是幸運者和佼佼者，因此，他們還保持著雄心和理想，抱著與西方主流文化競爭的決心，不同程度地試圖改寫西方的當代美術史。這種決心當然其來有因。谷文達、黃永砯、吳山專、徐冰在新潮美術中都曾扮演過不同階段的不同領域的革命者。這種革命的歷史在他們來到西方世界後仍深印在其心理之中，這是他們的動力所在。西方戰場即是當年中國戰場，他們試圖革西方當代藝術的命。如果你生活在與他們一樣的西方環境中，確實你得佩服其勇氣。

然而，革命的對象變了。換句話說，新的文化背景的上下文不同於原來的舊背景的上下文了。那麼這革命的心理如果不調整的話，很可能會成爲一種唐吉訶德與風車打仗式的心理障礙。

當代藝術更關注的是藝術表現什麼和如何表現，而不是什麼叫做新的藝術表現。這裡沒大師，也沒有新的藝術觀念的革命，沒有是因爲人們不需要。正如八○年代初芭芭拉‧寇葛兒(Barbara Kruger)在一件作品的文本（text）中說的「我們不需要任何英雄」。當代人需要的是交流而非英雄和大師。因此，藝術注重問題(Issue)、媒介和表現這些交流的焦點和途徑。

但是，中國的當代藝術卻充滿了「新階段」，因爲它有自己的上下文，但是這些「新」一般不是原創性意義上的，而是再發現和再創造，再運用意義上的「新」。

由於重要的是表現什麼新的問題，和從哪些新角度，運用了什麼新的媒體去表現這些問題，對於海外前衛藝術家而言，如若他們想進入西方當代主流藝術，那麼他們首先必須進入對西方當代社會、文化的了解，了解這些問題，諸如女權、民族、性、經濟等問題，並從新的角度以藝術的形式介入這些問題。即使是以一個非白人種族藝術家的身分談多元文化和民族文化的交流問題，你也必須進入有關這一問題的討論的上下文關係，否則將引不起共鳴，或者只收到販賣異國情調的效果。對於中國海外藝術家來說，這無疑是巨大的困難。他們面臨進入新背景的挑戰，而他們又失去了舊有背景，他們不再像中國國內的藝術家那樣，可以親身感受並置身於自己背景中的各種問題之中。

比如，谷文達一直雄心勃勃，決心放棄和超越東西方文化差異與衝突問題，想尋找到一個人類共同面臨的課題。同時，在藝術史上，其觀念又是具有革命意義的。近期，他所致力的身體藝術(Body Art)就體現出了這種追求。Body Art 風行於九○年代美國藝壇，但谷文達認爲，西方的 Body Art 只是借用攝影、印刷物和一些物質材料如蠟等等去模擬身體形象，而谷自己卻選取月經血、胎盤粉等眞正的身體物質去表現 Body Art。他的〈重新發現奧底帕斯〉，收集了從不同國家的婦女寄來的幾十個用過的月經帶和衛生棉條，試圖透過這眞實的物質去揭示人類歷史上或當代中的由自然屬性或道德屬性所引起的悲劇。

但是，他的方案被維斯諾藝術中心拒絕了。有意思的是，主管我們這個展覽的

右頁下圖／
徐冰　文化談判
1993 俄亥俄

黃永砅　人蛇
1993 俄亥俄

博物館副總監 Sarrah ，和客座策畫人之一的安雅蘭都是女性，她們都表示對此作品不能理解，她們的意見可以反映出美國在女權問題上的討論狀況。女權主義在兩性問題上，認為以往女性只是做為男權社會的附庸，而谷文達的作品則被其視為再次將女性做為投射對象，並認為男人不可能理解女性的生理感受。故她們從谷文達的作品中也絲毫看不出任何對女性的同情心。這個例子相當程度上說明了兩種不同的上下文的錯位狀況。

這種上下文的錯位以及本來就存在的西方文化中心主義，常常會使中國前衛藝術家感到不能平等地與西方當代藝術對話。比如，吳山專到歐洲以後，思考了一些藝術本體問題，他得出一結論，杜象將小便池放到博物館導致藝術變成了「點金術」，於是他拒絕再次「點金」，可是，他又必須從事藝術，於是便以在博物館裡出賣勞力的形式從事藝術活動。他還在瑞典一座博物館所藏（長期陳列）的杜象的小便池〈泉〉中真正地撒了泡尿，還原〈泉〉的作品於普通小便池本來的用具功能。應該說，吳山專的思考確實有其對藝術史的特殊理解和新的解釋，其行為藝術也不可謂不大膽和不透徹，然而，它並不生效或者說達不到藝術家本人所期待的效果。這還是一種錯位。在西人眼中，它還只不過是一種前人已曾作過的行為藝術，他們並不認為你深刻。

展覽名稱「支離的記憶」(Fragmented Memory)其實並沒有什麼確定所指，只是根據藝術家最終確定了展覽方案後，根據推測的展覽的氣氛起的名稱。因為我們感到四人作品都不同程度地具有解構的意味和某種悲劇性的消極的氣氛，所以選擇了 Fragmented 這一目前在後現代和解構理論裡常會碰到的概念。

其實，不管中國前衛藝術家如何試圖運用國際性語言去表現多麼超越具體民族文化的主題，他們的作品的最終意義和氣氛還是較強烈地體現了「中國特色」。這

谷文達　重新發現奧底帕斯 3 號　胎盤粉　1993　俄亥俄

種特色或者可稱之民族性和「身分性」(Identity)，但它絕不是一種討好式的異國情調，毋寧說是一種異文化的挑戰。它可以從兩個角度體現出來：一是藝術家擺脫不掉的民族情結，另一是西方觀眾定向性的注視點(gaze)。

展覽開幕後，我曾認真地與一位美國批評理論界的新星，周彥的導師史帝芬‧梅維勒（Stephen Melville）教授談這個展覽，他說，他的第一感覺就是，四個藝術家的作品都那麼巨大，充滿了整個展廳。這種空間意識似乎是一種帶擴張性的公共空間(Public Space)或者說是政治空間意識，而美國藝術家對待展廳就是很明顯的藝術空間意識。這說法令我很驚訝，但轉而一想，又非常準確，或許是因為我也有這種空間意識，所以我並沒感覺到。他還說，似乎這幾位藝術家都將觀眾看為大眾整體(Public)或多個群體，而非單個的藝術觀眾(individual audience)。

黃永砅的〈人蛇〉(Person Snake)，一張巨大張著口的蛇形網佔據了展廳的大部分空間。它又類似捕動物或魚的誘捕器。在這「誘捕器」的最底端——蛇尾安放著一個不斷閃著光的美國地圖形狀的燈箱。它類似誘捕器中的誘餌。在蛇形網的口和展廳入口之間，黃永砅擺放著兩個由廢汽油桶和輪胎捆綁成的集合物，象徵著船和碼頭。旁邊的兩根鐵絲繩上晾掛著黃永砅從大街上撿來以及從中國學生那裡收集來的舊衣服。它們似乎象徵著飄洋過海的中國移民。所有的巨網，地圖燈箱，「船與碼頭」和舊衣服都被黃永砅布置成一種互相干擾視線的效果，並與展廳本來的不規則，解構式的設計相結合以達到一種迷惑的感覺。

徐冰的作品題為〈文化談判〉，他製作了一張黑色的長 64 英尺寬 22 英尺的巨大的桌子和八把黑色的大椅子。它們幾乎佔據了其利用空間的 85 ～ 90%。桌上堆放著他早期的三百本《天書》和新印製的三百本英文書《Post Testament》(《後約全書》)。觀眾可以站在桌旁翻閱這些書。桌子的上方，展廳迎面的牆上，用英文寫著 Quiet(「靜」) 字。

在展廳的另一半是谷文達的作品〈重新發現奧底帕斯 3 號〉，谷文達並排放置了四張長 43 英尺的大鐵床。四張床中，三張床分別在白床單上撒上出生為正常、畸形和死嬰的胎盤粉，另一張床只有白色床單，象徵著流產。在床的上方，正中的頂上吊著一張床單，床單上的血跡和精液痕跡在他的作品周圍的三面牆上，掛著白色幕簾，這使谷文達的作品顯得更為肅穆。

與黃、徐、谷三人沉靜的作品相比，吳山專的作品〈想念毛竹〉要熱鬧多了。它佔據了展廳 C 和 D 之間的空間，像一個商店。一千個從浙江買來的玩具熊貓被擺放在貨架上，開幕時，幾十隻玩具熊貓在地上爬來爬去，招徠了許多「顧客」。商店的迎面牆上，貼著巨大的某次國家會議現場，代表們正在舉手表決。展廳裡還悠揚著吳自編自唱的歌曲（民間小調、文革時期的歌曲）。吳山專身著熊貓服賣貨，很暢銷。

　　關於展覽空間的整體氣氛，事先並沒有做故意的安排和設計，但是最後的整體效果卻有著驚人的統一性。比如色彩，除了吳山專的「商店」裡有少許紅旗和紅色氣球外，幾乎其他所有的色彩都是由黑和白組成，徐冰黑色的桌子、椅子與白色的書，谷文達黑色的鐵床與白色的床單，黃永砅的黑色的圓鐵圈與白色的繩網，以及吳山專的黑白分明的一千個熊貓和巨幅黑白照片。這種色彩感給美國觀眾以強烈的感受。它表達了一種中國古典味道的靜穆感，如果將作品的主題與形象聯繫起來，又立即會產生一種帶有虛無意味的悲劇感。徐冰的巨大的黑色桌子上堆滿了「中文書」和「英文書」，似乎是一種對文化與知識的祭奠，谷文達黑色的鐵床、白色的床單和幕簾，以及深色的胎盤粉形成鮮明的黑白對照，這種視覺感覺與其作品的題目「重新發現奧底帕斯」一起表達了一種對人的生命的悲劇性禮讚。

　　但是，這個展覽自然流露出的中國傳統的形式感和古典式的形而上意味並不是該展的主要意義。重要的是該展的四位藝術家以其日趨自然的國際語言表現了當代文化與政治的一個重要議題：民族主義或者說民族身分問題(Nationalism and Identity)。儘管該展的作品並沒有明顯的刺激性和衝撞性，相對而言比較文雅，甚至吳山專的作品表面上還很可愛，但它們卻共同地表達了某種西方主流文化的對抗性和批判性。同時傳達了藝術家本人對自己的民族身分性的感受和理解。

　　黃永砅的〈人蛇〉顯然是表現了目前美國熱門關注的中國移民問題。近來，中國福建移民從海上偷渡美國東西海岸的現象引起了美國人和政府的恐慌。但這一事件遠遠不是一個簡單的生存利益問題。同時它也引起移民政治、移民文化、移民心理等各種複雜的問題，做為移居海外的畫家的黃永砅顯然對這一問題有著切身的體會。

　　徐冰的〈文化談判〉試圖表達一種文化衝突。徐的早期天書等主要將思考放在本土文化方面。這次他的新英文書〈後約全書〉，是將基督教的《新約全書》與一本英文通俗小說，分別按字序拆散後再合併為一本書。與這本新書中聖經裡弘揚上帝崇高意志和道德美善的語彙與流行小說中粗俗的、大多是談男女歡情的辭彙並置在一起，會給觀眾一種戲謔感。雖然，西方從宗教改革後許多文學藝術作品對宗教的偽善一面進行了大量的揭露與批判，但徐冰以肢解和再創造後現代聖經的方法去觸及對聖經文本(text)的挑戰。「談判」在這裡意味著傳統價值與當代價值，神聖與世俗的談判與較量。同時中文《天書》與英文《後約全書》的並置（中文《天書》被壓於英文《後約》之下）也表現了一種對西方主流文化的抵抗心理。

　　吳山專的作品，一開始覺得可笑可愛，甚而有些膚淺，但細細體味，越來越覺作品中有一種說不出的苦澀味道。吳山專是個能站在自身和作品之外去看自己和作品的「存在主義」（吳自語）藝術家。「存在」就是個物體或對象。這是個無可奈何的自我認識。生存、打工、異性、異族、異地，到歐洲後這「異」的感受給吳山

專以深刻的印象，對物的屬性有了更徹底的認識。因此，吳山專說這個作品主要是與其個人生存狀態相關的。熊貓顯然可以做爲一種絕無僅有的特殊的身分來理解，可以把它做爲中國身分的象徵。吳山專賣熊貓的行爲，可以引申出許多意義。它的本質是嘲諷。嘲諷國人以販賣土特產取媚西方；嘲諷西方人以自己的視角去要求中國人保持本色的心理和文化交流的條件；同時也嘲諷自身這異鄉異客的處境，就像在異國展覽的熊貓。當一種絕無僅有的稀有動物生活在它原有環境中時，它是自然的存在，但當它以一種稀有動物的身分被展出在他國異域的動物園中時，就變爲一種不尊重自然的滿足某些人的好奇心的觀賞對象，甚而會成爲一種具有經濟目的而違反生存權的非人道的交易。

儘管谷文達極力想超越關於身分的討論，也試圖擺脫東西文化的爭執，去進入一種人類共同關心和關注的問題的探討。但是實際上他的作品從形式到內涵都具有強烈的民族意識。谷文達尋找目前人體材料是想找到一種西方人的禁忌(Taboo)，並從這個缺口，開展一種對西方當代文化喪失悲劇精神，一味滿足於流行文化的喜劇精神的批判。人體材料，確實是西人的禁忌。自古，東方一些民族有以人甚至小孩做犧牲去祭禮神的。西方民族很少這種情況。在柯林頓當選總統之前，身體任何部分都不能用於藥或化妝品。柯林頓上台後允許用少量胎盤做藥品。但在中國古代醫學中，人體一些部位可以做爲藥引，用於滋補或醫治疾病是非常正常之事。這是基於中國人的傳統「自然」觀念。因此，谷文達選擇這種材料本身就爲西方人提供了一個認識中國人對人體的傳統看法的角度，亦即材料本身就打上了中國的民族傳統的烙印。而谷文達的胎盤粉的不同來源，畸形的死嬰和正常的（包括沒有胎盤粉象徵流產的）都給美國的女性觀眾很強的刺激。在谷文達看，這是社會、道德和自然等等因素綜合導致的結果和悲劇。在西方觀眾看，這種悲劇並不自然和平等的產生和被承受的。比如女權主義會意識到這悲劇乃是婦女的極大不幸，又如目前關於流產的爭論在美國很強烈。宗教的禁止與女權的人道，雙方的爭論仍很激烈，甚至一些極端女性開槍打死了一些非法爲懷孕婦女做人工流產的醫生。

顯然，谷文達進入了美國當代的社會問題，但是他顯然是從一個中國人的角度。它的作品引起了排斥是正常的。但是，又是不正常的：一個異性的異民族的人就不能參與這些與人類共同生存相關的問題嗎？難道多角度不是有益而無害的嗎？「支離的記憶」展覽似乎是一個近距離的文化交鋒，或者說是交融。在嚴肅沉靜的統一外表中隱含著許多造成衝突和緊張的因素。但是，正如美國一些觀眾所言，美國本身即是移民國家。移民文化就是美國文化。或許在多數觀眾看來，這種衝突與緊張，正是這個國家的動力與活力所在。因此，我們的藝術家也大概不必身背重負，同時也把觀眾看做另一個民族的整體代表。每個人都是個個體的平等的人，這樣更能得到自然的交流。

吳山專　想念毛竹　1990 俄亥俄

走向後現代主義的思考——致任戩信

任戩：

你好！寄來的信及有關大消費的活動方案均收到。

看了你的陳述以及方案後非常激動。加之，近來不斷有朋友來信介紹中國藝術狀況以及自己的藝術活動，有時真是按捺不住，想立即回去一起幹。

我想你們的這次大消費活動，一方面是藝術面對經濟結構的大變革所做出的反映。的確，藝術、文化及至政治都必須面對和正視目前這一很可能將奠定中國下一個世紀的面目和形象的迅猛變化，藝術如不能積極地穿透其本質，則必定走入僵化。而藝術如果一味做商品藝術的俘虜，也必將成為犧牲品而被淘汰。第二方面，則是你們提出了一個新的具體的藝術觀，在中國當下可行性的經濟現實中，爭取實現一個藝術觀念的獨特而絕無僅有的形式。你們的「藝術產品化」的觀念是一個大膽而新穎的觀念，我想「產品」在這裡將區別於以往藝術轉化為一般商品的「工藝美術產品」的概念，同時它又不同於一般藝術家出「產品」、畫廊收購的產品觀念。正如你說，它是在流通（與大眾、觀者交流）中實現其「產品」性質的。

我很吃驚也很興奮你在這時重新提出了藝術與生活的關係的問題。非常欣賞你提到的要消除藝術家的精神貴族的地位，使藝術家只是一個創造者這一看法。我之所以吃驚是因為我目前正研究西方八○至九○年代藝術，特別是方興未艾的後現代主義的新觀念。儘管「後現代」一詞早已出現，實際上，西方真正進入後現代卻只在八○年代後期和九○年代。而你們的許多想法與他們極為相似，我想這可能是一種自然的契合。而且很可能真正的後現代藝術會在中國出現，而在西方卻可能只是一個可望而不可及的理想。

你提出的第二步重新確定藝術與生活的關係問題，其實在85美術運動時，不少群體曾思考過，其中尤以黃永砅、廈門達達為最，儘管他們是秀才造反，儘管將禪宗與達達、杜象比較，並訴諸觀念藝術，但藝術與生活的界限並不能真正打破，就像禪仍是佛教，而還不是真正非佛教的日常生活。但問題不在於是否解決了和消除了藝術與生

活的界限這一「事實」上，問題在於提出這一問題的觀念是否切中「當下」藝術與生活的關係的致命關節上，打中了這一要害，即承擔起了藝術革命的責任，同時也剔除了一種墮落——文化的墮落、藝術的墮落。而目前你們重提這一命題，一方面具有中國藝術自身發展歷史的需要，另一方面又具有支撐這一命題的活生生的、絕無僅有的特定的社會背景，從而可能使這一命題生效和具有僞證的意義。

爲什麼我提到你的觀念與當下西方的「後現代主義」類似呢？我不想在這裡詳細談後現代，將另文討論。也不在於關注「後現代」的概念遊戲，而是思考它的現象，並以它的觀念和現象與中國藝術做一比較思考，概念在這裡只是一種論述的需要。

目前西方流行的後現代觀念主要在以下幾方面：1.打掉藝術家精神貴族的高貴感和取消藝術的神祕感。羅蘭‧巴特（Roland Barthes)在1968年寫的著名文章〈作者之死〉（The Death of the Author）成爲後現代主義的理論武器。巴特指出，藝術作品一旦產生，就意味著藝術家的死亡。藝術只是其自身——文本(text)，而觀眾(viewer, audience)可以再創造新的藝術空間。然而，在1939年格林伯格(Clement Greenberg)的〈前衛藝術與矯揉造作〉（Avant-Garde and Kitsch）一文，由於強調一種高級藝術（實際上是高峰現代藝術中畢卡索、馬諦斯等較爲形式主義的一路），受到了後現代主義的攻擊。2.沒有了藝術的神祕，故而無領銜潮流、無權威、無天才大師，這確實是美國當代藝術的特點。3.關注文本(text)和上下文(context)，注重語言的表現力，而隱喻、模仿、偷換、假借等凡所能用的手段皆用，語言在這裡非指風格，而是表現力。4.因此，充分利用大眾傳播媒體，照片、報紙、雜誌拼貼、錄影招貼應有盡有，所謂手製風格已成昨日黃花而被淹沒，比如在近日紐約展出的美國「雙年展」，幾乎看不到純繪畫。5.強調藝術家、藝術應關注社會和生活，藝術家簡直成了批評家和政治批評家，民族問題、女權問題、性的問題（包括愛滋病）、戰爭和死亡問題等是目前藝術最爲關注的主題。基於以上幾點，故新馬克思主義、佛洛依德、德希達、拉康等人的理論非常流行於藝術評論界。

由此可見，你們的很多看法和觀念都與大洋彼岸不謀而合，豈不怪哉？其實並不奇怪。我倒認爲美國的後現代，儘管其理論有自足性，但其實踐總覺得有貌合神離之處。倒是中國的「後現化」來得更親切和自然。或許，中國自身就有後現代的天然因素。比如，它的馬克思主義的影響，後殖民地文化的特點，正在進入經濟發展的上升階級和流行文化興旺階段的背景等因素，都可能使中國產生真正意義的後現代藝術，事實上，也有一些西方學者從這一角度研究中國當代文學藝術，這是個複雜的理論問題，另待探討。

八〇年代中期，中國藝術界也曾討論過後現代問題，但那時的後現代主義提倡者具有很濃的風格主義傾向，特別是強調民族風格的傾向。其實，後現代主義的核

任戩　印有郵票式樣的各種布料

新歷史小組成員

邱乃壯　走紅　大地行為藝術
1994.10.天津水上公園

右圖／陳少峰　關於河北省定興縣宮寺
鄉村民社會形象與藝術形象的調查報告
行為藝術　1993.6.

心是取消傳統學院主義的所謂獨特風格。語言已不是所謂獨特的色彩和線條以及造形。語言即是媒介，在大眾傳播如此迅疾的時代，在流行文化如此家喻戶曉的時代，就像布希亞(Jean Baudrillard)所說，「今天，信息傳播已經比『現實』更真實」，所以，藝術家更多地面向那些非個人化的「文化產品」──照片、錄影、電影廣告、報紙雜誌文章。這些流行文化的諸種因素與以往學院裡的色彩、線條、繪畫、雕塑一樣平等地做為藝術的基本要素。在這個意義上講，個人風格這一概念不但不需要了，而且已經不存在了。

這就為藝術家運用這些「文化現成物」(Cultural Commodity)去組成示喻一種文化的、社會的、政治的上下文而提供了自由的廣闊天地。

正是在這一層次上，你們的「產品」概念具有強調藝術（所謂的高雅藝術）品與任何文化媒介物具有平等的價值的作用，儘管它顯得有點「矯枉過正」。而今日中國的大多媒介物和流行文化都與經濟的變化相關，在這裡，經濟現象已不是單純物質生產和轉移的現象，而是已成為一種特殊的文化現象。這現象即是你們的「產品」的廠家。

這又確實是個新的藝術與生活的觀念問題。

也是使藝術（變化中的藝術）如何去發揮它的文化功能的問題。

就強調文化功能及學院形式主義、反個人風格、破壞自我表現（特別是傳統文人的自娛式的表現）傾向而言，85 運動、新潮美術具有樸素的後現代傾向。試想，在世界現代藝術史中，還能找到第二個這樣的例證嗎？近百個由不知名的藝術青年組成的群體，一夜間不約而同地喊出這同一呼聲。還有比此更壯觀的「後現代藝術現象」存在過嗎？這種「藝術老百姓」的價值觀難道不是十分可貴的嗎？當然，個人主義(Individualism)的價值取向（西方文藝復興後出現的，它符合八〇年代中國文化運動，是社會變革的理想價值核心，但政治的變化遏止了它的良性發展），尼采超人意志的影響、急功近利的心態，也使新潮中的一些藝術家帶有「大師心態」，特別是後期，這心態在本質上與學院主義有藕斷絲連的關係。

那種說新潮美術窮盡西方現代、後現代語言觀念的說法是不正確的。其實，新潮主要吸收了達達、超現實和普普，而西方高峰現代主義代表，畢卡索、馬諦斯、馬勒維奇等形式主義一路並不在新潮中佔一席之地。而達達、超現實、普普恰恰是西方當今後現代認同的發端，從這種選擇角度可以看到新潮傾向的價值觀。

但新潮的價值觀和藝術觀的中斷，一方面是政治原因，其次是其自身理論準備的不足；再次與這時期的背景有關。從被動的角度講，這時沒有後來的強勁經濟刺激下的大眾流行文化媒介；從主動的角度講，知識文化形而上傳播階段造成了藝術家的坐而論道的「自言自語」現象。可能正因為你是 85 中的重要藝術家之一，從而能保持這一代人特有的思辨能力，揚棄新潮的負面因素，擔承起一種對藝術和現

實的雙重責任。

我想你們的〈消毒〉行動報告又是對當下現實「健康」問題做出的診斷和批判：

一是不關注現實。普普這種本來是與當下流行潮流結合的樣式，卻逃避了當代的主題，並沒充分利用大眾傳播媒體。蘇聯七〇年代的 Sots Art（蘇聯普普，也畫列寧像加 Coca Cola 商標，模仿社會主義現實主義時期的宣傳畫等），曾被批評家認為是機會主義藝術，因為它既開了歷史政治的玩笑，又迎合了一些西方畫商口味。

當我站在加拿大蒙特利爾市現代美術館「普普大型回顧展」大廳中時，深感普普藝術始終在「擁抱」現實，不論你從中體味出批判、熱愛、嘲諷等何種不同的意味。安迪・沃荷的毛澤東像與天安門城樓上的一樣大，高山仰止，意味難言。

二是只關注私人心態和個人現實。「新生代」並未對藝術與生活的關係做出創造和超越，我們不應該僅僅從題材→心態→時代精神的純精神單純演繹的角度，用傳統「反映生活」模式去解釋他們的現實觀。至少這樣迴避了一個實際已經存在的、藝術家──批評家──畫商之間運作的社會學現實，其中一些畫家作品與學院派寫實畫一起拍賣、出售，說明了它的「現實」的題材本質方面。我想在這裡引進一個「畫框」（frame）的觀念，即當代藝術迫使藝術家離開「畫框內現實＝社會現實」的自我中心的現實觀，而是關注表現「畫框」，它比畫布上的東西可能更真實，因為它是藝術與現實的真正關係，是當下的真正的文化結構。實際上，「新生代」仍保持著學院高級藝術的唯我獨尊的觀念，表面上的「無聊」支撐著維護新藝術貴族地位的現實。於是想到你們的「病毒」分析真是直搗病灶，傳統文人的變態自戀症很可能會衍生出一種新民族主義傾向，它對現實、個人、國家、全球會引出一個自我中心的結論。

你們所提的「徹底的現實主義」可能是一種光天化日下的現實。不管它是否能實現，至少我得佩服你們點到了一種要害，說明了你們的清醒和勇氣。

不論有何分歧，我對中國藝術家和批評家所做的推動現代藝術的努力非常欽佩。廣州雙年展、香港 89 後新藝術展都是有益的嘗試，當然嘗試總要付出代價。今年明年還會有一些中國藝術家參加的展覽在海外、歐美展出，但這還不能說中國前衛藝術已走向世界，成功之母仍在於新藝術的誕生。而從近來朋友們的一些介紹自己的藝術方案和計畫的來信看，我已嗅到了這股氣息。事實上一些好作品已露出端倪，如上海車庫、廣州大尾象、四川何工〈紅棺材〉、張培力的〈播音員〉、王勁松的一些普普畫、劉向東的〈衣服穿人〉、宋永平等人的鄉村小組計畫以及你們的〈消毒〉等我都很喜歡。

祝你們的「立體」（或如你說的全息）普普活動成功！代問新歷史小組及其他朋友們好！

高名潞於哈佛大學　1993 年 4 月 7 日

中國藝術的戰場在中國本土

C.F兄：

　　近來聞說中國經濟狀況活躍，也影響美術界。而我在大洋彼岸，眞有隔岸觀火之感。一方面我以爲這種混亂狀態，未必不是好事，拜金主義的價值觀會使整個社會的基本經濟結構發生改變，而社會革命或許就在這喧鬧的潛移默化中完成。但另一方面，又深深爲中國目前的學術狀態而擔憂，因爲文化與學術畢竟是一個時代和民族的水準（心理、素質）的標誌，在這個意義上講，任何時代，特別是變革時代都必須有眞正的前衛出現或伴隨。這裡的前衛是指思想的領先。比如，韋伯曾將西方資本主義積累時期的價值觀概括爲新教倫理，故此時的拜金主義是有其宗教精神爲依託的。而如今中國的拜金主義在這人慾橫流的背後又有什麼？就比如同樣是性，《金瓶梅》就永遠表現的是淫，而《十日談》卻總有其人本主義的終極關切意味。總的感到，目前的拜金之火熊熊燃起正反映了中國一個多世紀以來的再一次彷徨。而國人重當下經驗而排斥終極理想的傳統經驗主義的根源和現代以來急功近利的心態都於此時充分表現出來。

　　我懷念85時期。它是眞誠的，儘管這眞誠的時期是短暫的或者在這眞誠的背後是不可逆轉急功近利心態，但它畢竟參與了這一時期的文化建設和文化批判的運動，而參與者中絕大部分會丟棄其信仰而被歷史遺棄是必然的，但不等於他們曾爲之奮鬥而犧牲過的精神是無價值的。如今，一些當年曾滿腔熱情地高歌人類終極理想和關懷民族命運前途的闖將們已剝去舊裝，爭相「當下顯現」，以爭當商品畫的明星爲榮，並將這種個體化功利經驗的行爲美名爲解構主義，不知解構在這裡是要解什麼「構」。就如尼采說：「上帝死了」，是因爲西方的價值核心中曾有一個「上帝」，而中國二十世紀以來就無結構可言，解構從何談起，「上帝死了」從何談起。可悲的是這種思潮恰恰迎合了懶惰和急功近利的民族心態，從而使中國知識分子總不能去堅韌地尋找和建立我們所要爲之奮鬥的新結構、新價值。

　　……在中國尚沒有出現自己本土的高層次的藝術畫廊系統的時候，去侈談藝術價值的統一豈不是天方夜譚。但更重要的是這種急於統一導致了藝術丟棄革命性和批判性，因為你的金獎和銀獎等必須賣出去，但誰來買？那賣主的價值標準就是這藝術金獎的標準。在這時，藝術創造的主動也就讓位於迎合的被動了。我以為，真正的中國前衛藝術家，目前在中國不是迎合這種商業價值而是批判它，耐得住寂寞，努力去創作思考真正前衛的東西。故掐指算來，這樣的藝術家在中國已實在是寥若晨星了。而這種「不入時人眼」的藝術方是中國新藝術的希望。中國現代藝術體系的成熟與建立的標準並不是一種自我作戲般的所謂金錢標準與藝術標準的統一，應該是它的整體實力，但目前我們尚未看到這種實力。確實，我們仍在西方人開拓的圈子裡變花樣，這裡既沒有拿出革命性的藝術樣式，也沒有突出強烈的時代表現整體特性。我們不應指望西方人去承認我們的現代藝術，他們站在自己的主流文化的位置上根本不會也不願去承認你，更何況你是尾隨他們的，我們應用自己的實力去征服他們。因此，我們的觀念藝術應有自己文化圈觀念的新發展所帶動的新觀念藝術，我們的普普也應該有領悟到中國流行文化的本質特徵的花樣，否則像時下的許多普普畫至多是找些本土形象而已，把握目前中國的普普靈魂是突破目前「矯飾的普普」流行風格的關鍵。觀念藝術的天地也很廣闊。

　　目前，谷文達、黃永砅、徐冰等似乎在做與西人抗衡的嘗試，可以說小有成就。以子之矛攻子之盾，要融會貫通東西方的藝術哲學，乃至文化哲學，這是個曠日持久的戰爭。因為，西方的當代藝術已處於停滯狀態，二次大戰後的風雲迭起的狀態已成為歷史。這同時給中國藝術家在這裡的競爭帶來了「冷遇」的困難，但是也提供了機會。所以，只有谷、黃、徐、吳（山專）等人是來西方抱定與西人拚殺於主流文化之中的目標。而若陳逸飛、丁紹光等則是在商業畫中的成功者。袁運生、陳丹青則是屬於仍想進入學術界，但不能放棄以往狀態，故不能進入戰場的旁觀者和失落者。當然，出來的大部分藝術家都是流落街頭，靠打工和畫像謀生的一般下層芸芸眾生。

　　中國藝術的戰場乃在中國本土，儘管時下的狀況不甚令人滿意。但中國的新藝術必須打破現實主義的系統。它已完全沒有藝術革命的因素，只是技藝的磨練。其次，它在社會革命中也只是一個尷尬的角色，一個左右逢源的角色。上可逢迎權力，下可發發牢騷，又可趕商業畫的風潮。記得我曾在「新生代畫展」的座談會上說過他們作品的這種尷尬狀態。風格本身就拘囿著藝術家的思維。而所謂的近距離的狀態，是應當被超越的狀態。當一個人畫無聊的時候，或許人們從無聊中能領會到某種「時代精神」，當都去畫無聊時，就僅僅是無聊而已。因為一般民眾不會也不懂你的無聊。故它又不具什麼社會功能。總

之，這類作品只是一種暫時的折衷現象，是承擔不了藝術史的使命的。

批評是重要的部分。不論批評介入商業運作多深，批評總得有其學術和學科化的建設和發展，這在西方已很明確。但我早在黃山會議（1988）就深感中國現代藝術理論的準備不足，所以現代藝術展做爲 85 運動的結束也是不爲奇怪的。而今，還有幾人爭言或思考藝術理論問題，多是感性的追逐時尚的聳人聽聞而已。如批評就是「促銷」等說法以及批評家就是經紀人等現象，儘管我理解這些言論和現象，但畢竟批評在社會中的運作現象不完全等同於批評的目的，批評的理想和目標還是要促進藝術革命，發現新藝術思潮和藝術家。它需要理論和敏銳，它具有頑強的本體自足意識，它以創造藝術史的力量去征服商業的參與，儘管它與商業有千絲萬縷的聯繫。但在本質上，它與商業存在著不可調和的矛盾。但目前，我以爲中國的批評缺乏批判性（主要是現代藝術的自我批判），更缺乏理論的系統性。附庸於商品畫的現象或許正如同幾十年來批評附庸於政治現象一樣。

社會乃至藝術都是一個球體，每一個角色和領域都處在球體中的某一位置，每一位置都發揮其職能作用，方使球體運動向前，各局部位置「位移」的現象只說明彷徨犧牲和浪費。整體講，「位移」的無序走向「定位」的有序是個必經的過渡階段，但「位移」畢竟是一種耗散。

我始終記得湯恩比在《歷史研究》中說的話「希伯來民族在他們最困難的時候，不是忙於去解決他們的具體的、實際的生活困難，而是去建立了一種精神，這就是影響了整個歐洲歷史的基督教精神」。我以爲中國需要類似的（不一定是基督教）一種精神。

我盡量在這裡多吸收一些異域文化的東西，以盡量充實我的頭腦，但眞正的用它，還是要回到本土去。

拉雜談了不少，請批評指正，我談的較尖銳，但都是感受，吐出爲快。祝編安！

名潞　1992.9.14 寄自美國

媚俗‧權力‧共犯──政治波普現象

政治波普大概是九○年代中國前衛藝術創作中的重要現象之一。它的主要特點是綜合了美國安迪‧沃荷(Andy Warhol)式的普普(Pop Art)和中國文化大革命中的領袖崇拜和群眾革命大批判的視覺形式，其主要代表畫家為王廣義、余友涵、李山、劉大鴻、王子衛、馮夢波（舒群、任戩二人很快退出這股潮流）等。他們之中的一些人曾經在85美術運動中對推動旨在倡導人文精神和文化建樹的「理性繪畫」的創作產生重要作用。在八○年代末和九○年代初他們開始由以往的形而上的「嚴肅性」藝術轉向通俗的「喜劇型」藝術。

王廣義無疑是最有代表性的。1988年，他開始結束「後古典」系列，開始畫毛澤東像，那時他曾拿著一幅毛肖像的草圖給我看，其完成的作品即是後來在1989年「中國現代藝術展」中展出的〈毛澤東1號〉。此後，他畫了一批明顯受到沃荷影響的作品，如〈批量生產的聖嬰〉等，開始從毛肖像的寫實油畫效果轉向了「普普」的印刷效果。1991年開始，他重繪了一些曾做為文化大革命中大批判專欄和紅衛兵戰報的刊頭的工農兵形象，並在畫面下方寫上「可口可樂」、「柯達」等中文字和直接的英文商標字樣「Koda」和「Coca Cola」等。

余友涵主要畫一些曾在文化大革命中出現的毛像和領袖照片，同時更強調了色彩的鮮明性和單純性，以這種通俗、祥和、「喜聞樂見」的形式去烘托誇張一種「人民領袖愛人民」的氣氛。在這一方面，王子衛的作品與余友涵的比較接近。

李山的作品沒有王廣義和余友涵的那麼「熱烈」，而是以胭脂色與藍色加上黑色去描畫毛澤東和蓮花，喻示了冷酷與誘惑的雙重心態。劉大鴻則愛將政治、革命樣板戲對人物等革命政治形象與傳統文化中的神話傳說、民俗故事乃至文人山水畫形象統統拼湊成一個「大雜燴」，似乎諷示了政治神話的傳統出處。

「政治波普」現象在85美術運動中即已出現。如果我們把「反諷」(Synical)做為「政治波普」的美學策略的話，這種現象甚至可追溯到七○年代末的連環畫〈楓〉。這一時

期，社會上對江青四人幫和林彪集團的批判以及對文化大革命的災難的反省已達到高潮。但是，〈楓〉的作者在描繪江青和林彪的形象時，並沒有按照時尚的漫畫醜化手法，而是原封不動地將林彪、江青在文化大革命中的形象搬上了畫面，這在當時引起軒然大波。這裡，作者試圖以「中立的」、「客觀的」態度復現那個人們曾熟知的「真實外觀」以達到解構其假象的目的。因此，反諷一般是以模仿、再現、複製的中立化手段截取某一片段，而後將其置入或並置在一個截然不同的上下文語境之中，以造成一種「假冒」或「假充」(Masquerade)的效果，從而使其收到「假正經」的滑稽效果。

這種手法還可從「星星畫會」的王克平的〈佛〉那裡看到。王將佛的慈悲之狀與毛澤東頭戴軍帽的形象合而為一，也收到一種對毛的「和藹可親」的真實性的消解。當然，〈楓〉和〈佛〉的作者利用反諷的手段去批判、表達和暴露某種現實之「真」和「本質」，不似後來的「政治波普」的反諷即是反諷，反諷即是目的。

85年運動中的「普普」也大都具有這種反諷效果。但是，它不僅僅是對政治的反諷，同時也是對全部文化傳統和美學的反諷。比如，毛旭輝的〈大衛與維納斯〉，將穿上牛仔裝的大衛與維納斯並置在一起，我們很難斷定，這到底是對古典崇高美學和英雄主義道德傳統的反諷，還是對現代社會的「嬉皮」(Hippy)的自嘲？帶有類似諷喻意味的作品又如陳立德的〈受傷的菩薩〉等。這種類似的反諷可以在85時期的眾多的用現成品為材料的作品中看到。總之，85運動中的這些反諷所涉及的歷史、文化、社會、政治的面很廣泛，同時這種反諷本身也與一種批評舊的傳統和移植發現新的藝術手法的「美學歡悅」相關。

大概中國「政治波普」（中國大陸本土的普普運動）的第一人應該是吳山專。從1986年至1987年，他和他的伙伴一起作了一系列的「紅色幽默」展覽、裝置及表演作品，他模仿運用文化大革命中的鋪天蓋地的大字報形式，將當代政治、文化術語、傳統詩詞、宗教語彙和日常通俗語言並置在一起，讓讀者的閱讀過程創造出新的解構語境。他還挪用文革中的紅旗、獎狀、革命委員會的紅印等，並將它們組裝成假裝的、一本正經的大批判會議場所。而他自己則不時充當大批判的主持發言人、被批鬥者或入黨宣誓者，他稱這些為「紅色幽默」。吳山專還寫了許多首用文革語言編識的詩，這種解構性的文字又早於王朔的九○年代初開始走紅的運用文革語言所創作的小說。吳山專的「紅色幽默」中的各種語意相互抵消的意味就好像他本人留著一頭「嬉皮士」的長髮而身著文革紅衛兵的軍裝一樣。吳山專抓住了文革話語的根本：鋪天蓋地的紅海洋、通俗的警句和不容懷疑的真理感，這種話語兼具以往任何神話的宗教的話語的霸權力量，和下層民眾的日常語言的通俗親和的特點。因此，在他的「大字報」中，到處可以發現這種「神話」和「俗語」並置的現象。

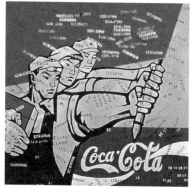

王廣義　大批判系列——可口可樂
1990～1993

王廣義　批量生產的聖嬰　150×120cm　1990

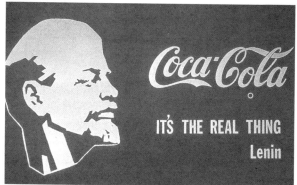

卡索拉波夫　列寧與可口可
樂　油畫　100×180cm
1982

余友涵　毛澤東・雙影・天安門上　油畫　1992

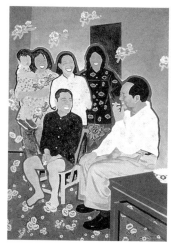

余友涵　毛主席在韶山　油畫
1992

毛旭輝　大衛與維納斯　拼貼　1986

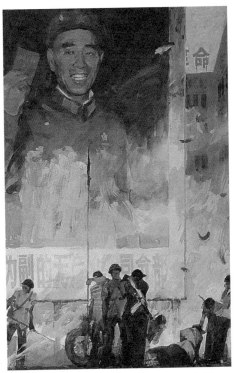

劉宇廉、陳宜明、李斌　楓之九　連環
畫　1979
巨大宣傳畫中的「反面人物形象」，林彪
並未被作者醜化，反而突顯其高大。但
在文革後的背景中顯得非常具反諷意
味。手法是挪用照搬。

陳立德　受傷的菩薩　1987

　　儘管，無論是「政治波普」還是「文化波
普」在85運動中已經出現，但「政治波普」的
集中流行則是在九〇年代初。這種現象幾乎
是與當時社會上的「毛熱」同時發生的。毛的
紀念章、毛的語錄、毛的肖像、文革和毛語
錄的歌曲，印有毛語錄的汗衫和1991年與1992
年間流行於大城市的大街小巷、商店和年輕
人的服裝上。這種現象反映了大眾的非常複
雜的社會心理，它既與一種失望、失落進而
開始發洩的情緒有關，也與一種懷舊式的情

緒相關。同時，這現象也是九〇年代初大眾消費文化的需求。任何大眾消費文化都需要製造有魅力的「夢」(dream)和征服人心的力(power)。前者的象徵即是明星，後者則意味著流行。因此，商業社會也在創造它自己的意識形態。在目前中國尚沒有創造出像夢露(Marilyn Monroe)和貓王(Elvis)這樣的超級明星，也沒有生產出Coca-Cola這樣風靡世界的產品之時，於是返回傳統，在毛澤東和他的文化大革命那裡找到了這些流行性力量。毛澤東於是從政治領袖變成商業的超級明星，他本來就家喻戶曉、通俗易懂的革命歌曲稍加搖滾化即成為極上口的當代流行歌曲。毛澤東藝術的大眾美學性格與商業大眾文化有著天然的聯繫，所以它的功能從純粹意識形態的宣傳工具一變而為媚俗的商品則是毫不為奇的。

儘管王廣義等人的「政治波普」繪畫並沒有在本土的大眾文化中流行，反而流行於海外，但是他們的「政治波普」所反映的社會心理，它的美學性格乃至它的商業價值都是與「毛熱」一致的。大多數的「政治波普」畫家對毛和文化大革命的態度實際上是一種既愛又恨的矛盾心理(Ambivalence)，甚至他們崇拜毛澤東的話語力量和美學特點：毛的「喜聞樂見」（余友涵），毛的「關心群眾、聯繫群眾，有些普普化」（王子衛）。甚至，毛的掌握創造媒體的力量也是崇拜的因素之一。正如美國的普普從現代主義的崇拜個人英雄主義的偶像轉到崇拜媒體力量和商品流通的力量一樣，中國的「政治波普」也從八〇年代崇拜形而上和個人自由的意志轉而崇拜媒體的力量和商業化流行的力量。如王廣義所說「畫的形式比想的形式好，展覽出來就更好，印刷出來再附上中英文介紹最好，因為當代是一個印刷品崇拜的時代」。（註）因此，如果說九〇年代初的「政治波普」反諷和解構了什麼的話，那就是毛的文革神話烏托邦的虛幻，同時也是對自己的八〇年代中期的人文精神烏托邦的自嘲和拋棄，但是，這並不等於它是與毛的美學系統甚至毛的政治話語的流行方式權力與效果完全敵對。也不是像一些批評家，特別是西方批評家所主觀地從自己的視角(perspective)去解釋的「政治波普」似乎是一種「六四」後的完全反共產主義意識形態的藝術。儘管政治波普反諷了某種神話的虛妄，但是並非嘲笑這神話所擁有的權力，相反地，他們依然崇拜權力。這是因為在一個類似金字塔形的權力機制的社會系統中，任何處於金字塔結構之中，並為這種權力機制的意識長期薰陶的社會集團力量，所渴望的都是獲得金字塔頂角的統治權力的地位。在這一系統中的前衛藝術也不例外。正是從這一點上講，毛式革命大眾藝術，85美術運動以及「政治波普」仍然處於同一個歷史整體中和同一烏托邦邏輯起點上，85運動的人文精神是反毛式烏托邦的烏托邦，是一個「虛無的反偶像運動」，因為，它的對個人自由精神的推崇並未形成一個與整個社會相協調的穩定的普遍價值，而仍只是很快即消失了的理想熱情。所以它是虛的。既是虛的，就可能再裝入任何偶像和烏托邦。而「政治波普」則是後烏托邦。它並不像85運動的人文主義者，更不像早期的「傷

痕」繪畫去反某種烏托邦，或者試圖替換一種烏托邦（這種過程和結果仍然是烏托邦），而是折衷、模擬甚至強化這烏托邦的修辭形式。在這種又恨又愛的心理深處，他們深知自己做爲這個烏托邦權力的對立面和反對者，也嚮往著權力，而且做爲這個烏托邦的天生的「後代」，他們與這個已成爲自己的傳統的烏托邦有著不可分割的共犯關係。這種又恨又愛的心理實際上在 85 運動以來的新一代藝術家那裡都或多或少地存在著。而且時代越久遠，對毛傳統的審美對待也越明顯。

中國的「政治波普」很類似於 1970 年在蘇聯出現的 Sots Art，「Sots」是俄語的「社會主義現實主義」一詞的縮寫，它也是一種將社會主義現實主義和美國普普相結合在一起的「政治波普」。最早創造了這種藝術形式的是柯瑪(Vitaty Komar)和梅拉美(Alexander Melamid)兩位藝術家。1974 年他們發起成立了 Sots Art 小組，七〇年代末，大部分 Sots Art 藝術家移居紐約，而他們的典型代表性的作品大都是在紐約創造的。他們創作了一大批繪畫、雕塑，包括行爲藝術的 Sots Art，其中柯瑪與梅拉美的〈社會主義現實主義的起源〉一畫描繪了希臘司管音樂與藝術的女神繆思(Muse)坐在史達林腿上正在向史達林調情，而史達林目不斜視，面向前方。〈雙人自畫像和少先隊員〉一畫的作者將自己畫成畫中的少先隊員，正在向史達林作敬禮儀式。此外，如卡索拉波夫(Alexander Kosolapov)的〈列寧與可口可樂〉，將列寧側面像與 Coca-Cola 商標和「它是眞貨——列寧」的英語字樣並置一起，這很像是王廣義的〈大批判與可口可樂〉的先聲（但據我所知，在 1992 年我發表在《江蘇畫刊》上的一篇文章中，談到 Sots Art 以前，中國的藝術家尚不知道 Sots Art）。而 Sots Art 運用模擬、折衷和並置對立的符號語意，互相消解的藝術系統（蘇聯官方意識形態相對於西方商業廣告）的創作方法也應是中國「政治波普」的先河。在 Sots Art 中，也像中國波普那樣存在著諷喻、自嘲和懷舊的多種複雜因素。更類似的是，Sots Art 和中國波普都感受到了社會主義意識形態宣傳的話語力量與商業流行話語力量的相似的美學特徵，只是中國的「政治波普」是在自己身邊的國土上感受到的，因爲中國時下的社會結構中，既有以往的社會主義意識形態，又有資本主義的商業系統，這是二十世紀的唯一現象。而蘇聯 Sots Art 則是在紐約感受到的。因爲那時在他們的國土上還沒有資本主義商業系統。而他們的命運似乎也類似，Sots Art 和中國「政治波普」均獲得了商業上的成功，這似乎證明了只有當藝術品自身和藝術家的存在方式最終物質化（商品化）以後，意識形態和烏托邦意義方能眞正地被解構，正如安迪・沃荷使他的藝術成爲「廣告的廣告」，而他自己也成爲商業「明星的明星」的時候，前衛藝術的烏托邦意義才眞正地被解構了。

註釋

以上王子衛、余友涵、王廣義的引文均見漢雅軒《後 89 中國新藝術》，頁 59～60。

前衛、現代及全球化

世紀烏托邦・大陸前衛藝術

目前在整個文化領域中，又出現了類似五四新文化運動的洋務與國粹兩派之爭，即新洋務與新國粹之爭。這是目前藝術理論和藝術實踐中眾多問題的實質所在。

近年來西方文化的衝擊與幾千年來中國傳統文化的慣性力又一次交鋒了。但這次交鋒與以前不同的是出現在一個文化元本身在經過一個斷裂時期後與另一個文化元交鋒的現象，造成文化體系的吸收與繼承的鴻溝，它又與社會政治、社會心理、社會情感的特定節奏相伴和，從而更顯得複雜。

在藝術領域中最敏感的是要不要「民族化」問題，並由此引申如何對待西方現代派，是以學習西方為主還是以繼承傳統為主等一系列問題。倘若說做為外來畫種的油畫提出「民族化」這一口號尚不足為奇，那麼做為我們的國粹支柱之一的中國畫也正面臨著是否還要不要民族化，要不要「傳統」，這就不得不使我們深思了。因為已有一些畫家（主要是青年畫家）在向傳統挑戰了，在實踐上有以浙江谷文達為首的青年國畫家，在理論上，確切地說是口號上，有江蘇的李小山。李小山的文章一旦發表就不再是李小山的了，不管他本人今後觀點會不會改變。他提出的問題實質是反傳統。其要點並不在於他要「打倒」某某幾位大畫家，而是它迫使我們對傳統進行反思。不可否認的是，目前我們的國畫是文人畫的延續，國畫家所說的傳統也是文人畫的傳統，而李苦禪、李可染、潘天壽等人也還是文人畫的繼承者。那麼，今天，這文人畫的傳統到底應該怎樣繼承？這傳統的涵義到底是什麼？民族性？筆墨？老莊哲學？禪？它與整個民族文化傳統是怎樣一個關係？對於現代中國藝術有何裨益？

雖然，目前新洋務派尚未形成「派」，但無疑它是一種思潮，它提倡引進，提倡拿來，無論是從藝術觀念上，還是藝術手法上，首先要拋棄傳統束縛，他們鄙夷民族化，提倡世界性，全球文化。他們不是不熱愛民族，而是對民族性有其自己的看法──民族性不全是好

的，有它的劣根性。

而新國粹派則極力主張只有保持民族性，方有世界性和個性。他們擔心全面西化的結果將失去民族傳統。他們倡導東方藝術精粹，但其涵義卻不明確。

由於在傳統、東方精神與西方現代派諸問題上缺乏深入研究和探討，在一些青年藝術家和學生中間，他們嚮往著更新的觀念和形式，這使他們必然向西方現代派學習，然而意志與目的如何實現的苦悶，「模仿」等等的罪名又使他們尋覓所謂的民族精粹，這也許就是所謂的尋根吧。他們試圖在沙特與老子之間架上一座金橋，從而通向「復古以開新」和「洋為中用」的坦途。

但是，老莊哲學確有這樣大的涵蓋量嗎？是表述今日現代中國人的情感、觀念的方法論和認識論嗎？西方現代物理學和西方現代藝術中的創造想像的意念確實能與東方神祕主義殊途同歸？答案應該是，對於神祕的嚮往，現代西方人與古代東方人所站的基點及其目的性是根本不同的。西方人將東方神祕主義做為互補的營養，而我們恰恰在沒有強烈的互補慾望下，沾沾自喜於古代文明，這正是一種民族自卑感的反向心理。二○年代曾流行一種說法，認為東方的文明是「精神文明」，西方的文明是「物質文明」。自從西方進入資本主義社會以後，世界上的局面是「西方控制東方，城市控制鄉村」（馬克思〈共產黨宣言〉）。東方的人說：東方雖然被壓倒了，但是它的精神文明還是優於西方的。這是一種自我解嘲之辭。時隔六十餘年的今天，我們的藝壇上又出現了這種自我解嘲之辭。應該看到，目前我們的藝術恰恰缺少的是理性、是思索、是觀念、是意志，不是什麼虛擬的幻想和浪漫，人為的神祕和以不變應萬變表現手法。僅僅依靠中國哲學的「自我完善」求於內不是終極目的。求於內是為了制於外，只有這樣，中國包括藝術才會強大！再不能走我們古人歷次創新的模式──「復古以開新」的老路了，其結果只能是中和、是改良、是自足體系中的小打小鬧。我們需要的是跳躍，其實，無論怎樣跳，也跳不出這塊「地大物博」的土地的引力，縱觀一下外來文化衝擊中國的歷史即可發現，中國文化的同化力是何等之強！

我以為，我們現在的藝術不是「洋」化了，而是「洋」得不夠，即學習、借鑑得還很不夠，一種新東西進來，先不要急於批判和排斥，先要認識，而要認識就得實踐。難道我們幾十年來在這方面吃的虧還小嗎？有人說，這種實踐早在三○年代老一輩即已作過了，是的，但是，這種表面的相似不能說明二者實質性的差別，看不到時代的變化和變化了的幾代人，只以現象否定現象是一種理論貧乏的表現。在學習的過程中難免有潑水將孩子也潑掉的現象，但是只要孩子活著，就不怕他走遍走涯海角，因為，他終歸是你的孩子。

面對未來的現實批判、選擇和競爭是人類進步的基本意識。

85 美術運動（理論與實踐）是追求現代意識的一個藝術運動，這主要體現在如下兩個方面：

超越意識

自我超越：個性不就是聽之任之的個人的喜、怒、哀、樂的情緒，而是自我意志（包括情感意志），是充滿自信的判斷力（審美判斷是其中之一）。85 美術中很突出的反對自我表現的呼聲即基於此，它是尋求抵制俗情、喚醒主體判斷力的「自我否定」意識。而強調自我（民族）批判又是超越自我（民族）的情感經驗和存在經驗之束縛的必不可少的途徑。

現實超越：與過去我們偏重人與現實的同一性和人受役於現實的被動理論相反，85 美術運動更注重超越現實。超現實手法不謀而合地大量出現並非基於集體模仿意識，而是基於現實的人對現實的改造和超越。這種力圖站在較高層次和較新視角的對現實的批判和審視，與跳出落後生活圈而步入先進文明的變革意識是同步的。

區域文化的超越：在當前人類生命場的大競賽——全球文化戰爭中，我們的姿態不外三種：以我之盾防子之矛；以我之矛攻子之盾；以子之矛攻子之盾。85 美術運動主要選擇了後種，它較之第一種（退避意識）和第二種（脫離時空位差的留戀意識）更具勇氣，在一片可畏而又自我解嘲般的「反對模仿」聲中敢於宣稱自己就是在學仿某家某派者反而是勇士。面對人類文化，我們求異的目的在於合我，求「異」為器，求「合」（同）為道。85 美術運動基於批判、選擇和競爭意識，強調全球文化和超越東西方文化（一種比較主要而非絕對的傾向），從而不免帶有「反傳統」和「反民族化」的理論色彩和行為試驗的實踐特徵。

悲劇意識及犧牲精神

　　超越意識必然導致自我、民族、社會諸價值的失落感，這是社會進步的產物，處於無參照無競爭的封閉時區中的人是不會有失落感的。對上述諸價值在高層次上重新確立的理想憧憬和爲此理想而進行的「違心」選擇（如不得不撿用人家已經成爲傳統的武器）之間的矛盾，以及個人藝術生命的短促感（很大程度是由於知識結構的迅速更新所致）和緊迫感使藝術家們產生了強烈的悲劇意識，這反而是先前的盲目樂觀主義心理的清洗劑，它與超越意識互補，使有志者顯出了獻身精神。「劃時代」、「偉大」、「藝術大師」、「神聖」之類的終極概念均可拋之腦後，或許這才是藝術活動的本源。 85美術運動需要發展和深化，但它面臨著兩道頑固的堡壘──淺嘗輒止和急功近利，這是近現代改革派的歷史悲劇的主要原因。近現代藝術改革諸家在個人藝術成就方面並不比國粹派成就大，他們太急於在個人有限的創造歷程中完成民族藝術樣式的改造和新民族樣式的確立，其致命一點即是回歸意識太強。這是封建後期文人強大的復古意識的餘波，多少仁人志士重陷其囹圄的事實代不乏例。這餘波在今日85美術運動的參與者中難道就沒有再現的可能嗎？

　　眼下，還有一種似乎與回歸意識相悖的「趕超意識」在萌生，如不少人在倡導西方的「新」主義──後現代主義、當代主義，藉此反對「舊」的現代主義。這是一種置民族文化圈位置於不顧、放棄基於現實的選擇目的的盲目口號，當然，其背後或許也有某種現實目的，如「民族化」或復歸「藝術自律性」等等，在這裡，趕超意識又與回歸意識殊途同歸了。

85 美術運動之所以被稱爲運動,從社會學方面講,它不是那種藝術家分散於個體工作室中獨立創作的藝術活動,而是一個具有極強的行動意識的群體活動。85 運動的出現,在中國當代美術史上是一個奇蹟。似乎是一夜之間不約而同地在中國各地出現了許多自發的非官方組織的青年群體。僅在 1985 年和 1986 年兩年間,大約有八十多個藝術群體成立,遍布二十多個省市。甚至在內蒙、甘肅、寧夏、西藏、青海等邊遠地區也有這種群體活動。他們發宣言、作展覽、開會議。由於這一代藝術家是文化大革命以後進入學院受教育的,他們的生活經歷和學習經歷不同於文革紅衛兵一代(即「傷痕」、「鄉土寫實」、「星星畫會」一代)。他們接受西方現代文化和藝術的機會更多。他們的作品和藝術思想有明顯的西方現代主義和後現代主義傾向。對於文革後剛剛開始習慣了印象派、後期印象派的藝術觀眾(也包括絕大部分藝術家),他們的宣言和展覽裡挾著達達和超現實主義、表現主義的激烈言辭與暴烈形式猶如洪水猛獸衝向社會。加上他們的挑戰性、反抗性,這些活動有的往往在剛剛開展幾小時即被關閉。青年學生和知識分子是最能理解他們的基本觀眾。他們不一定眞懂他們的作品本身,但認同其新的開放意義。(註)

從藝術方面講,85 運動的前衛意識使它有別於任何文革後的「新藝術」現象。首先,它所思考、關注與批判的問題已遠遠超出了以往的所謂藝術問題,而是全部的文化與社會問題。85 運動不是關注如何建立和完善某個藝術流派和風格的問題,而是如何使藝術活動與全部的社會、文化進步同步的問題。因此,它對藝術的批判是同全部文化系統的批判連在一起的。所以,人們通常所說的它的哲學化傾向多半也是指此而言。許多藝術家讀的書和討論的問題是思想、哲學、宗教

問題，關於東、西方文化的比較與發展方向的問題，是人性的本質問題和社會的心理問題。因此，他們排斥風格化的追求和形式主義，而有非常強的觀念性。這在當時大量出現的宣言中比比可見，如影響很大的「北方群體」在宣言中說：「我們的繪畫並不是『藝術』！它僅僅是傳達我們思想的一種手段，它必須只是我們全部思想中的一個局部。我們堅法反對那種所謂純潔繪畫的語言，使其按自律性發揮材料特性的陳詞濫調。」因此，85 運動不同於此前的「傷痕」、「鄉土寫實」繪畫，後者試圖以不同於文革「紅、光、亮」繪畫的「真正的」寫實主義手法去表現「小、苦、舊」的真正的「現實」的再現觀念。如果說 85 運動的藝術家也想表現什麼「真」的話，這「真」乃是抽象的現實：心理的（包括下意識的）體驗和哲學的暢想，以及某種對社會與文化的意向性批判；85 美術運動也不同於星星畫會，後者更傾向於將藝術創作看做政治鬥爭的直接工具和手段。而 85 運動則傾向於將藝術看做社會、文化實踐的一部分，而非與之分立的某種形式與手段。它似乎以超越現實的姿態干預現實。事實上，它也創造了許多現實中的衝突：政治的、文化的、事件性的和理論性的衝突：當然，幾乎 85 運動中所有的群體和藝術家都反對學院主義的唯美和風格主義，並嘲笑那種膚淺的所謂「個人風格」。因此，85 運動的這種基於文化批判的前衛意識類似於西方的第一個前衛運動「浪漫主義運動」，以及前衛運動的充分表現──「達達運動」。正如，沒有人稱「浪漫主義流派」和「達達風格」一樣，我們也必須稱「85 美術運動」。

　　85 運動又是個激烈地反傳統的運動。它反的不僅僅是毛澤東時代的藝術傳統，像它之前的「新藝術」那樣，而是全部的傳統，不僅僅是藝術傳統，而是全部的文化傳統。這種激進的反傳統態度當然源於一種不斷求新、求變和不斷否定過去的價值之上。這種意識來自西方現代主義和中國二十世紀以來的激進「革命」意識兩方面。這種激進傳統，可以上溯至世紀初呂澂、陳獨秀、魯迅等人的「美術革命」，三、四○年代的左翼木刻運動，乃至五、六○年代以及文化大革命中的革命文藝。但是中國前衛藝術家求變和否定過去的心態比以往都要強烈，甚至在西方現代藝術史上，也很少見像中國前衛藝術家那樣變化多端。一些重要的藝術家，如谷文達，早期從事傳統中國畫創作，進而用西方超現實主義去改造它，然後轉入裝置，現在又從事身體藝術（Body Art）創作；王廣義從 1985 年的表現宗教和人文精神的「理性繪畫」在八○年代末突然轉為「政治波普」的主將，現在又開始作裝置作品，類似例子，不勝枚舉。這種現象與藝術家的激進意識和社會的激盪變化均有關。

　　85 運動又具有很濃的烏托邦色彩。經過七○年代末，八○年代初各種形式的批判與清算，八○年代中各種「新藝術」均已褪去原有烏托邦的影響。但 85

運動又建起了一個反烏托邦的烏托邦。反毛式共產主義烏托邦，而張揚一種個人自由主義的人文烏托邦。在西方，烏托邦是「上帝死了」之後，虛空和失落為自由革命的神祕性提供了空間，異教徒在其中想像上帝，再造上帝。沒有了上帝創造的樂園，於是只有透過對完美的未來的暢想去擺脫不完美的現實。文化大革命創造了毛澤東這個新的「神」和「上帝」，文革後，這個「上帝」又死了。這個虛空又為85運動這個新的反「上帝」的異教革命提供了烏托邦暢想的機會。這個暢想體驗讓藝術家透過其作品表現了其對抽象的人性自由的渴望，對超越污濁現實的一種人文精神的追索，這導致了一種未來意識，特別是那些受到西方超現實主義影響的繪畫大都具有一種未來意識，一種「向前」的衝動。我們從王廣義、任戩、舒群、丁方、張健君、李山等不少畫家的作品中可以看到這種傾向。本來這種烏托邦衝動很可能在持續一段時期後會創造出一種中國前衛藝術自己的「原創性」作品。但是，種種原因使這種狀態未能持續下去，事實上，在「六四」之前，1988年左右，一些主要的「理性繪畫」（一種比較強烈鮮明地表現了這種人文精神的畫風）的畫家開始提出「清理人文熱情」。「六四」後形勢發生的種種變化，以及經濟大潮對社會的衝擊，人文烏托邦的消褪即是在所難免的了。

但是，如果我們看到西方現代藝術之所以產生一代代的「原創性」作品，並非主要由科學或工業革命造成，而與現代主義者的「天眞」的烏托邦世界相關，如此方有馬勒維奇（K. Malevich）的〈黑方塊〉和〈紅方塊〉，蒙德利安（P. Mondrian）的幾何構成繪畫等等。它們更靠近哲學而非設計。於是，我們不得不歎惜中國的前衛藝術失去了一個機會去創造自己的「原創繪畫」。因為其「天眞」失去過早，像一個「老嬰」而早熟，不得不老於世故。

儘管，85美術運動的激進意識和烏托邦熱情可以在二十世紀的傳統中找到影子，但是它不同於此前的任何激進美術，特別是毛的藝術在於：它主要是一個「文化前衛」的或「美學前衛」的藝術運動，而毛澤東的藝術激進意識則可追溯到蘇聯列寧、史達林的甚至更早在十九世紀初的社會空想主義者聖·西門（Saint Simon）的「政治前衛」或「政治先鋒」的觀念。

實際上，「前衛」或者「先鋒」（Avant-Garde）這一概念首先是由聖·西門在1825年提出的。聖·西門認為藝術家首先應該是戰士，是社會中的最先行者，藝術則是社會改造的工具，是革命的宣傳方法。之所以聖·西門將藝術家稱為Avant-Garde，是因為他認為在藝術家、科學家和企業家三位一體的社會中，藝術家具有對未來的充分豐富的想像力，所以藝術家是社會改造的先鋒。但是後來，列寧、史達林、毛澤東儘管保留了聖·西門的藝術是革命意識形態的宣傳工具的部分，卻將工人階級提昇為「先鋒」隊，而藝術家則降為受工人

再教育和領導的腦力勞動者了。

　　首先將前衛賦予文化和美學意義的是波特萊爾（Charles Baudelire）和浪漫主義運動。其實早在康德那裡，已經從哲學上奠定了美學獨立的基礎。浪漫主義之後，「文化──美學前衛」代替了「政治前衛」而成為西方現代主義的主流。

　　如果我們看到二十世紀以來，在八〇年代以前，中國的藝術革命和藝術改造，要麼多側重於形式上的改良和中西合璧，要麼是迫使藝術成為激進革命的工具的手段，藝術成為附庸。那麼我們就會認識到 85 運動強調文化和藝術的系統批判與革命的「文化前衛」意識的積極意義和作用了。

註釋

..

關於 85 運動的群體創作活動可參見高名潞等著，《中國當代美術史 1985～1986》，上海，1991。呂澎、易丹，《中國現代藝術史 1919～1989》，湖南，1992。

劉驍純（以下簡稱劉）：前一段北方群體回響較大，而最近廈門達達則呼聲較高，以前是理性，現在是非理性趨勢較大。

高名潞（以下簡稱高）：最近文學界也開始討論這一問題，美術總比它們早一步，劉曉波的基本觀點我同意，但他關於理性和非理性的觀點我不同意，他既說我們形而上缺乏，又排斥理性，這顯然是矛盾的，這一點倒不如廈門達達，他們反對形而上，同時也排斥理性。當然，他們的非理性只是追求，是對試圖擺脫理性束縛的行為體驗的渴望，其實，他們的藝術思維在目前是最為理性的，其形而下的追求是由形而上的思辨得到的。他們反對對藝術行為本體的追究，行為本身就是意義，將本體與語言分開，語言即一切，這是維根斯坦「方法即一切」、「意義即用法」的立論，而維氏哲學正是從邏輯實證和分析哲學演化而來，在西方現代哲學中，它們是屬理性一派，但它又有反理性的一面，如維氏的哲學表述即有類似禪宗「棒喝」的頓悟特點，所以廈門達達將二者連在一起，但他們只看到重語言（「機鋒」）和破壞意義這一點，其實二者在人與宇宙的關係這一本質問題上是截然不同的，禪宗是和諧論，維氏哲學的本質是反和諧，強調人創造的符號的獨立性。北方群體等倡理性的畫家其實主要是宗教理性。他們倡導的絕對原則和崇高精神需要依託信仰，必得具感情色彩和悟性特徵，如王廣義的畫。廈門達達較他們更重科學、哲學和邏輯推理。

劉：你的分析也是目前比較普遍的現象，是宣言和實踐之間的差距。

高：宣言和實踐有差距是正常的，宣言多體現為追求和方法論的陳述效果，而實踐則是有指向的擺脫，前者更多對外，後者更多的是對內，雖然二者基本方向一致，但體現的程度和起步時的基點的明確性是不同的。此外，對於一些概念的理解和解釋的角度不同也是造成差距印象的原因之一。比如對理性的理解，存在著文化層次與思維層次的兩種解釋，二者不能混為一談。前者是時區概念。比如，卡爾‧波普爾曾說，西方文化最重要的成分之一是「理性

主義的傳統」，即批判的傳統、重科學的傳統（參見《猜想與反駁》）。從這個意義講，不能說中國文化也是理性主義傳統。儒家理性既非發源自明心的先天理性，亦非實踐理性，而是人倫理性，二者不能混爲一談。在思維層次上，比如波普爾的理性是提倡科學家要敢於創造神話、猜想或者理論的理性，是愛因斯坦式的神祕幻想的理性，所以有人將西方現代物理學與東方神祕主義相類比。這不是西方邏輯實證和分析哲學的理性，但它們又都比中國文化的思維特點更具理性色彩。

劉：實際上，美術界的理性和直覺之爭，主要是指藝術創作中的邏輯思辨與直覺感悟的區別，如湖南李路明等人就強調減少、淡化理性對藝術的直覺感悟活動的干擾。

高：這一段美術界關於理性與非理性的討論，其前期主要是文化層次的，即批判理性，同時也有重哲理、宗教理性和語義邏輯的特點。目前的非理性主張主要是在思維層次上展開的，即強調藝術思維的直覺特徵。但是，「藝術是靠直覺」的話，今天已成爲新的「規範模式」了，似乎沒有什麼可否認的了。在美術界早幾年即已確立，誰否認這點，無疑即將自己排除在藝術家之外了。這不但在青年畫家中，即使在中老年畫家那裡也已成爲定論了，「半截子美術」即是明證。但是無論從美術發展或者文化改造的角度講，拓寬我們的藝術思維領域都是必要的。現代藝術領域中，就有立體分析繪畫、蒙德利安等的抽象繪畫，甚至像艾雪那種類似數學迷宮似的繪畫以及大量運用科技成果的藝術創造活動和概念藝術的湧現。這種「講另一種語言」（杜象）的，與傳統娛樂、視覺經驗的審美藝術相別而與哲學、科學哲學、宗教相融的精神性藝術也將隨著人的思維的領域拓展而深化和豐富。以「五四」運動爲標誌的中國現代文化是從重科學理性開始的，藝術領域亦然，但很快就遭到了回歸派的反「科學萬能論的物質文明」，提倡傳統的「直覺的非理性的精神文明」（參見1923年至1924年的科學與人生觀論戰文選《科學與人生觀》）。但並沒有形成真正的直覺主義，對直覺的理解仍限於「抒情主義」和「趣味」範疇。更可悲的是反科學理性的結果則是又回歸到傳統儒家人倫理性和鬥爭哲學中去了。這一歷史經驗我已在1987年1期《美術思潮》一文中有所論述。因此，我們的真正深刻的理性式藝術思維不是多而是少，形而上不是多，而是太不夠了。

劉：但從精神化的角度講，你說的開拓和形而上不一定就有必然的聯繫，當然你說形而上不夠是另一個問題，但是，現代藝術的拓展，在整個人類文化的層次上來理解，其活動行爲不一定是形而上的。

高：但它是藝術拓寬中的兩級不可缺少的一級，歷史地看，它又最易被傳統吃掉。我原打算寫完〈理性繪畫〉後將直覺與行爲主義逐一分析，目前這三個方面原有的分歧更明顯和尖銳了。反理性的觀點最近較爲突出，特別是湖南群體展。其實早先的雲南、上海新具象，現在稱西南藝術群體（四川、雲南、貴州等地），江蘇新野性畫派，甘肅、深圳等地群體亦是崇直覺反理性的。當然，他們各自的反理性的意

義和理解也不同。這裡面，湖南的直覺較為中性，因為他們求感性的，而非生命衝動的和諧的直覺。

劉：我們原先講的直覺很大程度上是「直感」。

高：你用「直感」這個概念還是比較確切的。因此，不僅理性繪畫和行為藝術是對傳統的拓寬，即使在直覺的非理性的一面也更應擴張，我們過去的直覺觀念主要是指審美感，而審美感的核心又歸結為趣味和形式感，並從這方面去理解貝爾的「有意義的形式」、阿恩海姆的異質同構，蘇珊·朗格的符號學。比如，將真情實感等同於趣味，將主客雙方同構的力理解為形式感的呼應，而這呼應又是以視覺美為基礎的，這就把直覺的心理學和哲學上的深層涵義丟掉了，實質上還是傳統和諧經驗論的延續，建立在這一基礎上的作品只能是花布一樣的裝飾品。當然裝飾自然應存在，但直覺絕不僅是形式感和製作美，直覺深層涵義應是超感覺、超經驗的，是神祕的心理體驗，它遠不能為審「美」所包容，它應是發掘生命的努力，按最激烈的反理性主義者、生命哲學家柏格森所說，是透過直覺的能力來了解實在的、「變化的」和內在的「綿延」、生命和意識。實在和運動是直覺的核心，因此是反理想和反靜止和諧的，實在就要涉獵一切。生命本能，還僅僅是對愉悅的「美」的嚮往，還有孤獨、悲哀、荒謬、厭惡以及「利比多」等各種生命本能的內省和發掘。在這方面，山西、西南藝術群體、江蘇新野性、甘肅五青年等群體都已有初步探索，當然側重不同，山西重原始野腥刺激味，西南群體重反趣味和運動之流，江蘇新野性更重躁動的和諧。即使較理性的畫家中亦有生命體悟的追求，如谷文達的許多作品是性的表現，王廣義、舒群、丁方等人的作品又崇仰尼采生命意志論，廈門黃永砅等人重實在體悟，這都是反理性的。

但是，為明確起見，我還是把目前的美術創作格局這樣比喻：中國是一個圓，它包括1985年以前三十多年以來的傳統藝術表現類型和層次。在這圓的外面，放射性地等分地延伸出三條線，即是上述理性、直覺、行為三種傾向。它破壞了傳統格局，拓寬了藝術思維的領域。

劉：這裡我們出現了分歧。你的這個模式是平面的，即從圓心在一個平面上向四周拓寬，你把它歸納為三條主要輻射線，事實上它有無數種可能。此外，在我看來還有一個縱向的深度問題。這好比隨著汽車製造業的出現，體育領域隨之拓寬，出現了各種汽車大賽，但人類的努力並不就此止步，而是開始了新領域的縱向深入——爭奪汽車大賽冠軍。拓寬和破壞是宏觀意義上的文化改造，這個階段很重要，但從藝術發展的角度，我更關注深化和建構。以賀大田「門」系列和黃雅莉「靜穆」系列為突出代表的湖南和湖北展覽成功，就是因為他們在藝術創作方面提供了新的東西。從文化改造的趨勢上他們或許並沒有85思潮基礎上提出新問題，但在藝術的縱向深入方面卻是新的。新興的汽車賽冠軍和傳統的摔跤冠軍都是冠軍。著眼於文化

改造我們不應也不可能阻止汽車賽的出現，但即使是人類出現了汽車賽的時代熱潮，汽車賽的殿軍依然是殿軍，摔跤冠軍依然是冠軍。

高：但是現在我們這裡的關鍵問題是：我們出現了汽車大賽沒有，而且即使是出現了，能否在觀念上被列入體育大賽。當然界定這一行爲是不是體育運動的意義並不大，就像廈門達達和山西宋永平等對於行爲本身是否藝術本也無關緊要，但人們觀念中的意向對於文化改造至關重要，沒有這一點，也談不到他們之中的冠軍的出現，而且，汽車賽的出現，標誌人類體育運動進入了新時代，或許將來還有航天飛機競賽，它的出現與摔跤仍然存在的意義不同。這裡我們應具體地有前提地看問題，而不能抽象地脫離具體時空地看問題。實際上你所說的一是破壞與建構的關係問題，二是破壞什麼與建構什麼的問題。第一個問題，我認爲現在仍是破壞、實驗、拓寬的時代，建構是在這拓寬中展開的，它是個自然的形成過程。

劉：你從宏觀的角度講中國文化要發展必須在這種大的拓寬之後才會有大的深度，這是對的。但拓寬與深化互相推進這也是客觀存在，人爲扭轉不了，我們只能在二者的矛盾衝突中走向未來的大拓寬和大深化。

高：這又與你關注建構相矛盾了，實際上對於任何創造者或創造時代而言，二者都不會是各佔一半，可我強調的是，中國漢唐以後，復古回歸意識很強，我們要警惕。而你所說的建構又在很大程度上是指回歸，至於必然有回歸和回歸也會成爲開拓的互補因素那是另外一回事。你說的是客觀，我指的是選擇。其實這種拓展和拓寬並不似一些人所講的不考慮大眾和社會的行爲，它正是從社會功能角度出發的，這也是杜象首倡的藝術擴張運動的繼續。你所說的目前青年前衛藝術家是少數，這是相對於原有「藝術」概念所指「藝術家群」範圍中的多數而言，而後者在社會中恰恰是極少數。現代藝術的擴張意義並不像你所說是在對藝術本體的不斷追索中展開的，恰恰相反，許多現代藝術家認識到了藝術與藝術活動是兩回事。藝術是晚近文明人對一些人從事某種行當的概念界定。這一點直到二十世紀才首先爲西方哲人最先悟到，因此，他們的藝術擴張和創造首先建立在這種離異性之上的，而非回歸藝術本體之上。相反，何時藝術不是談論藝術本體，而是談人的問題的時候，則是藝術自身的光復。而從社會功能角度講，藝術擴張這一文化戰略，具有將藝術與人類生活和精神眞正結爲一體的重要意義。

劉：但你說的這個擴寬與拓張對於一個藝術家或一個流派來說，這是不可能的，這整個過程恰恰是許多藝術家和多個流派在歷史過程中完成的。一個藝術如果　一輩子沒有建構，那將是悲劇結局。

高：事實是我們總不願體驗悲劇，總迷戀大團圓，才造成了我們現在的悲劇結局。

劉：如果一個藝術家走了一段找到了相對新的東西就往深處走，就完成了他這階段的歷史任務。不能要求所有的人一輩子不考慮建構的問題。谷文達目前熱中於反叛

和破壞，但他的大型水墨畫和壁掛同樣是出色的建構。我想，杜象在拓寬方面是個大轉折，但他沒有向縱深發展，深化是由後人完成的，如勞生柏為他完成了一部分。所以杜象的行為是人類創造力方面的巨大突破，但我認為他不能稱為藝術大師，我甚至懷疑他藝術方面的天分。

高：從人類文化、人類思維，包括藝術思維的演化角度講，杜象的拓寬就是一跳躍性的深化。而你所說的深化則是指在這一跳躍中的錘煉的精到，借用庫恩的觀點是一種完善新的常規藝術的活動。但我們現在到底拓寬了多少？我們不但沒有超越先進文化時區的寬度，也沒有跳出傳統多遠。陳獨秀早在1921年就說，創造文化，本是民族重大責任，艱難的事業，不是短時間能完成的，「這幾年不過極少數人在那裡搖旗吶喊，想造成文化運動的空氣罷了，實際的文化運動還不及九牛一毛，那責備運動的人和以文化運動自居的人，都不免把文化看得太輕了。」（《新青年》九卷三號）這話在今日仍是警句。

劉：在這點上，你的想法是有個大起大落，這恐怕是總體考慮，你不要設想先有個大拓寬，定了，再考慮建構問題，這是不太實際的。

高：不，在拓寬中、破壞中，建構已在孕育，破壞的開始，也是建構的開始。

劉：對，僅僅是孕育。

高：關鍵是你認為拓寬已差不多了，現在應當講建構了，至少應有相當的人要去建構了。

劉：對，這是事實。

高：而且，你所說的建構實質上是有內在的指向的。我認為建構的新形態是自然生成的，不能設想這種建構是按一種意志歸入某種正常途徑中去，特別是回歸到某種原有的標準中去或者是某種民族的樣式中去，這將重蹈五四以來改革諸家舊路，淺嘗輒止和急功近利，而他們的意向即是回歸意識。

劉：不必將回歸看得那麼可怕，汽車競賽規則就是以往一切競技規則的延續和改造，從這個意義上也可以說是回歸。

高：目前階段，一個群體或幾個群體會有相類的整體意向，如我前面說的三條大放射線用每條大線上的小叉枝，在追求這一意向時，相對封閉，完成自己的追求爭取走到極致，這極致可能是成功也可能失敗，藝術史中失敗者為多，成功是屬於少數人的，因此，這極致即是深化，而這種多樣的一意孤行，就會形成多種競爭格局，從而為深化和產生權威性的流派和大師創造條件。因此，這是一種自然生成的，不是人的主觀臆斷地「引導」的。

劉：對，如湖南賀大田「門」的系列的產生就是一種自然狀態，如果沿著這條路走下去，很快就會離開前衛，這是毫無疑問的，因為前衛還在拓寬，而他離開前衛的意義即在於你剛才所說的深化。

高：前衛與深化不是一對矛盾範疇。依我看「門」的系列在目前普普類的作品中是件比較好的作品，但它的敗筆恰在於作者想要以藝術製作與門的實在形式相折衷之處，倘若他不在門框內畫上那麼多虛幻的院景和屋景，只將實在的幾扇黑色大門擺在那裡效果會好得多，相對而言更易與背景空間協調，但是他大概怕那樣將沒有「藝術性」了。

劉：你對「門」的系列的設想不同於作者賀大田，「廈門達達」的成員來構想「門」系列可能又不同於你，這無關緊要，別人的構思不等於賀大田，也取代不了賀大田，看來我們在對湖南的評價上發生了分歧，我認為賀大田的缺點不在總體建構上，而在於過細處理時的不放心。我們有共同之點，即這種回歸傾向對於整個文化改造如果成為主流的話是不利的，但是回歸傾向也是非常重要的，因為更重要的是藝術本身的發展。

高：我說的也是藝術的發展，不過是我們對藝術和藝術今後怎樣發展的理解不同。

劉：你說的是文化問題，我談的是藝術問題。

高：我認為目前藝術問題實際上也是文化問題。

劉：你有一句話我很不同意，你說現在的主要問題是文化問題而不是點線面。我認為，所謂文化問題落實到美術領域離不開樣式（包括點線面）。整體文化是透過科學、藝術、技術、宗教、網路各方面的特點及其與總體的矛盾而實現的，離開文化的具體形態，文化就成了空無。

高：我的原話是說我們首先應把美術看做文化，而不是點線面。我說的文化在這裡是指藝術思維的水準，文化層次，而點線面只是法規和手段。做為一個有強烈創造慾的藝術家，他首先應想到自己是個文化的人，要使自己成為新的文化形態和改造舊有文化的創造者，這樣他就不會為點線面的構成法規和點線面的物性狀態的結果所束縛。

劉：從理論上，你至少應當說是文化的角度的點線面，而不是審美角度的點線面。

高：不，應當說，從文化的角度考慮，我可以不用點線面，也可以用點線面。

劉：點線面是象徵詞，實際是指藝術的東西。我以為，你的意思是應該從文化的角度去思考藝術問題，而不能排斥藝術問題。離開了具體的科學、藝術、科技，文化也沒有了，所以不能說我們主要的是文化問題而不是點線面的問題。

高：但是也不能設想會有一個脫離了宗教、科學、哲學的孤立的藝術形態存在。這裡二者不是非此即彼的問題，而是當前處於文化變革時期，二者孰先孰後的問題。從人類文化哲學的角度講，創造是人的本能，但他的具體創造體現了歷史文化、社會文化的有機整體的資訊，而人的完整性也應從這方面去理解，人的世界是開放的世界。我們要求與其他文化形態並協，而不把藝術做為一個孤立的封閉形態，並為推動建立新的文化形態而作前衛。事實上，目前文學、哲學甚至科技界均把美術界

視爲前衛。但也並沒有把它們看做什麼別的文化形態。創造當然離不開選擇樣式，任何開拓者都深明此義。但其根本不在於要復歸舊有形態，不能設想，在現代文明社會中會出現眞正的原始藝術形態。

劉：應該注意，原始趣味是現代藝術的重要特徵之一。

高：那是趣味，不是形態，而且那趣味也是現代人的趣味，是現代人的文化認同，確切地說是現代法國人（畢卡索、馬諦斯）的趣味征服了你。

因此，任何一種創造性的語言，都是與新的文化形態中的哲學、科學、倫理學相聯繫的藝術語言，而不是孤立的或者是舊有的語言本身。

劉：但是，縱深本身就意味著要有回歸。

高：關鍵分歧在於你的回歸與深化是要建立在一種藝術語言的構成標準上，用你的話說就是完整化、統一化，即和諧。而我認爲如果我們完全回到原來的那種廉價的和諧中去將是悲劇。人類認識到不和諧、孤獨、悲涼等與外部世界的對抗性是進步。如果說和諧，動物與自然界最和諧，因爲動物與世界處於無主客之分的渾然一體的封閉系統中，按蘭德曼說是特定化的。而人卻向世界提問，帶著自己的動機站在世界的對立面。人和其生活環境的割裂和「疏遠」，是「人的行爲的基本結構」，這一發現是二十世紀由宗教人類學家科列特（Emerich Goreth）首先提出的。蘭德曼說人是未特定化，因此，人與自然是不可能和諧的，而這也必然導致人自身心理機制中存在著不和諧。中國傳統文人的那種所謂與自然和諧是一種「淨化」了人的抗爭意識後將人置於自然之中的被動「和諧」，把這種和諧強加給八〇年代的青年顯然是不和諧的，而我們的舊有藝術標準卻只承認這種理想式的和諧而不願承認實在的不和諧。

劉：我把和諧解釋一下。和諧是人的本性，人本身要有一個精神上的統一，當新的資訊破壞了這種統一的時候，他還要調整統一。這樣，儘管你追求不和諧，但如果你能接受，那肯定是有跟你和諧之處（即與你的精神和諧，這應是廣義的和諧）。

高：按你這樣說，既然人有先天的調節機能，不和諧也能產生新的和諧，那也就無所謂破壞與建構，統一與不統一了。但現實的人總是有具體心理指向的，現代的破壞性的不和諧正是針對舊的、不能爲現代人的心理狀態相吻合的趣味的。

劉：但是一旦破壞出現，就有一個建構新秩序的問題，而建構與縱深總要跟原來的和諧有一定聯繫，這是人的生物本能決定的。人有一種對和諧的共同感覺，當你破壞了舊的和諧，建立新的東西的時候，建好了沒有，大家有一個共同的感覺，這是生物本能和傳統文化決定的。

高：既然這樣，我們更沒有必要在破壞時非得回頭盯著那種「必然」聯繫了，而很多成功的破壞都並非源於「必然」的企望，而是力圖另闢蹊徑，同時就要破壞習以爲常的「感覺」。

劉：我們的分歧實際是兩個標準的問題，文化結構改造標準和藝術標準。杜象被肯定是在文化改造的標準上，被嘲笑是在藝術標準上，他沒有多少藝術天分。

高：什麼是藝術天才？天才是天賦才能，獨創性是它的第一特徵，這才能不是能夠按任何法規來學習的才能。杜象符合這一標準，關鍵還是對藝術的理解。

劉：對，藝術有它特殊的任務來實現文化上的任務，藝術本身有前後一貫性，即自律性。

高：我認為人類任何一個創造時代都是利用反自律性為動力而推動文化形態的變革的。

劉：那是反舊的自律性，成為新的自律性，而新的自律性又與舊的自律性有必然的聯繫。它根源於人類精神在本能的豐富性和單純性的關係。

高：那麼這種關係也是一種固定的、不變的一直延續下去的結構。也就是說，你的自律性即是一條貫穿古今與未來的永恒的藝術衡量標準，我認為它是不存在的，你總想找一個客觀標準。

劉：不，我想找到一個有相對穩定性的人類共通的主觀尺度或曰主觀標準。

高：不，它是不存在的，也許人類最後一位倖存者，能夠將以往人類史連成一條必然的直線。但在任何一個階段上都是強者的歷史，是文化征服者的主觀標準的歷史。這裡你實際是強調人類的生理機制的客觀一致性，而藝術標準亦由此決定的。這使我想起科學哲學中的邏輯經驗主義就總想確立「元科學」、「元知識」，但它們遭到了後來的普普學派和歷史主義學派的批判。從批判中我們可大受啓發，藝術發展同樣沒有「元藝術」。藝術標準只能在藝術史的眾多藝術活動的演變上展開，或者是價值觀的轉變問題上展開的，即每一藝術時代或每一藝術範示均有各自的標準。

劉：那你如何看待文化標準和藝術標準的問題呢？

高：我認為目前不要急於確立藝術標準，如果承認目前仍是文化改造和實驗的時代，那麼應當讓它充分展開，五四以來我們始終未能深入進行這種實驗，草草回歸、蜻蜓點水，很快夭折，應當讓藝術家競爭性和個性充分表現，不能用所謂的一種放之四海而皆準的藝術標準或是什麼規律去將其引入一條胡同中去。常聽一些好心人說 85 運動該深化了，不錯，但怎樣深化？一些好心人是有指向的，他們希望馬上再來一個「新時代」。85 運動其實只是一代藝術家為創建現代藝術──一種新文化形態剛剛邁出的蹣跚一步，還應讓他們認定各自價值，執著探索下去，而不是大家都去反思和另轉他途。

劉：85 運動整體而言是在中國這個特殊地方的拓寬，但是遠有區別，它的文化價值和藝術價值是不同的，也不是所有的人的創造和行為都是等價的。當你創造時可以不考慮社會價值，但一旦進入社會就要考慮這種價值。依你上面所講，那麼還要批評做什麼？

高：如果一個運動和事件對於新文化有價值，那麼它對於新的文化整體中的新的藝

術形態也有價值，其標準要由新的藝術標準去衡量，而不是用舊有標準去衡量，這就涉及文化標準問題了。文化標準實質是價值系統，這時他先不考慮單個藝術範示的價值標準，而是從人類文化史的角度分析和評價時代、民族乃至全人類的文化戰略問題，這時的有思想的藝術家和藝術藝評家將涉及到藝術史、藝術社會學和藝術心理學以及藝術之外的各學科領域，試圖為未來選擇一個新的藝術景觀。而那種「純」藝術語言的研究將失去力量，成為虛構的古董或呆板空洞的理想。於是，人們往往看到這種文化戰略似乎離開了藝術本質，因為在藝術變革時期，在各種理論之間的選擇中，常規藝術的標準不再起作用；就是說，正是原先把「藝術」與非「藝術」區別開來的那些標準失效了，因此，在理論選擇中求助於外來的標準或非藝術的標準，這就完全是正常的了。而新的標準，就是在外來標準的侵略中而崛起，這不但是藝術史的事實，甚至也是科學史中的事實。

　　但是，在選擇理論的競爭中，藝評家完全可以按照自己認定的新價值標準去讚頌和反對，直到新的藝術範示的建立。接著，他可以為新範示的完善繼續批評。

劉：那能不能這樣呢？比如，一個是從文化層次上肯定，一個是從藝術層次上肯定。

高：那必須先審視藝術與文化的關係，其實還是那句話：首先應把藝術看成是文化而不是點線面。實際上，一旦進入判斷，你心中就只有一個價值取向，另一個則是排斥它方價值的理由。在取向上，二者不會是等量的。

劉：我認為，我們總的分歧在這裡：文化標準和藝術標準是不是一回事？這存在兩個尺度，這兩個尺度在一個人的作品上統一程度是不一樣的，這實際上是一個社會性尺度，能夠感覺得到的，可以衡量的。越是多元藝術標準越沒有一個共同尺度，在不同的藝術圈中，藝術標準不是一把統一的尺子，但畢竟有一個尺子。用兩把尺子來衡量一個東西，才能對這個東西作出比較標準的把握，這兩把尺子在不同的作品中是時時刻刻不統一的，不同的作品統一的程度不同。我認為你強調一把尺子，而認為另一把尺子或是現在不必強調，或是可有可無，或是它本身就統一在文化標準裡頭。

高：這裡你既說藝術多元，又強調一個藝術標準，實際還是讓多元向一元發展，我之所以強調做為整體價值系統的文化價值，就是反對這種一元（舊的）標準。我們分歧的關鍵在於，你是從理想化和抽象化的角度談標準，那樣則心定有一個綿延始終的藝術結構模型和標準，這樣你實際上已排除了文化標準這一尺子。而我不認為有這樣一客觀藝術標準，也不認為有這樣一種線性進化的必然性。我是從歷史變革和現實的能動選擇和創造角度來看標準。

劉：你對我的觀點的解釋我不太滿意，不過做為你的理解完全可以。

高：我把它強化了，鮮明了。

藝術的邊界

現成物取代具有「神祕的構成規律」和「高超的技巧」的藝術品而與藝術匠師爭雄天下，雖然僅有大約五十年的歷史，如今卻已風靡西方，甚至在古老的中國也扎下了陣角，自85美術運動興起以來，此類作品已屢見不鮮。

這種「泛藝術化」或藝術知識化、生活化的現象在愈趨多樣的未來不會是唯一現象，但這種向所謂非藝術的科學、知識領域的交融滲化的藝術擴張運動卻是必然趨勢。

這是人類思維發展到一定階段的必然需求。

正如羅素為我們勾描的人類科學史脈絡：首先是天、其次是地，再次動植物、人體，最後是思維，而人類思維的探索至今還遠未完成。這不也是人類藝術史發展的基本路途麼？如果將藝術做為人類體認世界的思維活動史，則過往的藝術史又顯示了一條泛知識化（以宗教為標誌）→工匠化（以技藝為專長）→知識化（以哲學思辨和科學的思維為特點）的基本趨勢。

原始人類，不知何為藝術，何為知識，何為生活。藝術即知識、即生活。而知識即巫術（宗教），巫師是知識的化身，藝術的代言，今人眼中，宗教的力量是超自然之力，乃可見與可認知事物之外的世界。然而「對原始人來說，普遍存在的『力』完全是自然的，因為根據他們的思想方法，超自然的東西也是客觀存在。我們稱為信仰的現象，對他們來說卻是知識的表現」（利普斯《事物的起源》頁325）。今人視為信仰與情感寄託之形態的宗教或藝術在他們那裡是知識。這頗類朱熹哲學，萬物皆是個理，尋理即是知識。

黃帝史官倉頡「有四目，通於神明」，儼然大祭司、大巫師。始造「書」，其「書」可為畫，可為字，亦可為契、為象、為卦、為咒……遂引起後人多少扯不斷、理還亂的藝術源頭之爭。其實，「藝術」這一概念只是符號，是某時區文化認同的概念所指，藝術本身卻獨立於「藝術」而存在，以時人之「藝術」解彼時之藝術無異於指鹿為馬。

文明肇制，必生分工。何謂文明？謂：人類為維持做為生物本身基本需要之外所創造之一切均為文明。於是少數掌握專門技藝之工匠即為滿足他人的某方面精神需求而創造藝術品，此時，藝者技也。綜觀奴隸時代藝術品，無論青銅、石刻、雕像、建築均為工匠所為。今人譽為希臘藝術大師者，若菲狄亞斯、米隆、波拉克列特等均不過彼時高級工匠而已。不過，這種技藝活動仍有與知識和宗教活動相混同之嫌，而宗教活動仍是其時人類生活的重要組成部分，如，中國的鑄鼎與禮儀，希臘的雕像與拜神。但與原始人類相比，這時的技藝活動已非做為宗教同一物的藝術活動，卻是專司一職較少隨意的做為宗教附庸的藝術活動了。

工匠化的特點在中國封建時代和歐洲中世紀仍在延續，但出現了差異。

在中國魏晉、隋、唐時代，掌握知識與政權的貴族文人開始涉足技藝，工匠畫開始被文人化（精神化、知識化）。顧愷之的畫風為典型二者聯姻之結晶。經過文人畫工混雜合流的短暫歷程後，工匠畫與文人畫分道揚鑣。這分裂經過了痛苦的胎動。此時，工匠，特別是高級工匠總欲躋身文人之階，吳道玄為代表，他繪壁之餘，學書賦詩，求脫匠人之胎，但當他見敵手皇甫軫畫壁卓越，「其藝迫己，遂募人殺之。」（《寺塔記‧淨域寺》）此乃終不能脫工匠幫會門戶之習，故，雖時人及後代匠人譽稱千古莫二之畫聖，卻難得宋元後文人之青睞。反之，初唐以畫事見長的右相閻立本則已覺繪事卑微之恥，標示了文人另闢畫道的心態。果然，時至宋元，文人畫始獨步藝壇，並將其看家知識——詩、書融於內，在那一尺半幅的寧謐天地裡，游哉悠哉，怡然而樂。而此後的藝術史中，民間畫工亦「笑語不聞聲漸悄了」。

歐洲漫長的中世紀由以武力掌握政權的蠻族和掌握知識精神的基督教（天主教）僧侶分領天下。僧侶是文人，但他們不似中國封建文人集權力、知識、藝術等於一身。在僧侶眼中，藝術這種技藝不過是神學的婢女，是形而下的活動，因此，那些傑出的建築、繪畫和雕塑匠師沒有被記下像菲狄亞斯般的光輝名字，只留下那眾多與「神旨」高度和諧的傑作：光怪而又理智的教堂，瑰麗而神祕的鑲嵌玻璃畫，呆板而又好憧憬的雕像。

但是在中國文人眼中，藝術並非社會生產活動，應是修身養性，心靈完善的手段，是形而上的精神活動。形而下的技能屬於民間工匠，故物質生產性的建築、壁畫、泥塑應由他們去作。因此，這時期中國藝術更多體現了文人、工匠的二元特徵，而歐洲則是單以工匠出現的一元特徵。

「一元化」的狀態一直延續到文藝復興及稍後的較長一段時期，文藝復興三傑的身分仍是工匠。精通數學、建築、醫學的蓋世英才達文西和英雄巨匠米開朗基羅在勞倫佐‧梅第奇的宮廷裡不過是私人玩物和手藝人。而三傑之間各領

門徒，分庭抗禮，爭榮獵寵，冷嘲熱諷的架勢卻又與天寶年間吳道子、李思訓大同殿擺擂試壁，各畫工幫會角智爭能的盛況頗相類合。匠師極欲提高本身地位，向意識形態靠攏的心境在這兩個不同時區的藝壇上均明顯存在，達文西即常為身分低下，未盡其才而抑鬱不平，甚而客死他鄉。

從印象派之後開始，更確切地說是從塞尚開始，藝術觀念開始轉為形而上的文人性觀念，藝術標準從技藝型變為無法確定的創造形、開發型。如若說，前一標準在馬諦斯、畢卡索、康丁斯基那裡還依稀尚存，則至杜象、達利、勞生柏、曼佐尼等人那裡這標準已無從談起了。如果說前者是在繪畫或雕塑本身領域內反省和開拓新的觀念，那後者則是對整個藝術觀念的反省和拓延。在五光十色的西方現代派（或稱後現代主義）那裡，一切概念（思辨的與俚語的）、一切母題（世俗的與宗教的）、一切媒介（傳統的色彩石塊與垃圾、工業製品）、一切傳播場景（展廳與山谷）已應有盡有。

以杜象將小便池作藝術品為標誌，表明人類對思維探究的觸角伸到了藝術領域。學院制度將科學與哲學分開，技術和科學分開。結果使現代人產生了隔膜，失去了結合精神與物質的能力，失去了理解世界整體的能力。應當回歸人類初期整一把握世界的自信力。世界不存在障人眼目的瑣碎的偶然，一切是合秩序的。藝術是諸家鍛鍊的活動，它溝通各個領域的知識，連結人的直覺和理智，混亂和秩序。將藝術從神祕的技藝中走出來，讓它回歸到主人——人的懷抱中來。正如曼佐尼的嚴肅論點：人基本是自由的，但應當使人意識到這一點。即人人均可成為藝術家，只是有人意識到，有人未意識到。

這就必然導致藝術的哲學化、思維化、知識化和科學化。自然，「化」不等於「同」。其實，根本是「人」化。杜威說：「哲學家如果不弄那些『哲學家的問題』了，如果變成對付『人的問題』的哲學方法了，那時候便是哲學光復的日子到了。」（引自胡適《實驗主義》）同理，藝術何時從藝術本體轉為人的本體即是藝術光復之時。

西方「普普」藝術實乃將技藝型藝術徹底文人化的一種行動，是藝術終將回歸大眾中的一步——首先回歸到包括了少數「藝術家」的知識界手中，而世界上目前正有一個強大的、為數眾多的知識階級在形成，它已打破以往的階級概念。在中國，受西人流行藝術所及，普普熱正興，這並非只是出於模仿之心，實是趨勢使然，人的覺醒，思維空間的拓展對於我們來說，更是當務之急。

雖然，中國早在宋元時代，藝術（主要是書畫）即「文人化」了，但那不是在人類現代思維層次上的藝術拓展活動。今人眼中，山川、空氣、環境皆為人的造物，這是為今人已有知識所提供的特定文化氛圍認同的空間，是被擁抱的空間，而非可望不可及的空間。

其實，中國古代文人將工匠藝術引向了另一極端，並未使藝術本身得到解脫，只爲文人自身找到了一種人格寄託的新的歸宿，這歸宿又非各相殊異，乃是有一統規範的模式，其後期新八股式的技藝也使後人視爲畏途，藝術又進入了一條狹窄的胡同。它所能包容現代思維的天地更爲窄小。因此，藝術擴張活動在中國又面臨著首先是文人（知識分子）對自身反省與批判的任務。而中國文人的非單一型特徵（今日中國的文人甚至藝術家亦常是集權力、藝術於一身）的承延使這任務尤顯艱巨，因爲許多傳統文人心理，如學而優則仕的心理等易使中國文人依附性強而叛逆性弱，它極易成爲傳統「專利」強有力的衛道士，從而使藝術思維的拓展活動受阻。

因此，強化文人（目前，我們的藝術界即是文人組成）的現代思維的素質至關重要，知識界是任何時代文化變革的先知先行。目前，在中國，類似西方的藝術拓展活動首先在文人階層內部實行突變的出現尚待時日，但是，其有志開拓現代藝術新景觀的先鋒不妨在反省自身的同時走向民眾，與源遠流長而又早已與文人藝術分道揚鑣的民眾藝術相匯合，目前，不是已有一些中青年藝術家正在走向社會，進行一些集雕塑、繪畫、表演等形式於一瞬的市民文化和鄉村文化活動了嗎？改造那佔民族大多數的非文人階層的民眾文化素質抑或是變革成功的又一關鍵。

這樣，將藝術看做一種戰略，表面上看似乎偏離了藝術本質，但它是人類歷史發展的必然階段，這階段正在我們腳下，並由我們來塑造。而藝術是什麼？這古老的命題卻永遠是個謎，且讓那些採取防禦態度，故意只談藝術自身的語言來擋開對它的人類與文化的功能和作用質詢的「藝術家」們自己去討論吧。

雕塑的空間功能及類型

環境藝術的核心是空間結構，因此它要求各個組成整體環境的局部都要具備與其統一的空間意識。當然，建築是環境藝術的最基本的組成部分。而一般做爲造形藝術的雕塑在進入環境中時將怎樣表現其空間意識呢？換言之，當雕塑做爲環境的參與者進入特定空間時，它應具備怎樣的空間功能呢？

首先我們必須把雕塑從純造形藝術的觀念中解脫出來，造形藝術與空間藝術並不存在嚴格的界限。雖然，雕塑往往「生活」在自己的封閉空間之中，但是好的雕塑必須具備征服整體空間的意識和形態，而且在它進入與建築共同組成的環境中時，它往往承擔著最後揭示建築乃至全部景觀構思設計內容的作用。所以，成功的雕塑猶如建築與環境的眼睛。

在西方藝術史中雕塑與建築如水乳交融並行發展，雕塑與建築的空間意識相統一。埃及的金字塔是雕塑性的建築，而獅身人面像則是建築性的雕塑。猶如埃及雕塑的正面律一樣，金字塔也呈現著從任何一個角度觀看都是等邊的正面律。這裡鎔鑄著平面將向著另一個平面無限延伸下去的空間意識，它凝固了從生到死、從陽世到奧西利斯的陰間的全部歷程和空間。古希臘的雕刻開始顯示出人的自由運動的空間意識。將人做爲主體，力的方向是旋轉的、多向的，真正意義的圓雕出現了，它體現了球形空間意識。中世紀的雕塑造形自由限制在不大於 225°的扇形空間中，避免讓人環行巡視，使人與雕像的交流克服實際空間的干擾，盡量保持在精神的層次上。喪失了運動的主動性和多樣性之後，雕塑與建築渾然一體，共同獲得了表現內心活動的能力。文藝復興時代恢復了雕塑的空間自由，雕像被置於露天廣場之上，可以從各方觀賞。但是這時的雕塑被賦予了更多的藝術自主性，而從反對依附建築走到對建築和景觀的蔑視和排斥，在對古希臘雕刻和文藝復興巨匠的崇拜聲中，雕塑向純藝術的自足的三度空間意識方向發展，架上雕塑日益擺脫建築成爲獨立的造形藝術。至羅丹，幾乎將雕塑等同於繪畫，雕像起皺的表面與人的皮肉的質感和脈搏相同，並以印象主義的格調，以浪漫的激情表達刹那間的自然狀態。而同時代的馬約爾卻推翻羅丹的傳統並引入建築原則來刷新雕塑這門爲晚近的人

們所頂禮膜拜的藝術門類。印象主義之後的現代藝術家們恢復了建築雕塑的地位，布朗庫西把自然形態高度簡化，注入線與塊面作框架的建築空間意識，他所使用的材料和方法都是從現代建築學和現代工程學中學來的，而摩爾則另闢蹊徑，從原始的自然實體中（如山岩上的洞穴）啓發現代人的空間意識，甚而使人冥然想到地球及整個宇宙的神祕空間。正是這種強烈的空間意向，使他們的雕塑取得了與環境和諧的自由度和征服空間的張力，而羅丹的雕塑在這方面則黯然失色。二十世紀以來，大都市景觀卻招來平民的自然主義的空間意識，而雕塑則從各種花樣翻新的形式中敘說著這種意識，甚至以金屬機械活動雕塑著稱的亞歷山大‧柯爾達也聲稱：「這種創作設計像是機械但又反映著或者暗示著生命的形態。其外形、其運動及其力的承受方式並不模仿自然，但是，呈現的效果卻隱喻著有機的生命以及與生命有關的聯想。」這種自然觀念也與環境、建築日益走向實用和面向廣大大眾有關，大眾對環境的視覺與文化需求日益增強，遠非昔日只是神殿、廣場和室內裝飾的規範空間意識所能替代，因此，多樣的環境需要多樣的空間結構，從而建築和雕塑也要顯示其多樣的空間功能。

可見，在雕塑史的長河中，將雕塑只看做造形藝術那是晚近人們的「傳統」概念，而現代做為空間藝術的雕塑觀念則理性地復甦了古代雕塑的空間功能意識。「雕塑即是空間所環繞的實體」這一傳統概念已由立體主義、結構主義為發端的現代眾多雕塑家所顛倒過來。雕塑是空間組合而非體量的組合。體量是指某具體體積乃其力的方向和強度，而空間則指雕塑本身與環繞其周的形體和文化的環境之間的結構關係，做為空間藝術的雕塑功能即是指在這種結構關係中的作用。因此，應當說「雕塑是體現了環繞其周的空間的體量」，體量本身即是空間，這空間已不是為模擬某種孤立的體積或體積的組合的三度空間。因為這種三度空間就好似將古典繪畫模擬的空間感加以實物複製一樣，它應是運動的、折射的、象徵的、幻想的多向空間的組合，於是，又有人說：「雕塑即環境」（波丘尼），而大量的以複雜的幾何形體和多種材料構成的雕塑，特別是運用現代科技成果，如將合金拋光後製成的雕塑則直接將環境攬入自己的懷抱。總之，做為空間藝術的現代雕塑應把所有要素，包括傾斜的平面、運動和展開的凹凸形狀甚至宏觀和微觀的物質形態都當做綜合、包容空間的手段，就像建築所創造的外部空間那樣，要「建立起從框框向內的向心秩序，在該框框中創造出滿足人的意圖和功能的積極空間」（蘆原義信《外部空間設計》）。

自然，純造形藝術仍將以展覽會雕塑的形式存在下去，但是展覽會雕塑的互相抵消空間張力而強調自足的表現性的功能，是不能替代日益拓展的各種類型的雕塑空間功能的。

區分雕塑的空間功能實際上就是在劃分雕塑的類型。就是說，不同類型的雕塑

應有不同的空間功能。

只就雕塑本身的基本形式而言，可分為圓雕（或稱自立式 frec standing）和浮雕（relief）兩種，浮雕又有深浮雕和淺浮雕之分。

但是，從雕塑的表現功能劃分，則為自由式（free）和裝飾式（decorative）兩種。前者是指獨立於建築的，僅僅與創作者的觀念和所描繪的主題有關的雕塑，即常說的架上雕塑，這種類型的雕塑一般是為展覽和純粹欣賞的所謂純藝術雕塑。後者則是與建築緊密聯繫在一起的主要做為裝飾或配合說明建築和環境構思的圓雕、浮雕等等。以上都是傳統雕塑分類。

但是，廣義而言，一切種類的造形藝術，除了展覽品之外，都與建築藝術有關，如前所述。歷史的遺蹟仍使我們分不清：到底是用雕塑成分構成的建築呢？還是融入建築之中的與之渾然一體的雕塑？雖然，文藝復興將繪畫、雕刻等造形藝術提高到凌駕一切（包括建築）技藝的高級藝術，並且以展覽會藝術形式留存下來也將繼續發展下去，但在巴洛克時代即已開始的傾向於完整體系的藝術綜合活動不斷成熟，並且在今日日益增多的大眾對公共環境的需求下蔚為大觀。雕塑也以其自身的相應變化而進入建築領域。因此，裝飾性雕塑早已突破其裝飾功能，豐富的生活環境為它提供了自由的天地。人們在工作、行路、休息、娛樂時，隨時都可欣賞到做為裝飾的，或主題性和觀念性極強的自由式雕塑。傳統的自由式和裝飾式這種從表現功能出發的雕塑分類法已越來越失其明確性了。

因此，很有必要從雕塑的空間功能來劃分雕塑類型。但篇幅所限，本文暫不在分類學意義上展開討論，只按目前約定俗成的不同景觀和區域環境中的雕塑劃分類型，並簡略區分其空間功能的特徵。於是，首先有室內與室外雕塑之分，而室內包括裝飾雕塑和展覽會雕塑，室外則有園林、公共、紀念碑幾種雕塑類型之分。

室內雕塑

室內空間的特點具有視野窄、環視局限性大、觀者流量小、觀者成分單一和空間氣氛的規範性強等特點。因此，室內雕塑也相應地呈現為雕塑形體的活動角度小、體量小、靜態型多等特點。

一般來說，服從於室內整體空間的雕塑都是裝飾性雕塑，無論是圓雕、浮雕或者接近繪畫的壁飾和壁掛等等，它們首先必須與某一面牆或一個角落統一。因此，這類雕塑的空間意識一般是平面立體感，即從某一視角觀去的三度空間，而非球形空間，這實際上已接近繪畫的空間感了。

然而，室內雕塑中還有一類不服從於特定室內空間的展覽會雕塑。這類雕塑一般試圖超越背景空間、追求自足的封閉空間，盡量使觀者在這封閉的空間中領略作品的內涵，他必須提供一件體量雖小但可以使人們從各個角度去想像的一個複雜的

形式，從這一面可以知道那一面……他專注於純粹形狀所提示的藝術性，他要求觀者排除環境的先入之見，「他必須把一只蛋當做一個單純的固體形狀來認識，不應把它想做爲食物或是將會變成一隻鳥的意義。」（摩爾，見「美術譯叢」1985.1《雕刻家講話》）在雕塑自身的形式結構中，在自身形體意義的三度空間中努力包容更多的美的幻想和立意、觀念等精神內涵。

這裡應順便提到，目前中國的雕塑，大部分屬於展覽會雕塑，即純造形藝術的雕塑。室外雕塑很弱且不倫不類。室內裝飾雕塑也因缺乏大衆商品市場而受到制約。於是，只好一齊湧入展覽廳，並人爲地強化其文化功能，要集審美、教育、宣傳、紀念……諸功能於一身，遂使展覽會雕塑從量到功能都在膨脹，但恰恰丟掉了雕塑的空間功能特點，而空間功能貧乏又導致雕塑形式的枯竭和單一，遂使雕塑在展覽會中往往成爲繪畫的陪襯。

究其原因，一方面我們缺少建築性雕塑的空間意識傳統。因爲，我們傳統的雕塑多是與神（宗教寺觀、石窟）或鬼（陵墓）相處的。這些雕塑的作者又都是工匠藝人，而他們的創作法並沒有做爲教學體系深入今日雕塑家心中。西方與現世建築相伴的雕塑的文化地位和空間功能在中國卻是由碑碣、牌坊、假山石和脫離實用的影壁來替代的。中國的室內裝飾雕塑也是由中堂、隔扇、博古架、花架等等代替的。因此有人說，中國的書法碑銘即是西方的雕塑。

這樣，一旦我們馬上接受西方雕塑體系，特別是只孤立地引入了文藝復興以後的古典主義的架上雕塑創作方法時，即本能地忽視了吸取與雕塑相連的建築空間意識，這就使我們的雕塑總是偏向繪畫而非建築。於是，蘇聯的傳統被洛可可化，對法國傳統則喜羅丹而輕馬約爾。

一旦當廣闊的空間向雕塑家招手時，不少雕塑家無所適從，只好放大室內雕塑去應景。語言依舊，語境已變，其中良者尚可觀賞，只是不合時宜，劣者則猶如附贅懸疣。

園林雕塑

這類雕塑一般安放於公園、街心花園、庭院等休息場所。它有這樣幾個特點：首先，衆多小的自足空間（草坪、湖畔、牆角、徑旁……）組成園林整體空間。各自足空間有其獨立性，因此，各自足空間中的雕塑保持相對內聚、靜態型的空間意向；觀者流量雖然多，但視覺需求和心理狀態卻相對較爲一致。這決定了園林雕塑的空間功能應符合安逸、輕鬆、趣味性強的視覺和心理需求。好的園林雕塑可以成爲遊人的朋友和伴侶。所以有人說，它們是混凝土中的「人性綠洲」，正基於此，園林雕塑除滿足園林空間功能外，有時還體現出實用娛樂功能，讓人們去觸摸把玩。如日本神戶公園雕塑〈神女座〉，將天然石塊堆於園中，打磨光滑，吸引孩童

攀援玩耍，光潔度愈強，同時強化了它的視覺空間功能。孩童娛樂過程也是雕塑的製作過程。又如北京和平里街心花園雕塑〈鴿子〉，若置室內展覽會，不算上乘，置於此卻感覺親切和諧，童叟皆以與其親近爲快事。

但是，由於園林與室內的空間特徵有某些共同之處，遂使這兩種類型雕塑易結親緣，園林也似乎成爲室內雕塑向更廣闊的空間過渡的中性空間。一俟有人直接將室內雕塑置於園中，雖無特定空間意向，還不致過於唐突。如北京石景山雕塑公園，其實是露天雕塑博覽會，公園是爲雕塑服務的，園林的獨特風貌不強而使雕塑置放產生很大的隨意性，一些追求裝飾性、歷史性、紀念性的展覽會雕塑隨意置於草坪之上，均是相似小情趣之作。這不符合園林整體設計意念和各個自足空間的統一格局。也未顯示博覽會的氣派和功能。雕塑公園出現是好事，社會應該多爲雕塑家提供實驗場所。但必須明確，不同空間的雕塑應具備特殊空間功能，這不只是文化氣氛所能解決的，是由空間意識決定的。

公共雕塑

即指一般放於生活區、要路旁、車站、電影院、體育場等場所的雕塑。這類雕塑對城市景觀的干預能力最強。其特點爲：1.所處空間是大眾共享空間。觀者流量大、文化層次多、視覺和心理需求複雜。 2.空間視角多、視野寬、視覺刺激反應強烈，視覺參照物複雜。

這樣的空間特徵要求雕塑從形體到意念都要準確度高、空間意向強。它最忌諱室內架上雕塑的簡單放大和移植。應該說，在一個特定公共環境中，只能有一尊相應的最佳雕塑。這裡且舉一例。美國紐約海上保安公司大廈前的雕塑〈紅色立方體〉，在林立的高樓大廈間、斜立的幾何形體與幾何形樓群形成了正與斜的對立統一關係，而斜立幾何形所造成的懸念恰恰與保險的意念相吻合，加之強烈的紅色對視覺的引奪，使這具雕塑當之無愧地成爲這一公共環境中的點睛之作。對比之下，北京正義路本來適宜設置具有歷史意義的嚴肅性雕塑，而今卻置放清潔工、讀書女這類毫無特定空間功能的「雕像」，這與前者顯示的空間功能和象徵性意味實難相比。

在各類型的雕塑中，公共雕塑與建築的關係最直接和密切。任何一件雕塑，若要成爲環境藝術綜合體中的組成部分，都必須遵循空間結構的關係與建築物相聯繫。這時，雕塑自身的三度空間已微不足道，關鍵是它能否融於與周圍建築景觀相關聯的結構關係中去。於是雕塑的魅力不應像展覽會雕塑那樣極力僅僅保持自足，並設置無形「屏障」而排斥整體空間「引力場」。它應該將空間「引力場」的基本構架密集地體現出來，用自己對整個空間結構的出色的理解來征服周圍景觀，從而成爲以少勝多的眼睛——全部景觀的窗口和標誌。如果說，雕塑在公共環境中可以保持相對的中立區域的話，應該是從征服而非「自我完善」這一意義上講的。

紀念碑雕塑

與前幾種類型的雕塑相比，它的空間功能和雕塑意念的包孕力最大。由於它一般置於城市中心（不一定是地理位置的中心）、歷史事件發生地等重要場所，爲萬眾矚目，不但爲城市和某一區域大眾所共同瞻仰的視覺形象，同時也由於它的精神內涵而成爲大眾心中共有的特定意象。它顯示的強烈的象徵性和永恒感維繫著人們的某一共同心理。

紀念碑雕塑的上述特點使它具有擔負組織空間結構的功能，就好似一座實物座標。矗立在廣場上的高大雕塑，以其鮮明的外部形體籠罩著周圍的環境空間。它以小於高樓大廈幾十乃至幾百倍的體量而起著一座高大的主體建築都不能起到的統帥作用。雕塑逾越了建築。而一座極有特點的建築，當它具備了充當形體和意念標誌的條件時，它也就成爲紀念碑雕塑，如雪梨歌劇院、巴黎艾菲爾鐵塔。而中國的萬里長城和埃及的金字塔難道不可以看做兩個民族的紀念碑雕塑嗎？

它們是超級雕塑，紀念碑雕塑就應是超級雕塑。它不一定只從體量取勝，更重要的是形體感和精神性。它是一個區域、一座城市的地理位置，歷史作用，文化特點等某一特徵的高度凝結。它一旦落成，就不再屬於個人或某一景觀，它是一個城市或一個地區的文化層次的標誌和民風民俗、精神狀態的顯示器。它既是歷史的鏡子又是走向未來的指揮者。

所謂紀念性（Monum Entality）雕塑，其原始意義是類似方尖碑那樣垂直鮮明地孤立的東西。它強調唯一和超景觀。此外，還有複合紀念性雕塑，它依靠群雕形成整體，不一定是垂直矗立的，如富蘭克林·羅斯福紀念碑，是採用多方向、多形狀、富於變化的美麗牆面群體構成的，一般講，前者多具簡明、崇高的宗教感，後者更多複雜、平易的人情味。但它們都試圖在籠罩周圍景觀中達到平衡的同時，還要統攝更大的區域空間，這除依靠建築景觀的陪襯外，更多依靠自身所凝集的供人聯想的空間。（註）

當然，雕塑空間功能和類型很多情況下是交融互滲、難以區分的。如果再以雕塑藝術語言和本體觀念的歷史發展角度看，本文所述也難擺脫這些根本問題。此外，對於雕塑的一些基本問題，如架上雕塑的觀念和語言等也尚待深入研究，但不管怎樣，總要提出問題。因此，就目前的「環境藝術」熱，談點忽然想到的問題。我總覺得，在目前還沒有幾位精通建築、雕塑、工程學等學科的全才出現時，雕塑家強化學識、明確觀念、樹立責任心是參與都市文化建設的必要前提。

註釋

蘆原義信（日），參見《外部空間設計》。

當對話媚俗時，我們需要一種心境的大化

——吳瑪悧訪問中國大陸藝評家高名潞

曾參與策畫「中國前衛藝術」展，並發表多篇文章評論中國當代藝術的大陸藝評家高名潞，目前在美國哈佛大學藝術史系研究當代美術。高名潞曾在1996年來台灣一個禮拜。這是他第二次訪台。第一次他來台是以大陸傑出人士受邀來訪，並曾和台灣藝術界有些接觸，這次則是為亞洲協會策畫一個將包括大陸、香港、台灣及海外各地華人的展覽而來。趁他在台灣之際，我們請他談對中國當代美術的觀察及對台灣的印象，並談談正在策畫中的展覽。離台之後，高名潞到香港、大陸繼續他展覽資料的收集與研究。

問：很早就聽說過你的名字，因為你參與策畫1989年的「中國前衛藝術」展，現在這個展覽已成為中國重要的現代藝術歷史。可否先請你談談，你個人的發展過程以及現在的研究方向？

答：我在北京中國藝術研究院學藝術史，畢業後就在《美術》雜誌當編輯，而《美術報》在1985年出刊時，我也幫他們忙。所以那時和當代的東西接觸很多，也到處跑去看。1985年正好有許多藝術群體出現，後來我就寫了一篇〈85美術運動〉，從幾個方面大體概括這些群體運動。1987年時，我們試圖做一個比較大的展覽，一直到1989年，經很多努力才舉辦了第一次大型的「中國前衛藝術」展。1991年美國邀請我當訪問學者，我就出去了。我先是到俄亥俄大學和安雅蘭（Julia Andrews）教授做研究。她負責1998年的古根漢美術館中國展近代這部分。我們曾一起在大學裡做了一個「中國前衛藝術」展，由於經費關係，我們只做了海外四人展，包括徐冰、谷文達、吳山專和黃永砅。這時已是1993年，我已轉到哈佛大學研究當代美術去了。由於大陸出來做研究的人，以研究中國古代美術較多，研究西方當代藝術理論、視覺文化的少，而哈佛的條件比較好，我就去了，希望將來對從事批評有所幫助。現在我正在寫論文，是關於中國的前衛藝術。基本上，八○年代我參與、投入了前衛藝術的策畫及批評寫作工作，1990年後則坐下來，想把西方這些東西清理清理，做一點思考研究。

問：西方藝術理論對你在研究中國當代藝術上有什麼樣的幫助？

答：自十九世紀中葉以後，無論東西方藝術都是在一個國際語境中展開的，而非以往傳統的封閉性區域自足論述，中國二十世紀藝術更是如此。因此，了解西方的藝術理論以及它與當代藝術發展的關係，對回頭來看中國當代藝術大有裨益，可以有一個更寬闊、全方位的視角。我們會從一個時空角度去看中國的發展，而非把它看做孤立的區域現象。我感到，在對中國當代藝術的研究上，我們用社會的、文化的闡釋比較自如，而哲學、美學上的闡釋就覺得很困難，因為我們沒有一個伴隨當代藝術發展的美學獨立發展。這個美學獨立發展不是形式主義和語言遊戲，而是指藝術哲學的不斷批判，它是形式與語言的美學基礎（相對於社會與文化語境）。中國大陸和台灣對西方藝術觀念、視覺、美學本體發展都缺乏深入的研究，而我們當代藝術所運用的語言都和西方有關，所以應把西方為什麼運用這些語言弄得更清楚。我們缺乏這一步步美學進程，也是為什麼在中國大陸或台灣，對觀念藝術有闡釋或接受上困難的原因。今天藝術的表現和古典有極大的不同，但它是一個再現現實的新階段，它已不再用畫布去再現一個被擷取的觀視對象，而是一個不能被截取、包圍並浸染著你的媒體、物質、商品充斥的現實。這個現實改變著你對現實的看法。正如布希亞（Baudrillard）所說，今天現實已不復存在。唯一的現實則是商品化了的資訊媒介。而這些媒介可能會比人更具意識形態意義。我們至少可以拿它來做為對當代裝置藝術美學闡釋的一個角度。

問：可否請你談一下，85 運動和 89 前衛藝術展各有何特色？又發生了什麼重大的改變？

答：1985 年的前衛運動試圖清算所有以前的藝術，包括文化革命後新藝術潮流的反叛運動。1985 年以前的新藝術主要有兩種趨勢：在社會性表現上有傷痕繪畫、鄉土繪畫，有點像台灣受魏斯影響，強調純樸、親切，不同於過去國家意識形態宣傳的東西，另一種則是強調形式主義，脫離內容，這點台灣也一樣。但不管批判寫實或形式主義，兩者在八○年代中，最後都傾向矯飾主義。於是在 1985 年突然出現了許多的前衛藝術群體，他們的展覽和藝術活動除具有強烈的爭取創作自由的社會意義外，在藝術觀念上，則批判了形式主義和表現自我主義，主張藝術與文化進步的同步性，簡言之，藝術不再是承續傳統的流派更迭。而自身即是一種批判性的文化運動。1989 年的「中國前衛藝術」展實際上是 89 運動的總結檢閱，但整體的傾向已與八○年代中期有所變化，其中之一即是較為抽象的、理性的人文主義，變為較衝動、非理性的生命主義，其破壞性和刺激性也較前更為強烈。而普普和犬儒主義現象這時也出現，但八○年代中期前衛藝術中的烏托邦則消失了。

問：1985 年現代藝術出現時的時代氛圍是怎樣的？

答：那時比較開放，年輕藝術家也受到西方文化各方面大量的衝擊，而試圖有一個全面的革命，並和 1985 年的文化熱結合在一起，造成很多自發運動，不僅在社會上強調自由的觀念，在文化、藝術上也探討東西交會。當時出版尤其起了大量的作用，那時圖書出版又快又多，在大學生中，只要聽說某本書出版，就紛紛去買。當時真是瘋狂，我也不知參加了多少大大小小的文化討論會，三〇年代以來的老學者和新的青年學者，重新討論東西方文化差異等問題，當時反傳統和弘揚傳統是並行的，而反傳統則是建立在西方現代主義的基礎上，特別強調現代的價值。藝術上各種各樣的東西都有（除了蒙德利安、馬勒維奇這類極端形式主義的東西外），所以有人說，我們是在很短時間把西方藝術過了一遍。

問：你如何去看這什麼都有的現象？

答：基本上那是在文化功能主義衝動下有選擇的挪用。但我覺得不能從用什麼形式去判斷，而更重要的，得從當時整個文化態度來看，因為任何形式從後現代理論來說，包括挪用都是有價值的，所以模仿本身也不會影響判定藝術的價值。

問：構成主義強調為人民服務的藝術並沒有出現在大陸，是因為沒有工業化的結果？

答：我不這樣認為。其實構成主義時期，俄國的工業並不發達，基本上還是個農業社會。構成主義是從至上主義（Suprematism）發展而來，加入了為大眾服務的方向，但它不是現實的，而是未來主義的，它更指向未來理想的社會，所以西方一些藝術史家稱之為物質的烏托邦（Material Utopia）。但我覺得，無論是台灣或大陸藝術家，似乎無人相信這單純的幾何形能包含那麼神祕的未來世界和宇宙精神，也不能理解蒙德利安的幾何構成是某種哲學、理念的均衡，反而以感性和裝飾意義去看它。看，西方的抽象背後總有個烏托邦，而我們的抽象似乎比較裝飾性。也許原因在於東方人的唯美傾向，以及對終極關懷不是很強烈。

問：中國水墨傳統雖然不談上帝，也談境界，所謂天人合一也是一種烏托邦，只是這個烏托邦很遙遠，而傳統訓練又著重在技巧上，這是否是走向矯飾的主因？

答：我覺得，這可能是現代社會與傳統隔離所造成的。天人合一談的不是二元對立，但近代社會普遍受西方影響，就產生一種主客對立的現象，間接造成藝術家把畫布當載體，把內容放進去，並看形式如何去負載這個內容。儘管這個觀念來自西方，但西方在二元對立上已走了好幾個階段，並且不斷自我調整，

而我們始終沒有做這種調整。所以今天我們的水墨也很難找到傳統那種境界。

問：爲什麼在 1989 年時中國出現了行爲藝術？

答：其實行爲藝術第一次高潮期是在 1986 和 1987 年，儘管這時的行爲藝術也有暴力和恐怖的因素，但基本上比較屬「學究式」，主要是對藝術觀念的挑戰，但 1989 年前衛藝術展上，由於場地的社會性和公共性，遂使行爲藝術的效應體現爲一種挑釁，暴力感更強，加上在北京的敏感氣候和媒體催化下，很快就演變成政治事件。

問：近年中國大陸的行爲及裝置藝術，有一種把人體及材料等同處理，仿科學般的測度、分析、報告傾向，很多作品頗具荒謬、誇張效果。它產生的原因爲何？

答：大概中國大陸所有前衛藝術家，多少仍受多年來政治意識形態宣傳的影響，潛意識裡還有想在大眾空間擴張的意識，追求虛張聲勢的新聞效果，乃至還有某種教條主義的傾向。這在當代社會媒體氾濫的情況中也同樣非常有效，政治宣傳與商品廣告目的都是要征服大眾。

問：1985 年和 1989 年大陸兩個現代美術展都在官方場地進行，而我們在 1990 年作「台灣檔案室」展覽時，社會批評、嘲諷的東西根本進不了官方場地，表面上看起來，大陸好像比台灣開放？尤其你們 1989 年展又有很轟動的槍擊事件發生！

答：中國大陸的藝術家和藝評家都竭力在找媒體，而媒體只有兩個，一個是刊物，一個是展覽空間，兩者都是官方的。八○年代藝術家很想面向社會，所以必須竭力爭取公共空間。實際上我策畫展覽一直跟官方打交道，如果沒有像《讀書》、三聯書店、社科院哲學所的支持，美術館也是不會接受的。能夠成功，當然也和政策變化帶來的機會有關。利用官方的場地、媒體很重要，因爲「中國美術館」代表一個生存空間，在美術館展出前衛藝術，能顯示前衛藝術的力量，也可以和更多大眾發生共鳴。

問：你一直用前衛來稱中國的當代藝術，西方現在已不談前衛了，你如何去界定前衛？

答：前衛理論死亡的說法是對現代主義的批判，因爲前衛本身帶有一種烏托邦，追求不斷的革命進步，它基本上是從西方啓蒙運動傳統而來，相信科學、工具理性、藝術對人類進化的作用，其中還體現爲更加社會化的一面，如聖西門的空想社會主義，強調藝術家在社會中扮演先鋒角色。後來波特萊爾浪漫主義使前衛藝術更靠近美學方面，所以一直到二十世紀初，西方前衛藝術主要是體現在視覺的不斷革命上，並且在視覺中融注一種烏托邦式的終極關懷。追求眞、進步、革命的烏托邦理想或宇宙意識，到了後工業社會就失去衝擊力了，

而被商業化社會給淹沒了，所以極限、觀念藝術反體制，而普普則以通俗文化來反前衛大師、個人主義、先知等英雄角色。如果反觀中國大陸前衛藝術的發展就可看到，恰恰在西方前衛死亡時，前衛在大陸出現，仍然具有現代主義的成分，在文化大革命後，對西方現代化各方面，如經濟、科學、社會、民主等，都還具有相當大的期待。但九〇年代就不同了，他們受到八〇年代知識分子對自由民主追求的烏托邦破滅所衝擊。所以中國這個社會是二十世紀特別獨特的（unique），既仍有共產主義的意識形態，但又有資本主義的商業社會，這在任何國家都沒有同時並存過，它們使中國的前衛藝術特別具有一種矛盾性。

而九〇年代中國這樣一個獨特社會在走向商業化時，必然也使得前衛藝術走向邊緣化。八〇年代時，前衛藝術仍算是主流藝術的一部分，它一方面批判官方，同時也是被批判的。那時更邊緣的是少數盲流藝術家，主要靠與使館關係賣畫，他們沒有正式、官方工作，倒不一定來自外地，有些還是中央美院畢業的。他們的身分就具有一種邊緣性。當時歌頌性的寫實主義已失效，因此學院主義如法國古典主義、印象派，甚至後期印象派等代之成為官方藝術的主流，而85運動則用現代主義如超現實、達達去反其道而行。

問：雖然台灣和中國大陸社會形態不同，但如你之前所說的，兩地在藝術表現上有一種類似性，這是否可說是九〇年代受資本主義文化工業影響下的一種必然走向？但兩地在表現上是否也存在著差異？

答：中國大陸對台灣的了解可能還是從八〇年代開始，有一本《台灣美術史》主要大概受謝里法影響寫成的，然對當代部分則透過一些國際交流展了解，很有限。所以我兩次來台收穫很大，我接觸藝術家，了解台灣人，覺得台灣美術非常活躍，而且台灣的藝術家都很熱情。從文化交流角度來看，我們是有很多共通的東西可以討論。

從當代藝術發展來說，我們兩地都一樣有藝術家想直接面對、參與社會，而較少考慮美學問題，另外也有一些藝術家則選擇逃離社會，用一些純粹的語言。在我接觸的台灣藝術家中，是有些人在繪畫的內容當中，試圖去嘲諷、批判、戲謔台灣的文化、社會、權力、情慾狀況，但反過來說，繪畫本身根本就是在體制裡運作的，而他們卻還想成為所嘲弄的體制裡的一個組成分子。而一些裝置藝術在台灣看起來又非常形式化，裝置的形式、材料本身有一種去物化的性格，撇開語言的自由度來說，如果可以與在地的脈絡更緊密結合，會更強有力一些。當然也可以說，這種「為藝術而藝術」在當前形勢下也是一種反商業體制的實驗：空間結構的、物質材料感等實驗，以物質自身來去物質化（dematerialization）。但我不知道藝術家是否明確意識到這點。也許這裡我們有必要引進一個「從畫布到畫框」（from work to frame）的觀念，即藝術的本質不再

如人們一廂情願認定的，畫布上所表現和包含的內容，而是一種作品與體制→畫框的關係，即畫和畫廊、美術館、畫商、藝評家等所有構成體制因素間的關係，而藝術家在這體制中是被動和受制約的，我想台灣的藝術家比大陸藝術家更早也更深刻理解到這點，但大陸藝術家由於前面說到的特定社會結構，境況會更複雜。

問：同樣是戲謔、調侃，大陸與台灣在表現上有何不同？

答：兩地所用的圖象來源不同，這也反映了兩地的當代文化基礎有所不同。大陸的反諷主要針對意識形態，較少針對新興的流行文化。而台灣藝術家的圖象來自多方面，給我印象最深的是鄉土文化，如喜喪文化的形象，特別喜歡「大紅大綠」。台灣藝術家的戲謔包含多種對立關係：興奮與惶恐，懷舊惆悵與醉生夢死，即時行樂的歡愉與靈魂常住的妄念……而所有這些顛覆性因素又都由作品中極度過分的鋪陳，以大雜燴和裝模作樣的美學手法表現出來。尤其這些作品中，台灣的民俗形象登堂入室，遂使作品顯得「不倫不類」，更為後現代，黃進河和吳天章在這方面表現特別明顯。

問：你剛才的說法使我感覺，你對藝術仍抱著一種前衛觀點，認為它應該批判社會？

答：前衛的觀點實際上永遠存在。西方當代儘管少提前衛，但前衛的批判性仍在，如藝術中的女權主義、性別與種族、後殖民主義與多元文化等社會性題材還是很強的。另一方面，藝術的活力來自於自我批判，即不同時代的新藝術都是從對現存藝術觀念提出質問發展而來。儘管在後現代主義裡，「取代」變為「消解」，但批判仍是存在的。

問：繪畫通常可以得到商業的支撐，裝置就得依靠官方支持。在台灣都沒有那個條件，在大陸它又如何持續地發展？

答：只能憑信念。裝置本身是一種奢侈的藝術，同時又是貧困者的藝術。

問：中國大陸藝術現在也走向個人主義，而在過去共產主義為大眾服務的信念下，商業媚俗作品也許重新找到了自己與大眾的關係，但裝置藝術創作者如何去解決個人與大眾（社會）的疏離？

答：中國的觀念藝術在九〇年代確實有與大眾疏離的情況，既無買主，又無緣面世。無論在國內或國外，既得不到官方支持，也無商業支持，同時又為國外中國前衛展所忽視。於是這些作品的展示多在藝術家小圈子內交流，我稱之為「公寓藝術」（Apartment Art），因此很自然的被疏離了，這並不是他自己想疏離，絕望使得裝置藝術家乾脆以疏離來反疏離，而且它不只和中國本土疏離，也和國際接軌疏離。我聽到有些藝術家也抗拒國際接軌，例如上海的宋海多就選擇一種出家狀態，他談藝術、與人交流，但就不展出，反所有商業或體制。

這些「公寓藝術」現在很活躍，但被了解得比較少。

問：你覺得出國的裝置藝術家和留在中國大陸內的有何差異？

答：出國的藝術家比較不以意識形態為追求，著重思考當代語言和人類文化等大問題，而不是具體的本土情境。但他們以前在國內時就有這樣的傾向，而不是出來後才有的改變，例如徐冰、谷文達，而黃永砅更是如此。他們不販賣東方主義的東西。

問：但我反而覺得他們有強烈的中國標籤、東方符號。

答：也許說是巧妙的販賣東方主義吧，我在俄亥俄的文章裡談過這問題，但這裡我指的東方主義是那個大的文化問題。一樣在八○年代，有些藝術家作品較思考當下政治、社會、意識形態問題，例如一些行為藝術直接反映壓抑或批判，他們則比較不直接，或以比較超越的方式表現。但也許原來在本土、東方的自然性，出國後會成為一種東方主義的東西。

問：相對於台灣藝術家的處境，中國藝術家際遇非常好，但他們基本上仍主要出現在以中國為題的展覽裡。

答：我想中國藝術在西方背景下全是邊緣的藝術，不管國內、國外，不管大陸、台灣，在西方的標準下都是邊緣。因為你是在他們的遊戲規則下，你在他們的體制中。在西方這些中國藝術家是邊緣，在國內但偶爾出來作展覽的就是雙重的邊緣，因為他們在國內也處邊緣。原因是，他們把你看成集體的代表，而不是個體藝術家。他們把你看成反共產主義意識形態的代表，以及代表中國前衛藝術裡的一員，而不是與西方藝術家平等交流的個體藝術家。這個體制的遊戲規則，便是他們選擇的標準，所以實際上大家是在一種邊緣狀態，沒有辦法成為傑夫‧孔斯（Jeff Koons）。而且如果你去看那些畫冊，全是紅色的封面，沒有一本不是，就明白那是預先為你設定一個意識形態、異國情調的位置，你進來就完了嘛！所以儘管我們說中國大陸八○年代有些作品粗糙、不成氣候，但我覺得，他們是針對中國當下政治、社會具體情境的自我演出（play），運用其他東西非常自然，它的整個文化態度、社會態度、藝術態度是自如的。但九○年代就有這種雙重邊緣的感覺，國內、國外都邊緣。其實現在大家都在談國際接軌，而我覺得根本不存在所謂國際接軌這回事。

問：如果國際接軌根本不存在，那麼你現在正為美國策畫的華人展意義在哪？

答：文化不可能以接軌的方式接過去，只能交流，文化之間沒有高低的問題。這個展覽起因是，1992年初我參加亞洲協會舉辦的一個亞洲當代藝術研討會，當時他們就邀請我策畫一個中國展，後來規模擴大為華人展，包括大陸、台灣、香港及海外等地華人藝術家。亞洲協會是主辦單位，展覽先在舊金山現代美術館展出，之後到加拿大、紐約等地。從亞洲協會的角度來看，它側重的是

亞太地區，會考慮到整個區域情況，例如台灣與中國大陸的關係等，所以我想他們的意圖還不錯，從文化中國，而不是政治中國的角度來看當代這不同區域的藝術狀況。我基本上是總策畫。我想從亞洲協會的立場來看，是想到華人有同一文化來源，在下個世紀來臨前，本世紀末，把華人在不同地區的文化活動擺在一起比較會很有意思，因為還沒有這麼做過。美術館基本上有再創造的功能，把舊的東西從一個脈絡裡拿出來，放到新的空間，它的意義就被重新創造，不管你如何力求客觀，也一定有個主觀在。但我對主觀的了解不是強加議題，而是經調查、了解一個地區藝術的現象，提出一個架構。策畫是集體的，因為還有美術館、亞洲協會都會參與意見，不免也會有區域外的觀點，或說再扭曲、再創造，這是難免的。但我做為一個東方人，我會盡我所能，從一個在地的（local）角度去把握展覽。（編按：此展為1998年舉辦的蛻變與突破：華人新藝術展〔Inside out:New Chinese Art〕）

問：如果把大陸、香港、台灣三地比較，你有什麼特別的發現或觀察，覺得可能成為展覽架構的？

答：展覽架構還談不上，只能談片面的感覺。從文化定位的角度來看，台灣對本土文化認同趨勢很強，而這不同於七○年代的鄉土運動。香港則處在後現代的文化狀況，是飄移的、懷疑的，甚至無所謂的。而中國大陸則有較強的民族主義和傳統意識。三地的傾向又都日益受全球化、工業化和不同文化間的文化戰爭問題所衝擊。這種複雜性或許可用「國際觀念／在地語境」（International Conceptualism/Local Context）的簡單二元融合公式來表達。

問：不知你個人會不會有一種矛盾心境：你來自共產主義社會，到美國研究資本主義當代藝術理論，將來又要回到中國，而在目前經濟、文化走向上，會不會覺得，中國在走一條別人走過的老路，在他們還沒走到時，你卻已看到終點？

答：我常有一種感覺，雖然作品可以有一種當地的脈絡，但仍然是在西方當代藝術的大範圍裡，因此我覺得現在藝術需要一種逃離，因為調侃的調侃，戲謔的戲謔，仍然是在體制裡反體制。到最後人們會感到，反體制就是體制自身，於是成為體制的擺設，所以只能脫離。而我們所說的反叛，都來自達達，所以我覺得，現在我們需要一種反達達的東西。有種和人的生命、本質吻合的東西，使藝術成為人生命裡一種自然健康的狀態。從體制裡出來，我把它解釋為一種出家、歸隱。我說的出家並非指走傳統佛、道思想，而是指人類靈魂中共有的某種向上的力量和敢與面對的勇氣。當代藝術需要一種真正卓然獨立的提昇，而這種提昇的前提必須是從現有的體制中「出家」。至於會是一種什麼樣的藝術形式，則要由偉大的藝術家來創造。當然這樣的藝術家或許恰恰沒有

「偉大」的意識。我認爲藝術就是那種可以眞正表現我生命狀態的東西。藝術體制如此，因此藝術家得爭取做爲自由的人，但這種想法很超前。

問：你的說法讓我想到謝德慶，他的作品是：十幾年不公開發表作品。

答：但我覺得他還有時間限制，在某段時間如此，而我說的，應是沒有時間限制的。（編按：西元 2000 年 1 月 1 日，謝德慶在紐約發表〈十三年公開報告〉——「我使自己存活了，我度過了 1999 年 12 月 31 日。」並宣布「不再作藝術」的抉擇。）

問：福魯克薩斯（Fluxus）不就曾提出，我的生活就是我的藝術？

答：生活就是藝術，達達時就提出了，但脈絡已不同。你可以說，後現代已走向生活化了，但這確實是生活被物質化了。達達的現成物也眞正地商品化了。在現在這種過度生產、媒體氾濫、體制無所不在的狀況下，一切只是不斷在循環。當對話疲倦、貧乏的時候，當對話已經變成老生常談、喋喋不休，當對話已經變成媚俗時，你怎樣辦？尤其在美國展覽那麼多，當你翻開雜誌覺得大同小異，只是有些人留的時間長一些，有些人短。你還要對話嗎？而且這意思不是說，躲到深山建茅草屋。而是鬧中取靜，一種心境的大化、坦然，徹底的超脫。如果說，杜象透過藝術生活化的美學、哲學思考，使原來精神化了的作品還原爲他本來的產品狀態（包括人體），那麼現在則須要從這種產品化再回到另一層次的精神化。當代藝術需要這樣的境界，藝術家應該是活得最自在的，應該最有人心性的那個本質。

問：藝評家或展覽策畫人的類型有很多種，你傾向於扮演哪一種？

答：我不願做文字式描述或自我情感投射的感受型藝評。我願意將批評對象置入一種共時和歷時交會的文化語境中去闡釋。我想藝評家應該能深刻理解並闡釋某一特定現象與其文化或歷史脈絡間的關係，無論它們是平面的，還是立體的；是穩定的，還是游移的；是偶然的，還是必然的。

高^{名潞}（以下簡稱高）：八〇年代，你在《美術報》發表過作品，我感到你的畫偏重對傳統、哲學的思考，透過火藥爆炸痕跡帶來的神祕性與油畫形象的抽象性結合起來，你 1987 年去日本後，中國許多人都不太了解你，中國藝術界對你開始關注是在日本後期以及 1995 年到美國以後，我想知道你最初從中國開始以致現在面對跨國文化問題，是如何平衡傳統與現代性（或當代性）的？如果你一直致力於做一個前衛藝術家，那麼在中國你怎麼做一位前衛藝術家？在日本做怎樣的前衛藝術家？在美國又怎樣做一個前衛藝術家？這裡有一個連續性的傳統與當代的衝突與轉化問題貫穿於其中。那麼在中國、日本、美國這樣一個發展過程是如何變化的？

蔡國強（以下簡稱蔡）：在中國時，一方面我缺乏對政治環境挑戰的衝動，另外也不想在舊有的觀念、過去的傳統表現技法上下工夫，結果兩頭不討好，很不顯眼。我覺得透過藝術對人生、宇宙，包括社會、文化問題進行探討，只有當用較好的藝術手段來表現時才有說服力，也才有趣。如果忙於主張，用很多概念指導各種運動，自己的興趣會小一些。當時在中國對西方的現代藝術也了解一些，但那些西方大師在他們的社會、文化背景下所產生的東西，跟我自己的現實背景距離很大。不過那些來自西方的訊息，還是間接地給我帶來一個好處，使我知道現代藝術的發展擁有各種可能性。那時我花了比較多的時間在青藏高原、絲綢之路旅行考察，做一些對大自然和文化傳統的體驗，我感到這些普遍性的東西後來成為自己創造的基礎，這樣其實使我打開了時間、空間的格局，超越了當時所處的現實局限。在創作上主要是作一些個人力所能及的事情，拿畫布到岩畫上去拓，拓完順著那些痕跡用火藥爆炸，借一種自然的力量。再如從海邊的礁石、榕樹的樹根拓片，然後重組形象，用大自然的力量使有限變為無限。當時所處的環境比較封閉，用火藥主要有兩個突破：一是我對所生活的那個時空感到壓抑，用火藥爆炸這種破壞性的活動，使自己獲得解放；另外是在作品上火藥爆炸產生的偶然效果，使我感到推翻了某種保守的造形慣性，透過

——與蔡國強的對話

爆破與借箭：文化游擊隊的策略？

爆炸的偶然性，產生對傳統文化負面壓力的突破。

高：我們可以從藝術語言的角度繼續這個話題，藝術語言問題大家說了很多年，中國從八○年代就開始談，一些人強調怎樣把藝術語言弄得精通，一些人則重視用藝術表現某種精神的東西，這兩個說法似乎一直是矛盾。現在看來語言問題跟用什麼樣的主題，用什麼樣的題材，什麼樣的行為、物質、媒材以及創作過程都有關係。說具體些，如你早期在畫布上爆炸留下痕跡，那時你考慮到突破舊有繪畫語言，後來你執行一種真正爆炸，在公共場合、在天上、海上、戈壁灘或種種公共建築物上空，這之間的轉化、變化是什麼？

蔡：在中國時透過爆炸，表現了破壞與建設的雙重性。火藥本身是爆燃的，而做為易燃的畫布油彩在爆炸後會產生奇特的畫面效果，所以它們之間是「破」與「立」的關係。去日本後，這些想法發展到室外來。我感到在大陸時主要是自己對中國文化的學習、理解階段，在日本最重要的是使我注意了東、西方文化的比較。日本人基本上認同和我們一樣的價值觀，如人和自然的關係，並且將這些保留在生活裡面，而我們經過文化大革命的破壞，很多東西已不在日常生活之中。還有就是在日本接觸到更多的西方新科技，譬如現代宇宙物理學。我在大地上作作品，當時主要考慮從更廣闊的空間來看人類在地球上的實踐活動。在大地上，在晝夜之交的黃昏裡使用火光和爆炸的速度，讓時間、空間發生混沌的變化。

高：爆炸本身的第一基本形式是大地藝術形式，但任何這樣的大地藝術都不適合藝術家自己一個人去執行，必須透過社會組織活動去實現，使其他相關的社會部門投入進去，所以它有很大的社會偶發性因素在內。因此，傳統的藝術家主體、物質客體的二元對立則消失、轉化到系統結構的形式中。爆炸瞬間的景象與奇觀已不是一種單純的視覺形式，乃是一種社會性的合力的物化。但是，它卻提供給觀賞者非常功利性的聯想與幻覺。這是另外一個問題，稍後再談，談談其他日本同期的作品，在日本，你把古代的船挖出來，經過分解製作成木塔或其他裝置藝術品，這種既有的傳統文化的積澱物，經過漫長的歲月，已經成為歷史文物，你把它挖掘出來，重新放到博物館，是沿用了杜象的觀念，但你不像杜象強調的僅僅提倡物品本身也可以成為藝術品，而是強調文化原初的積澱物，怎樣在當代新的歷史背景和文化時空下被再認識和再解釋，透過挖掘過程，以及博物館陳列，給人一種新的啟示，在這方面，你是怎樣尋找這種文物的？你是抱有一種什麼樣的期待？懷有一種什麼樣的主觀投射？從相反的角度講，物體本身是怎樣啟發你的？從而使你對博物館現成物有怎樣的再發現？這個過程是怎樣的？你是否可以結合一個具體的作品談一談？

蔡：挖船的事，在日本和西方都有大量評論。如果跟克里斯多做比較，他的主要特點是藝術是自己的，花錢找人來做，而我受到中國文化大革命的影響，很多東西成為我的方法論，比如發動群眾、製造輿論、「農村包圍城市」等。日本從明治維新

以來努力於國際化、現代化目標。他們認爲自己落後，是個危險的島國，成爲國際化、現代化的強國是他們的主要課題，可是到了八○年代他們出現了很多反省，認爲百年來國際化現代化的結果是西方化，在經濟上國際化現代化是得到了巨大成就，可是在政治、文化上還是處在西方的邊緣狀態。我是在這樣的背景下進去的。跟六、七○年代或是更早去的藝術家相比較，我去的時機更好，當時他們在我身上看到他們理想的文化英雄主義模式和對自己文化充滿信心的精神。火藥爆炸產生的不可預料性和對時空的另一種解釋，既有東方文化的神祕與原初的內核，又跟西方當代藝術形式，如大地藝術、行爲藝術、觀念藝術等相比照並以強有力的視覺效果與之直接對話，因此在日本他們把我當做他們的課題與典型來支持，我也就可能做很多事情。我提出在一個小村莊裡挖船，也可以國際化和現代化，挖那個船連結著那裡的歷史，從事去發動群眾，當時好幾百人來挖船，大家都是自願的，他們把它當做自己的事來做。

高：你後來到了美國、西方歐洲一些國家，參加了不少展覽，作了些大型裝置。像在古根漢作的〈成吉思汗的方舟〉還有在 1997 年威尼斯雙年展，你用傳統水塔改裝成帶有中國國旗的火箭，這些作品與日本時期的作品比較有了什麼樣的變化？有了什麼新的感覺？你在選擇文化資源和材料上有什麼想法？

蔡：在日本時很注意風水、中藥這些東西，當時感到困難的是我們可能很快可以用西方的一套方法論來表現這個世界，但很難用他們這套東西認識和思考這個世界，在表現這個世界的後面是我們如何認識和思考這個世界的方法論問題，你是不是覺得這一點我們遠遜於自己的祖先？

高：你是說，你試圖從中國傳統文化既有的實踐活動當中去找到某種方法論和世界觀相結合的一些範例。同時，你也認爲在西方現代藝術中，在方法論有種非常大膽的，打破任何限制的自由性。你認爲我們傳統文化實踐，如中醫、風水中，實際上已經包含了自由聯想與融會貫通的方法論，你想把這個傳統的東西轉化到當代，並使東方傳統和西方當代的方法論相融合，而非表面形式的嫁接。但是個人藝術創作過程中，你是如何進行這種轉化的？

蔡：我一直感到我的創作活動好像鐘擺的狀態，一頭在自己的文化主體處在新的時代所面對著它自己應有的延續發展問題，另一頭是我生活、工作在西方系統內，西方文化主體的發展之課題，也會成爲我的課題。這兩種來自於不同原點的問題意識和表現追求，有些是對立的，有些是交叉的。每一次側重一邊而形成的拉力，構成了徘徊和穩定，這種狀態構成了做爲東方藝術家的困惑和特點。

高：這需要藝術作出判斷，即藝術品的有效性與它在不同的文化之間處於哪種對話狀態有關。做爲藝術家，你得找到一個具體形象，尤其是讓大家看的東西，引起大家的思考。比如說古根漢美術館的成吉思汗的羊皮筏，你是怎麼想到的？羊皮筏顯

左圖／蔡國強　〈來自環太平洋〉創作過程　磐城市立美術館，日本　1994　Ono　Kazuo 攝
右圖／蔡國強　來自環太平洋　磐城市立美術館，日本　1994　Ono　Kazuo 攝

蔡國強　草船借箭　P.S.1 藝術中心，紐約，美國　蛻變與突破：華人新藝術展　1998
Hiro Ihara 攝

然是蒙古人用來征戰的工具，豐田車的發動機與羊皮筏之間什麼關係？現代工業戰
爭與古代軍事戰爭不同的負載工具並列，是否還有它更深層的文化、經濟意義？豐
田發動機代表東方日本經濟佔領世界市場的動力，成吉思汗的羊皮筏代表軍事文化
的征服傳播。但所有這些意義、語義都是由具體的羊皮筏和豐田發動機表現出來
的。

蔡：這個作品題目叫〈龍來了！狼來了──成吉思汗的方舟〉。狼來了的故事其實

蔡國強　草船借箭　墨西哥蒙特雷當代美術館　1999
蔡國強攝

蔡國強　萬里長城延長一萬米——
為外星人作的計畫第10號　嘉峪關
市，中國　1993　森山正信攝

蔡國強　龍來了！狼來了！——成吉思汗的方舟　古根漢美術館，蘇荷館，紐約，美國
1996　Hiro Ihara攝

是從西方來的，後來中國、全世界包括伊斯蘭教國家都用這個故事。離開日本到美
國對文化差異問題變得比較敏感。在紐約平時看到的大量有關中國的圖片、雜誌封
面，主要是擔心二十一世紀亞洲特別是中國的強大，而這裡他們都常常使用龍來比
喻。在東方龍是做為宇宙力量、神權等正面的象徵；而在西方文化裡龍主要是惡魔
的象徵。我的作品一直比較有興趣把歷史題材和當代藝術形式內容攪在一起。　1995

年威尼斯雙年展上的〈馬可‧波羅〉，是西方人到東方來，而成吉思汗是從東方到西方，征服到匈牙利直到德國邊界。以前戰爭時最怕江河擋道，羊皮筏平時是士兵的水袋，碰到河流可用樹枝捆綁為渡船或浮橋，它極為實用又非常有效率地充當東方軍團征服世界的工具。在這件作品上我把它做為古代亞洲力量的象徵；做為現代亞洲經濟力量的象徵，我選了豐田發動機。這種發動機是花了很長時間研究出來的，省錢、省油、又快。兩種古今亞洲的交通工具串起來成一條龍的造形。從地上堆起來，觀眾走進去，迎面就是一個騰空過來的怪物。藝術最好玩的是可以對事物處在模糊狀態時的任意表現。像六、七○年代高科技的發展和洪水般的物質文化將會對人類命運有否影響的論爭中，就有許多藝術家作了很多這方面包括環境問題的作品。藝術家不似法官要作是非判斷，我用成吉思汗的「龍來了！狼來了！」是不是站在愛國的角度，表現中國正在強大的野心，正面歌頌她呢？還是站在另外的角度去批評呢？人們儘可以去評說。藝術敏感地反映這個時代各種力量關係的變化，而它所表現的內容，或擔憂、或期待、或支持、或反對都是存在。

高：〈草船借箭〉這個作品其實很大，也是比較新的作品。從古泉州運來的船骨，身上插上幾千支羽箭，雖千瘡百孔，仍然虎虎有生氣，凝重而肅然。船尾插上的中國五星紅旗和窗外的美國銀行的美國星條旗相對應。西方媒體每次發表中國藝術家的作品時還是願意看到〈大批判〉和扭曲的中國人的臉等，他們期待意識形態化的東西。〈草船借箭〉的照片在媒體上卻相對被曝光較少。《紐約時報》的評論認為這件作品是反西方的。我當初翻譯這件作品就是直譯的〈草船借箭〉，美術館擔心西方觀眾不明白，加了個「借敵人的箭」，加「敵人」就敏感了。在中國，「草船借箭」的故事多被看做是一種智慧和陰陽轉化的哲學的範例。現在將這一故事放在美國和中國之間發生，好像美國和中國成了互相的敵人，所以這篇評論的角度仍是西方冷戰思維的。這裡我還想講另一個問題：找到一種傳統的歷史文化資源做為藝術題材，尤其進一步找到一種具體形象——如草船——來激活當代人最敏感的神經，是裝置藝術的重要課題。一些人認為你們幾位在西方比較成功的藝術家作品好像是將東方傳統的東西賣給西方，或者說有東方主義的傾向。這又涉及到另一個問題，即藝術的成功不僅僅是一件作品的形象問題，也是一個藝術家全部創作觀念中的策略問題。「策略」這個詞從負面角度也可以說是「機會主義」。你是在西方的美術館作個人展覽較多的，你是怎樣考慮策略問題的？

蔡：其實我不僅用中國古代的東西，有時也用比如《聖經》等異文化的東西。像2000年要作的〈做最後的晚餐〉計畫是：把發煙筒送給荷蘭一個古城的千家萬戶，人們在二十世紀最後的黃昏、燒晚飯的時間，在各自的壁爐燒煙，讓一個個已成為裝飾品的煙囪又冒出煙來，讓明天即可進入更現代化的二十一世紀時，突然回到了十九世紀時炊煙裊裊的舊景。我經常用各種文化的東西，不僅僅是中國的。我是中

國人當然不要怕用中國的東西，問題是如何用。在運用歷史故事和形象時，存在著兩個問題：一是是否和當代文化問題產生碰撞的火花；二是是否能轉化成當代的藝術語言。比如，〈草船借箭〉，不知道這個故事的西方人也能感到箭插在船上，船有一種痛感，既是遍體鱗傷，又是碩果累累。來自任何領域的人都看得出它們之間的矛盾。這個作品試圖表現一種文化在另一種文化世界裡受到衝擊的痛楚，以及，也可能吸收對方的東西使之轉化為自己的武器。至於用國旗是為了使那艘船有動感，當然除中國國旗外，日本旗、美國旗都不自然。

高：還有一個跨文化的問題。現在我們回到紐約的這個中國當代藝術展。從《紐約時報》和其他報刊對該展覽的評論可以看出一個轉變，即以前他們總是一廂情願地從適合他們的意識形態角度去談中國前衛藝術。認為它是純粹的政治性的與官方的藝術（本身是一種期待，也是以往我們自己過分推介的問題），轉向更為複雜和多層次的理解（儘管還可能是誤解）。這正是此展覽試圖扭轉的，至少這次，他極力想去真正認識你的存在。此在從另一個角度，對他們以往最推重的政治波普的作品，他們認識到那大概只是一個利用西方藝術市場使自己在中國成為一個中產階級代表的現象。這一點他們現在看得比以前更深一點。他們看到了中國前衛藝術中的機會主義，但他們沒有認識到，這些機會主義都是他們創造的。中國藝術家對全球經濟化（或所謂現代化）衝擊的反應有多種：一是玩世不恭的自嘲、反諷社會，但又利用它致富，可稱之為混世魔王，本身反而能獲得相對自由；還有一種是關注於自己的國土，對干預國民性有責任感，使自己的藝術活動直接捲入大眾消費、市場文化當中去，抱著積極的態度去體驗、去反省、去批判，同時是與大眾共呼吸的。透過這個展覽，西方媒體至少注意到中國前衛藝術並非是他們簡單認為的意識形態工具。相反，中國前衛藝術也在批判西方價值觀的現代性及其對中國社會衝擊所帶來的危害性，質疑現代化。同時，對過去中國的革命傳統包括毛澤東本人，中國藝術家的態度是矛盾的，它不一定是反面的批判，也不一定是正面的肯定。既愛又恨，他們能理解了這一點，也算是深入了一步。像你的〈草船借箭〉、洪浩以及曹湧等人的作品，儘管他們理解不深，但西方媒體感覺到其中帶有明顯的對西方的批判性，不可捉摸，甚至覺得有一種對西方的敵意。這也好，說明我們這些作品的涵義是豐富的多層次的。

蔡：這之前從東歐、蘇聯，從亞洲等非西方的現代藝術在西方被欣賞，常常有兩個特點：一是對自己文化、國家體制的批判，另一個是證明自己也在致力於學習、追趕和當代西方一樣的藝術表現，而這個在西方已經形成的習慣，開始在變化。冷戰後，對非西方文化、多元文人熱情，將難以西方的一廂情願創造，形成一種西方不得不面臨的，真正的非西方、多元的當代文化。可能有時我們看起來還像是大宴裡的春捲，但春捲要是帶了菌，卻可以使整個美宴食不安寧……

跨國經濟與全球文化中的現代性

——對中國大陸、台灣、香港及海外藝術的世紀末描述

在全球跨國經濟的衝擊下，任何以往流行的文化定義似乎都不適用於快速發展著的中國大陸、台灣、香港乃至海外的當代文化與藝術了。無論是現代主義或後現代主義(它們本身在中國就沒有一個自身邏輯的延續性)，還是殖民主義和後殖民主義(這對範疇在九〇年代於大陸的流行，很大程度是帶著西方話語腔調的新民族主義的表現)似乎都不能準確地把握在跨世紀的全球文化中處於轉型中的中國當代文化與藝術。

若想準確地把握這轉型文化的特點，就必須檢驗在劇烈的社會結構與社會生活方式的轉變中，人的主體性意識對當代文化與藝術創作的影響。本文試圖從這方面去分析當代藝術在中國諸社會中的邏輯與特點。我在揭示文化的主體性時將拋棄以往的對立實體(如東西、中外、古今)的觀念，而將主體性當做是對這些不斷轉化中的相互關係的即時性把握和省視。這並非是一種方法的創新，而是一種存在現實的反映。

於是，我們會看到主體性不再是自言自語，而是多重影像的反觀自照。「現實」已缺失了本「性」，只存在於一種富於想像又無法觸摸的具有空間感和物質性的現代「化」之中。

現代與身分主題將仍然是中國諸社會當代藝術中的突顯主題，但在不同區域，不同歷史階段則呈現出不同的涵義。

從中國現代性到全球現代化

儘管現代性的特質和文化身分已經在中國社會辯論了近一個世紀，現在它已成爲後冷戰世界的一個緊迫問題，正如塞繆爾‧P‧杭廷頓所迫不及待地拋出二十一世紀文明衝突的構想一樣，做爲二十世紀末世界上政治與經濟改變最快的地區，中國社會突然獲得了世界的關注，因爲中國的現代化及文化身分問題對於後冷戰時代世界新秩序的重組已成爲關鍵性問題。(1)

有些學者認爲中國藝術自十七世紀就已經西化，那時中國畫家已逐漸接受了西方某些藝術思想。(2) 大約在同一時間，在中國安徽和江南出現了一種贊助人體系，這是現

代藝術市場的最初形式。(3) 有些學者甚至認為，在十六世紀，中國藝術家就已開始關心現代性的問題，正如在西方發生的一樣。(4) 然而我則認為，在廣泛意義的文化和藝術中，一種現代性的意識，以及對一種新的、伴隨著反傳統的民族現代化的追求直到十九世紀後期才在中國出現。在二十世紀的轉折期，在來自西方軍事、經濟和文化力量的持續衝擊下，中國知識分子和藝術家開始了一場革命；以各種各樣西方現代藝術形式為模型來復興他們認為已經落後並弱化了的傳統藝術。這一新文化啟蒙運動的自我拯救工程，在1919年的「五四」運動中達到了頂峰。中國現代史上最初的文化運動是為了建立一種有別於傳統的主流文化，由此實現民族自救、民主和科學。幾乎所有活躍在新文化運動中有影響的哲學家、思想家和科學家都在二〇年代初期的科學與玄學(科玄大論戰)之間的激烈論爭之中湧現。(5) 這形成了我稱之為自我確認的現代性，它被一種民族主義力量的激情所驅動，並局限於特定的自身社會、文化、經濟語境中。在本世紀大部分時間它影響了中國知識分子和藝術家。與此現代性相關的實踐和理論均植根於對西方影響的反應之中。早期的中國現代性應被標誌為一種自衛的現代性，而且它無法擺脫其民族主體性意識。在一個全球現代世界中，它並不尋求一種世界主導性角色或者侵犯乃至互動的積極性。

抗日戰爭和接連不斷的內戰懸置了這一傑出的現代藝術工程。它在中國大陸被毛澤東重新定向為一種基於「反傳統又反西方的反偶像哲學」的激進民族主義。但是，在台灣和香港的不同於大陸歷史環境中，這個現代藝術工程仍在繼續，將再略述。在毛澤東逝世以及文革在七〇年代末結束之後，在八〇年代，一個新的藝術時代再次擁抱了西方現代藝術，並恢復更新了大約六〇年代以前開始的自我確認的現代性。中國大陸的文化論戰在八〇年代中期達到了高潮，伴隨著文化尋根、文化反思和文化熱，前衛藝術和文學以更為激進的社會文化批判的姿態出現。雖然85新藝術運動號稱囊括了幾乎從達達到普普以來各種西方現代運動的形式，但是這種利用了各種各樣的西方原創形式的藝術實踐是自我定向的，仍然沒有被納入西方主流；它是一種內部對話和自言自語，只回應於它自己的社會和文化需求。

隨著中國現代性在意識形態和經濟領域的系統性展開，中國當代藝術與西方藝術之間重要而有效的關聯與對話，直到八〇年代末期才真正實現。只有社會基礎被正在出現的跨國經濟體系改變之後，東方(或者中國)和西方的任何真正的互動或碰撞才成為可能，中國現代性意識只是最近才開始從自我關注轉向相互作用。

冷戰的結束和隨後的經濟全球化將中國當代藝術帶入了國際舞台。西方文化機構和藝術市場發現了當代中國的藝術和文化。現在，中、台、港三個區域以及海外華人能夠在西方界定的中國現代性的鏡子中識別出自己。例如，諸如「新儒教」、「儒家資本主義」、「東亞工業」以及「後儒教」等有關亞洲、中國的當代社會與文化的學說都是最初出現在西方，在七〇和八〇年代興盛於東亞，並在九〇年代初

期由於經濟的發展開始在中國大陸討論的。我認為中國現代化的形成直到那時才真正顯露出來，而以往的把現代性界定在純東方和純西方文化之間的絕對對峙或結合的關注點不再是主要的了。

　　現代與傳統，東方和西方的論戰，也發生於五〇年代和六〇年代之間的台灣和香港的藝術創作潮流中，現代主義和實驗繪畫運動於此時出現。[6] 現代水墨畫派試圖透過將傳統國畫與現代西方藝術相結合以建立一種現代中國藝術，這在六〇年代和七〇年代同時在台灣和香港達到頂峰。(非常相似，八〇年代初，向西方開放之後，在大陸也出現了一種抽象現代水墨畫。)事實上，這種論戰是在純粹的文化與烏托邦範疇內進行的，它顯示出與二〇年代和三〇年代間在廣州、杭州和上海由高劍父(1879～1951)、林風眠(1900～1991)、劉海粟(1896～1996)和其他人所領導的現代繪畫運動的延續性。在六〇年代，「東方」畫派的大多數藝術家，都是李仲生(1911～1994)的學生。李仲生是出生於大陸受教於上海和日本的畫家，是台灣最有影響的一位藝術家，被譽為台灣的「現代藝術之父」。[7] 他與校長林風眠一同在杭州藝專任教，直到 1949 年，他去台灣之後。

　　在七〇年代，台灣藝術家開始將他們的注意力轉向重新發現和重建一種本土化的台灣藝術，在此進程中，他們放棄了六〇年代現代化主義的烏托邦幻想。同時，經濟奇蹟伴隨著社會變革，以及在聯合國失去席位的政治恐慌影響了台灣藝術，也促進了對本土文化的投資和現代主體性的重新定義。在八〇年代，由於被稱做「博物館時代」的公共文化機構的建立以及大批在海外受訓的台灣藝術學生的回歸，台灣當代藝術逐漸呈現出成熟的台灣本土面貌，結合了豐富的傳統和西方文化資源，從九〇年代初，在國際藝術舞台漸為人知。

　　六〇年代起，香港與其說是一個國家的中樞或部分，不如說她正發展為一個全球金融經濟中心。香港用一個特殊的國際化形象取代了她的區域性身分，並顯示出一種「永恆的此在」的奇觀中。不似中國大陸和台灣人總想與其固有的傳統或過去的民族與本土文化連接在一起，香港文化大概可被描述為一種已經被非中心化的潛意識特徵化了的都市文化島地。也許只有當香港人在電視上觀看主權交還中國的儀式以及「一國兩制」的制度實行時，他們才會突然意識到自己的歷史和有別於其他任何國家的「國民身分」，正是這種轉變喚起當代香港藝術家去檢省他們的無意識地擁有的過去和不可預期的未來。

　　簡言之，是當下全球文化與跨國經濟體系衝擊終結了此前的自我聚焦和自我定義的中國現代性，並將中國知識分子和藝術家推向對跨國文化情境中的現代性。

現代化：主體性和身分認同

　　在我們的時代，「現代性」(Moderniry)這一概念已經喪失了它做為新紀元和馬克

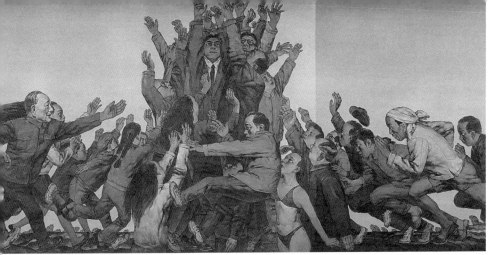

蘇新平　世紀之塔　194×390cm　1996

王晉　叩門
裝置藝術
1995年3月10
日在北京故宮
城牆外作品

斯‧韋伯稱爲西方理性化的社會框架內的新的人性意識的原初涵義。(8) 這種「現代性」的內核做爲西方現代主義者和前衛藝術以及後現代藝術的理論基礎在五〇年代轉變形成了「現代化」(Modernization)。(9)「現代化」成了對處於現在與未來、本土與國際、我與他人的特定時空中的對一個發達社會的想像。在不同的地理區域，現代化產生了於不同社會模型的主體性的意識。

　　現代意識，尤其對於非西方地區的人來說，從一開始已不同於西方。現代意識對於中國人，關鍵不是對時間的意識，而是在一種強大的民族主義感覺中，主體性的追索。只有戰勝傳統奴性之後，一種新的強大的現代中國社會才可能出現。只有那時，一個現代的反傳統才會出現。在自救與反傳統之間的這種詩論確定了中國現

代性的矛盾心理特質。

對中國人來說，「現代」意味著一個新國家更甚於一個新紀元。(10) 所以中國現代性同時是對時間的超越和對一種民族、文化和政治的本土結構重建的清晰的空間意識。(11)

然而，主體性在不同時期的中國社會和藝術實踐中意味著不同的東西。在八○年代，大陸的藝術家批判以往的國家意識形態，探索自由的主體性，並重新建構一個反偶像的現代意識形態烏托邦。在九○年代新藝術運動則轉變爲指向非意識形態和反物質主義的工程。這種轉變在85運動(85新潮)和九○年代的政治波普、犬儒主義，以及公寓藝術之間的差別中可以明顯看出。

其實，台灣藝術核心的關注點在六○和七○年代是傳統之於現代性和西方之於東方，本土主義隨後變成了主要的課題。七○年代的鄉土主義運動首次使台灣藝術的關注點轉向了本土文化，(12) 自八○年代末期始，許多藝術家一直在探索原住民信仰、本土文化，以及民間藝術與中國傳統和西方因素的契合，但都是以一種顛覆中國傳統和西方現代的話語方式進行的。(13) 本土主義也許有別於民族主義；前者的涵義也許更近似於部落主義。正如台灣學者黃婉瑤所言，在部落主義或民族主義之間的選擇，也許是決定台灣獨立運動命運的關鍵性因素。(14) 當代的香港，與以過去爲基礎尋求一種身分主體性的民族主義和本土主義不同，地方主義可以避免單一歷史傳統的局限並與一種時空意識相關聯。這可能是部分地因爲香港沒有做爲一個國家中的中心城市發展，而是發展成了一個國際金融中心。香港人用超國界的意識來界定自己，這已經在他們的藝術當中反映出來，尤其從九○年代中期開始。很明顯這是對殖民時期的結束和重新統一的反應。此次展覽中(Inside out)香港藝術家的作品以他們對身分問題的關切，表現了這一轉折的時刻。

海外華人藝術家可以在與國際文化主流的對抗與交流中充當最重要的角色。他們不應被界定爲Dispora(即歷史上指稱的流亡和無家可歸的「散居各地的猶太人」)的一部分。海外中國藝術家的文化身分和視覺藝術可以由眞正介於東西方之間的「第三空間」來界定，並可能正在形成一個眞正的文化力量。

那麼每一個中國區域的視覺形象都反射出它固有的個性語境：在大陸是民族主義，在台灣是本土主義，在香港是地方主義，對於海外華人世界則是第三空間。

從國家精英到跨國大眾文化：個體意識在中國大陸的復甦

文革結束於毛逝世的1976年。文革的藝術與生活是無自我的。一個新的政治、文化和經濟變革時代始於1978年末，那時包括鄧小平在內的領導者們開始讓中國向西方開放。自那時起，一個全民族漫長的經濟改革與社會轉變的長徵在建設「有中國特色的社會主義」的進程中開始。中國知識分子和藝術家不得不持續調整他們的

社會位置，在精神解放的鬥爭中尋求自由的主體性和個性。1985年到1989年間非常活躍的中國前衛藝術是這個非常時期的產物。那時的文化由三個不同的領域組成：官方文化、精英文化、大眾文化。前衛藝術是第二種文化的產物。精英不是由經濟階層而是由知識分子的價值觀和影響來定義的。知識分子的社會和文化地位在八○年代中期得到了增長，那時政府鼓勵他們貢獻於社會的現代化。許多知識分子具有啓蒙大眾的強烈責任感，並相信政府的價值取向和大眾文化能夠經由他們的干預而改變。他們將自己視爲在特定的歷史語境中的現代主義者和啓蒙哲學家，精英文化的影響由「河殤」這樣的電視片以其修正歷史的激進思想完美地示範出來。以這種手段，精英文化強烈地影響了大眾，並暫時得到官方的容忍。

在八○年代，爲尋求現代性，中國藝術家須承擔三個主要任務。首先，前衛藝術家把自己看做有啓蒙大眾責任的文化前衛，爲社會變革而戰，並反抗舊有傳統。第二，他們批判過去長久壓抑人的個性的官方意識形態。第三，前衛藝術家使藝術創作成爲文化啓蒙的一部分更甚於一種形式上的藝術活動，做爲一種有效的社會活動則更甚於對一種幻想現實的表現。

整個八○年代，前衛藝術接受的是類似於1919年「五四」運動話語方式。基於它的啓蒙目的，85美術運動的藝術家聲稱藝術與技巧或風格無關，而是應該直接地表達思想。(15) 例如，有影響的「北方藝術群體」的宣言稱：「我們的繪畫不再是藝術而是我們全部新思想的一部分。」(16) 運動包括兩種主要傾向於倡導人文主義的重要方面：理性繪畫和生命繪畫。理性繪畫者著重於爲了淨化社會而創造一個未來烏托邦的正面的崇高精神模式；生命繪畫群體在抽象形象或對原始生活的描述中探索個人生命的神祕性。有的直接表現民族主義的主題和對中國強大的訴求。不同於這兩種人文主義者，85藝術運動的觀念藝術家主要關注批判傳統藝術觀念和支配藝術的習俗，利用語言和現成物來對陳舊意識形態主題和新烏托邦主體性提出質疑，他們將自己奉獻於反權威反主觀性的工程，試圖破除任何藝術觀念、目標，或者理論的教條。(17)

85美術運動不是一個旨在工作室、學院中創造一個新風格的藝術新流派，它是一個包括表演、會議、講座、討論會和訪問村莊工廠以及包括策畫非官方展覽等社會活動的範圍廣泛的運動。這些大多數發生在公共場所，以自由地面對公眾和權威。最敏感的事件是1989年的「中國現代藝術展」，它兩次被當局關閉。(18) 然而，1989年「六四」天安門事件以來，知識分子和文化精英由於當局的壓制已變得虛弱。此外，隨著整個社會的商業化及對公共活動經濟效益的強調，官方和大眾文化正在分享公共領域的經濟優先權，並將前述的精英知識分子放逐到一個邊緣位置。

隨著民主運動的失敗和八○年代知識分子的現代化，在意想不到的商業主義和大眾文化的壓迫下，許多藝術家放棄了人道主義的烏托邦和充滿理想主義的八○年

代。以更加折衷甚或犬儒的態度出現在政治波普畫作和玩世現實主義的作品之中。九○年代初期，這些繪畫形式在國際藝術景觀中獲得了普遍性的喝采。其後不久，這些藝術品被吸收爲國際市場產品的一部分。政治波普的反諷、模仿和大雜燴的話語形式，也許可以解釋爲是對毛的革命烏托邦和前衛啓蒙運動的理想主義的弔唁。

在九○年代，沒有任何現代藝術家能夠逃避跨國經濟的商業浪潮。前衛藝術家已失去他們的觀眾，適應新的商業主義或者懼怕在卑賤中工作，正威脅著他們做爲藝術家的存在。本來，對於前衛藝術家，批評的承認，而非商業利益，始終是唯一的報償，現在卻發現他們自己沒有任何銷路。一種自我定義的精英文化和前衛性，把方向轉向一個新領域——國際藝術機構和跨國市場。商業化藝術品的批量生產和大眾文化，已經迫使大多數觀念藝術家只能選擇三個方向之一種：1.最活躍的藝術家現在在海外居住並創作。2.許多留在中國的藝術家則自我放逐並隔絕於社會，獻身於公寓藝術。3.其他的則進入公眾空間直接面對社會，打擊和震醒新的物質主義大眾。

當代台灣藝術：尋根與超越

自1950年以來現代主義的作用與影響在台灣一直是明顯的，那時受到西方學院派現代主義風格影響的藝術運動誕生了諸如「五月畫會」和「東方畫會」這樣的群體。七○年代末期和八○年代初的「經濟奇蹟」賦予向現代化轉型的社會中的台灣人以極大的自信和驕傲。1987年的「解嚴」和一個合法的反對黨的出現給人民提供了更大的自由，但是統一和獨立有關的問題已經在政治和心理上影響了社會。它引起了關於台灣在地理、文化、傳統和政治中的身分性的論爭，台灣的藝術家從未如此熱情地投入關於他們的身分認同的問題之中。普遍地，由於對文化現代性的尋求，他們開始以全球現代或後現代狀態來關注民族特色和本土身分。

八○年代以來，台灣藝術界變得越來越多元化，眾多不同對藝術的探討混合著數不清的形式和觀念。沒有任何統一佔主導地位的傾向或運動。海外各種類型的現代和後現代藝術被介紹進來，並被生產出複製品或西方原作的變體。我們可以把它們分成兩個主要方面。

搖滾後現代主義：台灣製造

這是一種主旨在於反映台灣現實的藝術傾向：藝術家組合現代都市和本地民間文化、工業景觀和農業風景，傳統高級藝術和土著低級藝術，以及全球與本地，然後以一種台灣後現代風格表現出來。這些藝術家不關心語言或者文本的原始形式，他們沒有尊重「原作」的意識，而是以一種熟練通俗的語言，將思想和形式重疊到土著文化和本地語境之上。諸如模仿、挪用和權充這樣的策略被台灣藝術家很快地接受，用來將典型的西方當代時尚改造成本地色彩。此外，傳統中國藝術，如文人畫，已被轉變成一種新的融合了高級與低級藝術於一起的本地風格水墨畫。這種普

遍趨勢可以稱做「台灣製造」，一個使人想起在工廠中加工生產西方名牌名詞。(19)
後現代策略與本土民間文化聯姻，產生了一種有著誇張面目的都市休閒文化，在幸
福的蜃景後則是深居在台灣人心中的憂鬱、焦慮和失望。這些藝術家認爲原住民文
化、民間藝術、都市休閒文化、政治與性在社會文化整體中是相互緊密聯繫在一起
的，以高調色彩、暴力形象和有力的熱情去表現它們。正如藝評家高千惠所指出
的，他們的作品恰如搖滾音樂。(20) 美國普普藝術的明顯影響也可以在黃進河的繪
畫，以及吳瑪悧的批判大眾文化和政治媚俗的裝置中看出。但是與它的美國先驅對
消費文化正面的欣賞相反，台灣普普暴露了現世的幸福面目背後都市生活的醉生夢
死。吳瑪悧表現的巨大的玩偶形象，可能象徵著一個遊戲化的政治、商業和消費的
社會，但也可能暗示著台灣的存在有如一個世界裡的玩具。這種台灣後現代主義者
的審美意趣同時也表達了一種國家主義的社會政治態度。黃進河說過：「我尋求做
一個對台灣文化傳統的全景評估，以便爲新的審美打開新領域，它有別於中國和西
方……我的油畫強烈地譴責鄉村生活環境的惡化，以及令台灣痛苦了幾世紀的殖民
統治造成的人們精神上的腐壞。」(21)「無序」是黃進河、吳天章、侯俊明、郭振昌和
楊茂林等「台灣製造」藝術的特徵。片段的元素和故意的混雜可以解釋成對整體化
權威的抵抗。在台灣的政治環境中，尋求文化的現代性和身分性可以透過採取這種
非中心的無序化來強化本土性。在一種反現代、反工業理性化的台灣藝術現象中，
「現代性」可能意味著權力、權威、秩序、整體等象徵。

　　黃志陽使用傳統中國水墨畫的材料和技法創作了一系列題爲「酵形產房」的繪
畫。毛筆技法具有一種工業的硬邊筆觸，迅速地繪出手臂、腿、軀體和無性別非文
明人或怪物人的形狀。機械和原始的結合遠遠超出傳統中國文人繪畫的優雅審美。
他喜歡把畫中的怪物形象等同於他自己，他說，人就是這樣的動物。「我就是這樣
的一個動物。」(22) 黃反諷的、古怪的形象與多重元素之間的對峙有關：自然環境、
傳統文化、都市物質生活以及人的原始本性。性對於某些台灣藝術家來說是一個重
要主題，許多藝術家一直將性的再現不僅看做男人享受女人的身體，也看做人口生
產和種族力量昌盛的象徵。這種現象在八○年代的大陸藝術和九○年代中期的香港
藝術中也很明顯，性題材在這裡提示著一種本土或民族文化身分。在九○年代，性
主題的藝術品已變成一種表達台灣人探求土著(或民族)文化與政治身分的有力工
具。大多數以性爲主題的作品充滿了暴力、雄性以及渴望佔有女性肉體的張力。雄
性等價於民族主義。這種隱喻的傾向可以在侯俊明的「色情」繪畫中找到。

伊通公園：台灣的世界主義者

　　第二個重要的傾向由在海外受訓的年輕的、將自己標識爲「世界主義者」的藝術
家組成，他們熱中於創作近似於當代西方藝術的混合媒材作品。「伊通公園」創建於
1988 年，是自八○年代末期以來爲裝置和觀念藝術提供展地的幾個替代空間之一。

「伊通公園」已成為「世界主義者」藝術家的中心，他們是中國血統，在台灣的美國人學校上過學，在海外深造，說流利的英語、法語等外語。這些自稱為藝術界的世界公民，年輕的藝術家們追求豐富的個人經驗和體驗，如同哲學和宗教沉思一般。

他們的作品也許顯得極為靠近西方當代藝術，尤其極限主義。莊普就說過：「我最大的理想是使用最簡單的色彩去展示任何事物，完全依靠我使用的材料自身。」而林明弘寫道：「你正在觀察的過程就是我作品的意義。」(23) 然而，這些藝術家努力表達透過對自然和生活的觀察取得的體驗而非僅僅是形式本身。展示的材料沒有告訴讀者關於藝術的哲學和準則，它檢驗著自然和個體藝術家的體驗之間的關係，並超越被現代化都市生活浸染的理性觀念。

朱嘉樺八○年代在義大利受訓。1991 年回到台灣，開始了一個新的藝術探索階段。他仔細觀察物質的視覺效果並將視覺映像轉換成一種藝術語言，他的物質主義美學強調一個物體在人工處理之後再生的可能性。陳慧嶠創造了具有「女性靈感」特徵的裝置作品。她創作的「針線」系列把傳統女紅針尖和刺繡引入現在台灣藝術界。在一件作品中一萬多根閃光的銀針，拖曳著絲線，混亂無序地刺戳在重重疊疊的織物之上。她還把針和線安排在一個平面上就像極限主義畫家在一塊畫布上安排色塊。她寫道：「一切都是有關聯的，諸如行為的彼此呼應、靜止、強大的勝利引向柔軟……這是統一和諧，我希望在我的作品中表現出來，在外觀和我的心靈知識的終極真理之間形成一個直接的聯結。透過拋棄歷史主義的視角所造成的局限以及對內在自我的淨化，最終觸及到真理。」(24) 這種「世界主義者」的傾向非常不同於「台灣製造」的畫家。做為台灣文化精英的一部分，「世界主義者」藝術家試圖找到他們生活中的淨化法則並超越現實生活。我相信，這不是文化逃避主義而是一種對超越的訴求，一種對增長著的全球化物質主義和政治、社會缺失與墮落的反應。

香港藝術：從翻譯到變異

香港很長時間被視為一個「文化沙漠」，它的居民被認為是沒有任何文化感的消費者。殖民政府沒有尋求一種本地文化的建設，而難民的心理——大多數香港人已經離開家鄉或許還要歸故里的心理——也是一種重要因素。「東西方交會」這一短語一直被用來描述香港的文化，但主要的是為了促進旅遊業。位於「東西方交會」外表下的社會、文化經濟力量間的衝突，恰恰導致了 1967 年一系列的鬥爭、封閉和騷亂，發生了六○年代後期的語言運動和學生運動。在 1967 年的政治衝突之後，人們選擇了消費主義的誘惑而非民族主義的理想，同時又呼籲整體全面的殖民社會的變革。自那時起，香港人民開始意識到他們自己是「香港人」。(25)

六○年代間，正如田邁修所指出的，香港的文化身分是「從一系列話語碰撞中出現的——公民與同胞，中國和西方，道德與功利主義。」身分特性最終建築在生

活方式之上，在相互默契的對自我形象的共同認識以及現實的選擇上，現在香港人再也不能被中國傳統或者戰前在上海發展起來的中國現代性所引導。「香港沒有變成一個有著非凡歷史的中國城市，而是變成一個有非凡歷史的『唐人街』，香港在六〇年代末期形成了一種傳統文化的『翻譯文化』而非傳統本身。」(26) 阿克巴·阿巴斯曾指出殖民地自身便是一個不穩定的示範，與大陸和台灣的文化不同，香港的都市文化沒有聯接到一種悠久的傳統，也沒有表現出一個民族或國家的希望和抱負。(27) 時尚、雜交性和香港的翻譯文化都是建立在永久的、非中心的都市化空間之中。在六〇年代，一些香港精英藝術家希望在東西方藝術之間鋪架橋樑，創造出現代中國水墨畫和現代中國文化的文藝復興。領袖人物呂壽琨(1919～1975)，延續發揚了由高劍父二〇年代在廣東開創的現代中國嶺南畫派。呂壽琨及其同道者與同時代的台灣藝術家一樣，試圖創造一種新的國際化形式，但是針對性不同。台灣藝術家反對的是由政府支持的保守的傳統繪畫，而香港藝術家反抗的是本地佔統治的低級或流行文化。

1971 年，香港出生的居民數量第一次超過了第一代的移民。這種香港大多數人生於、植根於香港的人口狀態，以及 1984 年的中英聯合聲明所宣示的香港主權將回歸中國，共同激發了關於文化衝突與身分認同問題的思考。(28) 在八〇年代一代新人試圖表達民族身分在香港的無描述現狀。然而，這新一代的多媒體作品中，身分認同的確定性卻是不穩定的、漂浮的和懷疑性的。(29)「殖民主義已經帶走了香港人做為華人的感覺，他們需要恢復自己中國人的身分。」(30) 舞蹈家、畫家、戲劇家和設計師們逐漸地重新發現了他們的中國傳統遺產。一位香港時尚設計師說：「我開始有了一種歸屬感。我真的沒有任何根，但當我們更多地了解了中國大陸時，我便感到了一種對民族身分認同的需要。」(31) 但那種自信被 1989 年天安門「六四」事件動搖了——香港的 89 遊行是歷史上的第二次大示威。香港的民主和自由開始被視為未來本土文化身分的一部分，而關於民族身分的矛盾心理變成了一個支配性的心理因素。

隨著 1997 年香港主權回歸中國的臨近，一種新的藝術迅速發展起來。1995 年，新一代香港藝術家突然湧現。那一年令人目眩神迷的新媒材展現在「紅色運動」、「誰為明天負責」、「基本維度」和「方位」展上。它開始於四月份的「前97：方案與實施」展，結束於 12 月的「前97：藝術特區」展。在這些計畫中，藝術家們竭力從「身分確認」、「紅色幽默」、「歷史情懷」和「政治震盪」等角度出發描繪社會現實。(32) 帶有政治和社會訊息的前衛藝術品在香港是一個新現象。以前，香港藝術顯露出逃避主義的傾向，現在藝術開始指向質詢社會權威和公共文化的缺乏。甘志強(Kum Chi Keung)，一位 1965 年在香港出生的藝術家，創作了〈過渡空間〉，其中的兩個鳥籠可能象徵著香港與大陸。甘說：「我在這個大廳裡已經放飛了成打

的鳥。能夠像它們希望的那樣飛到新選擇的空間，而其他的則可能會依然留戀它們的老地方，好像它們無法忘記它們最初的安樂窩似的。」[33] 1996 年 1 月 31 日，十六位藝術家，大部分是六○年代出生於香港的，進行了一次旨在喚醒麻木的消費大眾的公開表演藝術。他們化裝成葬禮上一群哀悼者在非常擁擠的尖沙咀商業區的街道上散步，攜帶類似「人類文化吊唁」的標語。他們的口號這樣寫道：

> 吊唁——弱化的人類精神
>
> 醫治——病態的文化和藝術
>
> 拒絕——做經濟機器中的一個齒輪
>
> 清算——殖民主義遺產
>
> 召喚——重建本土文化
>
> 追求——健康的精神文化。[34]

其他藝術家尋求增強對民族身分的意識和關注，無論積極還是消極，樂觀還是悲觀，如孫隆基的《中華文化的深層結構》一書，1991 － 1997，是一個裝置作品系列，許多對民族身分和本土身分有興趣的藝術家與知識分子參與了此作品的創作，作品將觀者置於一圈帶有面向中心的鏡子和背面塗成堅實的紅色的碑牌之中。

香港藝術偶爾會類似於某些大陸與台灣的前衛藝術，著重強調男性力量做為民族主義的象徵，以對抗外來文化的衝擊。例如，1995 年一次由香港青年藝術家協會組織的「陰莖展」，用陰莖象徵香港的文化復興。

然而，這些富於戰鬥性的生機勃勃的前衛藝術實踐，在 1997 年香港回歸中國之後似乎突然變得沉默了。人們奇怪是否藝術實踐會被普遍冷漠的消費大眾文化再次吞噬，或者是否藝術家將繼續其批判性的前衛身分。如果是後者，那麼它的批判指向又將是甚麼？

現代性：對全球化的接受與抵制

跨國政治、經濟與文化的力量對中國社會的影響已促使當代藝術家應付市場化、物質主義和制度化等相互關聯的問題。中國藝術家被迫放棄他們以往的前衛神話甚而天真的幻想和不切實際——轉向具體現實並以此回應這一全球化的衝擊。他們竭力發現和創造一套公共語彙與公眾對話，一套也許陌生卻是從他們自己深層的個人經驗中發生的語彙。

藝術的快餐化

在二十世紀末，中國社會的現代性問題，正如弗雷德里克・傑姆遜所描述的那樣，定位於隨著多國資本主義和巨大的跨國公司而出現的後殖民主義化的時代。當代理論家已關注到第一世界與第三世界國家之間關係的內在互動力，這種關係是一

種本質的從屬或依賴關係，並且建構在經濟滲透而非意識形態和軍事力量之上。(35)
大約在 1990 年，武漢的一個名爲「新歷史小組」的團體，由任戩爲首，聲稱當代藝
術已經轉換成了生產藝術：「不是藝術，只是生產」和「藝術像快餐，隨時準備爲
人民服務。」消費者時尙變成了首要的審美。(36)爲了揭露這種轉換，該群體策畫了
一件誇張化的題爲〈大消費〉的作品，包括搖滾樂、著名商人的畫像、時裝展，以
及銷售一萬套由任戩用世界各國國旗圖案設計的牛仔服。這次行動計畫於 1993 年 4
月 28 日在北京的麥當勞實施。此作品反映了一種新的藝術現實，這現實可以用查
建英的「中國藝術的漢堡包化」或者更明確些「藝術的麥當勞化，可口可樂化」當
標籤。(37)

在 1997 年，一份消費者調查顯示可口可樂是在中國最著名最受喜愛的公司。
1996 年，王晉策畫了一個稱爲〈長城：生存還是毀滅〉的藝術項目。它在冬季時於
甘肅省附近的一段長城廢墟處進行，廢墟旁，王晉用大量可口可樂罐和瓶子凍築成
一段城牆和一座塔樓。冰凍可口可樂罐的「長城」將是一個「無國界」的商品長城，
而眞正的長城廢墟卻留下一座有邊界的民族的「永恆」性的紀念碑。

錯位：前衛與媚俗

大陸藝術界從八〇年代的意識形態關懷向九〇年代的商業化訴求的轉變是全球
現代化進程的證明。他們開始由關注本土政治和文化現實的前衛向參與全球藝術競
爭的新先峰的轉變。如果我們不牢記當代中國藝術的這種轉變而是從冷戰期間的意
識形態觀念來觀察中國藝術，我們會完全誤解它的在地語境和全球化的衝擊兩個方
面的互動因素。這樣的誤解會導致政治和審美上的錯位。例如，自九〇年代以來所
有在香港、澳洲和歐洲舉辦的國際中國藝術展都將政治波普和玩世現實主義描述爲
中國最具代表性的非官方的前衛運動，並依據天安門事件做爲劃分點，從意識形態
角度去加以解釋。然而進一步的考察表明，政治波普和玩世現實主義不過是意識形
態和商業實踐的策略性的結合。大多的普普藝術家對文革和毛澤東抱有既愛又恨的
矛盾感情。他們讚賞令人信服的權力和毛的藝術宣傳的獨特審美力量。余友涵稱毛
式藝術是：「喜聞樂見」的；王子衛認爲毛澤東非常關心人民大眾並熱情地與他們
交流；而王廣義崇拜印刷的力量，因爲我們正生活在一個機械複製的時代。(38)儘管
政治波普諷喻了毛澤東神話和烏托邦，但藝術家們並沒有批判毛的共產主義意識形
態宣傳的話語力量，如許多西方批評家說的那樣。藝術家們仍然非常崇拜並渴望獲
得這種權力。從一種意識形態視點來看，政治波普是天安門事件之前的前衛藝術
「紅色幽默」的繼續。(39)但卻淡化了「紅色幽默」對現實的直接批判性，同時顯示
出九〇年代中國知識分子當中不斷增長的民族主義的矛盾心理。

政治波普的意識形態性質近似於 Sots 藝術，七〇年代莫斯科的一個蘇維埃前衛

藝術運動(Sots 是「社會主義者」的簡寫)。它的來源是蘇維埃群眾文化的形象和美國普普的蘇維埃變種。Sots 藝術將完全對立性的符號和彼此絕然相反的藝術系統並置，從而產生了一種意想不到的美學歡悅和視覺奇觀。例如，卡索拉波夫拼裝了列寧肖像和可口可樂標識的招貼畫〈世紀的象徵〉，近似於王廣義的〈大批判系列：可口可樂〉。可口可樂「這是眞貨」的宣傳和列寧的肖像同樣都是大眾文化產物，它們在本質上可以互換。(40) Sots 藝術和政治波普共享一種相似的意識形態內涵──民族主義者的訴求。正如波利斯‧格羅依斯分析的，在蘇維埃政治家以一個單一的藝術模式去試圖變革世界或者至少變革自己的國家時，藝術家不可避免地在這種單一模式中發現到他游離的自我，不可避免地發現他們與那壓迫和否定他的專制模式有一種共犯關係，發現他自己的靈感和權力的無情共享同一根源。所以，Sots 藝術家和作家，根本不否認他們在藝術作品中對權力渴望的表達。他們使這種意圖表達成爲藝術創作的核心，在人們看到的舒服的、興奮的前衛與專制道德的對立面下卻隱藏著二者之間的同類性。(41) 然而，政治波普比 Sots 藝術更多地引起了國際機構和藝術市場的注意，因爲它是在共產主義世界崩潰和冷戰結束後出現的，也因爲中國自那時起已變成了一個主要的跨國市場。而 Sots 藝術家在七〇年代後期移民到美國並在那裡找到了商業上的成功。相反，沒有任何成功的政治波普藝術家離開中國。他們在轉型的中國經濟結構中已變成了中產階級的一部分。藝術家不再像他們的先驅者一樣竭力去與權威和公眾對抗，他們已經從文化精英(業餘前衛)變成了職業的生產者(專業藝術家)。Sots 藝術不是與商業市場同步的追逐消費需求的商業性的、非個人化的藝術。但是政治波普的民族主義和物質主義，是以跨國政治和經濟環境爲基礎的，與政府的政策具有一致性，所以它的位置遠較 Sots 複雜。(42) 政治宣傳畫和大眾消費文化的審美諷喻在政治波普中所起的作用使政治標識爲「雙重媚俗」。政治波普藝術家是藝術品的意識形態的生產者，也是商品的生產者。換句話說，他們使自己變成了「雙重媚俗」。因而，政治波普的國際流行在國際展和海外市場中展示的前衛的「在場」，卻反射出前衛(從社會批判與物質批判角度而言)則在中國內部的「缺席」。

　　這種錯位的一個明顯例子是 1993 年 12 月的《紐約時報雜誌》的封面和文章。封面是一位玩世現實主義畫家的一幅畫並附有雜誌中的一篇文章〈中國前衛〉的副標題：「不只是一個呵欠而是吶喊，它可以解放中國。」(43) 具有諷刺意味的是，如果你拜訪過那位藝術家，你會發現他住在北京一座很大的房子裡，大門、漂亮的花園和高牆將他與普通人隔開。如此的新型職業藝術家已經幹勁十足地捲入了中國休閒文化的創造中而不是專注於前衛文化，而蓬勃的都市休閒文化正是任何資本主義社會的資本。(44) 所以，中國前衛是甚麼，從一種全球政治和中國內部的物資主義氾濫的角度來看，是十分成問題的。

輝光、淨化，以及審美的物質主義

　　大陸和台灣的許多藝術家對全球現代化帶來的物質主義影響反應均極強烈。除了擁抱商品以外，這種物質主義扎根於與一種基本的資本主義有關時間的觀念——即時間也像商品一樣可以計算和買賣。它也是對理性、行動、成功這些現代中產階級文化之所以能獲得勝利的關鍵價值的崇拜。這種從西方的現代性意識中生長出來的物質主義，也同樣包含著進化論的說教和對進步的科學技術的絕對信仰。這種中產階級的現代性內核，造成了美學的前衛主義藝術與文化與資本主義物資社會之間的分離，自十九世紀中葉以來這種鴻溝即被許多西方理論家從否定的角度加以描述。(45)現在的中國人可能正在經歷一個世紀以前那些西方前衛主義所面對過的相似環境，其中有兩種現代性之分，物質主義的和審美的。西方審美現代主義者透過反抗、無政府主義、現身佈道直到精神貴族式氣派的自我放逐，在象牙塔中創造出一個純粹審美的用各種現代抽象形式表現的烏托邦世界，來表達他們對物質主義的憎惡。然而，中國當代前衛已直接面對面地挑戰物質主義。他們將自己的藝術活動視為社會進程的一部分而非僅僅做為一種逃離社會的審美的烏托邦創造。

　　在大陸，後天安門前衛主義的一種反應是故意將自己放逐於這個消費物質社會之外，創造出一些帶有強烈的批判語調的公寓藝術。在私人空間，這群藝術家創作了不可售與不可展的作品，如宋冬的〈水寫的日記〉。在北京東村的行為表演中，張洹和馬六明等人專注於準宗教的對極端個人化事物的沉思(包括他們自己的身體和經驗)，藉此尋找業已消失的精神家園和遠離社會的一種「淨化」。另一個不同的藝術現象是在街道、廣場、購物中心和公共場所創作大眾消費偶發藝術，利用商品做為媒介並使消費者參與偶發的過程。王晉的〈冰：96 中原〉和林一林的「牆壁」系列便是最好的例子。王晉在鄭州最大的商廈前建起 30 公尺長的冰牆，凍在冰牆裡的商品引發觀眾毀壞了冰牆。林一林在廣州將自己的身體、錢幣和商品砌進磚牆，以造成物質主義與文人精神的衝擊，引發大眾思考。

　　在八○年代後期的台灣藝術創作中，類似的對都市消費文化引來的對社會的侵蝕性的批判也大量存在。對此，「台灣製造」的藝術家在他們的作品中有明確的表現。他們接受物質主義和人文精神之間的衝突，並以裸體女人、奢侈品無保留地再現那充斥於休閒文化中的物質氾濫。他們的目的近似於大陸的以宋永平、曹湧和蘇新平為代表的「新浮世繪」畫家，「台灣製造」藝術家發現了台灣本土文化的特徵是「民間媚俗」，而「新浮世繪」畫家的衝動力則來自於一種對政治媚俗和商業媚俗互滲並存的親身體驗。

　　在台灣對物質主義的另一回應，是將淨化的理想同自我存在的深刻冥思結合起來。這種物質美學的創作觀念有別於西方前衛派質詢拜物教的藝術創作方法。例如，1994 年稱為「都市自然：在人道主義和物質主義之間的一次對話」的展覽揭示

了現代都市生活是一種工業實驗，人在其中，只有動物的工業性而已。儘管現代通訊愈來愈發達，都會物質積累迅速增長，居民密度與無止盡的物質產品和消費組合在一起，但個體生活的精神品質沒有任何的加強和豐富。事實上，個體正在變得越來越著迷於純粹實用的物戀，日益與他人隔絕開來。台灣就是此類工業社會的一個例子。[46] 在此展覽中，藝術家朱嘉樺在展廳中將他七〇年代的蘋果綠軍裝蓋在飛雅特汽車上，另一側覆以羽毛。這件作品強調了在大城市的日常生活中自然正在消逝。朱的作品強調了各種物質的自然本性與一種既熟悉又異己的物質主義的差異與對比，這種既熟悉又異己的特點毫無疑問的產生於台灣的大都市環境。「審美的物質主義」這一思想變成了朱嘉樺藝術風格的核心。他向僅僅認識到簡單的使用價值並屈服於未經檢驗的物質主義的台灣大眾挑戰，以便重新發掘根植於他們日常生活經驗中的本質自然的物質審美的可能性。他尋求的是一件物質在人工處理後再生的可能。以這種方式將材料做為自身來展示可能顯得近似於杜象標識的現成物傳統以及蘭克‧史帖拉論斷的「你看見甚麼就是甚麼」的極限主義觀念，但是一個基本的區別在於，朱的現成物材料不試圖去揭示傳統藝術的前工業技巧與現代藝術的工業產品化之間的矛盾。也不旨在展現現代主義(高級藝術)與大眾文化(低級藝術)之間的辯證關係，像六〇年代一些歐美觀念藝術家那樣。[47] 他首先歸納自己個人的趣味，並選擇適合自己口味的那些中性工業材料做為藝術作品，給予它們一種源自個人審美取向的而不是理性觀念的「唯一性」。正如台灣藝評家石瑞仁指出的，在一個充斥著產品和名牌的世界中，朱尋求發現他喜愛的名牌，透過它們他可以在冷漠的都市生活中表達一種差異。[48] 朱的美學物質美有諷喻商業物質崇拜，也沒有西方現成物藝術的那種對商品又愛又恨的態度。很簡單，對於他來說，物質是自然的一部分，是人類自身和人與自然交流的中介。自然與人性之間的這種關係在中國傳統文化中，始終是人的生命意義的核心。其他的台灣藝術家，尤其「伊通公園」，也一直專注於類似的淨化美學。

第三空間中的後東方主義：海外中國藝術家

在八〇年代的前衛藝術運動中扮演過革命角色的許多重要藝術家自八〇年代末期開始都已從大陸移居海外，如谷文達、黃永砅、吳山專、徐冰和蔡國強。到西方之後，這些藝術家逐漸淡化了八〇年代中國前衛的革命態度。在新的文化語境和一個後現化、後殖民時代，他們由原來的對某一確定的文化實體(如東方或西方)某些存在權威的對抗性，以及他們獻身改革的藝術和社會的理想主義都失去了意義。海外的中國藝術家在一個非常不同的語境中面臨來自西方主流文化的新的挑戰，甚至在對那種文化進行質疑的同時，他們逐漸地認識到一種不可能性即不可能以一種文化去代替或完全改變另一文化的真理。[49] 為了成功，這些藝術家採取了這樣一種

策略，那就是既不強調民族主義的文化特徵來充當一個少數派的或異國情調的角色，也不弱化他們的中國人身分來變成國際主義者。當他們開始認識到文化差異僅僅出現在文化談判的情境中，他們不是將中國傳統材料做為一個統一堅如磐石，一成不變的實體來對待，而是做為一種物質語言的思維，做為不同文化詮釋能夠穿越的橋樑。

這是可能的，假如不是必需的，因為正如後殖民文化批評家霍米巴·哈巴指出的，文化身分是不能簡單地給定的，也不是「支配的」和「受控的」簡單區分，或者被獨立定義的實體。而且，身分也是由一種特定的歷史時刻和空間所決定的。它是雜交的和位於中介的。所以，這些藝術家的「東方」身分始終是處於可塑性之中的。正是他們的不斷的文化交流行為形成了一種對流，從而真正地促使他們認識到了文化的差異性。這些藝術家的真正位置和文化空間就是哈巴所稱的「第三空間」。⁽⁵⁰⁾海外華人藝術家不得不重新思考他們的身分來源，以及如何用此身分去進行文化對話，進一步怎樣帶著這個身分去參與西方的「主流文化」。我們可以把海外華人藝術家的這種策略稱為「後東方主義」。

有兩個例子為此轉變做出了說明。蔡國強是 85 運動的泉州前衛群體中的重要成員，他於 1987 年去了日本，1995 年又去了美國。在中國和日本，他創作了一系列火藥爆炸，在畫布上留下痕跡的作品。蔡的意圖在於將古老東方的「基本物質」概念擴展向其他類型的文化實體。他相信非亞洲文化模式也是起源於這樣的觀念，基本物質的思想在亞洲哲學中可以做為一個基礎在當代世界的任何文化中使用。1993年以來，他完成了他的「宇宙規畫」，它在南非的約翰尼斯堡、荷蘭的奧特羅(Otterlo)、日本的廣島、英國的巴斯舉行。這個方案試圖提供給觀眾一個認識藝術的跨文化的和超政治的思維，從而超越了他早期的東方理想。

蔡的近作使用新舊材料來溝通各種文化，就像在〈龍來了！狼來了！一成吉思汗的方舟〉(1996)中一樣。它用大量的羊皮筏做成一條龍的頭和軀幹，若干豐田引擎做它的尾巴，成吉思汗的皮筏象徵軍事力量並使人聯想起十三世紀成吉思汗對歐洲的征服，而豐田車引擎象徵著當代社會中亞洲經濟勢力的崛起。標題〈龍來了！狼來了！〉暗示一個世界力量的出現，或者從反向觀點來看，是一個來自亞洲的「威脅」。於是作品便將一種中國傳統材料換成了一個當代的可供不同文化區域的觀者進行交流對話的客體和符號。蔡在「華人新藝術」展上的新裝置用一條來自他泉州故鄉運來的船，船身包紮著稻草並刺滿了箭。船頭上飄揚著一面中國國旗，船懸在空中，顯然這是借用了三國的「草船借箭」(1998)的故事。再一次，他又以一種令人難忘的視覺形式利用一個傳統故事談論了當代跨文化的問題。不同政治、經濟力量之間轉換的哲學，主動與被動、陰與陽是可以轉換的。

在八〇年代初，谷文達是第一位把西方超現實主義印入中國水墨畫的藝術家。

結果發動了稱為「宇宙流」的現代水墨畫運動。然而，谷的理性主義繪畫階段不久便結束了，他轉而創作帶有強烈的東方神祕主義意味並頗有爭議的裝置。然後他投入了「解構性書法」的創作，中國觀念藝術的一個傾向。在 1987 年的一次訪談中，他自負地聲稱他想「超越東方和西方」，並找到一個他能解釋全人類都面臨的問題的方法論。移民美國之後，他經歷了文化震撼並試圖向國際主流挑戰，他用身體藝術開始了挑戰。谷文達最初引起爭議在洛杉磯展出的作品，由成打用過的消過毒的婦女衛生棉和從世界各地的婦女那裡收集到的衛生棉條組成。隨後是一件由胎盤粉末作成的作品。最近，他在進行一項稱做「聯合國」的大規模的全球項目，他創造不同的紀念碑形式，如美國國旗、一幅中國風景畫，或一座帶有文字的穆斯林寺廟，人的頭髮和取自不同地方不同種族的人的頭髮製成的磚頭是作品的基本材料。這些作品使大眾的、紀念性形式與最隱私的個人頭髮結合。與許多歐美當代運用身體物質和人體主題危機的藝術不同，谷的作品沒有表現特定具體的社會、政治、宗教或性的問題，而是試圖去探索永恆的人的真理和普遍的人類處境。然而，他確實將他自己對歷史和他者文化的詮釋和理解投射到他以人髮作成的紀念碑上。從而把他自己描述成「使用本地材料和本地勞力侵入任何國家的外國文化入侵者。」對於他而言，「來自不同人種、時代、區域的各種各樣的『誤解』是它自身創作的部分價值。『誤解』是我們的知識與物質世界相關聯的本質。誤解的總和就是我作品的對抗性的真理。」(51) 這兩個海外中國藝術家，還有巴黎的黃永砅和陳箴，漢堡的吳山專，紐約的徐冰和張健君，儘管他們向西方挑戰的面目各自不同，但他們在其後東方主義作品中學會了使用一種國際化的後現代語言。這種語言包括挪用、諷喻、偽裝，和犬儒主義的策略；它們有別於他們原來在中國執迷於追尋「真理」時使用的「壯麗肅穆」的語言。(52) 現在，他們大多數已放棄了對「絕對真理」、「唯一」和「中心」的追求，而將這些思想用相關的概念如「瞬間」、「遊牧生活」和「轉化」所取代。(53)

結論

　　全球現代化對中國大陸、台灣和香港的當代文化產生了巨大的衝擊，也深刻地影響了這些變化迅速的社會中的藝術家對主體性的追求。現代化也將中國藝術家的意識，從集中於一個內在定向的民族主義的現代性轉向一個相互關聯、跨國界的現代性——藝術的視角現在轉向於對外向與內聚兩種力的平衡。

　　正如安東尼・吉登斯(Anthony Giddens)所指出的，現代性的一個獨特性質便是在全球化影響下的擴展性與個人失落帶來的「私密性」這兩個極端之間日益增長的距離。(54) 現代化的這種特徵現在已深刻地影響到了「第三世界」，甚至超過了它曾經對西方世界的影響。在當代中國社會，由現代化所引起的社會嬗變以一種直接衝擊

力方式與個人生活和自我意識交織在一起，不可預料的視覺藝術特徵將從日益明顯的個體經驗中生發出來。

尤其在中國大陸，每當社會變革，藝術便被重新構築。前衛藝術家受到來自改變了的權力結構，以及來自國家、市場和國際體制之間的互動力的影響與壓力。中國知識分子和前衛藝術家的文化貶值，具有諷刺意味地，卻促使他們以更理性更實用地去重新界定中國傳統和西方文化之間的關係：傳統被看做更具延展性與活力，而西方文化則比以往任何時代都更為靈活實用地被利用被對待。

在一個全球化的物質社會，以前的(現代)超人已變成了一個普通人，繼而二○到八○年代間中國啓蒙運動核心的絕對精英主義也已變形成真正的個人主義。中國藝術家從未如此熱情地關注他們的私生活和個人興趣。大陸藝術家的公寓藝術和台灣「伊通公園」藝術家的宇宙主義明顯地表現了這種趨勢。海外的中國藝術家，由於自身即身處全球化與文化身分衝擊的前沿，故更能靈活的運籌於「擴張性」與「內斂性」之間，並將自己的注意力從表現「堅如磐石」的文化實體之間的差異轉向再現不同文化的互相關聯與嬗變。更重要的是，他們的藝術創造是源於自己的個人感受與詮釋的。

似乎在今日的全球「跨國」時代，僅僅使用一些基於單一視角的概括和預言去界定當代中國藝術現象，如果不是不可能的，那麼也會變得日益艱難。

註釋

註1：有關文化身分的論爭包括現代化與東西方文化的問題，自十九世紀中葉以來一直是中國現代文化中一個中心問題，在某種程度上它導向了中國社會現代化的進程。最近，一些西方學者開始捲入這一論爭，並重新喚醒了東西文化衝突的幽靈。塞繆爾‧P‧杭廷頓(Samuel P. Hungtington)曾就這個主題寫了一篇文章然後又寫了一本書：在《文明的衝突和世界秩序的重建》(The Clash of Civilizations and the Remaking of World Order)(紐約：Simon&Schuster，1996)中，他論斷在後冷戰時代，世界的劃分已不是依據不同的意識形態或經濟的不平衡而是文化上的差異，非西方文明，如穆斯林和儒家，將挑戰西方霸權和它的「世界」觀。穆斯林已在歐亞大陸引起了許多次小規模戰爭，而中國的崛起能夠引起全球文明的戰爭。然而，我認為，杭廷頓所描述的文化衝突將只能在意識形態和經濟重構完成之後才可能，而他的這一「文明衝突」的預示本身，還是一種冷戰的意識形態的變種。

註2：高居翰(James Cahill)提出了這一觀點。參見《令人佩服的想像：十七世紀中國畫中的自然與風格》的第一章〈張宏與再現的局限〉，劍橋：哈佛大學出版社，1982。

註3：高居翰(James Cahill)，《二十世紀中國藝術》之〈近代中國繪畫的流派〉(The Shanghai School in Late Chinese Painting, in Twentieth Century Chinese Art)，紐約：牛津大學出版社，1988。

註4：喬納森‧哈依(Jonathan Hay)，《現代中國藝術》(Modern Chinese Art)未出版講座稿。

註5：張君勱、丁文江等，《科學與人生觀》(科學與人生的評論)，上海：亞東圖書館，1925。

註6：關於台灣，見蕭瓊瑞，《五月與東方：中國現代藝術運動及戰後台灣之發展，1945～1970》，台北：東大出版社，1991)。關於香港，見大衛‧克拉克(David Clarke)，《東西方之間：香港藝術中傳統與現代的對話》(Between East ans West: Negotration with tradition and Modernity in Hong Kong Art)。

註7：李仲生：現代繪畫先驅，台北：獅豹文化版，1984。

註8：見政特‧伯格(Peter Buerger)，〈文學體制和現代性〉(Literary Institution and Modernization)，他的《現代主義的衰落》的第一章(chapter one of his The Decline of Modernism)，賓夕法尼亞州立大學

出版，1992。

註9：前衛理論的主要出版物：波特‧伯格(Peter Buerger)，《前衛的理論》(Theory of the Avant-Garde)，邁克爾‧肖(Michael Shaw)譯，明尼蘇達大學出版社，1984；馬太‧卡里內斯庫(Matei Clinescu)，《現代性的五個面孔：現代主義、前衛、頹廢、媚俗、後現代主義》(Five Faces of Modernity: Modernism, Avant-Garde, Decadence, Kitsch, Postmodernism)，杜克大學版，1987；倫納托‧吉奧利(Renato Poggioli)，《前衛的理論》(The Theory of the Avant-Garde)，傑拉德‧菲茨傑拉德譯(Gerald Fitzgerald)，哈佛，1968 年版；尤爾根‧哈貝馬斯(Jurgen Habermas)，〈現代性一個未完的工程〉(Modernity-An Incomplete Project)，見其《反審美：關於後現代文化的論文》(The Anti-Aesthetic: Essays on Postmodern Culture)，霍爾‧福斯特(Hal Foster)編，西雅圖：海灣出版社，1983。

註10：在西方，根據尤爾根‧哈貝馬斯(Jurgen Habermas)，「現代」這一術語的拉丁原文 MODERNUS 最初是在十五世紀用來把已經正式變成基督徒的「現在」與羅馬和異教徒的「過去」區分開來。經過多種多樣的歷史變遷，「現代」這一術語一次又一次被西方人用來描述一個將自身與過去相區別的新紀元的意識並將自己視為從舊向新的過渡。(Habermas, Modernity An Incomplete Project，頁 3～4)。

註11：高名潞，《二十世紀中國的整體現代性與前衛藝術》(A Total Modernity and Avant-Garde in Twen-tieth-Century China)，所羅門‧R‧古根漢美術館(Solomon R. Guggenhein Museum, New York)策畫的當代中國藝術展目錄，紐約。

註12：謝里法，《日據時期台灣美術運動史》，台北：藝術家出版社，標誌著對台灣本土藝術史研究的開始。而這種台灣本土藝術的研究在九〇年代初達到了高潮。

註13：楊惠如在〈高與低：當代台灣藝術的文化空間〉中開始分析這個問題，見《追蹤台灣：當代紙上作品》。

註14：黃婉瑤，〈曖昧的台灣人：日本殖民統治與現代民族主義和民族認同〉，見《何謂台灣：近代台灣美術與文化認同》，台北：雄獅藝術出版社，1997，頁 250～263。

註15：高名潞在一篇文章中杜撰了 85 運動或 85 美術運動這一術語並發表〈85 美術運動〉一文於 1986 年 3 期的《美術家通訊》。在官方反對這個名詞之後，85 美術新潮這一術語做為一個不討厭的替代詞而被簡單地接受(「運動」隱藏有政治涵義)。1986 年的論文中，我討論了 85 運動和啓蒙意義的「五四」運動之間的聯繫。

註16：舒群，〈北方藝術群體的精神〉，《中國美術報》，1985.18 期。

註17：高名潞，〈從精英到小人物〉，發表於展覽畫冊 "Inside Out:New China Art"。

註18：安雅蘭(Julia F. Andrews)和高名潞的〈前衛對官方藝術的挑戰〉(The Avant-Gardes Challenge to Official Art)、〈當代中國的都市空間〉(in Urban Spaces in Contemporary China)，德博拉‧戴維斯(Deborah Davis et al.)等編，伍德羅威爾遜中心出版社及劍橋大學出版社，頁 221～278。

註19：1989 年楊茂林創作了一系列稱為「台灣製造」的關於經濟現代化的繪畫。這個短語也出現在楊的〈熱蘭遮紀事 LQ301.1993〉，其中的一個荷蘭殖民者形象和一個傳統中國官吏影射了台灣歷史。

註20：高千惠，〈信仰超前衛——精神新普普，搖滾後現代〉，台北：藝術家出版社，1996，頁 68～75。

註21：〈藝術家的陳述〉，台北：台北市立美術館，1995，頁 53。

註22：同上。頁 39。

註23：同上。

註24：未發表的藝術家自述

註25：〈60 年代歷史概覽〉，《香港六〇年代：狡猾的身分》，香港藝術中心，1995，頁 80～83。

註26：田邁修(Matthew Turner)，〈六〇年代／九〇年代：溶解的人〉(60s/90s:Disssolving the People)，見《香港六〇年代》(Hong Kong Sixties)，頁 13～14。

註27：阿克巴‧阿巴斯(Akbar Abbas)，〈香港：另一個歷史，另一個政治〉(Hong Kong: Other History, Other Politics)，《公共文化》(Public Culture)1997 年春季號，頁 303。

註28：《60 年代歷史概覽》，頁 80。

註29：大衛‧克拉克(David Clarke)，〈東西方之間的對話〉(Negotiation between East and West)。

註30：李友，〈羅湖橋藝術〉，《人民文學》，1986.6 期。

註31：田邁修，〈六〇年代／九〇年代：溶解的人〉，頁 26。

註32：彭玲威，〈藝術的安全分析報告〉，《前鋒95》，香港：香港發展委員會，1996，頁 26，部分展覽與展位是：前 97：規畫與項目，遺產：變形裝置，邊緣俱樂部的陰莖展；前 97 藝術特區在香港理工大學，新

維度藝術在香港文化中心門廳。

註33：甘志強，97 藝術特區，頁20。

註34：未發表聲明〈文化的哀悼〉

註35：弗雷德里克·傑姆遜(Fredric Jameson)，《現代主義與資本主義》(Modernism and Imperialism)，見特里·伊格爾頓(Terry Eagleton)、弗雷德里克·傑姆遜(Fredric Jameson)和愛德華·W·賽義德(Edward W. Said)《民族主義、殖民主義與文學》(Nationalism, Colonialism, and Literature)，明尼亞波里：明尼蘇達大學出版，1990，頁43～66。

註36：未發表聲明，〈新歷史1993大消費〉，1993。

註37：4月27日午夜，北京國家安全局召集藝術家進行詢問並通知他們該活動予以取締。

註38：這些聲明和其他藝術家的聲明發表在《中國新藝術：後1989》的政治波普部分，香港：漢雅軒畫廊，1993。

註39：中國政治波普和玩世主義可以追溯到八○年代中期，那時吳山專和其他杭州藝術家創作了一系列稱為「紅色幽默」的裝置作品，還有一個稱為「灰色幽默」的畫派，由耿建翌的〈第二狀態〉和張培力的〈X？〉為代表。玩世主義的最著名代表方力均，開始他的犬儒形象繪畫不是在1989年天安門事件之後而是在1988年。

註40：瑪格麗特·圖皮斯(Margarita Tupitsyn)，《Sots藝術：俄國解構力》(Sots Art: The Russian Deconstructive Force)，見《Sots藝術》(Sots Art)，紐約：當代新美術館，1986。

註41：波利斯·格羅伊斯(Boris Groys)，《史達林主義的整體藝術：前衛、審美獨裁與超越》(The Total Art of Stalinism: Avant-Garde, Aesthetic Dictatorship, and Beyond)，查爾斯·羅格爾(Cjares Rogle)譯，新澤西：普林斯頓大學出版，1992，頁12。

註42：高名潞，〈媚俗、權力與共犯：政治波普現象〉一文中分析了這種現象，《雄獅美術》1995.11期，頁36～57。

註43：該文作者為安德魯·所羅門(Andrew Solomon)，《紐約時報雜誌》1993.12.19.

註44：關於這些新興中產階級藝術家或「後天安門精英」(Post-Tiananmen elite)的詳情，請參見查建英(Jianying Zha)的《中國波普》(China Pop)，紐約：新出版社，1995。

註45：卡利內斯庫(Calinescu)，《現代性的五個面孔》(Five Faces of Modernity)，頁41～42。兩種現代性的概念是基於西方關於現代性的理論，並由馬克斯·韋伯(Max Weber)、尤爾根·哈貝馬斯(Jurgen Habermas)、皮特·伯格(Peter Buerger)及其他人討論過。

註46：石瑞仁，〈都市自然展──當代藝術對都市自然的觀照〉，見《都市自然：在人文與物質之間的對話》，台北：帝門基金會，1994，頁25。

註47：現成物的這種曖昧性和不同範疇之間矛盾的聯繫由霍爾·福斯特在〈一個幻影的未來，或做為貨物信徒的當代藝術家〉中討論過，見《遊戲結束：近期繪畫雕塑中的參考與仿真》，波士頓與劍橋，麻省：當代藝術學院及麻省理工學院出版，1986，頁91～105。

註48：石瑞仁，〈都市自然展〉，頁95。

註49：中國關於東西方文化的論戰大約始於世紀之交，關聯到三個主要問題：中西異同、中西優劣、中西趨勢。對於幾乎所有的中國文化先驅，這樣的傳統與現代、東方與西方的文化論戰都是建構在一切都是單一實體這一理解之上的。

註50：霍米·巴哈巴(Homi Bhabha)，〈第三空間〉(The Third Space)，見《身分、社群、文化、差異》(Identity, Community, Culture, Difference)，喬納森·羅斯福(Jonathan Rutherford)編，倫敦：勞倫斯和威斯特特，1990。

註51：費大為，〈訪谷文達〉，《美術》，1987.7.，頁12～16。

註52：見吉姆·列文(Kim Levin)，〈分裂的頭髮：谷文達的最初方案與物質誤解〉(Splitting Hairs:Wenda Gus Primal Projects and Material Misunderstandings)，見谷文達的《神與兒童：聯合國的義大利分部，1993－2000》(God and Children: Italian Division of United Nations, 1993－2000)，米蘭：恩里克，加里波蒂／當代藝術，1994。

註53：海外中國藝術家這一部分取自高名潞〈從本地語境到國際語境：關於當代美術與文化的批評〉。見《中國當代藝術96－97首次學術展》，香港：香港藝術中心，1996，頁23～29。

註54：安東尼·吉登斯(Anthony Giddens)，〈現代性與自我身分：現代晚期的自我與社會〉(Modernity and Self-Identity:Self and Society in the Late Modern Age)，史丹佛：史丹佛大學出版，1991，頁1。

一切歷史都是當代史：做為一般歷史學的當代美術史

歷史的意義

一切歷史都是當代史

令人費解的是，我們有了那麼多的美術史書，卻沒有一本當代美術史，而且任何一部美術通史也從不寫當代。難道當代美術史就那麼不值得我們這許多中國美術史研究者去關注嗎？這裡除了客觀社會原因外，是否還有史學觀念方面的原因呢？

翻開中外早期歷史名著，不論是斷代史還是通史，均離不開當代。歷史之父希羅多德的《歷史》，描述他經歷的西元前 500 年至西元前 478 年的希波戰爭(戰爭至西元前 479 年基本結束)。修昔底德的《伯羅奔尼撒戰爭史》，記載他生活其間的西元前 431～前 411 年的「當代史」。羅馬人塔西佗的《歷史》，記敘西元 69 年元旦到西元 96 年的尼祿和多米提安時代，因爲他自稱史書的目的是「懲惡揚善」，乃至被人稱「鞭撻暴君的鞭子」。中國漢朝「太史公作史記，古今君臣宜應，上自開闢，下迄當代」，而且太史公「作景紀極言其短及武帝過」也頗有修昔底德斗膽評說不可一世的神聖君主奧古斯都和暴君尼祿的勇氣。再看被稱爲畫史之祖的張彥遠的《歷代名畫記》，它成書於唐末大中元年(847)，記述了自傳說時代至晚唐會昌元年(841)的史傳，本朝畫家二〇六人，而唐以前僅一六三人；它雖有崇古之嫌，但內容偏重於字裡行間均流露對「當代」的著意之趣。而後來郭若虛、鄧椿繼續斷代，均不忘今；郭之《論古今優劣》，鄧之《雜說・論近》，都專闢章節評說當代。

曾幾何時，中國美術史成了死人史。近現代以來寫的中國美術史，無一例外地均寫至清末，鄭昶、俞劍華、胡蠻、王遜、潘天壽、李浴、閻麗川諸先生的中國美術史均如是。從清末以後，即近現化以來的美術，在美術史中就成了空白，而恰恰在這近一個世紀內，中國的社會形態、觀念意識乃至文學藝術發生了巨大變化。一脈相承的千年古法受到挑戰，傳統中國畫由獨佔鰲頭跌爲偏安一隅的一個畫種，當代畫壇已面目全非。回視八怪時代，我們不免竊笑多心、板橋、石濤這些時代逆子也有些酸腐之氣了。

這劇變的時代又是複雜的時代，其根本又在於價值觀的複雜，傳統的「遺少」和西法的「寵兒」在價值的歷史天平上上下擺動，勝負難分。於是，蓋棺亦不能定論。史學家躊躇了，退避了。

但是，就在中國膽大妄為的當代美術史反襯出膽小怯懦的美術史學的同時，舉目世界史學界，僅二十世紀以來，實證主義、浪漫主義、歷史主義、歷史唯物主義、計量分析等等學派，競相申述史學觀和實踐方法論。史學與自然科學、哲學、文化學同步，竟大有以其歷史哲學來統攝和引導人類其他學科的雄心！

正因為這樣，重提克羅齊的「一切歷史都是當代史」，已是當務之急了。

克羅齊的這個命題有兩重意思，其中的第一重意思是，歷史是當代人的思想的體現。他認為：「『當代』一詞只能指那種緊跟著某一正在被作出的活動而出現的、做為對那一活動的意識的歷史。例如，當我正在編寫這本書的時候，我給自己撰寫的歷史就是這樣一種歷史，它是我的寫作思想。」[1]

認為歷史是當代人的意識和觀念的顯示，是近代以來歷史學家中普遍存在的觀點。歷史已不是編年體的事實連綴，「歷史中存在著真實性，這是老一輩歷史學家認為理所當然的，但現在顯然變成了一個未曾解決——而且在另一些人看來是無法解決的——認識論問題。」[2]卡爾·波普爾也說：「不可能有一部真正如實表現過去的歷史，只能有對歷史的解釋，而且沒有一種解釋是最後的解釋，因此，每一代都有權來作出自己的解釋。……因為的確有一種迫切的需要。」[3]

狄爾泰、克羅齊、柯林伍德等人都屬歷史主義學派，他們的歷史哲學是針對過多強調客觀的自然主義和唯科學主義傾向的實證主義的。這種觀點在十七世紀由維柯發端，到二十世紀由克羅齊和柯林伍德作系統的闡明。他們痛切地感到近代科學與近代思想兩者前進的步伐已經脫節，要以史補救，因為歷史不是「剪刀漿糊史」，而是活生生的思想史，而思想正是人類的批判和反思能力。柯林伍德認為史學家在認識歷史之前首先應對自己認識歷史的能力進行自我批判，他說：「人要求知道一切，所以也要求知道自己」，「沒有對自己的了解，他對其他事物的了解就是不完備的。」[4]確實，你連自己到這個世界上來想做什麼和能做什麼都不追問，還有何權力去談繼承或批判前人的歷史、去談歷史的本質呢？

歷史學家一旦進入對於歷史的本質的認識，宏觀的求知慾就使他力求區分自然科學和人類歷史的特點。文德爾班將通常意義的科學稱為立法的(Nomothetic)科學，而將歷史學稱為表意的(Ideographic)科學。克羅齊、李凱爾特提出了普遍的科學和特殊的科學。馬林諾夫斯基、卡西爾等人則從社會文化的角度區分科學與歷史。人對自身(本性)認識的活動被稱為文化，是向內的知識，而自然科學則是認識外部世界的知識。不論是特殊、普遍，還是向內、向外，概而言之，歷史是人的學問。是關於「自由」的學問，科學則是「必然」的學問。科學是尋找不以人的意志為轉移的

因果規律的，而歷史卻是展示人類價值自我實現的讚美詩，它排斥著必然決定論，於是歷史更近於藝術。

同時，歷史是人的精神史，不同於自然科學。近現代西方歷史學主要分為兩派。一派強調歷史哲學，它亦可稱為「元歷史」，狄爾泰、黑格爾、馬克思、克羅齊、柯林伍德，乃至湯恩比都重視歷史哲學。反之，實證主義和分析學派則反對「元歷史」。分析學派在現代史學中佔有主導地位，它大量運用定量和計量的現代科技手段，試圖將歷史學等同於自然科學，否定形而上的判斷和體系的建立。

這兩派的根本分歧，在於對科學、自然知識的理解。事實上，強調歷史哲學的一派也並非不重視自然科學，其要旨在於要區別人類歷史和科學(自然)的本質。在這方面最明顯的是，黑格爾、文德爾班、馬林諾夫斯基等的歷史哲學派要擴大人類的知識範圍，認為人類的知識不單單是對外部現象的把握和數理命題的邏輯推論。因此，分歧在於實在的知識和想像的知識。這一問題在近代是人類學之父赫德爾首先提出的，他認為：自然做為一個過程或許多過程的總合，是被盲目地在服從著的規律所支配的；人類做為一個過程或許多過程的總合，不僅被規律所支配，而且被對規律的意識所支配。歷史是第二種類型的過程，就是說，人類的生活是一種歷史性的生活，因為它是一種心靈的或精神的生活。其後的黑格爾更強調了這一區別，他認為自然是循環規律支配的，而人類歷史卻是不重演的，是螺旋式的上升；一切歷史都是思想史。在歷史中所發生的一切都是由人的意志產生的，因為歷史過程就包括人類的行為，而人的意志不是別的，不過是人的思想向外表現為行為而已。克羅齊的「一切歷史都是當代史」，正是從這裡來的。但是，黑格爾又將歷史源泉歸結為理性，而理性即是邏輯，所以歷史過程即是一個邏輯過程；而這一邏輯就又回到了與自然規律同樣性質的必然規律之中，這種必然則是做為現時的「歷史的高峰」時期的人所擬好的。從消極的意義看，必然成為規律，即在觀念上束縛著人類創造的豐富性和主動性。但是，從積極的方面看，黑格爾強調人與自然的對立、人征服自然的主動性，這正是西方進取精神的根本。黑格爾精通歷史，但不是認為歷史是高高在上的超脫學問，而是認為「歷史並不是結束於未來而是結束於現在」。從他對藝術史的三個階段的劃分即可看出，較之「象徵型藝術」階段與「古典型藝術」階段，「當代」的「浪漫型藝術」處於最高階段。黑格爾敢於說，在這個高峰階段，精神回到人自身，人的意識回到「自我」，人藐視現實，憑創作主體個人的意志和願望對客觀現實的感性形象任意擺弄；「我們儘管可以希望藝術還會蒸蒸日上，日趨於完善，但藝術的形式已不復是心靈的最高需要了。我們儘管覺得希臘神像還很優美，天父、基督和瑪利亞在藝術裡也表現得很莊嚴完美，但是這都是徒然的，我們不再屈膝膜拜了。」[5] 這顯然是近代理性精神。

總之，歷史是當代人的思想史；歷史不是過往事實的連綴和無判斷的實

證，而是不同於自然科學的展現人的心靈生活史。做為史學中的一個領域的藝術史，儘管有不同於其他人文歷史的特點，比如藝術史的對象不是文學和故事，而是能一下子激活人的視覺的形象符號，它更多地記錄了人類的視覺經驗的發展演變歷程，但是，藝術史也絕不只是對這些符號的連綴，更重要的是要對其作出解釋，而解釋角度和對藝術本質理解的差異必然產生不同的藝術史學流派。由此，丹納才會偏於外部情境，沃爾夫林才會偏於藝術品形態自身(形式風格)，貢布里希才會更偏重於文化和觀念意識……進一步說，不論是風格史還是觀念意識史抑或心理發展史，藝術史較之其他人文歷史，無疑更帶有「主觀」色彩：無論感性的經驗還是超驗的慾望都不是身外之物，而是人自身的影像。因此，近現代以來的哲學家大都很重視美學和藝術史的研究，康德、黑格爾、克羅齊、柯林伍德、尼采、沙特等等都如此，甚至分析哲學家羅素也曾提出「歷史做為一種藝術」[6]，將歷史不同於科學的特徵歸結為藝術性，認為歷史應像藝術那樣能展現人類活生生的心靈。從這一意義講，應該說，一切藝術史更是當代史，它不是用文字清晰地展示當代人的思想判斷，而是用類似格式塔經驗之整合的形式顯示當代人的心靈和意識。

　　克羅齊「一切歷史都是當代史」的命題還有第二重意思：「歷史就是活著的心靈的自我認識」，這是命題的根本。自我認識即是判斷，判斷的主語是個別，謂語是普遍，而這普遍就是哲學。所以，他認為歷史與哲學是等同的。「歷史在本身以外無哲學，它和哲學是重合的，歷史的確切形式和節奏的源由不在本身之外而在本身之內；這種歷史觀把歷史和思想活動本身等同起來，思想活動永遠兼是哲學和歷史。」[7]而「思想活動是對於本身即意識的精神的意識；所以思想活動就是自動意識。」

　　近代「歷史哲學」概念(伏爾泰)的提出，反映了傳統哲學從對世界本源的探究(形而上學)轉向了對人的認識的考察，體現了從本體論向知識論，從宇宙論向人本論，即從研究客體(包括人在內的對象)向研究主體(包括方法論)的變化。而「歷史哲學」這一概念在十八世紀啟蒙運動時期出現，本身即說明了哲學的「現實化」。

　　歷史是思想史，思想即是人類的批判和反思的能力，而這能力正是判斷力。那麼，歷史應當判斷什麼呢？只是判斷事實的真實性嗎？歷史的事實又是什麼呢？不論是自然科學的事實，還是藝術活動和藝術作品的事實，當我們說它是事實的時候，其中已經包括了我們對它的認識。這種認識途徑在物理學那裡是依靠實驗、觀察、測量得到的，但在歷史學那裡事實之可測量的機會已經極少，而在藝術史那裡就幾乎根本無法準確測量。我們只有依靠經驗的「體驗」、「回憶」和現有知識去解釋和判斷，而即使是對前人的記述，我們也經常是將信將疑，希望獲取那個時代的更權威人士的記述，來進行驗證和補證。建立在這種懷疑基礎上的正是人的創造性和人的文化的豐富性，它使還歷史本來面目始終只是一個理想而已。歷史由此就

更多地說明了今人的面目。所以，對以往的揭示就必須站在今人的出發點上，歷史學家不可能超越自身和時代的經驗與理智，他們的經驗和學識必然受到特定的文化圈、集團(社會集團、科學集團)興趣、道德標準等諸規範的限定。這種規範使人不斷地回首往事，又以前人的訓誡規範著現實的人的生活。同時，人類的創造又在於對這種規範的超越，因為人只是歷史，不存在永恒不變的人。當具體的人對其時代及歷史的「事實」進行了試圖超越的審視後，也就為自己和現代人作出了新的展示與預見。這時，他對歷史就提出了新的解釋，而這新的解釋就是他的創造。天才在於其不可重複的創造，他自己也不能重複。因此，過去與未來在現在會合。在我們眼中，當代是個「焦點」，而這個焦點向未來的轉移，正在於當代人「準確」而令人信服的判斷之中。

遠的歷史和近的歷史

我們談到克羅齊的「一切歷史都是當代史」的命題時，當代的意義是指思想、意志和人的認識而言，排除了時間的觀念。而這裡的「遠」與「近」則是指人類活動的時間和空間。人類歷史相對於自然發展史只是短暫的一瞬，人類的文明史則更短，而人類具有「歷史意識」更是晚近的事情。

當希羅多德第一個用 "history"(來源於希臘文 iotopia)即「歷史」這一概念時，其涵義是求知和真理；他對於「過往」提問以求獲取真知，於是他有問必記；資料是他的真理的佐證，而他的真理則是希臘時代的知識學。對於希臘的歷史學家來說，歷史只是過程，是流逝的事物；世界不存在已知的前定必然。於是，他們對世界採取接受的態度，把它變成確定的知識，並以獲得的知識去控制歷史中的變化，控制人自身的命運。而東方古代文明則將世界的變化繫定在一種已經設想或接受了的結構之中。若從歷史是人類全部活動的必然歷程角度看，希臘人是反歷史的，東方人是重歷史的。但若從歷史只是編年、是等同於自然科學的考察和認識的角度講，希臘人又重歷史，而東方人則是反歷史的。[8] 比如，將人類做為自然生物進化史的赫胥黎的學生赫・喬・韋爾斯就說：「玄奘和希羅多德一樣，極其好奇而輕信，但無後者的史學家的細緻感，玄奘從來沒有路過一個紀念碑或廢墟而不追問他的傳說故事的。中國人對文學的道貌岸然的風格，也許阻礙了他詳細告訴我們他是怎樣旅行，誰是他的侍從，他怎樣住宿，或他吃些什麼，他如何支付他的費用等等歷史家所珍視的細節，但是他把一系列照亮過這時期中國、中亞和印度的閃爍的光輝昭示了我們。」[9] 正是希臘人對認識、知識的注重，反而使他們感到了知識的局限性，於是即借助詩歌展示人類渴望獲取自身命運發展的必然規律的願望。亞里士多德就認為詩歌要比歷史更科學，因為歷史學只不過是搜集經驗的事實，而詩歌則從事實中抽出一種普遍的判斷。[10]

　　儘管亞里士多德早已指出過單純求知的史學之不足，但真正藉藝術的方法去彌補它，還是近代以後的事。因為只有到了啟蒙主義時代，西方人才真正自覺地將人的歷史和自然的歷史區別開來，將認識和人性統一起來，雖然不免過於詩意和浪漫，但拓展了歷史學的思想範圍。歷史學在認識自身，反思前人，認識他人。世界史的煌煌巨著相繼問世，各種專門史不斷開闢。人類的活動過程和空間延長了、拓寬了。而化為歷史的藝術和化為藝術的歷史，也不再是過去的對事實的力不從心的單純記載，而是當代精神的生動流露了。如歌德在批評曼佐尼過分強調史實時指出，「如果詩人只複述歷史家的記載，那還要詩人做什麼呢？詩人必須比歷史家走得更遠些，寫得更好些。……莎士比亞走得更遠些，把所寫的羅馬人變成了英國人。他這樣做是對的，否則英國人就不懂。」(11) 這是多麼自如的歷史觀！而歷史的延長線即在這自如中縮短了。遠的歷史變成了近的歷史，遠去的時間成為近人的體驗空間。人類的諸領域的研究與體驗都與新的文化生活聯在一起了。

　　這種遠近相融的史學並非出於狹隘的功利主義和實用主義。我們提倡的是文化變革意義的功利主義，即清楚地看到認識歷史與建樹今天和未來文化的關係。即便是歷史學中的似乎是純粹知識學的一面，也離不開今天人類文化的大整體結構。比如，我們在解釋倉頡造字這一遠古歷史事件時，除了運用現代考古發現的佐證外，還要運用現代人的思維方法和解釋語言去體察這一事件，決不可能還用漢人的「依類象形」或唐人的「仰觀魁星圓曲之勢，俯察龜文鳥跡之象」之類的話進行重複又重複的解釋，或者至少也要對這種古老解釋進行再解釋。這就是新的文化符號的創造。

　　時代的悠遠和事物的泯滅使歷史日益成為更遠的歷史，文化闡釋亦帶來符號的複雜性和豐富性。歷史學家往往面對的是符號而不是實物，而實物也逐漸變成了符號，如彩陶和青銅器，於是歷史學日益專門化了。但是，如果歷史學家不具備構造其解讀闡釋遠古歷史的框架的本領，那麼他至多只能成為一個蹩腳的考古工作者，絕對成不了歷史學家。

　　歷史學家在創造結構的時候，進行著淘汰和挖掘，正是這種淘汰和挖掘完成了歷史的接力。而淘汰和挖掘又是為新的價值觀念所決定的。比如，漢代對先秦諸子中影響平平的孔子學說的挖掘，使孔子一躍而為千秋聖人；同時，也淘汰(罷黜)了其餘百家。倘若漢代獨尊他家，大約中國也非今日之中國了。因此，歷史學家對歷史進行研究時，他不僅僅作出因果判斷，還要作出價值判斷，只有作出價值判斷，才會更明確因果關係。一旦對歷史作出價值判斷，歷史也就具有了當代意義。因為，單純因果關係的歷史是必然論和歷史決定論的被動循環的歷史，而價值判斷的歷史則是人尋找規律和展現控制社會與自然的意志的歷史。於是，遠的歷史就不僅僅是超脫的由一個必然性的鏈條連接的諸事件，它與近的歷史連為一個活生生的整

體。遠的歷史與現代的價值判斷和選擇息息相關，而近的歷史也在價值觀的選擇中被淘汰和弘揚，從而逝去成為後人的遠的歷史。

因此，遠的歷史的價值就不僅僅是史料價值，同時更包含著豐富的人類經驗的價值。

當我們在寫近的歷史即剛剛逝去不久的人的活動的時候，我們就是在進行著價值判斷。我們在淘汰和弘揚，其物化形態成為後人的研究史料。它具有這一時代最重要的史料價值，後人在研究以往一個時代時，必須研究與這個時代中某人某事最近的史家的紀錄和評價。研究南朝畫家必得看謝赫《古畫品錄》，研究義大利文藝復興，必得先看布克哈特的名著。

我們絕不會因為謝赫對顧愷之有點「偏見」而貶低其史料價值，恰恰相反，它迫使我們去尋找更多的經驗特別是相反的經驗去豐富這一歷史人物。在尋找中，我們體驗著那個時代和那個時代的人。所以，後之視今，猶今之視昔。撰寫當代史，特別是撰寫生活於其中、並親自參與活動的歷史，將會為後人留下最為珍貴的史料。然而，當時人的研究和當時人的歷史也終究要淪為被研究的對象而成為歷史「史料」。恐怕正是這樣一種「悲哀」，導致了我們眾多的美術史家輕視當代史的思想和心理根源。

就歷史的發展和歷史家的局限性而言，任何歷史著作都是不完美的。布克哈特和湯恩比都想寫包羅萬象的斷代文化或人類文化史，但在後人眼中也都受到了史學家思想和客觀環境的局限。歷史學家永遠不會成為高高在上的上帝，不會成為統攝古今、站在世界之外觀看人類的永久的裁判者。他從現在的觀點觀看過去，從自己的觀點觀看周圍和自己的文化，其觀點只對於他及與他處境相同的人們有效，因為這種觀點體現了他自身的價值。我們不能設想唐代可以有一部比張彥遠《歷代名畫記》更好的繪畫史，因為這更好的觀念屬於今天的而非張彥遠的時代。唐人在努力使自己成其為唐人，文藝復興時代的人在努力復興文藝，啟蒙主義者在努力使自己成為時代的啟蒙者。因而，現在在它總是成功地成了它所要努力成為的那種東西的意義上，是完美的。所謂現在，就是我們自己的活動；我們在進行這些活動，同時也知道怎樣活動。到目前為止，它已經做了它所想要做的事。

真正令人「悲哀」的，不在於當代終將成為後人反思和批判的歷史，故而不易成為永久性的「學問」；而在於，人類的閱歷越來越多，竟因而越來越世故了。希臘人以其天真的眼光注視著自身、周圍的世界，他們把這看做鏡子和知識。甲骨卜辭、《春秋》、《左傳》樸素地反顧著自己的腳步。何必等清人章學誠方定論「六經皆史」，當時著六經者已經在很努力地完成著自己的歷史。人類，特別是我們的民族現在太「成熟」了，「而今識盡愁滋味，欲說還休，欲說還休，卻道天涼好個秋。」既然我們想使自己的時代成為這一個時代，那麼，為什麼我們不對自身和這

個時代給予更大的關注呢？

　　誠然，我們很容易溺於情感衝動和浪漫幻想，成爲後人嘲笑的膚淺對象。因爲，無論你是否願意帶有集團色彩或個人感情好惡，你都擺脫不了相對於後人來說是「近視」的時代文化的烙印，即「不識盧山眞面目」。但是，爲了認識我，我不能超越我自己，「正像我不能躍過我的影子一樣」。歷史知識的目的正是在於對自我、對我們認識著和感受著的自我的這種豐富和擴大，而不是使之埋沒。當然，這裡的我，並非狹隘功利主義的「自我中心」。我們不能歪曲事實，不能不正視這一時代的多方面的「自我」，並將它們在舞台上的表演客觀地描述下來。但是，要求歷史學家毫不偏袒他著作中所敘述的衝突和鬥爭的某一方，並無必要，正如伯特蘭・羅素所說：「一個歷史學家對於一個黨並不比對另一個黨更偏愛，而且不允許自己所寫的人物中有英雄和壞人，從這個意義上說的不偏不倚的歷史學家，將是一個枯燥無味的作家。」，「如果這會使一個歷史學家變成片面的，那麼唯一的補救辦法就是去找持有相反偏見的另一位歷史學家。」(12) 當然羅素所指的歷史是一般的政治、軍事的歷史。藝術史中可以說不存在對於英雄與壞人的褒貶。但是，它卻仍然注入了對於某一風格、形式、流派、思潮、運動的偏愛，從而也就注入了對某些藝術家的偏愛。因此，藝術史的偏向更多的是價值意向的，而非宗派傾向的。

　　從全部歷史的意義上講，一切近的歷史或當代史都是發現問題和提出問題的歷史。歷史是不斷地被證僞和試錯的過程，是自我批判和檢驗的過程，這是卡爾・波普爾的歷史理論。由此，波普爾反對歷史決定論，從這個角度上講，他認爲歷史無意義；然而「歷史雖無意義，但我們能給它一種意義」。(13) 這裡前一種「意義」是指必然性和自律性，後一種「意義」是指創造性，而正是基於創造的慾望才導出歷史虛無的觀念。波普爾並不認爲他的理論是不可知論，也不承認自己是悲觀主義者。相反，他崇尚自由競爭、人道主義，反對權力政治史。他反對歷史決定論，至少有一半是基於此。藝術史中難道就沒有這種類似權力政治的現象嗎？「我們不必裝作預言家，我們必須作自己命運的創造者。我們必須學會盡力把事情做好，並且找出自己的錯誤。當我們不再以爲一部權力史是我們的裁判員，不再爲了想到歷史是否將來要爲我們辯解而擔心的時候，或許我們有一天能夠控制住權力。這樣，我們甚至還可爲歷史辯解。歷史是迫切需要這種辯解的。」(14)

　　這樣，我們在創造歷史的同時也在向歷史並向自己提出問題：我們爲自己、爲人類做了什麼？我們的所作所爲是否符合我們認爲現代人類應有的認識水平和價值標準？雖然我們並不認爲這些是人類今後歷史中永恆的眞理，但我們是否至少爲這個時代的人所理解的眞理而進行奮鬥了？無人責問我們的良心和行爲，除了我們自己。

　　當代歷史是對所發生的一切創造性行爲的描述和解釋。於是，它已經是對判斷

的一種判斷，對認識的再認識。因為，當史學家對材料進行清理和分類組織時，就已經在向它們提問。布洛赫說：「一件文字史料就是一個見證人，而且像大多數見證人一樣，只有人們開始向他提出問題，它才會開口說話。」面對這些證人，他將首先尋找出一、二個最關鍵的大問題，這些大問題一旦確定下來，就將是全書結構的主要縱線和橫線，由它們組成大框架。它們又衍生出諸多小問題，從而使這一框架豐滿起來。歷史學家工作的好壞同提出的問題質量高低直接有關，而問題的質量高低又與史學家的知識結構和對當代的認識和體驗直接有關。在這裡學識及思想深度首先是以問題的形式而出現的。這裡我們沒有必要進一步探索提問的哲學意義，這一點在波普爾的證偽試錯理論中論述很充分。而在庫恩的科學革命的模式中，非常規的範式的濫觴和確立也始終包含著「問題」。

進一步說，史學家及同時代的史學家群本身就組成了「問題」，他們處於「問題」之中。他們將是下個階段的史學家的直接裁判的「問題」。相對而言的解決問題或者說對某一闡釋的認可總得需要一段過程，即便是在庫恩所說的非常規的變革時期，各種價值觀的升降沉浮也總得有一個完整的發生發展過程。過程一旦結束，人們似乎就可以理性地加以批判或弘揚，即「蓋棺定論」。通常，對於剛剛逝去的歷史，人們總是懷有另闢蹊徑的心理，而另闢蹊徑的實踐即在裁判上一個「問題」的前提中展開。歷史就是由不斷地提出和裁判問題的過程組成的。當然這決不是一種物理過程，而是一種人類的生命力擴張和沉積的過程。但是，問題的解決程度並非與時間的長短成正比，恰恰相反，年代悠遠，使歧義披上了神祕的色彩，而死灰復燃、「復古開新」又會使「解決」過的問題重成疑點。

由於視野、經驗、情感等等諸種因素的影響，史學家對自己的當代史很難作出恰如其分的裁判，因為他本身即在努力成為這個時代的人。正如一個法官判決他的兒子一樣，總是不容易恰到好處。因為他不能冷漠，即使苛刻與嚴厲，也很可能是感情的另一極端。所以有人說，歷史學家在歷史的偉大審判中，必須為裁判作準備而不是宣布判決。因而，近的歷史往往較之遠的歷史更難，它時時受到即將到來的判決的威脅。但是，如果把它看做只是認識自己和反思自身的紀錄，那麼，卻又正如馬克思所言：「我說了，我拯救了自己。」

歷史學的標準
述而不作的歷史和創造歷史的歷史

從歷史只是樁樁事件的連結這一消極層次上理解，它是無意義的。如果從歷史是人類不斷創造展示其生命力的過程和階段的積極意義看，它又大有意義。那麼，怎樣才能深刻揭示出這些意義呢？換句話說，歷史學的標準是什麼呢？不容置疑，歷史首先得有眾多的事件、人物等史料，而這些史料對於治史者而言是間接的，它

散佚在前人的著述中，需要史家花費大量精力去搜集史料，而搜集史料又必得對前人的成說和著述有所了解，於是掌握史料本身就是掌握知識的過程，於是史學做為一門學問的不言而喻的標準就是博聞廣記。然而，這是低層次的標準，是一般的史學工作者的標準，它是不能做為科學的歷史學的標準的。

首先，資料並不存在客觀性。從數量上看，迄今為止人類發現的所有史料都是經過淘汰和選擇才保留下來的，它們也是自然災害和戰爭的偶然倖免者，而更豐富的地下史料還有待發現。所以，單純地追求大量史料的史學目標，本身並不是客觀的，絕對充足的史料就像絕對的真理一樣，永遠是可望而不可及的。

其次，資料的歸納整理過程就是理論形成和理論滲入的過程。史料本身並不說明任何立論的正確性。因為，真理不是來源於純粹的經驗，當我們對任何一段歷史事件或歷史現象進行解釋時，成見已先入為主，即理論已先於陳述。對中世紀藝術史的評價的反覆，中國長達千年之久的今古文經學之爭，藝術流派的沉浮等大量史學現象，都證明了史實本身的客觀性是與歷史背景和知識背景的變化和轉移密切相關的。

一種錯誤的看法(這種觀點目前在美術史學界很盛行)認為，掌握了越多的史料特別是獨家史料，就掌握了這段歷史或者這個人物的歷史的權威地位。在有些人心中，史料完全是累加起來的一個個死的證據，當他們積累到一定的數量，特別是超過了別人的時候，就掌握了真理，因為他們的立論是根據眾多的史料歸納出來的。在科學哲學中，有人將這種觀點稱為樸素的歸納主義者。「所有的歸納主義者都主張：在科學理論被證明為正確的限度內，它們是在經驗提供的多少可靠的基礎上藉歸納法的支持而得到證明的。」(15) 也就是說，歸納主義者(即史料至上主義者)將立論建立在觀察和獲取的間接知識的基礎上。羅素以「歸納主義者火雞」的故事諷刺了這種看法。(16)

所以，「歸根結底，歷史學家的資料和他的結論沒有差別，他一旦作出結論，這些結論就變成了他的資料，而他所有的資料都是他已經作出的結論，資料和結論的差別是由已解決的問題與尚未解決的問題的差別所引起的一種暫時性差別，這種歷史判斷就是結論。」(17)

柯林伍德諷刺那些只知輯錄史料，對史料如數家珍，然而毫無思想的史學為「剪刀—漿糊歷史學」或「剪貼史學」，這種史學只知排比過去現成史料，再綴以幾句本人的解釋，彷彿史學家的任務就只在於引述各家權威對某個歷史問題都曾說過什麼話，都是怎麼說的；換句話說，「剪貼史學對他的題目的全部知識都要依賴前人的現成論述，而他所找到的這類論述的文獻就叫做史料」。(18) 席勒稱這類「學者」為「混飯吃的學者」，「這樣一個人的雄心就是要成為一名盡可能狹隘的專家，而對越來越少的東西知道得越來越多。」話雖尖刻，卻極鞭辟入裡。那些只知抄錄史料並將其編排在一起的工作雖然為史學提供了條理化的材料，但它卻不是歷史學

本身，因為它沒有經過人們心靈的批判、解釋，沒有復活過去的經驗，它是單純的「學問」或「學力」。

史學有史學的義理，既不能用考據本身代替義理，也不能以考據的方式講義理。只有透過思想，歷史才能把一堆枯燥冷漠的原材料形成有血有肉的生命。柯林伍德將這種科學的歷史歸於培根之後，而前培根的歷史則被他稱為歷史編纂學。中國古代和現代史學家也曾悟到史學的義理。如章學誠說：「古人不著書，古人未嘗離事而言理，六經皆先王政典也。」，「史之所貴者義也。」他還舉孔子作春秋為例說：「史之大原本乎春秋，春秋之義昭乎筆削。筆削之義，不僅事具始末，文成規矩已也；以夫子『義則竊取』之旨觀之，固將綱紀天人，推明大道，所以通古今之變而成一家之言者。」(19) 但不可否認，古史之義理，主要是以考據和輯錄的方式撰寫的，雖然可以從其「詳人之所略，異人之所同，重人之所輕，而忽人之所謹」的史料描述中「竊取」其義，但畢竟未明確自覺地以批判的思想入史；相反，官修史學專意於承前代遺訓。而孔子「述而不作」一語，則道出了傳統史學的根本宗旨。

如果將史料學和歷史哲學做為史學的兩大部分，那麼中國傳統史學則主要是史料學，是「斷爛朝報」。近人「六經皆史」之說，乃是以經補傳統歷史哲學之空白的自我解嘲。

但並非沒有例外。中國古代繪畫史中，唐張彥遠囊前人品錄而作的《歷代名畫記》被稱為畫史之祖，是書雖遠比不得《史記》之恢宏，然而在繪畫史著中確有《史記》在中國史籍中之地位。誠如近人余紹宋所言：「是編為畫史之祖，亦為畫史中最良之書，後來作者雖多，或為類書體裁(如《畫史匯傳》等——引者注)，或者限於時地(如時下專史一類——引者注)，即有通於歷代之作，亦多有所承襲，未見有自出手眼，獨具卓裁。」(20) 後人之書不如張氏之處，並不全在於張氏史料齊備。固然，第一部通史，其材料價值是首要的，如《史記》一樣。但從其書法而言，張氏很重以論貫史，雖然今人視其論，不免迂腐，但他對於畫的本質(主要從功能方面講)、畫的流脈、畫的風格、畫的製作技巧以及考訂著錄等均一一涉及，並試圖構造一個框架(雖然我們現在看來這框架有支離之感，缺乏科學的系統和內在有機的聯繫)。

可惜，後人郭若虛、鄧椿、夏文彥等皆步其體例，少有創造記傳的延續。至有清一代，著書甚多，盛行巨著，即如張丑、卞永譽、吳榮光、吳岐、高士奇等人之書多為著錄之作，到敕撰《石渠寶笈》和《佩文齋書畫譜》則達到頂峰。近人黃賓虹、于安瀾、俞劍華諸先生也於此多有巨著，為豐富中國畫史資料卓有貢獻。但是繪畫史亦因此而走向單純的「述而不作」的史料史和著錄史，遂造成千餘年來竟沒有超過《歷代名畫記》的繪畫史著作問世，同時，在

浩如煙海的繪畫史著中竟沒有一部論史的著作。可見傳統的史家們爭先卷閱可靠全面的史料，而對於繪畫與人是什麼關係卻麻木到了何等地步！雖然，西學傳入、特別是馬克思主義傳入對繪畫史研究產生了影響，但並未扭轉這種現象。另一方面，歷史哲學又被理解為簡單的階級分析法，或者是簡單地以唯心與唯物、非現實主義和現實主義為標籤的庸俗社會學。在結構和層次角度方面仍很單一。

因此，扭轉這種只動手不動腦的傳統史學觀和庸俗社會學的史學觀，運用現代科學方法論撰寫通史、斷代史和專門史已是我們的當務之急。而這方面的首要前提則是必須加強歷史哲學的研究。不清楚「為何寫」，儘管採用最新的「怎樣寫」的方法也仍是殆同書抄。

所以，我們解放史學家的思想和途徑應該首先由複述史料進入復活歷史，然後進而創造歷史。

今天，西方各種史學方法的傳入為我們的史學開闢了廣闊的空間領域，我們可以將文化闡釋學、圖象學、符號學、社會學、計量學等各種方法引入藝術史研究。但是，無論何種方法，其有效價值都只能在對特定區域和特定文化時代的藝術史的研究實踐中實現。這裡，「特定」二字要求史家必須具備許多特定的條件，至少要有解讀特定藝術形態(時代的、民族的)的本領。於是，其方法也就必然是特定的。在這個意義上，一切借鑑來的方法都不是放之四海而皆準的標準方法。所以，借鑑方法還是為了尋找「特定」意義；在尋找「特定」意義的同時，也創造了特定的方法。

總之，歷史學的標準首先是在我們的腳下，而它的實現則視我們頭腦中思想的開掘程度和生命擴張力的強度。

經驗的描述和理性的闡釋

事實上，關於一部史著是否「客觀」、「準確」、「深刻」等等評價標準，除了與前面所談的歷史哲學的深刻性及其統攝下的史料的豐富性有關外，也與著者的認識中的經驗成分有關。因為歷史首先是一種認識活動，而經驗正是人類認識活動的組成部分，是人類獲取知識的途徑。狹義的經驗僅指直接感官經驗，廣義的經驗包括感官印象和內省兩個方面。在歷史研究活動中，這兩方面即體現為情感傾向和對過往事實和經歷的帶有總結性的直覺把握。如果歷史學家沒有這種個人的經驗之光，他也就不能觀察和體驗他人的經驗。正如卡西爾在《人論》中所說：「在藝術的領域裡，如果沒有豐富的個人經驗就無法寫出一部藝術史；而一個人如果不是一個系統的思想家就不可能給我們提供一部哲學史。」

歷史學家正是憑藉他的歷史文化背景和個人的情感意向，選擇著描述歷史的概念和語言，甚至選擇著歷史事件。這裡，他既排除著以一種冷淡態度來進行超驗的「永恒性建構」，從而將活的事件和記述看做單純的知識而非價值判斷的原料，也排除著單純的感情和慾望的干擾。歷史是激情的歷史，更何況我們深懷激情地參與了歷史。但是，如果試圖將歷史寫成激情，那麼它就成爲詩而非歷史了。我們的同情是理智的和想像的。我們是以一個體驗者的身分去體驗各種派別和傾向的人和事件，這體驗依賴於此時歷史學家的諸種經驗。沒有體驗的歷史是枯燥乾癟的歷史。但是，對某一方的傾向性不應以激情表現出來，而應以深刻的分析和自我批判精神去表述。一旦歷史學家擺脫了自我中心的世俗情感，即進入了認識和感受著自我的豐富和博大的「我」的境界，從而也就進入了理性的闡釋的層次。

歷史學的理性的闡釋，主要是指歷史框架的重建，將歷史學家經過體驗的有個性的歷史事件和人物重新編排爲一個有機的整體。

但是，如何構建歷史的結構，則首先遇到到底按照自然主義的歷史決定論還是按照先驗主義的歷史必然論去框架歷史的問題。前者的歷史被波普爾稱爲無意義的歷史，這種歷史主張先「搜集資料，再建立結構(按因果把它們聯繫起來)」，這即是丹納的史學觀。它過多地強調了客觀事實對判斷的衡量和檢驗，然而這些事實並非將要發生的，而是以往發生的，於是，用過去的事實檢驗現實經驗無疑就背離了人預測和控制未來歷史的本能和願望，從而排斥了人的目的性和歷史學的目的性。而先驗主義的歷史必然論則主觀虛擬一個必然的線性結構，然後借助經驗將「事實」塞進去。

上述兩種歷史結構觀念分別基於洛克的經驗主義和萊布尼茲爲代表的唯理主義的認識論。它們做爲近代認識論的代表，都將古典的形而上學本體論轉爲發掘人類知識潛能的認識論了。但此後的認識論，特別是從康德開始，將自然的客觀性和意識的主觀性對立起來。此後的新康德主義、現象學哲學則試圖解決這種二元分立的難題。比如新康德主義的文德爾班提出以價值論代替認識論，判斷是一種價值形式，即一個判斷之所以爲眞，不是透過事物或客體的比較而來，乃是由於直接經驗感到有責任去相信它。(21)這裡「責任」顯然是經驗產生的動力因素，透過它超越傳統的主、客觀對立的認識論之謎。文德爾班的價值論觀念確實可以啓發我們在著史時對經驗的既尊重而又超越的把握，即注重一種對本質的直觀的過程。

此外，從文化的角度看，絕對的個人經驗是不存在的。比如，當代發生的事在當代人心目中總有某種趨向性；即便看法相異，但在把握事物的意向方面總有一定成分的一致性。同時，當我們在體驗和描述著某階段內的歷史時，此

階段外(之前、之後)的有關的事件和因果都潛伏在頭腦中，並不斷地干預對此階段內的歷史的描述。因此，歷史描述中的經驗總有先驗的成分。這些先驗的成分是由史學家的知識、思想，對歷史事件的了解程度所決定的。

在先驗之光閃耀時，它可能是以「悟」的思維形式出現的。它使我們洞悉歷史的內在聯繫，常常提供給史學家不同凡響的判斷。但是，這判斷應當是清晰的，而不應當是似是而非的，它應當基於直接經驗和價值標準的歷史目的，而不應皈依上帝所締造的神祕而不可追問的永恒規律。

由於理性的闡釋的要點在於結構和內在有機聯繫，所以它排斥史料的支離和具有情感色彩的心理因素的干擾，於是對現實，特別是史學家正在面臨的現實採取超脫的姿態。但是，超脫並非迴避和畏難，而是爲了自我批判和內省。

沒有經驗的描述和情感的體驗，就沒有歷史的個性和動力。沒有理性的闡釋則沒有歷史的延續性和嚴密性。科學的歷史就是經驗的描述與理性的闡釋的結合。

註釋

註1：《歷史學的理論和實際》，商務印書館1982年版。
註2：傑弗里·巴勒克拉夫(英)：《當代史學主要趨勢》，上海譯文出版社1987年版。
註3：〈歷史有意義嗎？〉，見《現代西方歷史哲學譯文集》，上海譯文出版社1984年版。
註4：《歷史的觀念》，中國社會科學出版社1986年版。
註5：《美學》第一卷，商務印書館1979年版，頁132。
註6：〈歷史做為一種藝術〉，《現代西方歷史哲學譯文集》。
註7：《歷史學的理論和實際》，頁90。
註8：參見柯林伍德，《歷史的觀念》。
註9：《世界史綱——生物和人類的簡明史》，人民出版社1982年版。
註10：參閱《詩學》第九章
註11：《歌德談話錄》，人民文學出版社1985年版。
註12：〈歷史做為一種藝術〉
註13：〈歷史有意義嗎？〉
註14：同上
註15：A·F·查爾默斯，《科學究竟是什麼？》，商務印書館1982年版。
註16：這隻火雞發現，在火雞飼養場的第一天上午九點鐘給它餵食，然而，做為一個卓越的歸納主義者，它並不馬上作出結論。它一直等到已收集了有關上午九點給它餵食這一事實的大量觀察。而且，它是在各種情況下進行這些觀察的：在星期三、星期四，在熱天和冷天，在雨天和晴天，每天累加陳述。最後得出結論「每天上午九點給我餵食」。在聖誕節前夕，當沒有給它餵食而是把它宰殺時就毫不含糊地證明這個結論是錯誤的。
註17：柯林伍德，《歷史哲學的性質和目的》。
註18：《歷史的觀念》，頁257。
註19：《文史通義·內篇·易教》
註20：《書畫書錄題解》
註21：參見L·W·貝克(美)：〈新康德主義〉，《近現代西方哲學主要流派資料》，商務印書館1981年版。

後記

收入本書的文章大部分是八○年代中期寫的，主要是側重思潮方面的，對單獨藝術家的評論沒有收入。九○年代中我正在哈佛大學攻讀，熱心的大陸藝術出版界前輩索菲先生遠隔重洋來信，促我將文章找出編纂成集。這次由藝術家出版社出版《世紀烏托邦——大陸前衛藝術》，收入了八○年代和近兩年新寫的文章，並加入了許多圖片及說明，其中一些是我多年收存的第一手圖片。更使我高興的是，將這本小書奉獻給台灣的讀者和朋友，讓他們能了解些許什麼樣的「戲劇性」的藝術現象發生與他們生活環境截然不同的社會中。當然，自七○年代以來，兩岸的當代藝術也有某些表面類似的現象，比如「鄉土寫實」及一些「後現代」之類的作品。當然其背景和針對性或許有所不同。

每次將這些舊文重讀，總是非常感慨，彷彿又回到了那激情四溢的年代。那些八○年代寫的文章又大都是在當時的文化、藝術的論辯熱潮中，在與藝術家直接交流的過程中，以及直接參與或策畫一些藝術活動的過程中急就而成的。正因爲如此，這些文章也就不是以一種旁觀者的態度「客觀地」評介那個運動的論文，而毋寧說就是運動的一部分，將我全身心地捲入當代美術批評和策畫工作的無疑是 85 美術運動，我與所有新潮藝術家和批評家一樣，不約而同地參與了運動，同時又創造了這一運動。

在經過八○年代初三年研究生苦讀之後，一種強烈的寫作慾和參與意識，促使我介入了新美術運動。長期積累的想法立即噴發出來，所以一些文章，難以置信地一氣寫成，如〈中國畫的歷史與未來〉，二、三萬字的文章在四、五天內寫成。〈85美術運動〉一文只用了兩天，在一次會議期間寫成。現在看來，儘管它們有些粗糙，缺乏精緻的註腳與細節，但卻是直抒胸臆和立論明確的。它們直接與那個時代的文化、藝術創作活動和討論共同呼吸著。

從文化結構的變化和藝術歷史發展的角度去看當代藝術現象，是我從事批評所關注的根本出發點。這種出發點或者方法，在我寫碩士論文時已開始運用了。反感於當時流行的兩種藝術史方法：一種瑣碎考據式的；另一種則是庸俗社會學式的，即簡單地將某一藝術現象對應到一個前定的社會，特別是政治的發展背景中去的方法，我試圖將藝術現象的變化與整個社會的文化結構的改變(世界觀的改變——包括人與自然、人與人、人與社會的關係的觀念的變化，社會地位的變化導致的社會心理和審美態度的變化等等)做爲一個整體去解釋。我用這種結構，以趙孟頫和元初畫派爲例，解釋了宋元之際的社會文化觀念的改變。

我對文化歷史結構的關注，正好與文革後的前衛藝術運動的文化性特徵合拍。85運動，在本質上是與這一時期的文化主導形態——知識分子文化相一致的。然而，表面上的一些「文化問題」，如傳統與現代，民族化與西方化，是藝術運動還是思想解放運動等，都不是決定它發生發展的文化結構的根本問題，只是一種文化表象與形式。這種形式可在二十世紀以來的任何前衛或者革命的藝術運動、藝術現象那裡看到，只是激烈程度不同而已。眞正決定八○年代前衛本質的是藝術家的非職業畫家的身分，精英意識及其做爲知識分子階級的社會感召力。這些決定了85運動必定是一個準烏托邦藝術運動。因此，當進入九○年代後，人們試圖重新審視歷史，卻仍然只抓住這些表面的「民族化與西方化」、「精神性與藝術性」等問題去討論它則不能使人信服。八○年代向九○年代的藝術現象變化，須要從其根本的社會與文化結構的變化，以及由之帶來的藝術家的社會身分及其社會作用的角度去解釋。遺憾的是，大概至今我們還沒有人很好地完成這一工作。

使我深感安慰的是，本書終於收進了我新近寫的〈中國現代藝術展始末〉一文。這

是沒有任何人可以代替的我的親身經歷，這一過程體現了 85 運動的極強的行動意識，而不只是坐而論道。從 1986 年倡議發起，1987 年流產，1989 年最後開展，反覆閉館，以及之後的咖啡館簽名事件等，那麼多藝術家、藝評家、文化人、政府官員、企業家、個體戶甚至政治活動家捲入進去，它是一個大集體的共同創作，不是一個人的單獨作品。現代展是一個中國大社會；它既是一個烏托邦產物（集中了眾多人不計報酬的投入與犧牲），也是一個特定社會中特定的人的行為與心理的映象。

有幸的是，大約十年後，做為策畫人，在美國我又參與了亞洲協會和舊金山現代美術館共同主辦的「蛻變與突破：當代華人新藝術展」（Inside Out:New Chinese Art）。像策畫 89 年的大展那樣，我又從 1995 年到 1998 年全身心地投入了這一工作。這似乎也實現了我的夢想，在海外辦一個類似 89 年前衛大展的展覽。它終於實現了，但我的談判對手變了，現在面對的是西方的美術館和策畫專家，為再現本土藝術的歷史真實（儘管永遠是不可能的）而努力的經過也同樣不容易。展覽在西方的影響或許比預期的要大，但我深知，也是我從一開始即明確地意識到的，儘管我極力試圖讓 Inside Out 展示真實歷史，但它的觀眾是西方人，而不是中國的、本土的人。它的作用主要的是將中國當代藝術的某一方面（前衛的，實驗性的）盡可能接近原狀地展示給西方人，而展覽對中國本土的藝術實踐的衝擊則是間接的，儘管它讓更多的西方人了解中國的藝術，同時與展覽共生的中國熱將更多的西方畫商、批評家、藝術家帶到了中國。這也是為什麼使我最為遺憾的是，此展在四個國家、六個城市展出，卻不能回中國大陸去展。

在剛剛進入二十一世紀之際，縱覽這本書中收入的長短不一的文章所涵蓋的歷史，同時隔洋想像著中國大陸的巨大滄桑變化。深深感嘆，二十世紀中國的藝術現象真像是諸多不同的現代烏托邦世界：三〇年代的都市摩登和現代派作品的多情與尖刻是小布爾喬亞的浪漫世界；毛澤東的革命大眾藝術中工農大眾似乎生活在再也不能比那更「完美的」不食人間煙火的理想社會中；85運動的藝術世界永遠鼓譟著法國大革命式的狂熱與煽情。一個世紀的烏托邦！但終於在世紀之交，各種面目的烏托邦，無論是毛的烏托邦，各類人道主義烏托邦，和反烏托邦的烏托邦都被馬克思的「經濟是基礎」、「物質決定精神」的真理所截破。這一次大概是真正的烏托邦的幻滅，因為中國人比以往任何時候都更真實地面對自己，面對自己的生存，面對自己在社會階級重組的物質革命中所將處的位置。這是赤裸裸看得見、摸得著的現實，而非任何浪漫激情可以編織的夢。烏托邦就是夢，無論是集體無意識作的夢，還是個人深層潛意識生發出來的夢。但在巨大的全球化物質主義的衝擊下的中國現實社會中，無論何種顏色的夢都不能解決人們（包括藝術家）如何成為中產階級一員的現實問題。

還是基於本書一直探討的中心議題，我們將繼續追問，何為永不休戰的前衛藝術和藝術家？在二十一世紀的不久的未來，在中國的特定歷史環境中，他們會是什麼樣的？他們還會存在嗎？會不會像西方今日的藝術一樣，前衛已經死亡。今日西方沒有人會再用這個詞去評論某位藝術家，因為這樣就意味著隱喻這個藝術家太幼稚和太天真（naive）。天真屬於那些嬉皮的，遠離媚俗的前衛們。但是，現在人們不用「前衛」這個詞，是因為人人都相信藝術家與所有的中產階級芸芸大眾一樣再也不能回到童年去了。他們再也不能像馬勒維奇那樣去相信一個紅方塊就是一個宇宙世界。

但我相信中國的藝術家還會作前衛的夢。後現代和全球化不會徹底摧毀我們的夢。

最後特別要感謝藝術家出版社出版這本書，何政廣先生的熱心支持，以及本書編輯江淑玲小姐的辛苦工作。

2001

國家圖書館出版品預行編目資料

世紀烏托邦：大陸前衛藝術＝The Century's
Utopia:The Trends of Contemporary Chinese
Avant-Garde Art / 高名潞著 -初版
台北市：藝術家出版社
民 90
面： 公分

ISBN 957-8273-89-4（平裝）
1 藝術-中國大陸

909.28 90005313

世紀烏托邦：大陸前衛藝術

The Century's Utopia : The Trends of Contemporary Chinese Avant-Garde Art

高名潞◎著

發 行 人　何政廣
主　　編　王庭玫
責任編輯　江淑玲、黃舒屏
美術編輯　王孝嬫、黃文娟
出 版 者　藝術家出版社
　　　　　台北市重慶南路一段 147 號 6 樓
　　　　　TEL：(02)2371-9692-3
　　　　　FAX：(02)2331-7096
　　　　　郵政劃撥：0104479～8 號藝術家雜誌社帳戶
總 經 銷　時報文化出版企業股份有限公司
　　　　　桃園市龜山區萬壽路二段351號
　　　　　TEL:（02）2306-6842
南部區域代理　吳忠南
　　　　　台南市西門路一段223巷10弄26號
　　　　　TEL:（06）2617268
　　　　　FAX:（06）2637698

印　　刷　欣佑彩色製版印刷有限公司
初　　版　西元 2001 年 5 月
定　　價　新臺幣 480 元

ISBN　957-8273-89-4
法律顧問　蕭雄淋